中国石油大学（华东）人文社会科学振兴计划
专项经费资助

俄罗斯象征主义戏剧研究

姜训禄 —— 著

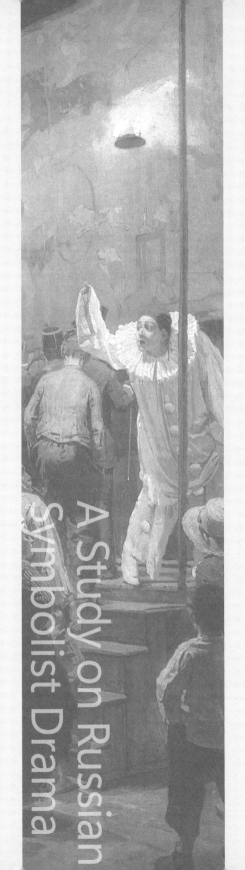

A Study on Russian Symbolist Drama

北京大学出版社
PEKING UNIVERSITY PRESS

图书在版编目(CIP)数据

俄罗斯象征主义戏剧研究 / 姜训禄著 . —北京：北京大学出版社，2024.4
ISBN 978-7-301-35037-9

Ⅰ.①俄… Ⅱ.①姜… Ⅲ.①象征主义–戏剧艺术–研究–俄罗斯 Ⅳ.① J805.512

中国国家版本馆 CIP 数据核字(2024)第 097203 号

书　　　名	俄罗斯象征主义戏剧研究 ELUOSI XIANGZHENG ZHUYI XIJU YANJIU
著作责任者	姜训禄　著
责任编辑	李　哲
标准书号	ISBN 978-7-301-35037-9
出版发行	北京大学出版社
地　　　址	北京市海淀区成府路 205 号　100871
网　　　址	http://www.pup.cn　新浪微博：@ 北京大学出版社
电子邮箱	编辑部 pupwaiwen@pup.cn　总编室 zpup@pup.cn
电　　　话	邮购部 010-62752015　发行部 010-62750672　编辑部 010-62759634
印　刷　者	大厂回族自治县彩虹印刷有限公司
经　销　者	新华书店
	650 毫米 ×980 毫米　16 开本　22.75 印张　340 千字 2024 年 4 月第 1 版　2024 年 4 月第 1 次印刷
定　　　价	85.00 元

未经许可，不得以任何方式复制或抄袭本书之部分或全部内容。
版权所有，侵权必究
举报电话：010-62752024　电子邮箱：fd@pup.cn
图书如有印装质量问题，请与出版部联系，电话：010-62756370

序

夏忠宪

承蒙姜训禄的信任,邀请我为他的《俄罗斯象征主义戏剧研究》新书写序。打开他的书稿,一股青春气息扑面而来。透过作者精心编织的文字,我捕捉到其中闪烁的思维火花和涌动的写作灵感。年轻一代学者开创多样学术特色,后浪推前浪锐不可当。我深知写序之不易,但仍欣然接受了他的邀约。

在诱惑无所不在、压力如牛负重的年代,风华正茂的姜训禄攻博至今,专心治学,研精覃思,一直沉浸在俄罗斯戏剧研究领域辛勤耕耘。身为导师,我倍感欣慰。七月流火,夏去秋来,大作付梓,可贺,可喜!

对俄罗斯象征主义戏剧的研究是颇有难度的,它可以有多种解读,非常考验研究者回望反思的深度和力度。

俄罗斯象征主义运动已经过去百余年。它拉开了19—20世纪之交如火如荼的俄罗斯新艺术运动的序幕,继承了欧洲浪漫主义的包罗万象的特点,但作为欧洲现代主义第一个文学艺术流派的象征主义,在俄罗斯并非单纯的文学运动,更多是一股思潮,一场思维方式的变革,它希望自己的作用不仅仅限于艺术,而且能够"创造生活"。

俄罗斯象征主义戏剧生成、探索的时代是一个多领域的"革命"

浪潮席卷，充满激变、危机和挑战的时代。俄罗斯象征主义戏剧的革命性探索，并非书斋里的空想，而是具有强烈理论和实践品格的艺术创作。俄罗斯象征主义戏剧基本的艺术理念和美学追求，虽是一种对于戏剧的美学思考，指向和应对的却是"现代性"的危机、自然主义流派的实证主义艺术思想体系的危机。气质禀赋不同、成长背景各异的艺术家聚集在艺术革命的旗帜下。探索者纷纷试图寻找"新的"或"另类的"革命方式以期解决现代性危机与难题。这也是一个乌托邦理念层出不穷，艺术实验探索不断推陈出新的时代。俄罗斯象征主义戏剧既主张以"美"，也主张以"信仰"来改造世界，"在世纪之交的俄罗斯戏剧领域迸发出一团绚丽的火花，为戏剧改革事业提供了理论支撑和方法论依据"，尽管难免乌托邦实验之嫌，"却也不失为世纪初一次颇有价值的大胆探索"。尤为重要的是，俄罗斯象征主义戏剧探索的戏剧理念和创作手法并未完全消失在戏剧史里，而是以多种形态在当代俄罗斯戏剧导演的舞台创作中得以延续。俄罗斯剧坛涌现出的大批新的剧作家和新的戏剧作品那里，均有象征主义戏剧探索的遗风印记和意蕴回响。百余年俄罗斯戏剧创作和理论批评的现代化，曲折艰难。正是在这个过程中，俄罗斯文学艺术不断地回应整个俄罗斯民族现代化追求，在创作实践和理论建构上，既与自身的文化传统对话，与俄罗斯现代化伟大进程对话，也与来自世界四面八方的理论资源对话。俄罗斯象征主义戏剧的探索过程，其实是一个以内化外的现代性过程，既是俄罗斯自身的内源，也是对外来之挑战的回应，是内源与外联交汇、以内化外的戏剧现代性探索的典范。

本书作者在此"跨世纪"的背景下展开自己的开创性探索，体现出

博洽多闻的广度和探赜钩深的力度。他所做的回望和反思研究是富有成效的。

作者敏锐地发现，"俄罗斯象征主义戏剧研究一直只是诗歌研究的延伸领域，尚未完全成为世界戏剧研究的一部分"，"在中国，俄罗斯象征主义戏剧长期以来鲜有人问津。时至今日，仍属研究冷门"。他针对过往研究对象征派戏剧与象征主义戏剧并无界定以致混淆了两个概念，泛化了象征主义戏剧的定义以及对关键概念"象征"界定模糊、众说纷纭的现状，在《俄罗斯象征主义戏剧研究》一书的绪论里开门见山提出了概念区分问题并将对概念的辨析贯穿全书。

概念术语辨析、研究对象界定、独特的研究话语建构，是学术化的重要标志，也是对研究者分析和思辨能力的考验和挑战。独辟蹊径，方能舍筏登岸、超越遮蔽，为此作者在对象征派戏剧与象征主义戏剧进行区分的基础上确定了自己的研究对象。作者认为，"俄罗斯象征派作家的戏剧创作跨越了大致三十年，其间涌现了不少剧作，但并非都称得上象征主义戏剧，很多象征派作家的戏剧理念并没有结出象征主义戏剧的果实，另外一些作家则在探索过程中逐渐离弃了创作象征主义戏剧的初衷"。"并不是所有使用隐喻、暗示、象征手法的剧作都是象征主义戏剧"，作者强调"象征主义戏剧的象征与形而上世界的联系具有神秘性和非理性色彩"，并对研究对象重新界定（主要指"那些立足于此岸世界与彼岸世界的关联并建构一种形而上的整体象征氛围的剧作""俄罗斯象征主义作家阐述戏剧主张的论著""理论集"，或散见的"相关文章"），全新定位（"俄罗斯象征主义戏剧是戏剧领域象征主义运动在俄罗斯的分支和发展，是20世纪初一批象征主义作家针对俄罗斯戏剧发

展方向提出的一种新的戏剧认知。这种戏剧认知尝试打破二者取其一的二元对立模式,倾向在二元融合中寻求新出路。它既不囿于现实主义式地着眼现象界,又不甘于陷入西欧象征主义神秘的理念界")。

有鉴于"我国学界对于俄罗斯象征主义戏剧比较陌生",作者"着力挖掘剧本本身直观层面(情境、人物、冲突)的价值",以利于"较准确地把握研究对象的特点以及后续研究的思路",凸显俄罗斯象征主义戏剧建构实践所提出的思想的方法论改革意义。作者认为俄罗斯象征主义戏剧积极地干预生活、艺术地创造生活,努力使戏剧成为一种生活方式,有助于我们重新认识戏剧,包括戏剧形态、表现方法和戏剧功能的启发作用。作者从俄罗斯象征主义戏剧的理论维度入手,探究基于群体精神的戏剧本质论、基于内部真实的"戏剧—生活"观、"新人"的塑造机制等基本理论问题;从俄罗斯象征主义戏剧的创作维度揭示了戏剧场面、戏剧冲突、戏剧人物方面的创新。

作者擅长在多层次的比较中凸显自己独特的见解。书中既有宏观比较,例如:俄罗斯象征主义戏剧与西欧象征主义戏剧的比较:"西欧象征主义戏剧的一项重要任务是把握日常生活背后'第二现实'的神秘,而将戏剧作为世界认知方式的俄罗斯象征主义,在探索之初已不满足于仅仅响应神秘力量的感召,力图积极干预生活,渴求把他们自信能够体验到的'第二现实'融入人所共见的'第一现实',从而跃进现实的'第三状态'。""西欧象征主义戏剧把握内心隐秘世界的主张实质是对'第二现实'的偏重,而俄罗斯象征主义戏剧则摆脱非此即彼的思维,走向二元融合。""俄罗斯象征主义戏剧与西欧象征主义戏剧不同,……被俄罗斯象征主义者赋予了世界观层面的意义,即象征的戏剧

思维方式，并以此干预生活、'创造生活'。"书中微观的比较也俯拾皆是，例如，不同戏剧主张心理描写方面的比较："象征主义之前的戏剧主张中也存在现实事件掩盖下的心理描写，但心理描写只是揭示现实世界的辅助手段，从未如象征主义戏剧这般：将内心世界描写纳入揭示个人'内心真实'的领域，而且认为隐秘的内心真实才真正接近世界的本质。确切地说，象征主义戏剧展现的不是两个世界中的任何一个，而是连接二者的神秘的、直觉的'应和'关系，即象征，但希望通过象征着陆于体验内心隐秘世界。"本书作者在多重比较中凸显俄罗斯象征主义戏剧差异性因素的研究，有助于我们对俄罗斯象征主义戏剧的整体特殊性的深入认知和把握，俄罗斯象征主义戏剧就此也会在多方面获得独特性的展现和阐释。

对俄罗斯象征主义戏剧的认知、阐释和反思，需要对以往的范畴和理论重新审视，面对这一挑战，通常的观念、惯用的分析工具均不够用。本书有针对性地取舍戏剧作品和理论文本，具有穿透力地分析揭示出学理及现实问题，将多维度的研究、理论与实践相结合，展示出俄罗斯象征主义戏剧的丰富性和复杂性及其独具特色的美学面貌。

学术思考的基本目标和诉求在于呈现、阐释研究对象和论题的丰富性与复杂性，进而在内涵及价值层面提升、扩展具体研究的理论和实践意义，达到价值综合实现的最大化。这也是研究者追求的学术理想。本书对新路径的创新性开拓，呈现出一种新的话语建构的尝试，其基本诉求：一是学理依据（追根溯源，探析俄罗斯象征主义戏剧的西方哲学思想渊源和俄罗斯本土思想的滋养、方法论启示），能够有效解释复杂的研究对象；二是独树一帜的开拓性，在前人之所未发、少发之处有所发

现，在前人之所未见、少见之处有所新见。

此书独具的特色还在于，不仅有对百余年前的俄罗斯象征主义戏剧的内涵，即本身的形态特征的精彩解析，而且有对俄罗斯象征主义戏剧的外延，例如俄罗斯象征主义与左翼阵营的艺术活动之间内在精神联系、俄罗斯象征主义戏剧在当代的回响的思考。作者独具慧眼，指出，"爱森斯坦的戏剧实践是俄罗斯现代派戏剧思想和左翼艺术思想共同影响下的产物"，类似的考察可视作对中国学者所忽视之处的补白。作者不仅聚焦俄罗斯象征主义戏剧在思想渊源、理论维度、创作维度的形态，带领读者走进俄罗斯象征主义戏剧的世界，而且剖析俄罗斯象征主义戏剧的影响和当代价值，旨在引导读者跳出象征主义戏剧的世界，重新审视20世纪这一艺术流派在艺术领域内外所体现的价值。

虽然象征主义戏剧早已成为历史，但其身影仍在当今戏剧舞台依稀可见，尤其在先锋剧、实验剧中。作者敏锐地捕捉到"其艺术闪光点正以别样形态呼吸着时代精神的气息"，捕捉到"此时我国剧坛与彼时俄罗斯剧坛的相似，同是世纪之交的风云诡谲让剧坛充满了创新的呐喊和探索的迷茫。无穷的创造力似乎尚未找到合适的方向，技术手段上的革新并未产生令人满意的效果，戏剧创作一直没有摆脱传统审美心理定势"。作者回望反思性的研究着眼于对俄罗斯象征主义戏剧发展中一些关键问题的探索，但注重的是研究我们自己的问题，努力探求走出戏剧发展的困境之路。

本书以鲜明的问题意识见长，涉及众多值得我们借鉴和思考的俄罗斯象征主义戏剧的经验和问题。例如，借鉴俄罗斯象征主义戏剧特殊属性的氛围以及观众感知氛围等，重新审视戏剧"实现身体与内心体验

对接、恢复身体感知力",达到"人的内心与身体交互影响"的治疗功能……

本书总结了象征主义戏剧理论和实践的经验教训,提出反思的问题和改进的意见,不乏助推中国戏剧改革和振兴的真知灼见。尤其是对俄罗斯象征主义戏剧出现在其锐意改革之处的局限进行了深入的剖析:"百年前的俄罗斯象征主义戏剧,不排除剧本本身以及舞台制作上的不足,但多数情况下暴露的是,观演关系的'不对称':台上太深、台下太浅。""过于依赖假定性的舞台建构作用,在一定程度上高估了观众的想象力,戏剧体验止于剧作家个体世界的直觉,而观众的戏剧体验无法与他们在现实世界中的感受建立联系,导致观众如坠云里雾里。"先锋戏剧"舞台上'热火朝天'地嬉闹,而观众席'一头雾水'地迷茫"……犀利的剖析、深刻的反思,对中国剧坛不无借鉴意义。

由不同学术脉络构成的新艺术运动,尽管在内部及彼此之间都存在着艺术观念上的争论、冲突甚至是悖论,但它们构成了俄罗斯现代艺术革命发生和实践的历史现场。本书作者还力图亲临历史现场,利用各种机会,包括在俄留学期间进行历史考察,在对原初的剧本、表演、仪式等空间场域的历史考察中立体地、聚焦式地呈现俄罗斯象征主义戏剧,在戏剧谱系溯源、史料爬梳剔抉和比较上求索真相,回望戏剧的历史演进。

置身戏剧天地,观看各类精彩的戏剧演出,其感染力和鉴赏效果远胜于有时是了无生趣而枯燥至极的文本阅读。观剧体验非亲历所不得,它有助于加深感受、强化感知、提升感悟。多种观剧感受的文化碰撞,是一种真切的感受。作者有艺术感觉的研究跃然纸上。

在对俄罗斯象征主义戏剧回望反思性的研究中,作者的剧本研读、历史考察、观剧体验不仅深化了对研究对象的感知和认识,而且助力了对俄罗斯象征主义戏剧的革命性和文化性探索的多方面价值的反思。

以上这几点都很具体,却又独特新颖。还有很多特点,难以一一尽述。

总之,姜训禄在我的眼里是一个充满学术激情和情怀的青年学者。他有雄心壮志,更有开创精神。他早早就认准了自己的目标,百折不挠,令人钦佩的不仅是他的勤奋,更是他的创新与胆识。此书充分体现出思维的力量、思考的魅力、思辨的智慧。作者追求的学术风格初见显现:一是搞有艺术感觉的研究;二是写有文体意识的文论;三是做有思想深度的学问。

可期待的是,体现新生代勤奋扎实的传承后继和执着追求的新书的问世,必定会开拓新疆域,增添新活力。

功崇惟志,业广惟勤。学术艰深而路遥,祈愿姜训禄再启征程,志逸四海,骞翮远翥。

<div style="text-align:right">2023年7月18日</div>

目 录

绪 论 ······ 1

上 编

1 俄罗斯象征主义戏剧的思想渊源 ······ 27
 1.1 西欧哲学源泉 ······ 30
 1.1.1 柏拉图的"二元世界观" ······ 31
 1.1.2 叔本华思想的认识论启迪 ······ 38
 1.1.3 尼采创造激情的鼓动 ······ 45
 1.2 弗·索洛维约夫思想的滋养 ······ 52
 1.2.1 关于"美"的概念 ······ 53
 1.2.2 个体与整体的关系 ······ 56
 1.2.3 "知行合一" ······ 58

2 俄罗斯象征主义戏剧的理论维度 ······ 64
 2.1 基于群体精神的戏剧本质论 ······ 67
 2.1.1 以群体精神认识戏剧 ······ 69
 2.1.2 以群体精神突破舞台 ······ 76

2.1.3　群体精神与生活现实和谐共生 …………………… 81
　2.2　基于内部真实的"戏剧—生活"观 ……………………… 86
　　　2.2.1　摆脱外部真实 …………………………………… 87
　　　2.2.2　新型观演关系 …………………………………… 90
　　　2.2.3　基于现实性的假定性 …………………………… 93
　2.3　"新人"的塑造机制 ……………………………………… 98
　　　2.3.1　个体内向化转向 ………………………………… 99
　　　2.3.2　挖掘身体表现力 ………………………………… 103
　　　2.3.3　群体精神的"共情" …………………………… 107

3　俄罗斯象征主义戏剧的创作维度 ……………………… 111
　3.1　戏剧场面 ………………………………………………… 114
　　　3.1.1　仪式化的场面 …………………………………… 115
　　　3.1.2　众声合唱的场面 ………………………………… 122
　　　3.1.3　无序之力主宰的场面 …………………………… 128
　3.2　戏剧冲突 ………………………………………………… 133
　　　3.2.1　个体内在的冲突系统 …………………………… 134
　　　3.2.2　基于双重体验的冲突 …………………………… 147
　　　3.2.3　基于非矛盾关系的冲突 ………………………… 151
　3.3　戏剧人物 ………………………………………………… 154
　　　3.3.1　类型化的人 ……………………………………… 155
　　　3.3.2　抒情化的人 ……………………………………… 160
　　　3.3.3　面具、木偶式的人 ……………………………… 168
　　　3.3.4　人格解体的人 …………………………………… 173

下 编

4 左翼运动背景下象征主义戏剧新形态 **179**
4.1 苏俄节庆表演 180
4.1.1 革命历史的戏剧叙事 183
4.1.2 节庆表演的仪式叙事 188
4.1.3 全民参与 192
4.2 谢·爱森斯坦的吸引力戏剧 202
4.2.1 吸引力戏剧的艺术理念 204
4.2.2 吸引力戏剧的构建方式 219

5 俄罗斯象征主义戏剧的当代价值 **234**
5.1 探索新型现实主义戏剧 235
5.1.1 "不像"就不是好戏？ 235
5.1.2 挖掘超越现实的内心体验 239
5.1.3 建构氛围戏剧 242
5.2 重新审视戏剧治疗功能 249
5.2.1 训练身体感知力 250
5.2.2 从象征到戏剧治疗 253
5.3 俄罗斯象征主义戏剧手法的当代回响 258
5.3.1 瓦·福金戏剧创新的象征主义遗产 258
5.3.2 里·图米纳斯的幻想现实主义戏剧 272
5.3.3 康·博戈莫洛夫的现代戏剧探索 281

结　语	302
余　论	307
参考文献	322
附录1　俄罗斯象征主义戏剧主要剧作	344
附录2　俄罗斯象征主义作家的代表性戏剧论著	346
后　记	348

绪 论

俄罗斯象征主义戏剧是戏剧领域象征主义运动在俄罗斯的分支和发展，是20世纪初一批象征主义作家针对俄罗斯戏剧发展方向提出的一种新的戏剧认知。这种戏剧认知尝试打破二者取其一的二元对立模式，倾向在二元融合中寻求新出路。它既不囿于现实主义式地着眼现象界，又不甘于陷入西欧象征主义神秘的理念界。戏剧的核心在摹仿，而可见的外在第一现实与可知的内在第二现实均非俄罗斯象征主义戏剧着力摹仿的对象。那个贯穿两个现实的"第三现实"才是剧作家企望通过戏剧改造生活的起点。在这种创作思想的指导下，俄罗斯象征主义戏剧在理论维度和创作维度上表现出了独具特色的美学面貌。

一

20世纪初是俄罗斯戏剧的活跃期。戏剧创作、表演理论发展迅速并取得了丰硕成果。斯坦尼斯拉夫斯基（К. Станиславский, 1863–

1938）、梅耶荷德（Вс. Мейерхольд, 1874–1940）、科米萨尔热夫斯卡娅（В. Комиссаржевская, 1864–1910）对剧院发展做出了巨大贡献。戏剧创作方面，俄罗斯"现代派"作家积极介入，将自己已然成体系的美学思想应用到戏剧领域，提出一系列戏剧创作理论，同时留下许多值得后世思考和钻研的问题。这一时期关于戏剧创作讨论最为活跃的当数象征派。他们针对19世纪末遭遇发展瓶颈的现实主义戏剧和自然主义戏剧提出很多改革理念。安年斯基（И. Анненский, 1855–1909）、别雷（А. Белый, 1880–1934）、维·伊万诺夫（В. Иванов, 1866–1949）、勃洛克（А. Блок, 1880–1921）等象征主义者怀着极大热情创作剧本，同时在相关论著中专门讨论戏剧问题，提出许多独到见解，号召创作俄罗斯自己的象征主义戏剧。

勃留索夫（В. Брюсов, 1873–1924）在1897年3月15日的日记中明确将"我的象征派戏剧创作"列入写作计划。作家指的是象征派作家应该尝试戏剧创作。实质上，这也涉及一个概念区分问题，即象征派戏剧与象征主义戏剧。很多论著对此并无界定，以致混淆了两个概念，泛化了象征主义戏剧的定义，甚至将安德烈耶夫（Л. Андреев, 1871–1919）也归入俄罗斯象征派剧作家之列（我们更赞同根据心理描写类型将安德烈耶夫称作泛心理剧作家的观点）。我们认为俄罗斯象征派戏剧指俄罗斯象征派作家创作的戏剧，但是，按照象征派戏剧为标准选取作品，一大批剧作都将入列在册，这既增加了研究难度又造成了概念模糊。

我们的研究对象是俄罗斯象征主义戏剧，能否笼统地认为俄罗斯象征派戏剧就是俄罗斯象征主义戏剧？回答这个问题需要更精确的限定。象征作为一种表现手法进入戏剧创作从戏剧这种艺术形式诞生伊始

就开始了，古希腊悲剧剧本中关于场景、道具的描写已经具备了象征性功能，我们可以将普罗米修斯的锁链看作对人类灵魂的束缚，也愿意将安提戈涅刨泥埋尸体的双手看作人类对专制的反抗，我们甚至能够通过几根柱子把整个舞台想象成俄狄浦斯的宫殿，戏剧本身就是象征，象征着人类的祭祀活动。19世纪末，契诃夫（А. Чехов, 1860–1904）、易卜生（H. Ibsen, 1828–1906）等一批现代戏剧改革家将象征手法的运用提升到一个新高度。然而，我们不会将这些象征的运用称作严格意义上的象征主义，并不是所有使用隐喻、暗示、象征手法的剧作都是象征主义戏剧。"主义"一词在西方思想话语中虽不是神圣的后缀，但被冠以"主义"的名词通常要有一套成体系的思想。关于"象征主义"理论的著述汗牛充栋，我们没必要再梳理一遍，做重复工作。简言之，象征主义主张以象征感知那种不受人控制的神秘力量，藉此思考人的存在问题、参悟本质世界、无限接近表象世界背后的本真状态。象征主义与象征手法的象征生成机制是不同的。契诃夫的樱桃园固然是美的象征，不过象征的落脚点仍然是逻辑地建构象征与现实世界的联系，而象征主义戏剧的象征与形而上世界的联系具有神秘性和非理性色彩。梅特林克（M. Maeterlinck, 1862–1949）那个无形的"闯入者"和辛格（J. Synge, 1871–1909）那个被未知力量推着出海的"骑马人"营造的感受无时无刻不是神秘的，人在这些力量面前无能为力。所以，象征主义者总被看作"颓废派"，尽管两者性质上存在差异。

俄罗斯象征主义戏剧与西欧象征主义戏剧不同，它作为与梅特林克所谓的"第二现实"神秘联系的方法，还被俄罗斯象征主义者赋予了世界观层面的意义，即象征的戏剧思维方式，并以此干预生活、"创造

生活"。我们借鉴了别雷的观点,认为象征是作为一种认知世界的方式存在于俄罗斯象征主义戏剧中,具有结构文本的功能,以整体象征建构戏剧,强调表现直觉与幻想,对现实现象加以形象和神话式的改编,挖掘出此前不为人知的艺术潜能,"把永恒和它的时空表现相结合"(别雷)。正如维·伊万诺夫主张把剧中人物视为"作为整个人类的我",俄罗斯象征主义戏剧将多义象征作为思维方式指向人类整体存在和命运,触及人类生存的本质状态。"象征主义戏剧的本质在于形象的象征性联系,而不是单个的象征形象。这种象征性联系在戏剧中作为新生活关系之间的联系而实现。"[①]从这个意义上讲,勃洛克后期剧作《拉美西斯》就不能完全算作象征主义戏剧。它采用的是局部象征,整体立足于历史现实,建立在现实主义描写之上。鉴于此,我们认为俄罗斯象征派戏剧所涉及的作品要多于俄罗斯象征主义戏剧作品,前者指俄罗斯象征派作家创作的所有戏剧作品,后者主要指这些作品中那些立足于此岸世界与彼岸世界的关联并建构一种形而上的整体象征氛围的剧作。

限于篇幅和我们目前所掌握的材料,本书集中选取俄罗斯象征主义戏剧中一些最能体现剧作家着眼于此岸世界与彼岸世界形而上关联的作品,包括安年斯基的"悲剧四部曲"、勃洛克的"抒情剧三部曲"、别雷的《夜的陷落》《降临》、索洛古勃的《死亡的胜利》《智蜂的馈赠》《爱》等以及勃留索夫的《地球》《旅行者》、维·伊万诺夫的《坦塔罗斯》。除此之外,俄罗斯象征主义作家阐述戏剧主张的论著也包含在研究材料之列。这些主张或在戏剧论著中专门论述,如:1908年

① Белый А. Театр и современная драма//Собрание сочинений в 9 т. [т.8]. Арабески. Луг зеленый. Книга статей. М.: Республика, 2012, с. 33.

出版的《戏剧：新戏剧专论》理论集，或散见于相关文章中，如：勃洛克的《论演剧》《论戏剧》，别雷的《戏剧与现代演剧》（Театр и современная драма①）、《象征的戏剧》，勃留索夫《不需要的真实》《未来戏剧》《舞台上的现实主义与假定性》，维·伊万诺夫的《预感和预兆：新的和谐时代与未来的戏剧》《论行动与秘仪》《瓦格纳与酒神秘仪》等。

与诗歌创作相比，俄罗斯象征主义戏剧的作品数量相对要少，而且作家们提出的戏剧创作主张比较接近，如果说俄罗斯象征主义诗歌流派分为"年长一代"和"年轻一代"，那么他们在戏剧领域则有着更相似的倾向，因为戏剧是他们在经历诗歌探索分野之后开始创作转向的集体尝试。这在一定程度上有利于我们整体把握象征主义戏剧。

二

国内外关于俄罗斯象征主义的研究文献卷帙浩繁，这里我们主要梳理俄罗斯象征主义戏剧部分的相关研究成果。俄罗斯学者对俄罗斯象征主义戏剧的关注从未间断，早在象征主义者活跃的20世纪初就有专著从学术视角论述象征主义戏剧创作方法。②其中较有名的是沃尔科夫（А. Волков）的《亚历山大·勃洛克与戏剧》（1926）。作者关注的是新出现的抒情剧的特点，因为成书年代与勃洛克时代相距不远，所以这部

① 在本书中，我们根据不同语境将театр译作"剧院""演剧"或"戏剧"，драма译作"戏剧""演剧"或"表演"。出于阐释俄文术语的需要，书中个别书名我们在后面附上俄文原文，其他情况，暂不附俄文名称。

② 同一时期一些象征主义作家也互相写过相关剧评，比如沃洛申、别雷、勃留索夫等，不过不属于学术研究范畴。

著作最大的特点就是以翔实的背景资料为依据，从抒情剧的独特之处出发进行论述。作者指出抒情剧不同于传统戏剧。传统戏剧重点在描述动作的客观性，而抒情剧是主观性的，描述的是心灵的命运。这是目前我们了解到的俄罗斯象征主义运动之后第一部研究象征主义戏剧的专著。虽然俄罗斯学者从未间断对本国象征主义戏剧的关注，但戏剧研究往往被看作俄罗斯象征主义诗歌研究的附属领域，并未形成专门的学科，研究成果也相对分散，但这也为我们研究俄罗斯象征主义戏剧留下了更多可探索的空间。就我们目前掌握的资料，俄罗斯的象征主义戏剧研究文献可大致分为两类：一类是对某位剧作家创作的个体研究，另一类是对象征主义戏剧创作的整体研究。我们的文献综述也将按照个体研究和整体研究两部分梳理。

个体研究：

（一）勃洛克戏剧研究

沃尔科夫做的是勃洛克戏剧研究，而象征主义剧作家个体研究中成果最多的也是勃洛克戏剧。费德罗夫（А. Федоров）在为1971年出版的《勃洛克文集·戏剧卷》作的序中简要回顾了勃洛克的戏剧创作历程，介绍了勃洛克戏剧创作发生的变化，认为"诗人与生活""戏剧与现实""幻想与现实"是贯穿勃洛克戏剧的主题。在1972年的文章《勃洛克的戏剧与其同时代的戏剧》和1980年的专著《戏剧家亚历山大·勃洛克》中，费德罗夫在同时代欧洲象征主义戏剧背景下考察勃洛克的戏剧创作，侧重发掘作家创作意图的变化，在一定程度上缺乏对作品本身艺术特色的深度分析。

在1972年的《亚历山大·勃洛克与20世纪初俄罗斯演剧》中，罗金

娜（Т. Родина）的思路是将勃洛克戏剧创作与梅耶荷德和斯坦尼斯拉夫斯基的表演体系联系起来，并指出20世纪初戏剧已然成为社会—美学新思潮的集中宣传地，也是各种新思想的策源地和练武场。罗金娜从观演关系、戏剧表演与社会思潮的相互影响入手把握勃洛克戏剧思想的形成与发展，认为社会思想的变化打破了长久以来历史发展的物质与精神之间的平衡，勃洛克正是体验到精神表现方式与现实需求的冲突，将这种冲突引入戏剧创作，戏剧对于勃洛克不只是艺术门类，还是相对于抒情式的另一种世界观表达方式——戏剧式。

1981年格罗莫夫（П. Громов）为单卷本勃洛克《戏剧集》作的序《亚·勃洛克的诗剧》后来被收入专著《亚·勃洛克，他的先驱和同时代人》（1986）。专著分析了勃洛克的五部剧作，试图阐明人物冲突与时代历史的关系，把握勃洛克戏剧最珍贵的"时代精神"。戏剧与时代的交集当然是勃洛克戏剧研究的重要方面，但勃洛克戏剧在俄罗斯象征主义戏剧发展史中的地位不可小视，戏剧本身艺术特色的挖掘在论述中稍显薄弱。

除了上述几部较重要的勃洛克戏剧研究专著外，另有几篇学位论文。沃特勒（С. Л. Фоттелер）的《勃洛克抒情剧〈滑稽草台戏〉〈广场上的国王〉〈陌生女郎〉中的俄罗斯早期戏剧传统》（2002，萨马拉）研究的是勃洛克抒情剧与俄罗斯早期戏剧传统的关联，以俄罗斯早期戏剧诗学为切入点挖掘抒情剧中的俄罗斯戏剧遗风。论述的重点在于探寻抒情剧这一形式在19世纪末20世纪初俄罗斯戏剧探索中发挥的作用。作者尝试在俄罗斯传统戏剧中找到新戏剧表现手法的回响，比如认为新戏剧人物面具的使用继承自18世纪彼得大帝时代的戏剧。面具这种

古老的技法在20世纪初的俄罗斯戏剧中蕴藏着巨大的美学力量，是我们通过研究戏剧手法把握象征主义戏剧创作思想的重要方面，但论文止于新戏剧对传统的继承，而传统技法新运用在象征主义戏剧发展中的力量并未成为研究重点。

《亚历山大·勃洛克戏剧：元诗学研究》（车智苑（Ча Чживон），2004，圣彼得堡）的分析基础是勃洛克戏剧与抒情诗的应和关系，关键词是勃洛克的"自我反思"，即从诗到剧的演变。关于俄罗斯象征主义戏剧艺术，论文的观点可总结为象征主义艺术源于创造新世界的冲动，象征主义者重新思考艺术的任务、使命，并将完成"走向生活""改造世界"的乌托邦使命的任务交给了戏剧。伊万诺娃（О. М. Иванова）的《勃洛克和叶芝戏剧的抒情元素与抒情诗的戏剧元素：象征主义诗学问题》对比研究勃洛克和叶芝的象征主义诗学问题，第二章专论两者戏剧中的抒情元素，探究抒情诗的抒情主题、形象在戏剧结构中的作用。抒情是象征主义戏剧创作的特征之一，反映的正是象征主义作为世界观对戏剧创作思想的影响，分析抒情在戏剧中的功能对于我们研究俄罗斯象征主义戏剧"创造生活"的探索具有重要意义。

（二）维·伊万诺夫戏剧研究

勃洛克的戏剧创作是俄罗斯象征主义戏剧中影响最大、成就最高的，理所当然，相关论著也最多，但俄罗斯学者在其他象征主义剧作家的研究方面也不乏优秀成果，尤其一些关于理论大家维·伊万诺夫戏剧思想的研究，如斯塔霍尔斯基（С. В. Стахорский）的专著《伊万诺夫与20世纪初俄罗斯戏剧文化》（1991），是在列宁格勒戏剧艺术学院戏剧史课讲义基础上整理而成，所以，其历史地呈现维·伊万诺夫戏剧

思想发展变化的脉络比较清晰。作者按照时间线索相对客观地梳理了维·伊万诺夫戏剧活动历程的几个重要事件和节点，包括后期与新政权戏剧事业的关系等等。该专著将戏剧创作置于俄罗斯象征主义发展阶段中考察，为我们整体观照维·伊万诺夫戏剧思想的特征提供了翔实的参考资料，书中诸多观点进入若干年后斯塔霍尔斯基教授的专著《俄罗斯戏剧思想探索》维·伊万诺夫专章中。

斯捷潘诺娃（Г. А. Степанова）出版于2005年的专著《维亚切斯拉夫·伊万诺夫诗学哲学中的"聚和戏剧"思想》将维·伊万诺夫的聚和戏剧思想放在诗学、哲学背景下考察，认为这一戏剧观念是维·伊万诺夫对特定历史发展阶段出现的艺术现象的宗教的、哲学的思考，理清维·伊万诺夫艺术哲学基本思想是分析其戏剧理论和戏剧创作的钥匙。

另外，还有一些散见于学术期刊中的文章也关注了维·伊万诺夫戏剧艺术的独特元素，比较有代表性的是鲍里索娃（Л. М. Борисова）的《象征主义"创造生活"论视域下的维亚切斯拉夫·伊万诺夫悲剧》和波尔费里耶娃（А. Порфирьева）的《维亚切斯拉夫·伊万诺夫戏剧（俄罗斯象征主义悲剧和瓦格纳的神话戏剧）》，两篇文章的焦点落在维·伊万诺夫悲剧美学的重要概念——秘仪和神话。这两种古老的形式在伊氏悲剧创作中已经摆脱内容的直接转用手法，神话和秘仪结构让悲剧得以从单纯的动作表演变为具有仪式氛围的活动，将个体解救于审美桎梏，投入认知生活并创造生活的行动。

（三）安年斯基戏剧研究

就我们目前掌握的材料来看，安年斯基戏剧研究成果多散见于学术期刊和会议论文集，研究方向大致可分为如下几类：

第一种是关注安年斯基悲剧作品本身的艺术性，分析合唱、舞蹈、神话元素在戏剧建构中的功能，这种思路类似于维·伊万诺夫悲剧美学研究的情况，从上述非戏剧元素在戏剧领域从内容性到功能性地位的转变出发挖掘安氏悲剧形态在20世纪初俄罗斯戏剧发展中的价值，比如《安年斯基酒神戏剧〈琴师法米拉〉中冲突的神话源起：远古源头与现代文化语境》（舍洛古罗娃（Г. Шелогурова），2011）、《安年斯基戏剧诗学中作为行动组织方法的"塑像"与"舞蹈"》（阿基莫娃（Т. Акимова），2011）、《因诺肯季·安年斯基悲剧中情景说明的特征与功能》（费拉托娃（О. Филатова），2009）等。在分析二重整合方法论在剧本创作层面的体现时，我们借助此类成果可以整体把握安年斯基悲剧创作的方法论特征。

第二种是立足于安年斯基戏剧创作的独特之处对比研究其与同时代剧作家处理方式上的不同。相关文章包括《安年斯基和索洛古勃剧作中拉俄达弥亚形象解析》（祖巴尔斯卡娅（О. С. Зубарская），2012），《世纪初俄罗斯戏剧中的古希腊神话——以安年斯基和维·伊万诺夫为例》（舍洛古罗娃，1988），《勃留索夫、巴尔蒙特和维·伊万诺夫美学感知中的安年斯基"酒神剧"〈琴师法米拉〉》（莫尔恰诺娃（Н. Молчанова），2009）。这类研究思路普遍抓住的问题是，安年斯基更注重挖掘神话人物的个性，将古希腊神话与世纪之交俄罗斯人的精神状态结合。

第三种思路基于剧作出版史、欧里庇得斯悲剧翻译问题以及版本研究，与本书相关性有限，故此处不再赘言。

应该说，关于安年斯基戏剧的前两种研究思路（尤其第一种），为

我们从方法论层面整体审视安年斯基戏剧思想并置于同时代戏剧思想发展背景下考察提供了翔实材料和切入点。

（四）勃留索夫戏剧研究

勃留索夫戏剧研究总体呈现出重梳理的特点，在我们所掌握的文献范围内，多数文章采取的策略是抓住某一线索历史地追溯勃留索夫戏剧思想或剧本创作历程。1967年《瓦·勃留索夫与假定戏剧》（格拉西莫夫（Ю. К. Герасимов））的研究对象是勃留索夫假定戏剧思想的发展变化。格拉西莫夫认为脱离人民的审美需求是假定性走向衰败和勃留索夫戏剧观发生变化的主因。我们不否认该观点的合理性，只是尝试在论文中摆脱对假定性"不合实际"的偏见，重新审视假定性在戏剧美学大厦中的建设性功能。实际上，勃留索夫后期关于假定性与现实主义手法融合的思想恰恰体现了俄罗斯象征主义戏剧思想的发展初衷。格鲁吉亚学者涅利·安德烈阿相（Нелли Андреасян）于1978年在第比利斯通过博士论文《勃留索夫戏剧》答辩，作者将戏剧作为勃留索夫整个文学思想活动的特殊领域考察。该论文概述了勃留索夫戏剧创作和戏剧思想，是勃氏戏剧研究领域较早的一项系统研究成果，为我们提供了翔实的材料。同一时期，斯特拉什科娃（О. К. Страшкова）在副博士论文《19世纪末20世纪初戏剧评论中的勃留索夫》（1980）中以世纪之交俄罗斯作家围绕戏剧展开的讨论为背景概述勃留索夫的戏剧主张以及剧本创作史。可以看到，七八十年代勃留索夫戏剧研究多奉马列主义美学为圭臬，斯特拉什科娃更是将勃留索夫戏剧列为苏联文学之列，这种学术倾向在一定程度上忽视了研究对象在马列美学范畴之外的艺术价值，比如作家艺术创作的意志力和心理学层面。

涅利·安德烈阿相当属勃留索夫戏剧研究领域的大家，攻读学位期间发表的《瓦·勃留索夫的革命前历史题材剧》（1973）重点关注了勃留索夫的历史题材剧。《瓦·勃留索夫论戏剧艺术》在副博士论文研究基础上重点列出几篇勃留索夫论述戏剧的文章，梳理其包括"假定戏剧"在内的戏剧思想要点，指出勃留索夫的创造意志在于尝试不同以往的戏剧思想，假定性问题仅仅是表现之一。第比利斯大学定期举办勃留索夫研讨会，会议论文中偶有涉及戏剧研究的成果，如卡拉别戈娃（Е. В. Карабегова）的《西欧独幕剧语境下的勃留索夫〈旅行者〉》（2006）将勃留索夫独幕剧《旅行者》置于西欧独幕剧、主要是梅特林克创作背景下考察，指出勃留索夫独幕剧不同于梅氏走向神秘极端，而是在结尾转向现实世界，人在神秘力量面前并非完全无力。勃留索夫独幕剧的这一特点也体现出俄罗斯象征主义戏剧的创造激情不止停留于两个世界的并存，而旨在建构一种新现实。

（五）索洛古勃戏剧研究

索洛古勃是俄罗斯象征主义戏剧作家中被忽视最多的一位，他一生创作了三十余部剧本，作品在亚历山大剧院、铸造街剧院、军官街剧院（现为科米萨尔热夫斯卡娅剧院）等几家剧院均有过上演，是当时象征主义作家中剧作认可度较高的。索洛古勃剧作思想深刻且构思巧妙，具有较强的可观性，但剧本形式上的新颖往往比方法论上的探索吸引了研究者更多的注意力。与安年斯基和勃洛克戏剧研究相比，对索洛古勃戏剧的研究成果少了许多。早期有文章研究索洛古勃、勃留索夫、安年斯基处理"拉俄达弥亚"故事的不同方式，关注点在神话及其人物性格和表现手段的差异。

1984年列宁格勒戏剧艺术学院论文集《20世纪初俄罗斯剧院与戏剧》收录了留比莫娃（М. Ю. Любимова）撰写的《费·索洛古勃与象征主义戏剧危机》。文章认为索洛古勃戏剧创作在苏联戏剧史阶段不能够继续发展的原因正如同象征主义戏剧所面临的危机——个体的过分张扬导致与社会失去联系，民众没有真正参与创造生活。因此，象征主义戏剧逐渐被探索浪漫主义、英雄主义主题的苏联时期新戏剧代替。实际上，类似结论的根源在于研究者倾向在社会、历史层面理解象征主义戏剧探索，缺少了形而上美学、非理性哲学层面的剖析。

格拉西莫夫在手稿研究文章《论索洛古勃创作中的文本体裁移置》中指出索洛古勃戏剧创作的"跨体裁取材"现象——不少剧本是由索洛古勃本人的小说改编而成。该研究视角为我们提供的借鉴思路是，体裁间性模糊了体裁差异，在一定程度上成就了索洛古勃以及其他象征主义剧本的特色，比如人物塑造的抒情本位倾向。

（六）别雷戏剧研究

别雷作为俄罗斯象征主义时代的理论家，其戏剧思想大多散见于理论文章中，与索洛古勃类似，由于戏剧专论较少，容易被研究者忽视。而且，别雷真正意义上的象征主义剧本只有两部未完成作品片段，因此，戏剧研究在整个别雷研究领域所占比重极小。目前我们只看到尼科列斯库（Т. Николеску）的《安·别雷与戏剧》一本专著整体梳理了别雷在戏剧领域的工作。作者按照别雷早期对戏剧艺术的兴趣、秘仪剧研究、围绕戏剧以何种形式改革的论争以及后期对《彼得堡》和《莫斯科》两部作品的剧本改编几个阶段，历史地呈现作家的戏剧活动历程，为我们了解别雷"戏剧史"及其相关主张提供了追溯线索和依据。

象征主义戏剧研究文献中另一类就是对象征主义戏剧的整体研究。"从总体上来看,把所有象征主义文学家联合成一个流派的那种共同的哲学认识,是远比把整个流派分成'两代'的那些个性取向要更有生命力、更富凝聚力的。"①在戏剧领域,俄罗斯象征主义作家的共同认识比在诗歌领域表现得更明显。这为我们从整体上考察俄罗斯象征主义戏剧提供了可能,也是最近十几年俄罗斯象征主义戏剧研究学者的倾向。

整体研究:

1937年杜科尔(И. Дукор)在一篇名为《象征主义戏剧创作问题》的文章中以较宏阔的视野勾勒了象征主义戏剧的发展状况,涉及勃洛克、勃留索夫、维·伊万诺夫、别雷、梅列日科夫斯基等人的戏剧实践和理论主张。作者准确捕捉到象征主义戏剧抒情性、音乐性、面具化等诸多特点,但对于象征派作家的戏剧革新持否定态度,认为象征主义将历史和现实做"主观唯心主义"的思考导致其戏剧实践与现实生活脱节②,指出正是在与生活紧密联系的戏剧领域,象征主义内部开始出现分化,以致最终破产。作者提到的这些"问题"确是我们今天反观象征主义戏剧时不可回避的,然而,我们要做的是从这些问题中剥离出发人深省的思考以及那些时至今日仍亟待解决的问题和具有启发意义的戏剧改革"方案"。在问题中开掘资源的工作,该论文做得相对不足。

布格罗夫(Б. С. Бугров)在《俄罗斯象征主义戏剧》(1993)中对待俄罗斯象征主义戏剧的态度则完全不同。他首先指明20世纪初戏剧

① 周启超,俄罗斯象征派文学研究,社会科学文献出版社,1993,第53页。

② Дукор И. Проблемы драматургии символизма//Литературное наследство. М.: Наука, 1937, с. 122.

地位的变化,"戏剧作为社会讲坛的作用日渐增强:戏剧深入现代人的意识、情感和精神愿望领域,戏剧艺术成为强大的物质力量。现实本身对于戏剧已不仅是认识的对象,而且是改造的对象,以此形成新艺术体系并研究新的戏剧冲突和形象"①,艺术不再是审美活动,而首先是创造生活、创造人类物质和精神存在新形式的活动。布格罗夫根据剧作家感知世界的差异将象征主义戏剧划分为四大类型——抒情型、神秘仪式型、古希腊悲剧型和描写日常生活型。与体裁不同,这种划分标准反映的是剧作家与世界的关系差异,更是世界观层面的差异。因此,作者对勃洛克抒情剧的评价是:"勃洛克抒情剧不仅指形式上的抒情,也指世界观上的抒情。"②以上观点对于我们的立论具有一定的指导意义。布格罗夫的研究几乎涵盖了象征主义戏剧的所有重要作品,但对世界观层面的关注使其忽视了对戏剧各要素在戏剧思想建构中的作用的关注,而戏剧思想才是剧作家世界观感受在剧本层面的直接体现。

上文提到的俄罗斯戏剧研究大家格拉西莫夫自20世纪60年代做副博士论文开始关注20世纪初俄罗斯戏剧发展,1974年在列宁格勒戏剧艺术学院学报《剧院与戏剧》上发表文章《俄罗斯现代派戏剧思想危机(1907–1917)》,以宏阔的视野追溯了俄罗斯现代派戏剧思想形成的背景,概述了维·伊万诺夫、安年斯基、索洛古勃、别雷等人戏剧思想的发展过程,认为思想危机恰恰在于创造生活的乌托邦理想,"其戏剧观的充盈始于认定戏剧创造生活的可能性,也终结于对这一可能性

① Бугров Б. Драматургия русского символизма. М.: СКИФЫ, 1993, с. 15.
② Там же, с. 39.

的完全否定"①。格拉西莫夫十余年的相关研究汇聚于1977年的博士论文《19世纪末—20世纪初俄罗斯戏剧思想》。该文从奥斯特洛夫斯基（А. Островский）戏剧思想出发，分别论述了世纪之交新现实主义、象征主义、后象征主义、马克思主义在戏剧领域的主张，象征主义部分基本延续了《危机》一文的思路，集中考察了上述几位象征主义作家的戏剧思想，认为从整体发展过程看，象征主义是俄罗斯戏剧方法论探索较特殊的阶段。盖氏研究的特点是将戏剧思想置于剧本创作和导演呈现两个视域考察，该思路的优势是可以多方位展示戏剧发展情况，为我们提供丰富的研究资料，缺点在于容易造成研究对象分类模糊，比如叶夫列伊诺夫（Н. Евреинов）和科米萨尔热夫斯卡娅的舞台理论探索在论述中也属于象征主义戏剧思想范畴，而实际上二位的导演理念与别雷、维·伊万诺夫等人的主张相异颇多。

斯塔霍尔斯基在《俄罗斯戏剧思想探索》（2007）中的观点与格拉西莫夫颇为接近，认为俄罗斯象征主义戏剧最终失败的原因在于其乌托邦理想，而且这种戏剧乌托邦是戏剧艺术固有的倾向，其尝试"将戏剧看作改造现实的利器并置于生活中心地位，创造新人和新型社会关系"②，其中"20世纪初俄罗斯剧院乌托邦"部分围绕当时各种戏剧思想的主要特点分析其具有建设性意义的一面和难成事实的乌托邦一面，大致勾勒出俄罗斯象征主义戏剧思想发展全貌。该论著值得我们学习的是，其将"乌托邦"这一导致失败的原因作为俄罗斯象征主义戏剧的独

① Герасимов Ю. Кризис модернистской театральной мысли в России (1907-1917)//Театр и драматургия. Л.: 1974, с. 244.

② Стахорский С. Искания русской театральной мысли. М.: Свободное из-во, 2007, с. 35.

特之处来挖掘该流派的建设性遗产。

戏剧和生活是俄罗斯象征主义戏剧理论最重要的一对二重性概念。戏剧应当创造生活。维斯洛娃（А. Вислова）在专著《恍若戏剧的"白银时代"》（2000）中也持有类似观点。"现实不再是制造生活空想的工具。现实改头换面，存在于艺术、智力创造出的形象中，20世纪美学运动就是如此创作自己的'生活戏剧'，白银时代也如此。"[①]维斯洛娃同罗金娜的研究思路接近，都是将象征主义戏剧放在文本和剧院层面考察，研究戏剧创作与剧院发展的关系。严格来讲，维斯洛娃的研究对象是白银时代各种新思想、新方法不断涌现的戏剧现象，研究思路是分析戏剧创作新观念如何影响到剧院改革，从整体上把握那个时代的戏剧风貌，作者认为，象征主义者探索戏剧新风格表现出寻找"创造生活"新方法的渴望，而新方法指象征主义者理想的戏剧表现方式，换言之，是白银时代生活的"戏剧化"方式。

另外，还有几篇副博士论文致力于俄罗斯象征主义戏剧研究，如《俄罗斯象征主义戏剧：神秘主义诗学》（易卜拉欣莫夫（М. И. Ибрагимов），2000），《俄罗斯象征主义戏剧与象征主义"创造生活"论》（鲍里索娃（Л. М. Борисова），2001）和《白银时代诗剧诗学》（弗拉索娃（Т. Власова），2010）。三篇论文分别从"神秘性""创造生活""戏剧诗化"剖析俄罗斯象征主义戏剧，挖掘其中的神秘主义倾向、仪式性、抒情性、静态化等特征，以各自的苦心钻研使象征主义戏剧展现出不同侧面的风貌，为我们的研究提供了丰富资料。

① Вислова А. «Серебряный век» как театр. М.: Российский ин-т культурологии, 2000, с. 58.

遗憾的是，三篇论文从各自切入点出发，扩展范围太广，如鲍里索娃的论文既有文本方面的论述，又涵盖导演理论的发展，还将象征主义戏剧与契诃夫戏剧比较，导致对剧本中戏剧语言运用的分析不足，而这应是我们去认识与研究俄罗斯象征主义戏剧最直观的层面。舍甫琴科（Е. С. Шевченко）的论文《1900—1930年代俄罗斯戏剧的草台戏美学》（2010，萨马拉）重点探讨了草台戏这一古老形式在20世纪初俄罗斯戏剧发展中的介入，其中第三章"象征派戏剧的草台戏美学"从草台戏的变形入手分析这一形式在勃洛克、索洛古勃等作家剧作和戏剧思想中的建构意义，为我们研究秘仪、面具之类非戏剧形式在象征主义戏剧里的功能和风格模拟提供一种思维模板和框架。

综上所述，俄罗斯学者在研究象征主义戏剧方面做了很多工作，取得了显著成果，但相比诗歌研究，这些工作对于挖掘象征主义戏剧的艺术宝藏远远不够，而且俄罗斯象征主义戏剧研究一直作为诗歌研究的延伸领域，尚未完全成为世界戏剧研究的一部分，这在以上列举的研究中多有体现。

在中国，俄罗斯象征主义戏剧长期以来鲜有人问津，时至今日，仍属研究冷门。周启超教授的《俄罗斯象征派文学研究》最早辟有专章介绍象征派戏剧。专著标题中的"象征派"，表明其研究涉及的是象征派戏剧，即象征派诗人的戏剧创作实践，而非完全意义上的象征主义戏剧。作者按悲剧、喜剧、正剧三种体裁划分，分别介绍了维·伊万诺夫、勃洛克、索洛古勃等人的戏剧作品，对于我们开展象征主义戏剧研究具有指引意义，而专著其他章节的象征派理论研究也为我们深入钻研奠定了重要理论基石。汪介之教授在《远逝的光华：白银时代的俄罗斯

文化》中有专章论述白银时代的戏剧现象,介绍了戏剧创作、剧院建设以及导演理论的发展情况,为我们概观整个白银时代的戏剧发展提供了较为翔实的背景材料。此外,郑体武教授在《俄罗斯现代主义诗歌》中介绍了勃洛克的戏剧尝试,认为转向戏剧是诗人走出个人幽闭空间的途径,分析了戏剧与诗人同时期抒情诗在主题上的关联。

以上几位白银时代研究专家的专著分别侧重理论探索、时代文化和诗歌创作,象征主义戏剧并非他们的研究重点。而余献勤的博士论文《勃洛克戏剧研究》则专注于勃洛克的戏剧创作,把勃洛克戏剧放到19—20世纪之交的欧洲象征主义戏剧背景下予以分析和考察,较全面地概括了勃洛克的戏剧创作,值得我们借鉴、学习。在之后的几篇文章中,余献勤继续拓展相关问题研究,将勃洛克戏剧与20世纪初的俄罗斯现代戏剧发展联系起来,并集中分析了俄罗斯象征主义戏剧发展过程中出现的几种戏剧类型,向我国俄罗斯文学研究界初步介绍了勃洛克戏剧以及俄罗斯象征主义戏剧。余献勤于2014年出版的《象征主义视野下的勃洛克戏剧研究》以博士论文为主体深化了对象征主义戏剧的总体论述,是国内第一部专论勃洛克戏剧的研究成果。

我国关于西欧象征主义戏剧的研究,成果显著。自20世纪80年代起我国就有学者开展了西欧象征主义戏剧研究,并译介了梅特林克、辛格等剧作家的作品,收录在一些涉及西方现代派戏剧的作品集中,而针对西欧象征主义戏剧代表作家,如易卜生、梅特林克的研究,在知网数据库里的相关论文达三百多篇。我们的俄罗斯象征主义戏剧研究尚处于起步阶段,目前只有寥寥可数的几篇文章专论这一问题,相对于白银时代诗歌研究明显薄弱,而俄罗斯象征主义作家当年围绕戏剧发展提出了一

系列设想和主张，时至今日仍具有一定借鉴意义，开展俄罗斯象征主义戏剧相关研究势在必行。

俄罗斯象征主义戏剧最近十几年也引起了一些欧美同行的注意。整体来说，欧美学者的相关研究以介绍为主。加州大学欧文分校的迈克尔·格林（Michael Green）教授一直致力于俄罗斯象征主义戏剧的翻译工作，出版的《俄罗斯象征主义戏剧：剧本与剧评集》（1986）收录了勃洛克、安年斯基、索洛古勃等作家的部分剧作。研究文献也相对分散，大多侧重于介绍戏剧主题、神秘主义倾向、假面和草台戏传统。其中穆勒–萨利（B. Moeller–Sally）的文章《作为意志与表象的剧院：俄罗斯现代剧院的演员与观众（1904–1909）》（1998）关注了一个细致的问题——剧作家与观众的关系，重点分析了维·伊万诺夫、索洛古勃和叶夫列伊诺夫涉及相关问题的几个代表性文本，指出在叔本华（A. Schopenhauer, 1788–1860）、瓦格纳（R. Wagner, 1813–1883）以及尼采（F. Nietzsche, 1844–1900）思想影响下，1904–1909年间俄罗斯现代派戏剧努力打破剧作家意志压制和控制观众意志的倾向，尝试"变观众为以深层情绪和精神纽带联结在一起的群体"[1]，我们将此趋势归为俄罗斯象征主义戏剧的群体精神建构。此外，伊利诺伊大学J. 科特（J. Kot）教授的专著《距离控制：俄罗斯现代派的新戏剧探索》是近些年相关研究中较深入的一个。作者从戏剧的接受角度研究了《樱桃园》（契诃夫）、《滑稽草台戏》（勃洛克）、《圣血》（吉皮乌斯）、《死亡的胜利》（索洛古勃）、《坦塔罗斯》（维·伊万诺夫）的"间

[1] Moeller-Sally B. The Theater as Will and Representation: Artist and Audience in Russian Modernist Theater, 1904-1909//*Slavic Review*. 1998, p. 370.

离"手段。对我们尤为重要的是作者关于剧作家在挖掘剧本情感力量方面的论述,因为我们讲的"第三现实"是贯穿客观经验和主观体验的,与象征主义剧作家关注内心情感世界密切相关。欧美研究文献中的俄罗斯象征主义戏剧大多指象征派戏剧,针对更精确的象征主义戏剧的研究相对较少。

本书关注俄罗斯象征主义戏剧作品的特征,同时考察剧作家提出的一系列戏剧主张,毕竟象征主义戏剧作为20世纪"新戏剧"探索的先头兵促进了戏剧批评的活跃,为后世留下了太多思想遗产。另外,由于我国学界对于俄罗斯象征主义戏剧比较陌生,必然要经历一个从点到面、由浅及深的认识过程。因此,我们认为着力挖掘剧本本身直观层面(情境、人物、冲突)的价值,利于较准确地把握研究对象的特点以及后续研究的思路。

三

西欧象征主义戏剧的一项重要任务是把握日常生活背后"第二现实"的神秘,而将戏剧作为世界认知方式的俄罗斯象征主义在探索之初已不满足于仅仅响应神秘力量的感召,力图积极干预生活,渴求把他们自信能够体验到的"第二现实"融入人所共见的"第一现实",从而跃进"第三现实"。

关于现实的第三种状态,别雷在《为什么我成为象征主义者以及为什么我在思想和艺术的各个发展阶段没有放弃它》这篇文章中阐释,他自己早在五岁的时候就发现了内在第一世界与外在第二世界的存在,其他所有人在他眼里都是他们第一世界的人格(личность)在第二世界

的面具（личина）里的显现①，而他则处于第三世界②。后来，别雷将这个融合了两个世界的第三世界思想引入哲学、美学思考，指出存在一个融合这个（это）和那个（то）的第三种状态——某个（нечто）③。俄罗斯象征主义作家在论述世界本质的问题时，尽管没用到别雷的术语，但表达的正是可见世界与不可见世界融合的思想。正如郑板桥提出的"三竹说"，即"眼中之竹""胸中之竹"和"手中之竹"。作为现实物象层面的"眼中竹"结合作为心理意象层面的"胸中竹"才成为作为符号语象层面的"手中竹"，这就是最终传达给接受主体的独立于"眼"和"胸"的新现实。周启超教授在《俄罗斯象征派文学研究》中着重指出了俄罗斯象征派的这一思想特征，"俄罗斯象征派文学家们的最大目标正在于：创造出独立于客观现实生活和主观内心感受这两个世界之外的、半明半暗、扑朔迷离的'第三现实'，这种现实同时把客观与主观内在沟通起来"④。

象征主义戏剧的典型特征是剧作家对人物内心的关注。实际上，象征主义之前的戏剧主张中也存在现实事件掩盖下的心理描写，但心理描写只是揭示现实世界的辅助手段，从未如象征主义戏剧这般将内心世界描写纳入揭示个人"内心真实"的领域，而且认为隐秘的内心真实才真正接近世界的本质。确切地说，象征主义戏剧展现的不是两个世界中的

① Белый А. Почему я стал символистом//Символизм как миропонимание. М.: Республика, 1994, с. 421.

② 这在一定程度上与在家庭生活中别雷被迫夹在性格迥异的父母之间的童年经历有关，他很小就学会了在真实和面具两个角色之间转换。

③ Белый А. Почему я стал символистом//Символизм как миропонимание. М.: Республика, 1994, с. 418.

④ 周启超，俄罗斯象征派文学研究，社会科学文献出版社，1993，第58页。

任何一个，而是连接二者的神秘的、直觉的"应和"关系（即象征），但希望通过象征着陆于体验内心隐秘世界。"第一现实"中的形象只是作为传达被体验的意识的工具，本质世界无法描绘，只能通过象征去直觉地体验。这也是象征主义内在的矛盾。西欧象征主义戏剧把握内心隐秘世界的主张实质是对"第二现实"的偏重，而俄罗斯象征主义戏剧则摆脱非此即彼的思维，走向二元融合。俄罗斯象征主义者这一思维模式的哲学渊源在于柏拉图的世界结构以及19世纪中期以叔本华和尼采为代表的非理性主义哲学思维。另外，俄罗斯本土发展起来的索洛维约夫思想也是象征主义戏剧在俄罗斯高扬"第三现实"探索的重要原因。因此，简要梳理象征主义戏剧的哲学渊源是本书第一章的任务。俄罗斯象征主义剧作家围绕那个新的"第三现实"的探索在戏剧建构思想上表现出突破戏剧与生活二元对立思维模式、尝试二元融合的方法论转向。可以这样理解，"第三现实"是俄罗斯象征主义戏剧二元融合的认知方式在戏剧建构实践上的具体体现。换言之，剧作家关于戏剧建构实践提出的思想具有方法论改革意义，而戏剧建构实践主要包括戏剧主张和剧本创作两个方面，所以，本书第二、三章分别讨论二元融合方法论指引下戏剧理论架构和创作实践。在二元融合的俄罗斯象征主义戏剧中象征应该将存在的各方面联系统一起来，而不是简单地指一说二，其精神内核在于将个人"内心真实"上升为整体"世界真实"。俄罗斯象征主义戏剧更积极地干预生活，艺术地创造生活，努力使戏剧成为一种生活方式。这也启发我们重新认识戏剧，包括戏剧形态、表现方法和戏剧功能。所以，作为上编前三章的延伸，也作为关于俄罗斯象征主义戏剧研究的意义价值问题的思考，本书下编关注俄罗斯象征主义戏剧的新形态

及当代价值。

上编聚焦俄罗斯象征主义戏剧在思想渊源、理论维度、创作维度的形态，带领读者走进俄罗斯象征主义戏剧的世界。下编论述俄罗斯象征主义戏剧的影响和当代价值，旨在引导读者跳出象征主义戏剧的世界，重新审视20世纪这一艺术流派在艺术领域内外所体现的价值。

本书的目的并非重树象征主义戏剧的权威，甚或恢复戏剧的象征主义风格，毕竟象征主义戏剧早已进入历史的书页，而且俄罗斯象征主义戏剧发展自身存在一些问题也是不可回避的事实。虽然，真正意义上的象征主义戏剧已成明日黄花，但我们无法否认在当今戏剧中随处可见它的影子，其艺术闪光点正以别样形态呼吸着时代精神的气息。回望象征主义戏剧我们可以捕捉到此时我国剧坛与彼时俄罗斯剧坛的相似，同是世纪之交的风云诡谲让剧坛充满了创新的呐喊和探索的迷茫。无穷的创造力似乎尚未找到合适的方向，技术手段上的革新并未产生令人满意的效果，戏剧创作一直没有摆脱传统审美心理定势。俄罗斯象征主义剧作引发了当年俄罗斯剧坛关于戏剧一系列问题的讨论，提出一系列值得借鉴的观点，与梅耶荷德导演思想的形成与发展密切关联，但出于种种原因多年来游离于观众和学者的视野之外。然而，不可否认，俄罗斯象征主义戏剧是培育戏剧创新思路的一方沃土，是我们探索戏剧创作出路不可忽视的一段发展时期。我们的研究旨在尝试提供一个对俄罗斯象征主义戏剧创作与思想较清晰的认识。

上编

上論

1 俄罗斯象征主义戏剧的思想渊源

论述俄罗斯象征主义戏剧的思想渊源，我们首先遇到的一个重要概念就是"俄罗斯象征主义戏剧"。绪论中我们简要区分了"象征派戏剧"和"象征主义戏剧"两个概念。这项工作属于"类"的界定，解决的是研究对象的选材问题，至于影响到该领域研究整体认识的概念，则属"质"的范畴。言及此，论述需要一个并非定义的"定性"，即象征主义戏剧在本研究中的属性问题。在绪论文献综述部分我们已经指出，俄罗斯象征主义戏剧在先前论著中大多以"诗歌的延伸"的面貌出现。在我们看来，将"俄罗斯象征主义理论在戏剧领域的应用"这一定性置于世纪之交文学研究对于考察文学运动内部的动态发展具有极大意义，而戏剧研究若局限于此则有失片面，难免忽略这一变化本身在戏剧领域彰显出的独特价值。在展开论述之前，我们首先对俄罗斯象征主义戏剧现象作进一步分析以服务于"定性"的任务。

诸如"戏剧是俄罗斯象征主义在诗歌创作顶点之后走向分裂之始端"①的观点我们无法完全苟同。因为,根据我们给出的"俄罗斯象征主义"的定义,其剧作在1901年就已出现,或者时间上再放宽一些,以1905年《北方之花》三部剧《地球》《坦塔罗斯》和《三度花开》的发表为标志,诗歌创作在这两个时间点尚未达到巅峰期。所以,这种观点值得商榷。然而,从此类看法中可发展出如下论点:俄罗斯象征主义戏剧确属创造力的延伸,而这种"扩张"恰恰反映出象征主义戏剧俄罗斯分支的独特之处。戏剧表演以其直观性自然而然成为视觉媒体欠发达时代的重要宣传工具。当然,这里的"宣传"并非来自政治意义上的理解,而是指思想理念的传播。应该说,戏剧自诞生之日起就被打上了"传声筒"的烙印。在作为戏剧雏形的酒神祭中,与神沟通的女司祭就是人类舞台上最早的演员。她的一项功能就是代替信徒的声音。《哈姆雷特》中王子表演刺杀老国王的著名场面正是源于哈姆雷特表达自己想法的强烈愿望。用剧本表达见解主张的例子不胜枚举。俄罗斯象征主义戏剧发展的背后正是象征主义者们这种宣传的欲望。所以,勃洛克在《论戏剧》中将俄罗斯戏剧称作舶来品、异域的汁液。当然,象征主义戏剧在俄罗斯的出现的确是偶然。在西欧,象征主义戏剧是戏剧发展到一定阶段的结果,在俄罗斯则很大程度上基于对宣传的渴求。因此,俄罗斯戏剧发展从屠格涅夫到奥斯特洛夫斯基,再到契诃夫乃至现代派,表现为一种断裂式转变,缺少戏剧发展应有的相对完整的演进过程。

除此之外,还有两个细节可以佐证俄罗斯象征主义戏剧的宣传性特

① Дукор И. Проблемы драматургии символизма//Литературное наследство. М.: Наука, 1937, с. 27–28.

征。一个是维·伊万诺夫提出的"全民戏剧"[①]思想影响了1918–1919年间流行的群众公演和宣传鼓动戏剧；另一个是在后象征主义时期，电影在俄罗斯迅速发展并很快取代戏剧表演成为未来派的宣传工具。

基于此种思考，俄罗斯象征主义者希望通过戏剧宣传什么？我们认为宣传的是他们改造生活的主张。这正是上文指出的独特之处。至少从他们的出发点来看，俄罗斯象征主义思想在一定程度上并不局限于是纯文学的，而是"世界观"的，尝试把象征主义推向世界本体论层面，实现文学艺术向生活扩张的乌托邦理想。戏剧是他们的首选平台，象征主义艺术渗透到生活并以象征主义艺术为模板改造生活是他们的深层目的。俄罗斯象征主义戏剧因此被赋予方法论层面的意义。笼统地讲，其方法论指引是既不要纯艺术的，也不要纯生活的，而是二元融合。这种不同于西欧象征主义戏剧的认识是俄罗斯象征主义者为推动本国戏剧发展共同努力的结果。世纪之交乃至20世纪戏剧发展可归为"如何处理外部世界和内部世界的关系"，不同流派提出了不同方法，相应地产生了不同类型的戏剧——荒诞派戏剧、表现主义戏剧、超现实主义戏剧等等。象征主义戏剧是这一轮百年探索的开拓者。

俄罗斯象征主义者对戏剧的认识是俄罗斯象征主义者集成多种思想的结果。他们直接或间接接受过诸多哲学方法，我们只选取其中影响较大的两部分——欧洲哲学源泉和弗·索洛维约夫方法论。俄罗斯象征主义剧作家接受相关思想的角度、程度可谓各取所需，多形态的理论建设是本书第二章的内容，本章的任务是抓住思想史中直接或间接促成俄罗

① 或作"聚和戏剧"，这里的"全民戏剧"不同于国家、民族、阶级概念上的"人民戏剧"。

斯象征主义戏剧方法论取向的主要线索，而且我们无意进行哲学思想的梳理，因此，主要抽取"二元融合"的思想倾向部分。

1.1　西欧哲学源泉

象征主义在俄罗斯不是单纯的文学运动，更多是一股思潮，一场思维方式的变革。在俄罗斯，文学艺术探索往往与抽象的哲学思考紧密联系。象征主义戏剧的繁荣同样与哲学有着千丝万缕的关联，甚至可以认为是独特的哲学思考。这一关系在本书中作为方法论的传承被接受。需要正视的事实是俄罗斯象征主义者们并非严格意义上的哲学家，即便理论著述颇丰的维·伊万诺夫和别雷也多被称作象征主义理论家。所以，俄罗斯活跃的思想者们在阐释西方哲学时并未形成与此相应的较系统的哲学著作，这也恰恰为一些学者所诟病。这些学者不赞成将俄罗斯象征主义思想家对哲学成就的接受纳入哲学范畴。与其纠结于属性问题，不如钻研其独特的解读视角。那些直接或间接进入俄罗斯象征主义者理论视野的哲学思想提供的是思维模型，它为他们进一步审视世界贡献出一套理论话语。前文我们指出世纪之交的戏剧问题是"如何处理外部世界和内部世界的关系"，用更哲学化的术语表述，即现象世界与本质世界的基本关系。其终极目标是无限接近世界的本来面目。在不断探索过程中，俄罗斯象征主义者逐渐从相关思维模型中总结出一个与自身追求相符的认知模式——"二元融合"，并运用到戏剧理论与实践中，为世纪之交象征主义戏剧的发展规划了俄罗斯方案。该方法论的基础就是柏拉图的"二元世界"。

1.1.1 柏拉图的"二元世界观"

在西欧，象征主义是直接源于柏拉图"二元世界"理论的文学实践。俄罗斯象征主义则从弗·索洛维约夫哲学中间接了解到柏拉图，维·伊万诺夫在文章中多次援引柏拉图对话集《会饮篇》和《斐德罗篇》等，勃洛克在圣彼得堡大学读书期间便开始研读弗·索洛维约夫翻译的《对话录》。在柏拉图看来，我们所见的尘世只是那个不可见的理念世界的投影。可见世界是虚假的，真正的美存在于不可见的世界，哲学家的任务是无限接近那个理念世界。柏拉图的二元世界是静态的，美存身于静态的理念王国，不希求将低级的尘世存在向高级存在提升。基于此种世界观的象征主义则将把握两个世界的"应和"关系作为自己的使命。这是象征生成机制的基础，即从可见世界向理念世界的指涉。二元世界在象征主义者的观念里已经表现出动态位移的倾向。在象征主义作品中起关键作用的既非可见世界，亦非柏拉图认为的那个理念，而是将两者联系起来的关系。象征主义者力图描绘的正是这个动态关系，而在文本表现层面，象征本身蕴涵的动态关系又呈现为静态形式——一系列象征形象的并列。以梅特林克为代表的西欧象征主义戏剧流派的作品中，传统剧本惯用的舞台动作说明非常少，代之以人物的静坐、无语、沉思，剧中常见富有深意的象征形象。总体来说，象征主义从柏拉图那里汲取的一个重要思想是世界的二重结构。

柏拉图之前的朴素哲学阶段，关于世界本体的思想大多为一元论。最早提出"世界的本原是什么"的泰勒斯认为"万物源于水"；据传为泰勒斯学生的阿那克西曼德则抛弃了万物本原是具有固定性质之物的观点，提出"阿派朗"的概念，即无限定，"无固定界限、形式和性质的

物质"，它在运动中可分裂出冷和热、干和湿等对立面，从而产生万物；赫拉克利特则认为本原是"火"。这几种观点是比较典型的一元论哲学，认为世界本原或者是固定的物质，或者是不固定的物质。而同时期的多元论哲学虽然在形式上对一元论哲学有所突破，但若以柏拉图的二元论观之，仍属于一元论思维方式，如恩培多克勒提出的"四根说"，认为万物之根是水、土、气、火四种原素。同泰勒斯的"水"一样，四种原素并非物理意义上的物质，而是万物存在的形式及生成的原因。他们同属一元论哲学思维，因为不论概念如何变化，其认为的世界基础都是可见的存在。各种抽象概念也正是在对可见世界的普遍概括中总结得来的，并被贴上可见物质的标签。

 柏拉图之前的哲学家对世界本体的思考往往落在可见存在的范围之内，而柏拉图因老师苏格拉底被毒死而深受震动，心里产生一个深深的疑问："自己的眼睛"就是形而上学的终极真理的源泉吗？柏拉图不愿相信自己亲眼见到的这个事实，坚持认为苏格拉底在另一个世界活着。这个疑问引出柏拉图关于"灵魂和肉体"的思考。他在《斐多篇》中说道："当每个人的灵魂感到一种强烈的快乐或痛苦的时候，它就必然会假定引起这种最强烈的情感的原因是最清楚、最真实的实体，而实际上并不是……因为每一种快乐或痛苦都像有一根铆钉，把灵魂牢牢地钉在肉体上，使之成为有形体的，把被身体肯定的任何东西都当作真实的来接受。"[①]针对这个问题，柏拉图进而提出了肉体视力和"精神视力"。虽然这一系列思考围绕的中心是灵魂和肉体，但可以看到，这位思想家已经开始将目光投向那个肉眼不可见的世界（柏拉图称之为"可

[①] 柏拉图，柏拉图全集·第1卷，王晓朝译，人民出版社，2002，第84页。

知世界"）。这是柏拉图中期对话录中反复出现的话题。所以，在同时期的《理想国》中出现了著名的"洞穴喻"。对"另一个世界"的思考逐渐形成了二元结构思想和"理念"论。在讨论柏拉图与俄罗斯象征主义方法论的关系之前有必要提及一位重要思想家——毕达哥拉斯。

我们在梳理象征主义思想脉络时认为，尽管毕达哥拉斯并未与象征主义发生直接的影响关系，但其学派对数的研究和相关思想以及后来受其影响形成的哲学流脉为象征主义的思维模式奠定了重要基础。哲学史上首先受益且影响到自身方法论形成的当数柏拉图，其"两个世界"即来源于毕达哥拉斯。

在毕达哥拉斯的影响下，哲学家关于世界本体的思考不再局限于一元论，出现了对肇始于笛卡尔认识论的现代思想史具有决定性意义的二元论模式。毕达哥拉斯区别了可理喻的东西和可感知的东西，而且认为前一个是完美的、永恒的，后一个是有缺陷的。柏拉图将这一思想发扬光大，形成自己的"理念论"。在哲学家的观念中世界不再是由单一的抽象物质（火、水等）构成，而是由可见和不可见两部分构成。这一思维模式影响了后世诸多哲学流派，其中就包括后文要谈的叔本华和尼采，只是可见和不可见的划分从本体论位移到认识论之后，变身为理性和非理性。毕达哥拉斯能够在思维模式上跨出一步在一定程度上得益于他对数的研究。"数"之于毕达哥拉斯不同于"水"之于泰勒斯，也不同于"火"之于赫拉克利特。毕达哥拉斯的"数"本质上属于永恒的理念世界，是将世界作二元分化之后的结果，因为欲使抽象的原则"显而易见"地展现给所有人就需要显而易见的事物辅助，而数是最显而易见的东西了。

毕达哥拉斯为后世二元思维模式的贡献集中体现在他对"未定之两"的理解。关于"二"或"未定之两"的生成我们在绪论中有所论述。"二"是"一"的分裂。毕达哥拉斯发现了世界生成中"分裂"的力量,将其归入不确定的虚幻领域。正如两千多年后俄罗斯思想家列夫·舍斯托夫在《无根据颂》中的论断,人类思维倾向把永恒不变的东西看作真正现实,而把变动不居的看作虚幻的、暂时的。早期哲学思想多认为那个恒常不变的"一"是宇宙本体,而19世纪中后期哲学则逐渐尝试在变动不居中找寻世界的本体意义。

毕达哥拉斯以及柏拉图对肉眼可见世界和不可见世界的认识是形成象征主义乃至俄罗斯象征主义戏剧方法论的缘起。实际上,柏拉图那著名的"洞穴喻"已表现出一定的"二元融合"倾向。从这段比喻中我们较容易解读出的是可见世界与不可见世界的共同存在,而忽视了它所表现的本体的"一"和"分裂"力量的相互渗透这层含义。

在"洞穴喻"中可见的影子世界和肉眼不可见的可知世界同时存在是本体论意义上的事实,然而当转向对"二元融合"的分析时,止于此远远不够,有必要展开认识论层面的剖析。切入点在于那个被松绑的人走出洞穴以及返回洞穴时的遭遇。根据柏拉图的描述,这个人"转动着脖子环顾四周,开始走动,而且抬头看到了那堆火。在这样做的时候,他一定很痛苦,并且由于眼花缭乱而无法看清他原来只能看见其阴影的实物。……他会不知所措,并且认为他以前看到的东西比现在指给他看的东西更加真实"[1]。这里反映出的正是本体的"一"与"分裂"力量

[1] 柏拉图,柏拉图全集·第2卷,王晓朝译,人民出版社,2003,第511页;英文译本参考 Plato. *Republic. Indianapolis*//Cambridge: Hackett, 2004, p. 209.

的冲突。转身之前,影子就是他所目及的一切,影子世界就是他观念中的本体世界,就是"一";能转动脖子的时候就产生了一种"分裂"的力量,恰如毕达哥拉斯学派关于"二"的解释,即在他认为的"一"之外又见到了另一个"一"与影子世界并列。原本的本体世界在他的观念中开始动摇。这是"二"向"一"渗透的痛苦过程。"如果强迫他看那火光,那么他的眼睛会感到疼痛,他会转身逃走,回到他能看到的事物中去,并且认为这些事物确实比指给他看的那些事物更加清晰、更加精确……等他来到阳光下,他会觉得两眼直冒金星,根本无法看见任何一个现在被我们称作真实事物的东西……"①这个阶段,他先前关于"一"的看法仍然是较牢固的。接着,柏拉图说,经过一个逐渐适应的过程之后,"他最后终于能观察太阳本身,看到太阳的真相了……"先前的"一"被"二"分裂瓦解,向真正的"一"位移。而后,柏拉图又描述了世界本体"一"向"分裂"的渗透。"他又下到洞中,再坐回他原来的位置,由于突然离开阳光而重新进入洞穴,他的眼睛难道不会因为黑暗而什么也看不见吗?"②在经历了真正的"一"的洗礼之后,重返虚假的"一"意味着他被迫处于真"一"与假"一"并列的"分裂"处境。这时,"那些终身监禁的囚徒要和他一道'评价'洞中的阴影"必然会引起"分裂"和"一"的冲突。他用洞穴外的"一"去挑战洞穴内的"一",向"分裂"渗透,试图结束真假"一"并存的状态,而这时候"他的视力还很模糊,还来不及适应黑暗",所以只能招来讥笑。

① 柏拉图,柏拉图全集·第2卷,王晓朝译,人民出版社,2003,第512页;英文译本参考Plato. *Republic. Indianapolis*//Cambridge: Hackett, 2004, p. 209.

② 同上书,第513页。

柏拉图用这个比喻巧妙阐述了自己对世界二元结构的想法以及可见世界与可知世界的对立。我们以"二元融合"方法论的视角看到的是认识世界本体的过程中两个世界的相互作用。没有洞穴外真正的"一"向洞穴内渗透就不可能了解"影子"的虚幻。

"一"和"分裂"力量的双向渗透过程在相当程度上与俄罗斯象征主义的发展阶段相对应。发展初期，俄罗斯象征主义处于所谓的"上升"阶段，其理论和实践大多倾向于追求那个永恒的理念的东西。象征主义者意识到另一个世界的存在，开始对所生存的世界产生怀疑，所以，这一时期的诗歌作品中出现了一些来自那个世界的形象，"美妇人"就是其中的典型。在经历了一段对永恒世界的狂热追求之后，象征主义者内部出现了对自己追求的反思，表现之一就是对"神秘论"的怀疑。换句话说，这是在探索世界本质的道路上出现的结束真"一"与假"一"并列的尝试。这些反思促成了俄罗斯象征主义者对探索世界本质所运用的方法论的审视，逐渐形成了世界本体既不完全在可见世界也不完全在可知世界的想法。俄罗斯象征主义戏剧的繁荣恰好处于这个重新审视方法论的时期。解析其具体探索的方法与相关主张是本书第二章的主要任务。

尽管"洞穴喻"中可以看出一定的"二元融合"倾向，但柏拉图在总体上仍属于提升可知的理念世界，贬低虚幻的可见世界，认为理念世界中的东西才是真实的、可靠的。不过，如舍斯托夫指出的，柏拉图早期和晚期对理念的态度有所区别。年轻时期，理念对于柏拉图是"现实的精华，是'超乎寻常'的现实存在"；后来，在把哲学变成"科学"的时期，柏拉图不得不抛弃现实性，将理念作为非现实的一般原则，使

之成为所有人的永恒财富。由此，我们可做一个假设，如果柏拉图坚持起初的思考路线，很可能不会认为现实事物是理念的影子，而会得出相反看法，理念成了现实的影子。另外，舍斯托夫还指出，柏拉图理念最有价值的本质在于理念只是表面现象，最重要的东西是掩盖在下面的现实个体，认为"柏拉图最珍爱的东西是个体性，是具体的、鲜活的个人"[1]。这在新柏拉图主义者弗·索洛维约夫那里也是显而易见的，被俄罗斯象征主义者继承之后强调为创造"新人"的艺术主张。

如果说"洞穴喻"表现了人类认识世界的悲剧，那悲剧不在于见到外面世界的人返回洞穴被当作疯子，而在于两个世界的共存造成了人们一些不必要的分歧。此后两千年的西方哲学诸流派围绕两个世界孰优孰劣展开过无数争论。然而，这就是人类认识世界的活动，两个世界是认识论的事实，也是世界存在的方式之一，所以，关于二者优劣之争难有定论。相比较之下，我国思想家认识世界的方式就相对避开了二者取其一的尴尬，如"一阴一阳谓之道"（《周易·系辞上》）和"万物负阴以抱阳，冲气以为和"（《道德经》）。我们的世界是两部分相互融合、相互运作的结果，世界的本体不在其中任何一方，而在双方的相互关系中。西方哲学发展到19世纪中期也涌现了类似的观点，并直接对俄罗斯象征主义戏剧方法论的形成产生巨大影响，第一位影响者当数叔本华。

[1] 徐凤林，柏拉图为什么需要另一个世界？——舍斯托夫对柏拉图哲学的存在主义解释//求是学刊，2013(1)。

1.1.2 叔本华思想的认识论启迪

柏拉图之于俄罗斯象征主义戏剧方法论探索的意义主要体现在世界本体论意义，即世界的二元结构。柏拉图二元世界结构的基础是一种等级关系，理念与现象分别处于两个不同的世界，前者永远优于后者，现象世界之上是超验的理念世界。这种等级关系导致柏拉图将理念与现象对立起来，陷入二元论困境。虽然俄罗斯象征主义在发展伊始就宣称"借助柏拉图的认识"，但在诗歌和戏剧创作中对其的解读和运用是不同的。在诗歌领域我们尚且能嗅到俄罗斯象征主义者觊觎永恒彼岸世界的柏拉图韵味，而在戏剧创作中我们体会更多的是关于如何认识二元结构的思考。启发俄罗斯象征主义者走向对"二元世界"的认识论解读之路的思想家无疑是叔本华。

俄罗斯象征主义者给予这位非理性主义哲学家的评价颇高。别雷在他著名的论文《作为世界观的象征主义》中将叔本华称为"一座巅峰"，"如果哲学彻头彻尾地受制于抽象认识，那么叔本华就是最后一个哲学家。在叔本华那里蕴藏着哲学终结的开始"。叔本华为后世提供的是不同于纯粹理性思考的非理性方法论，即意识到理性之外的东西在认识世界中的功能。可以说，他开启了"当代美学重表现、重体验的大趋势的先河"。叔本华哲学为俄罗斯象征主义者构建出一个完全不同于柏拉图"二元世界"的认识论框架。自接触叔本华思想始，俄罗斯象征主义者在创作领域，尤其在戏剧创作领域的方法论中提出了二元融合倾向。方法论层面的影响可追溯至叔本华思想中的三条脉络。第一条脉络源于他对二元世界的基本认识。

世界是被认识的对象，柏拉图的两个世界建立在对立关系之上，试

图建立一个更高级的认识对象——理念世界。我们视之为主体关照客体的活动，主体与客体是对立的。上文讲道，叔本华赋予"两个世界"以认识论的意义，从而抬高了主体认识的地位。叔本华在《作为意志和表象的世界》中解释道："那认识一切而不为任何事物所认识的，就是主体。"[①]主体在认识领域拥有至高无上的权威，以至于"主体就是这世界的支柱，是一切现象、一切客体一贯的、经常作为前提的条件"[②]。叔本华构建的是一个以主体为基础的世界，但并非纯粹主体的世界。"世界乃是由两个不可分的半面构成的，一个半面是主体，一个半面是客体，二者'存则共存，亡则共亡，双方又互为界限，客体的起处便是主体的止处'。"[③]在叔本华的世界里，客体以别样的方式与主体融合。客体以主体为参照，因为客体作为客体被提出时，就已经是以主体为前提了，是主体认识的对象。世界依靠认识而存在，"没有认识，世界就根本不能想象"，所以，认识世界不再是从主体到客体的活动，而是主体融合客体的活动，"具有以主体为条件，并为着主体而存在的性质"[④]。

这是一种不同于主客体"二者取其一"的方法论。叔本华很明确地指出了自己哲学的不同："所有以前的哲学，不从客体出发，便从主体出发，二者必居其一；从而总是要从客体引出主体，或从主体引出客体，并且总是按根据律来引申的。我们相反，是把客体主体之间的关系

① 叔本华，作为意志和表象的世界，石冲白译，商务印书馆，1982，第28页。

② 同上书，第28页。

③ 同上书，第3页。

④ 同上书，第2页。

从根据律的支配范围中抽了出来的，认为根据律只对客体有效。"① 为避免陷入二元对立的牢笼，叔本华从表象出发，提出"世界是我的表象"。在柏拉图的二元世界中，现象与理念在本质上是不同的东西，而在叔本华看来，理念与表象是意志客体化的不同程度，三者没有质的区别，是"一种空间性的相互平行的关系"②。现象与理念在叔本华这里作为意志的客体化统一起来。"意志成为表象就是意志的客体化，而意志的客体化换个角度说也是意志的主体化，因为意志只有在为我关系中才能客体化而显现为表象，而意志只有客体化为表象才能进入为我关系中成为主体的表象。"③意志与表象统一的实质是主客体的统一。世界只有一个，就是作为意志和表象的世界，在这个世界之外，不可能再有另一个世界，作为主体的"我"就是世界的全部。这一思想鲜明地体现在索洛古勃的"唯意志剧"理论和别雷大"我"的概念中。叔本华的做法虽然避免了二元论的困境，但却囿于意志与表象相统一的世界中，认为意志是人类痛苦的根源，缺少尼采那种从二元融合迈向新的生成力量的关键一步，由此，陷入了虚无主义困境。现象与理念统一于那个以主体为基础、融合客体的世界，这就是叔本华对二元世界的基本认识。

上文讲到，叔本华哲学为俄罗斯象征主义者提供了认识论框架。我们认为，这个框架的主体在于叔本华看重的非理性视角和认识理念的

① 叔本华，作为意志和表象的世界，石冲白译，商务印书馆，1982，第56页。

② 杨玉昌，叔本华的形而上学与柏拉图的理念//云南大学学报（社会科学版），2011(5)。

③ 邱杭宁，论作为德国现代非理性主义哲学开端的叔本华哲学//扬州师院学报（社会科学版），1996(4)。

方式——直观。这就是第二条脉络。我们已指出叔本华提出的是不同于"主客二分"的认识方式。虽然对于叔本华和柏拉图,理念皆为知识的真正对象,但二者认识理念的方式却大相径庭。对于柏拉图,主体应该参透变动不居的现象背后的真正知识,认识理念;而对于叔本华,理念和现象都是意的客体化,认识理念是主体暂时摆脱现象中的根据律的支配,达到主客合一。主客二分衍生出理性主义方式,而叔本华的主客合一则是非理性主义认识方式的特征。

 在叔本华生活的时代,西方哲学的理性主义传统发展达到顶峰,而叔本华则看出了理性主义的弊端,认为抽象化、概念化的认识方式导致一个概念又一个概念产生,世界被做了越来越明确的区分,这对于认识个别事物、进行科学研究大有裨益,但因为整体性的缺失,终究无法把握世界本质。科学研究的对象只是世界现象层面的东西,并非本质。叔本华的这一思想是值得仔细斟酌的。科学中最本质的东西往往是无法用准确概念定义的,比如我们多次引用的柏拉图的"理念"就很难用概念化的语言对其进行界定;又如"哲学"这个词的本义是"爱智慧",但"索菲亚",即智慧是什么,恐怕没有尽如人意的解释。这就决定了某一科学领域发展到尽头时自然向另一学科位移。物理学的尽头是数学,数学的尽头是哲学,哲学的尽头也许是神学。有人认为,到神学阶段,一切不再是人类理性所能掌控的了,世界只有一个理性,那就是属于一切之上的神的意志。因此,叔本华认为"人类虽有好多地方只有借助于理性和方法上的深思熟虑才能完成,但也有许多事情,不用理性,反而可以完成得更好些"[①]。理性主义的过度抽象导致理论偏离人的本性,

① 叔本华,作为意志和表象的世界,石冲白译,商务印书馆,1982,第100页。

抽离了人的感受，把世界变为一个由冷冰冰的概念组成的僵死的体系。所以，认识世界或者说认识理念应该摆脱理性主义。这一观点在俄罗斯象征主义者的理论中是较常见的，如勃留索夫在《打开秘密的钥匙》中就指出"艺术是以另一种方式，非理性的方式认识世界"。勃留索夫对艺术的这一看法继承了叔本华的思想。艺术家和诗人被柏拉图赶出了理想国，而在叔本华的世界里，理念却是独立于根据律，在艺术品中更容易看到。这是不同于抽象推理的以直观为特征的认识方式。

叔本华在俄罗斯象征主义者的视野中呈现出不同形态，但被共同接受的一点是艺术通过独特方式认识世界本质，借助不同于科学研究的方法。直观（contemplation, созерцание[①]）是俄罗斯象征主义戏剧的重要创作原则之一，盖因其作为一种"主客合一"的方法论满足了俄罗斯象征主义者"第三现实"探索的意愿。直观消解了主客分立，直观的过程就是主体融合客体的过程。叔本华将直观视作"一切真理的源泉，一切科学的基础"。然而，意志使人分心，不能集中精力，心有旁骛，严重阻碍对理念的直观。所以，直观理念要克制意志、欲望，达到无意志、无痛苦、无时间的状态，主体纯粹地作为客体的镜子而存在，用叔本华的表述就是主体的"自失"，自失于观审对象之中，而主体完全客体化的同时，客体也会发生相应变化。客体被主体观审，由于主体摆脱了与意志的关系，客体从个别表象普遍化为同类表象的"范型"，即理念。艺术家在艺术品中描绘的就是理念。这是对内摆脱意志成为纯粹认识主体，对外摆脱表象关系物我合一的境界。在直观中，认识的主体和客体

[①] 在不同语境下也可译作"默观"或"体悟"，此处为了与《作为意志和表象的世界》中译本术语统一，译作"直观"。

"完全相互充满，相互渗透"，均发生了变化。主体不再是个体，已然"成为认识的纯粹主体"；客体也不再是个别事物，而是理念。"作为个体，人只认识个别事物，而认识的纯粹主体则只认识理念。"①直观是一个从个别到普遍、个体到世界的过程。这也是叔本华哲学在方法论层面影响俄罗斯象征主义戏剧创作的第三条脉络——从个体意志到世界本体意志。

叔本华哲学中的意志有两层含义：一是个人意志，一是世界本体意志。两者在本质上是一致的，都是一种冲动和欲求，只不过前者是后者的个体化。上文我们在简要论述叔本华哲学主客合一方法论时讲到世界是意志和表象的统一，不过，如《作为意志和表象的世界》正文第一句话"世界是我的表象"所言，意志客体化或曰主体化为表象而统一于世界的支柱是"我"这个认识主体。叔本华的二元世界归根结底以主体为基础。然而，在主客体统一的世界中"我"不再是个体，而是融合了客体的新主体。认识者和认识对象在这里合一。统一了意志与表象的世界就是世界的全部，在它之外即虚无。在这种观照下，世界就是"我"，"我"就是世界。个体具有了世界本体意义。别雷在《作为世界观的象征主义》中也指出了叔本华哲学的这个特征，认为后者"把个体意志与世界意志相混淆从而夸大了个体意志"。别雷似乎并不完全赞同彻底抹除二者的界限，然而在20世纪20年代的象征主义文学杂志《幻想家札记》（《Записки мечтателей》，1919–1922）中，别雷发表过一篇名为《作家日记》的文章，反思了象征主义，重新思考了"我"的概念，认为"我"融合了世界和个性。其中"世界——在我之中，我即世界"的

① 叔本华，作为意志和表象的世界，石冲白译，商务印书馆，1982，第251页。

观点带有明显的叔本华特征，不过别雷的"我"更多蒙上了一层俄罗斯思想色彩，即群体精神（групповая душа），或称作群体心灵。这个问题我们将在第二章中展开讨论。这里我们需要说明的是，给个体赋予世界本体的意义，即"我"就是世界的说法并非个人主义表现，相反，恰恰为了克服极端个人主义。

意志的本质是欲望，个人意志驱使人不断满足欲望，一切为自己着想，人的欲望总是无限的，一个欲望满足之后还会有新的欲望出现，这是人生痛苦的根源。对世界本体意志的直观恰好是解除这一困扰的方法。通过对世界本体意志的直观，人认识到个人意志与世界本体意志在本质上的一致，个体与世界都是意志不同程度的客体化，"我们真正的自己不仅是在自己本人中，不仅在这一个别现象中，而且也在一切有生之物中"①。叔本华认为这样人就会把对自己的关怀扩充到关怀一切之上，克服利己主义。当然，这种将个体扩展到世界的处理方法经过俄罗斯象征主义作家融合尼采的思想和俄罗斯关于个体与群体的智慧，形成了象征主义戏剧解决剧作家与剧中人物关系问题的诸多观点以及维·伊万诺夫在戏剧中对待极端个体主义的看法。

以上我们梳理了叔本华哲学在方法论层面对俄罗斯象征主义戏剧的三点启示。一是主客合一的方法论，二是非理性的直观认识方法，最后一点是赋予个体以世界本体意义。这也是别雷认为在叔本华哲学静观中有过的那种"特别的价值"。然而，俄罗斯象征主义与叔本华的邂逅并未长久，后来分道扬镳，因为他们无法止于对世界的直观，那股不可遏止的创造力量如同一块神秘的磁石吸引他们力求挖掘某种意志的创生

① 叔本华，作为意志和表象的世界，石冲白译，商务印书馆，1982，第512页。

力，遗憾的是，陷入虚无的叔本华无法明确回答他们的问题。这时，另一位充满创造激情的思想家——尼采走进了他们的视野。

1.1.3 尼采创造激情的鼓动

"尼采，对我们俄罗斯人尤为亲近。在他的心中，有两个神或者两个恶魔阿波罗和狄奥尼索斯在争斗，这种争斗在从普希金直至托尔斯泰和陀思妥耶夫斯基的俄罗斯文学界永久地结束了……但对与《艺术世界》亲近的思想界和社会活动界以及对未来的俄罗斯和欧洲文化来说，尼采并没有死去。不管怎样，无论支持或反对他，我们应该和他一起，靠近他……在自己的情感深处理解他、接受他或者反对他。"[1]这段文字出自《艺术世界》1900年第四期刊登的纪念尼采的文章。从这段话中我们可以解读出至少两条信息。

一是这一时期尼采在俄罗斯知识分子圈广受好评。根据当年报刊上发表的援引或阐释尼采思想的文章可以看出，尼采哲学与俄罗斯知识界的蜜月期集中在20世纪头十年，例如，勃洛克夫人柳博芙·门捷列娃在日记中写道："这个冬天几乎所有人都在读《查拉图斯特拉如是说》。"[2]当时柳博芙与勃洛克刚刚相识，据时间推断应该指的是1902-1903年间。之后，随着热情的递减以及一些学者为了谋得学术生路，一批二流甚至三流的文章出现在尼采研究领域，导致人们对尼采的曲解和整体研究水平的下降，而尼采极受追捧的头十年却也正是俄罗斯象征主义戏剧思想发展的黄金期。所以，尼采哲学和俄罗斯象征主义戏

[1] Отъ редакціи. Фридрихъ Нитче//Мир искусства. 1900(17–18).

[2] Блок Л. И быль, и небылицы о Блоке и о себе. Бремен.: Verlag K. Presse, 1979, с. 29.

剧之间的关系值得我们一番梳理。

第二条信息是俄罗斯象征主义者关注的不是两种精神的对立，而是融合。融合的实质是搁置冲突之后迸发出的创造力。创造的力量正是他们所希求的。1909年第10/11期的《天秤》杂志中有这样一句话："新一代的口号是创造和未来。"最大限度发挥创造力和将来按照他们认为的理想模型创造出来的世界有着巨大吸引力。他们的目标正在于"创造出独立于客观现实生活与主观内心感受这两个世界之外的、半明半暗、扑朔迷离的'第三现实'"①。"创造感是世上唯一的现实和真实……戏剧借助演员使我们有可能参与这一现实"②，勃留索夫《不需要的真实》中的这句话反映出以舞台性、直观性见长的戏剧在俄罗斯象征主义者达成这一目标过程中的重要地位。尼采对二元世界的独特理解则在一定程度上满足了他们对创造力的乌托邦式欲望。

在分析叔本华哲学与俄罗斯象征主义戏剧的关系时，我们指出前者之于后者的意义主要表现在方法论层面。如果说柏拉图的二元世界奠定了俄罗斯象征主义者世界结构观的基础，那叔本华和尼采对二元世界的理解则为他们提供了尝试触摸理念世界的方法。尼采的视角是独特的，世界的二元不再是纯粹抽象的哲学概念，而幻化为更直观的两种冲动——日神精神和酒神精神。

在《悲剧的诞生》中尼采阐释世界层次的二元冲动，基本上沿用了叔本华的理论框架，即欧洲传统形而上学的世界二分模式。酒神冲动与

① 周启超，俄罗斯象征派文学研究，社会科学文献出版社，1993，第58页。

② Брюсов В. Ненужная правда//Собрание сочинений в 7 т. [т.6]. Статьи и рецензии 1893–1924. М.: Художественная литература, 1975, с. 73.

日神冲动，一隐一显。在相关研究文献中经常有人认为日神理性的、酒神为非理性的。这种观点实际上是将尼采《悲剧的诞生》的思想拉回到"悲剧的死亡"阶段。因为，在尼采看来希腊悲剧的死因恰恰在于"理解然后美"的理性主义原则。日神精神不是摆脱迷醉，进而清醒地认识世界，而是人的"生命意志"借幻觉向表象世界的移置，换言之，是意志的外显，依然是非理性的。尼采后来在论述"权力意志"时对二元冲动的非理性性质有更加清楚的说明。"日神状态，酒神状态。艺术本身就像一种自然的强力一样借这两种状态表现在人身上，支配着他，不管他是否愿意；或作为驱向幻觉之迫力，或作为驱向放纵之迫力。"①二者都是支配着人的力量，而且不受人的理性所支配，日神驱向幻觉，酒神驱向放纵，与他们关联的是世界的本体意志。酒神冲动是"世界本体意志的冲动"，日神冲动是"意志显现为现象的冲动"。二者的关系相当于叔本华的意志与表象的关系，而二元冲动与叔本华思想的区别在于，后者尽管认为世界的本质是意志，但却从中看到了人类痛苦的根源，将意志看作盲目的冲动，进而对之持否定立场，尼采的酒神冲动和日神冲动统一于意志，实际是高扬生命意志。

二元冲动在尼采思想里从未表现为对立关系，而是融合、"兄弟联盟"。他以希腊人为例，"他们的整个生存及其全部美和适度，都建立在某种隐蔽的痛苦和知识之根基上，酒神冲动向他们揭露了这种根基"，而日神则利用外观的幻觉美化痛苦，所以，日神不能离开酒神而生存，日神从酒神衍生出来。二元冲动融合的结果就是悲剧，但二者的地位并非平等的。酒神冲动代表的是世界本体的意志，处于基础地位，

① 尼采，权力意志，孙周兴译，商务印书馆，2007，第798页。

所以，古希腊悲剧往往以英雄人物美好生活的破碎为结局，昭示着日神冲动的让位。由此，我们可以大致看出，叔本华的世界结构偏于以主体为支柱的主客体融合，而尼采的世界是一个外层包裹内层的二元融合结构。这种结构同样修改了柏拉图主义价值等级分明的高级和低级"两个世界"的结构。世界只有一个，由真正的世界和包围其外的外观世界组成，同叔本华近似，尼采认为这个世界之外是虚无。应该说，尼采没有否认世界二元结构，只是否认了二元的对立关系。世界不再是基于一个超越另一个的"超越论二元关系"，而是"内在论二元关系"[①]，是里层与表层、隐和显的结合，外观世界是里层世界在表层的投影。后来，尼采又进一步提出里层世界的核心是权力意志。这就是尼采的新型世界观。

尼采哲学之所以吸引俄罗斯象征主义者在于其蕴含的创造性力量，维·伊万诺夫就曾高度评价了尼采的这种力量。在《引航的星斗》中他将艺术家分为两类：一类是针对生活提出幻想，另一类则生就一颗富有创造力的心灵，他们"激情澎湃地用幻想覆盖着生活，给现实烙上幻想的印记，至为重要的不是幻想，是意志，普希金、列夫·托尔斯泰属于前一类，而尼采属于后一类"。这种生成性正体现在尼采基于意志和自我透视的内在论二元关系而对艺术的理解。尼采指出，艺术是这一内在关系的一种透视方式，是"旺盛的生命向形象世界和欲望世界的涌流和喷放"。艺术对完美形象世界的创造是在醉中完成的。尼采在后期把日神冲动和酒神冲动都看作"醉的类别"。前者是塑形的力量，后者是变

① 范志军，尼采的"柏拉图主义"//南京工业大学学报（社会科学版），2006(2)。

形的力量，而在《权力意志》里尼采说这里所谓的"醉"正是"权力意志喷涌而出进入生命时的状态，这种状态是同力的过剩相适应的，是在积聚的力爆发时产生的，它就是高度的力感，一种通过事物来反映自身的充实和充满的内在冲动"。尼采的二元整合世界整个地表现为充盈的意志力向表层的流动，因而极富激情，极具创造的力量。换言之，尼采很重视艺术在构成世界过程中的作用，酒神和日神不是对立的，是一个世界的两个方面，日神是使无序的、混沌的意志世界幻化、塑形的力量，酒神是意志世界本身的变形力量。两者是世界的内在自我投射，都是醉态的、非理性的，反映的是世界自身充盈的内在冲动。世界是二元融合的结果，是生成性的。俄罗斯象征主义者在对待艺术态度的问题上从尼采思想中汲取了丰富营养，同样看重艺术在二元融合过程中具备的生成力量，生成新人、新世界。只是，尼采在讨论悲剧的生成力量时引入了与酒神精神一脉相承的"音乐"。音乐在尼采看来是"意志的语言"，具有唤起形象的能力，可以"塑造那向我们倾诉着的、看不见的却又生动激荡的精神世界"。"音乐"与本节梳理二元融合方法论没有非常紧密的关系，所以暂不赘言。后文章节论述中有涉及之处我们将再次回到这一概念。

日神和酒神的二元融合还体现在对悲剧诞生过程的研究。在这里我们可以初步理解戏剧的心理机能，进而沿此路线探索俄罗斯象征主义戏剧的方法论启示。在《悲剧的诞生》第八章尼采的研究目光触及悲剧诞生之初的原始歌队。起初，歌队并不存在，它的出现得益于一个艺术现象，尼采称之为"魔变"。酒神节庆时，"信徒们结队游荡，纵情狂欢，沉浸在某种心情和认识之中，它的力量使他们在自己眼前发生了

变化，以至他们在想象中看到自己是再造的自然精灵，是萨提尔"①，"而作为萨提尔他又看见了神，也就是说，他在他的变化中看到一个身外的新幻象……戏剧随着这一幻象而产生了"②。尼采的这段叙述说明的一个问题是，"戏剧是酒神认识和酒神作用的日神式的感性化"，是两种冲动共同作用的结果。尼采将悲剧歌队的这一过程概括为"看见自己在自己面前发生变化，现在又采取行动，仿佛真的进入了另一个肉体，进入了另一种性格"。对于我们来说，这正是戏剧得以发挥其心理机能的审美认识过程。"个人通过逗留于一个异己的天性而舍弃了自己"，舍弃是为了释放自己在日常生活的规范束缚下被压抑的本能事实、"生命意志"，叔本华称其为摆脱个体化原理，而后从另外的视角审视那个被舍弃的自己，从而发现自身未知的潜能。戏剧是个人意志向外迸发并以合理的外观呈现出来的仪式。经过这样一个认识过程，个人就得到了全身心的"净化"，而且戏剧本身具备发挥这种心理机能的先天条件，一是剧场性，一是集体性。古希腊剧场就是活生生的例子。在古希腊剧场里，观众大厅是同心弧阶梯结构，每个人身处这个环境都可以看到周围的观众，产生属于歌队一员的幻觉，从而暂时忽视剧场外的日常生活世界。这为个人的自我遗忘提供了前提，所以时至今日，大部分剧场在演出过程中将观众席置于暗处，当然，个别致力于现代舞台探索的流派也尝试不灭灯，但总体来说，现代剧场设计沿袭了古希腊的这一传统，例如，伦敦泰晤士河畔的莎士比亚环球剧院就是此类剧场设计的典型。另外，魔变像传染病一样，可以将成群结队的人们置于这个过

① 尼采，悲剧的诞生，周国平译，北京联合出版公司，2013，第114页。
② 同上书，第116页。

程，产生特殊的群体心理效果。这种认识过程我们并不陌生，它与柏拉图那个走出洞穴的人看到外面的世界之后经历痛苦最终得以升华的过程殊途同归。其中发挥重要作用的均为"分裂"的力量，变化发生在认识到"二"的存在并与"一"发生碰撞之处。实际上，巴赫金论述"视觉盈余"和"一体双生"问题采用的就是这种方法论。

悲剧是日神和酒神二元融合的产物。尼采称其为"不断重新向一个日神的形象世界迸发的酒神歌队"[①]，并且从悲剧的这个根源生发出戏剧的幻象。然而，在尼采的思想中，占据根本地位的应该是酒神精神，这就提出了不同于理性主义的新世界观——酒神世界观。酒神世界观的一层重要涵义就是解除个体化而认识万物本是一体的真理，"回归世界意志，重建人与人之间、人与自然之间的统一"。此观念基于尼采对二元冲动不同本质的认识。二者的区别突出表现在对个体化原理的相反关系。日神是"个体化原理的壮丽的神圣形象"，守护、美化个体化原理，而酒神使"个体化原理被彻底打破，面对汹涌而至的普遍人性和普遍自然性的巨大力量，主体性完全消失"[②]。因此，"个人不再以认识的主体出现，不再恪守由认识的形式加于事物的界限，人与人之间、人与自然之间的分别不复存在"。个人在哲学层面消弭在万物之中，个人与世界的界限变得模糊。这一认识在俄罗斯象征主义戏剧"第三现实"探索中具有重要的美学价值，直接产生了戏剧人物的变形、"人格解体"以及面具的独特力量。本文第三章将对这类现象作逐一分析。

① 尼采，悲剧的诞生，周国平译，北京联合出版公司，2013，第116页。
② 同上书，导言第18页。

本节中我们初步勾勒出了俄罗斯象征主义戏剧方法论的西方哲学思想渊源脉络。俄罗斯象征主义者从这一源泉中汲取了柏拉图、叔本华和尼采的思想净化。柏拉图的"二元世界"为他们提供了世界结构的基本观点，叔本华和尼采则为如何触摸本质世界搭建了认识论框架并注入了探索的激情。整个线索非常清晰，而且表现出一脉相承的关系，但俄罗斯象征主义戏剧方法论最终在本国的文化土壤上生根发芽时却具有别样特征，因为它吸取西方哲学思想精华的同时也呼吸着本国思想的新鲜气息，这就是弗·索洛维约夫的智慧。

1.2 弗·索洛维约夫思想的滋养

作为19世纪后期西方戏剧创作的改革思想，俄罗斯戏剧的象征主义倾向与西欧戏剧的象征主义共享一眼思想之泉——柏拉图的二重世界结构。"另一个世界"对象征主义者来说未知而神秘，有着无限的吸引力，向那个时空的窥探彰显出创作张力。这种窥探，不管在西欧还是在俄罗斯，对于象征主义者都是一场"魔变"式的创作体验。前一节我们梳理的柏拉图、叔本华、尼采思想同样对西欧象征主义戏剧产生了直接或间接影响，但在戏剧创作实践中两者却选择了不同的发展策略，探索出不尽相同的方法论。俄罗斯象征主义戏剧"二元融合"方法论的关键思路是艺术向生活渗透，即别雷在《戏剧与现代演剧》中号召"在戏剧领域，艺术形式力求扩大自己的潜能，以成为生活本身"。以今日之眼光反观，这也是俄罗斯象征主义扩张阶段的自然产物。引领他们高举艺术与生活融合之大旗的正是当年被诸多俄罗斯象征主义作家奉为圣人式

思想者的弗·索洛维约夫。今天，我们通常认为他是俄罗斯第一位建立了自己哲学体系的哲学家，其思想涉及面广，各部分融会贯通。将整套体系条分缕析、逐一拆解以为研究俄罗斯象征主义戏剧方法论服务并非明智之举，鉴于此，以方法论启示为出发点探析这位思想家的理论闪光点便成为本节的主要任务。

1.2.1 关于"美"的概念

作为一位新柏拉图主义者，弗·索洛维约夫继承了柏拉图的一系列思想，其中就包括"两个世界"。他打破了柏拉图为现实世界和理念世界设立的等级关系，赋予两者融合的可能。这种世界结构是动态的，现实世界可以向理念世界靠近，甚至变为理念本身，但并非一方对另一方的吞没，而是相互渗透、向新形态跃进。这个被弗·索洛维约夫称为"改造"（преображение）的融合过程是其诸多思想的理论基础，也是俄罗斯象征主义作家戏剧思想的重要方法论依据。我们可以在弗·索洛维约夫关于"美"的论述中捕捉到他的思想闪光点。

真理即存在的合乎目的性，此即善，而其自主的表现即为美。在弗·索洛维约夫和俄罗斯象征主义者看来美是更接近本质、更现实的领域，美是理念的体现，是现实世界最好的另一半。但索洛维约夫派并不因此认为美是玄之又玄的概念，它理应被理解，而且应在实存的现象中被理解。弗·索洛维约夫划分出两个美的现象领域——自然和艺术。美在弗·索洛维约夫思想体系中既不是纯客观的评价，也不是纯主观的感受，而是主客观统一的结果。他首先从自然现象领域寻找佐证，因为他

认为"自然美学为我们的艺术哲学提供了基础"①。《自然中的美》集中体现了弗·索洛维约夫在这方面的论述。他以钻石和夜莺的歌声为例。从化学成分角度看，闪光的钻石和黑乎乎的煤是一种东西，都是碳元素，同样，夜莺的歌声和公猫叫春都是动物发出的声音，这两对东西在本质上是一样的，但通常前者被认为是美，因为人们对钻石和夜莺的看法摆脱了物质基础的束缚，钻石不是燃烧取暖的燃料，夜莺的歌声不只是求偶，因此，美就不再囿于纯粹客观世界层面的评价，那样的品评往往立足于日常生活用途和感官愉悦。实际上，最美的往往于日常生活需求毫无用处，相反，最有用处的也可能不美，但弗·索洛维约夫并未完全否认以用途为评判标准的美，即便因人的主观感知而成其为美的美是主观的，那它也应具有本体论基础，是"一个绝对客观的统一理念的可感体现"②。美是精神元素和物质元素相互作用、相互渗透的结果。弗·索洛维约夫将光视作自然界中美的首要因素，"美的显现要靠光和物质的结合"③。钻石的闪耀离不开光的烛照。当光照进碳晶体，晶体攫住并分解光，光在其中折射才成就了钻石的光彩夺目。这是物质和超越物质之上的元素共同作用的过程，两者必须保持各自的本性，同时发挥功能，物质不只禁锢在物质之域，精神也不只囿于精神之门。弗·索洛维约夫追求的是青出于蓝而胜于蓝式的美，是第一现实（物质现实）在第二现实（精神现实）烛照下的超越，而且绝不是一方对另一方的屈服或统治，而是融合，所以，"自然界中并非任何内容的显现都是美，

① Соловьев Вл. Философия искусства и литературная критика. М.: Искусство, 1991, с. 33.

② Там же. с. 72.

③ Там же. с. 44.

只有精神内容的显现才称得上美"①。这里的意思是精神内容在物质上显现。无光的钻石与碎玻璃无异,单纯的光照也可能刺眼。由此我们也可大致理解缘何月光如此皎洁,出落成一幅富有诗意的景象。我们在别雷的文艺理论中可以找到极其相似的论调。"唯有那既不属于外在客观的经验世界,也不属于内在主观的体验世界,但却同时穿透这两者的那个'第三种存在状态'才是真实的。象征主义文学家的标志乃在于对这'第三种状态'给予文学的显示"。②此外,"年轻一代"象征主义者的"音乐精神"也是他们将西方哲人"音乐是世界意志的显现"的思想与弗·索洛维约夫关于"美"的二元融合理念相结合的产物。

那么,象征主义文学家力图予以文学显示的"第三种存在状态"是否只是物质世界与精神世界共存其中而成?我们可以在弗·索洛维约夫著作中找出他本人对新状态的描述。"美是另一个超物质元素化身物质之中引起的物质的改变。"③在他的动态世界结构中,美是"理念对物质之爱的果实,她不在抽象的理念或超验王国中,她是神圣的物质性、被理念彻底照亮并被引领至永恒秩序的物质"④。美具备改造的力量,即"美学上美的东西应引向现实的实际改善"。这是弗·索洛维约夫思考之后总结的公式。正是在物质界中他发现了超物质的元素对物质世界的改造力量,所谓通过光合作用将阳光转化成生物体的组成部分,演变

① Соловьев Вл. Философия искусства и литературная критика. М.: Искусство, 1991, с. 41.

② 周启超,俄罗斯象征派文学研究,社会科学文献出版社,1993,第58页。

③ Соловьев Вл. Философия искусства и литературная критика. М.: Искусство. 1991. с. 38.

④ Там же. с. 9.

为改造生命的力量。由此，在美的另一个现象领域弗·索洛维约夫驳斥了"为艺术而艺术"的论点，指出艺术的最高目标是实现绝对美或者说创造宇宙的精神有机体。绝对美是精神的充盈在现实生活中的体现。艺术正是"为了实现生活的充盈"，因为物质世界中的各种方法不是万能的，"物理学方法没能完成的任务理应由人类创造去完成"[1]。同样，艺术与生活在这里也不是一方统治另一方的关系，艺术使生活充盈，"充盈的生活自身必须包含艺术的独特因素——美，不过美不是独立存在于其中，而存身于与生活其他元素的内在关联中"[2]。

1.2.2 个体与整体的关系

现实存在与应有的理想存在，或曰物质现实与超越物质现实之上的精神现实，是弗·索洛维约夫继承自柏拉图的一对概念，理解二者以何种结构实现融合是把握其方法论的关键。弗·索洛维约夫在论文《艺术的一般意义》中认为处理好应有的理想存在与现实存在的关系是发挥美的改造力量的前提，具体表现在处理个体与整体的关系。

这个关系应包括两个层面，一是个体之间的关系，二是个体与整体的关系。"首先，个体之间不相互排挤，应看到自身处于他者之中，相互融合、协调一致；其次，个体不与整体对立，而是在一致的共通基础上确立个体的存在；再次，那个一致的基础不压制、不吞没个体因素，而是在他们之中揭示自己，为他们提供充分自由。"[3]立足于这种

[1] Соловьев Вл. Философия искусства и литературная критика. М.: Искусство. 1991. с.82.

[2] Там же. с. 95.

[3] Там же. с. 78.

关系的存在就是理想的存在、应有的存在，否则，个体之间相互排挤滋生个人主义，每个个体都觊觎整体的位置则导致无政府主义，而整体以自身之名倾轧个体存在之自由则必然造成独裁，这些远非理想存在。依照个体与整体的协调与融合，非理想存在可以向理想存在靠近，因为个体与整体是平等的，拥有保持各自独特地位的自由，"所有的个体元素相互在对方及整体中发现自己，每一个体在自身发现他者，在他者之中发现自己，在个体中感受整体的一致性，在一致性中感受自身的特殊性"①，实现这种统一的结果正是达到完美之美。弗·索洛维约夫追求的美不是物质对理念的反映，换言之，不是单纯再现现实世界中的美好事物，而是理念在物质中的"有效在场"，是理念世界与物质世界的相互作用。此过程可分为两个阶段：精神实在的直接物质化和物质现象的完全精神化。继而，他提出两个阶段之后会有第三个阶段——化身为美的物质现象变为理念本身那样的永恒、不朽。非理想存在完成了升华。美不仅存在，而且为存在服务。弗·索洛维约夫发展了"美拯救世界"的观点，试图突破艺术的界限，向生活渗透。20世纪初"年轻一代"象征主义者曾一度尝试践行弗·索洛维约夫的主张，但最终不得不重新思考艺术界限的问题，如维·伊万诺夫的论文《论艺术界限》承认艺术边界的必要及其在艺术事业中的成效。

理念世界与可见世界相互接近、相互作用是弗·索洛维约夫的方法论基础，也是俄罗斯象征主义者"第三现实"探索的理论前提。弗·索洛维约夫在两个世界之间架设起一座桥梁，但并未因此剥夺各自存在的

① Соловьев Вл. Философия искусства и литературная критика. М.: Искусство, 1991, с. 80.

自由及独特属性。夜莺的啼叫之所以美，缘于人们的评价摆脱了"需求论"，但我们也从不否认这叫声里的求偶信息。新现实或曰理想存在得以确立离不开双方同时发挥自己的功能。所以，弗·索洛维约夫向来不赞成将自然界的事物只看作人类存在的手段、方法或武器，因为它理应是助我们建立理想生活方式的积极因素。精神元素控制着物质事实并体现其中，物质力量于自身彰显出精神内容，然后才是改造。

既然需要达到改造生活的目的，那么改造之后的理想世界将以怎样的面目呈现，恐怕回答这个问题难以众口一词，因为涉及观念的东西一千个人有一千个哈姆雷特，每个人心中都有自己的标准，我们尝试将问题具体化。理想世界中的人以何种形态存在？哲学以何种方式认识世界？哲学对于改造世界有何用处？对于这些问题弗·索洛维约夫给出了自己的答案，而解答问题的方法直接影响着俄罗斯象征主义作家在戏剧领域相关理念的形成。

1.2.3 "知行合一"

弗·索洛维约夫不甘于做一个纯思辨型哲学家，认为哲思的意义应体现在实际领域，因为只遵循逻辑标准不足以解决问题，建立在知基础上的行的理论是必需的，哲学要具备现实改造的功能。在弗·索洛维约夫的体系里，"现象及表达这一现象的词语通常具有两层含义：尘世经验现实和崇高神秘理想"[①]。这种特点对俄罗斯象征主义文学产生了极大影响，被维·伊万诺夫称为开创了"整整一个流派，甚或是诗歌的一个时代"。弗·索洛维约夫认为哲学在改造世界中的功用及认识世界本

① 徐凤林，索洛维约夫哲学，商务印书馆，2007，第364页。

质的思考方式表现出综合性特征，落实到具体论述层面即为二元融合。

世界的始原既不在外部世界也不在我们的理性思维领域。它是真正存在者，拥有自己的绝对现实，不依赖于外部物质世界的现实，也不依赖于我们的思维。哲学的任务就是认识这个真正存在者。弗·索洛维约夫提出完整知识的对象正是世界的始原，真正的哲学是完整知识，主观现实和客观现实是它的派生物。作为整体的这个存在者既不能排除理性的内容，也不能排除经验内容。"真正存在者的现实性在外部自然界的理念发展中，也在理性理念的发展之中，它构成了完整真理的对象。"[1]因此，完整知识应该融合这几种不同的经验来源。

提供完整知识的经验分为三类——外在经验、内在经验和神秘经验。外在经验针对物理现象，使我们觉得自己受某种异于我们的外部客体所决定，且这外部客体外在于我们，此即我们存在于其中的客观世界；内在经验针对的是心理现象，我们自身的本质起决定作用，此即主观对客观世界的体验；神秘经验针对神秘现象，在这种状态中我们受某种异于"我们的另外的实质所决定，但它不外在于我们，而是内在于我们的内心深处"[2]。这是主观对形而上世界的体验。我们可将外在经验来源看作第一现实领域，内在经验和神秘经验来源统归于第二现实领域，因为本书涉及的第二现实并非简单的内心感受，而是立足于以主观为支柱的对可见世界和不可见世界的体验。进而，弗·索洛维约夫指出基于以上三类经验来源形成了三种不同的认识方式——经验主义、理性主义和神秘主义。经验主义只承认外在经验，认为心理现象是物理现象

[1] 张百春，索洛维约夫完整知识理论述评//理论探讨，1998(6)。
[2] Соловьев Вл. Соч. в 2 т. [т.2]. М.: Правда, 1990, с. 203.

的结果，传统现实主义戏剧正是通过这种认识方式建构戏剧思想，再现生活、研究生活并发现问题，内心世界是剧本力图描写的现实生活的一部分，为塑造人物、结构剧情服务。理性主义则强调抽象思维的重要性，同时承认心理现象独立于物理现象，但却不认可神秘现象，视后者为心理生活的病态，而神秘主义片面地走向了神秘现象的极端。此两种方式在19世纪后半叶的戏剧领域是同时发挥作用的。在此影响下，戏剧叙事视野进入人的内心世界，重新认识人的心理领域，象征主义戏剧就是在剧本中将人的内心世界独立于生活现实的大胆尝试。这一探索蒙上了神秘主义色彩，把外在于我们的神秘力量作为世界的本质力量，另一方面，也导致对物理现象的否定倾向，滋生颓废情绪。此外，我们也可藉此理解为何安德烈耶夫戏剧创作不属于象征主义。安氏在剧本中同样将人的内心独立于生活，而且心理氛围正是他大部分剧本的叙事关键，但与象征主义戏剧不同的是，安氏的心理描写往往并非基于对形而上世界的神秘体验，而且他本人对于神秘主义也持保留态度。任何一种认识方式运用到极致都容易导致片面看世界。过于相信物理经验会带来自然主义、实证主义倾向，对心理经验的完全依赖导致我们的认识脱离实际，而神秘主义的极端则容易陷入不可知论和颓废主义的迷途。因此，弗·索洛维约夫的完整知识综合了三种经验，而且这种综合"以有机性为前提，不是机械的混合或折中"[①]。所谓的有机性正是上一小节我们讲到的整体与部分的独特关系。

完整知识针对整个理念宇宙，是真正存在者的客观表象，认识这种理念自然需要不同于认识哲学抽象概念的思维活动形式。三种认识方

① 张百春，索洛维约夫完整知识理论述评//理论探讨，1998(6)。

式对应着三种思维活动形式。经验主义依靠外部观察和感性理解，理性主义以抽象思维为手段，神秘主义则辅以纯粹直觉。弗·索洛维约夫认为完整知识首要的认识形式是理性直观，"感性理解和哲学抽象思维都是完整知识的次要认识形式"[①]，但不应摒弃两种形式，而是将两者融合于纯粹直观中。弗·索洛维约夫以艺术创作为例：艺术家创造形象不只通过观察，也不只经由抽象化之，而是两者兼具；艺术形象是理念在物理细节上的表象，既不是对生活的再现，也不是抽象概念的组合。弗·索洛维约夫的这个观点恰恰为俄罗斯象征主义者的戏剧探索从哲学思想高度提供了方法论。"理性直觉"的字面意思就已包含了神秘主义的直觉和理性主义与经验主义的融合，直觉通过逻辑思维联结成一个体系。"理性"更多指基于感性的抽象思维，所以，理性直观在剧本中的表现，既应具有对形而上世界的体验，又不能完全抛弃理性逻辑、脱离与现实世界的联系，沦为空中楼阁。实际上，弗·索洛维约夫更倾向的是神秘直观，但它是"建立在神的原则之上的，并努力把神的原则扩展到人类及自然事物之中，不消失也不忽视物质和精神"[②]。

我们将上文主要内容总结为涉及如何"知"的问题，那这句话表达的正是弗·索洛维约夫思想中"行"的部分，其中关于"新人"的思想对俄罗斯象征主义戏剧思想影响较大。哲学应该发挥实用性，帮助人摆脱痛苦，因为痛苦源于人对外物的屈从，欲摆脱这种外在性一方面"通过与那种本身就不依赖一切外在性而又包容一切的存在物进行内在结

[①] 张百春，索洛维约夫完整知识理论述评//理论探讨，1998(6)。
[②] Соловьев Вл. Соч. в 2 т. [т.2]. М.: Правда, 1990, с. 203.

合才能做到"①，弗·索洛维约夫所谓的结合在俄罗斯象征主义戏剧中得到多种阐释（比如死亡是摆脱外在性的终极方式的观点），索洛古勃的剧本《死亡的胜利》和《智蜂的馈赠》就是对此思想的演绎；另一方面，"应当把自己的中心从自身转移到最高本质，即超人本身……她应当是'从内部'、在人的内心中开启出来的神性存在，是神人性"②。弗·索洛维约夫认为未来哲学的目的是使人获得真正的自由，创造新人。神人性既超越人，又内在于人，需要人融合神秘体验以及理性证明。"神人真理即神与人的内在结合并相互作用，神在人的内心中产生，人因此应当在自身中自觉而自由地领悟神的内容，只有使理性力量得到最大的发挥（而不是像有些神学家说的那样拒绝理性）才能达到此目的。"这番论述蕴涵的思想对俄罗斯象征主义戏剧的人物塑造产生了直接影响。剧本中出现了一系列神人式人物（勃留索夫的涅瓦特利、勃洛克的陌生女郎），但他们并非某位神的变体，而是体验彼岸世界的人，通过更高的理性摆脱普通理性思维桎梏洞悉本质。人物的神性在俄罗斯象征主义戏剧中表现为以改造现实为目的的高级理性思维，所以，他们不像诗歌中的自己，是不食人间烟火、纯粹神一般的存在。以新型戏剧阐释"创造新人"哲学思想的路线，与戏剧基于心理机能的"净化"在终极目标上找到共鸣。

弗·索洛维约夫的"知"与"行"在真正哲学或完整知识中同时发挥作用。完整知识以客观表象中的真正存在者为对象，目的是人与存在者的内在联合，将神秘经验、心理经验和物理经验作为质料，其主要形

① 徐凤林，索洛维约夫论哲学的功用//浙江学刊，2000(6)。
② 同上文。

式是对理念的理性直观,在弗·索洛维约夫看来,"这种知识产生的动因则是灵感,即最高的理想实体对人类精神的作用"①。换言之,渴求灵感的动因促使对理念的理性直观,反之,对真正存在者的"知"使人的精神与理想实体相互作用,实现人的改造。亚里士多德的"净化"跨越两千多年在弗·索洛维约夫的哲学方法论中找到了回响,这次碰撞无疑在世纪之交的俄罗斯戏剧领域迸发出一团绚丽的火花,为戏剧改革事业提供了理论支撑和方法论依据,尽管难免乌托邦之嫌,却也不失为20世纪初一次颇有价值的大胆探索。

① Соловьев Вл. Соч. в 2 т. [т.2]. М.: Правда, 1990, с. 208.

2 俄罗斯象征主义戏剧的理论维度

俄罗斯象征主义作家将目光投向戏剧这种文艺形式之时便有意尝试阐述自己的戏剧主张、勾勒戏剧理论图景。勃留索夫在1902年第4期《艺术世界》上发表的《不需要的真实》影响巨大,可以说是最早的真正意义上的俄罗斯象征主义戏剧理论文字。随后十年间,报刊、文集上集中出现了一批俄罗斯象征主义作家论述相关问题的文章,对戏剧观的阐释在勃留索夫、维·伊万诺夫、勃洛克、别雷、沃洛申、丘尔科夫、列米佐夫等人的文学评论活动中占有一定比例,尤其1908年"野蔷薇"出版社的《戏剧:新戏剧专论》集中刊出了当时几位具有较大影响力的文学、艺术界人士,包括卢那察尔斯基、别努阿、梅耶荷德、别雷、索洛古勃、勃留索夫论戏剧的文章,但戏剧评论"井喷"背后暗含的一些问题也需我们在研究过程中多加注意。上述作家关于戏剧观的论述大多散见于他们的文学评论作品中,没有一部建构较完整的戏剧理论体系的

专著问世，建构理论体系的工作一直处于进行时，这在一定程度上导致了俄罗斯象征主义戏剧观发展的跳跃性：尽管彼此之间偶有呼应，但整体处于各自为营的状态。所以，我们只能从作家当年断断续续发表的一系列文章中挖掘他们的戏剧思想遗产。构成本章论述主体部分的是几位戏剧主张相对清晰且思想体系初具雏形的作家的戏剧评论文章，包括索洛古勃、勃洛克、维·伊万诺夫、别雷和勃留索夫。

此外，还有个别作家的戏剧评论活动始于剧本创作之前，这种情况下对戏剧主张的种种表述往往基于观看剧院演出时的感受，讨论对象主要集中在易卜生和梅特林克的作品，上文提到的《不需要的真实》就是勃留索夫在亲自体验莫斯科艺术剧院演出之后思考的结果，而此时他本人并未开始剧本创作活动。缺少创作实践的根基可能致使戏剧主张在形成初期模糊不定，随着逐渐加深认识，同时结合剧本创作过程中的独特感悟，作家戏剧观的变化是显而易见的，勃留索夫在宣传了几年戏剧"假定性"思想之后转向对这一概念的"现实主义"改造便是佐证。这种情况越发彰显了整体把握俄罗斯象征主义戏剧思想发展轨迹时难免会遇到的跳跃性问题。

实际上，创作思想的变化在任何一位作家身上都或多或少存在（甚至可以认为一成不变的作家是失败的），只是在俄罗斯象征主义作家的创作史上尤其明显，即便如此，我们总能够尝试找到一个让各种戏剧思想坐到一张"谈判桌"前对话、共振并最终走向本章论述之和谐的切入点。正如 A. 波尔费里耶娃在论维·伊万诺夫戏剧时指出，"尽管建构了互不相同的戏剧美学模型，但在维·伊万诺夫、勃洛克、沃洛申、勃留索夫、别雷、索洛古勃、丘尔科夫的文字里始终有一个思想在变奏：

神话和悲剧在圣礼仪式基础上的融合应导向新神秘剧的诞生——这是每个人类个体和整个人类群体实现变体①的方式"②。该作者在戏剧主张的杂语环境中找到的是象征主义作家对神秘剧的共同青睐，我们则尝试以方法论为结点编织出联结俄罗斯象征主义作家主要戏剧思想的网。与诗歌领域的情况比较，俄罗斯象征主义作家在戏剧领域的相对一致性为我们完成构思提供了可能。

我们可以按作家分别介绍他们的戏剧主张，但思想发展的跳跃性加大了这一做法的难度，而且这种"地毯式"论述对于在有限精力和有限篇幅前提下展开的集约研究意义同样有限。如果从方法论视角出发，我们首先需要对俄罗斯象征主义戏剧理论架构有一个新的认识。戏剧是俄罗斯象征主义作家宣传自己流派主张的阵地，是创造激情的迸发。建构象征主义戏剧是他们的创造激情与20世纪初俄罗斯戏剧发展现实的矛盾凸显之时。两者的矛盾集中表现为现有戏剧表现手法不足以更全面地表现为人们所理解的日益深化的现实。别雷的质问"如何扮演处于非现实行为状态中的现实人，难道像心理变态那样"③用在此处再合适不过了。别尔嘉耶夫对此也有一针见血的评论："艺术与生活、创作与存在的关系问题从来没有被如此尖锐地提出来，人们从来也没有这样渴望从

① 化质说或曰变体论（Transubstantiation/Пресуществление），基督教神学圣事论学说之一，认为在做弥撒时有神迹发生，饼和酒的质体会转变为耶稣的血和肉。

② Порфирьева А. Драматургия Вя. Иванова(Русская символистская трагедия и мифологический театр Вагнера)//Проблемы музыкального романтизма. 1984, с. 31-58.

③ Белый А. Театр и современная драма//Собрание сочинений в 9 т. [т.8]. Арабески. Луг зеленый. Книга статей. М.: Республика, 2012, с. 20.

创作艺术作品走向创造生活本身，创造新生活。人们意识到人的创造活动无能为力，创造使命和创造现实互相抵触。我们时代既有前所未有的创造胆识，也有从未遇到的创造弱点。"①解决这一矛盾的密钥在于增强戏剧表现力，这便是戏剧理论的架构。

俄罗斯象征主义作家在这方面的努力基本在突破传统戏剧思想二元对立思维模式的线索上展开，主要包括三个部分。首先是在戏剧本质层面，认为象征主义戏剧的本质基于群体精神，戏剧与生活，两者不再是两个不可融合的领域，戏剧应该基于群体精神塑造生活的模板，成为生活方式。其次，旨在向生活扩展的新戏剧该如何体现，戏剧与生活之间的联系在舞台上如何建立，戏剧建构方法相应地要有所改变。最后，创造激情在很大程度上源于新世纪俄罗斯象征主义者对人或者说"我"的深入认识，别雷称现代艺术基于心理学和认知理论，而且，由"我"的改造扩展至"新人"的打造也是俄罗斯象征主义作家致力于戏剧创作的乌托邦式终极目标，因此，如何挖掘人的潜能成为理论架构的第三部分。这便是本章的主要思路和三节论述的主体内容。

2.1 基于群体精神的戏剧本质论

在俄罗斯象征主义戏剧思想形成和发展过程中有一点是自始至终没有很大变化的，那就是寄希望于在剧院里打造一种理想的生活模式，圣彼得堡国立戏剧艺术学院的 С. 斯塔霍尔斯基教授将其称作"戏剧乌

① 别尔嘉耶夫，艺术的危机//文化的哲学，于培才译，上海人民出版社，2007.

托邦"（театральная утопия）。对戏剧与生活关系的独特认识体现了俄罗斯文学固有的使命感，也是俄罗斯象征主义戏剧区别于西欧象征主义戏剧的关键所在。列宁格勒戏剧艺术学院的戏剧研究家格拉西莫夫总结俄罗斯现代派戏剧思想时认为，"其戏剧观的充盈始于认定戏剧创造生活的可能性，也终结于对这一可能性的完全否定"[1]，这句点评大有俄罗斯象征主义戏剧事业"成也乌托邦，败也乌托邦"之意，只是对俄罗斯象征主义的考察不能停留在文学艺术流派的视角，而应"在更宽泛的语境——世纪初的生活和哲学、美学思想语境下"[2]开展。在我们看来，俄罗斯象征主义作家表现出的这种突破戏剧与生活界限的冲动更多了方法论探索的意义。

　　Б. 布格罗夫看到，"象征主义戏剧的特点之一是致力于变革艺术与现实、艺术家与大众、舞台与观众的关系"[3]。俄罗斯象征主义作家面对的是将戏剧与生活二元对立的思维模式，这种模式认为逾越两者界限、求得和谐的方法通常是模仿，戏剧应该模仿生活、反映生活，演员应该具有如同在生活中一样的体验。"舞台是没有第四堵墙的生活"的观点看似将舞台和生活等同起来，实际上是在"舞台是舞台，生活是生活"这一绝对框架下两者的对立。俄罗斯象征主义作家观念中的"舞台—生活"关系恰恰源于推倒第四堵墙的努力，与同样致力于这一事业的梅耶荷德舞台实验比，他们的设想走得更远、更大胆。实际上，梅氏

[1] Герасимов Ю. Кризис модернистской театральной мысли в России (1907–1917)//Театр и драматургия. Л.: 1974, с. 244.

[2] Воскресенская М. Символизм как мировидение Серебряного века. М.: Логос, 2005, с. 7.

[3] Бугров Б. Драматургия русского символизма. М.: СКИФЫ, 1993, с. 13.

的观点依然处于二元对立框架下，而且在舞台呈现阶段鲜有导演能够真正达到俄罗斯象征主义作家所想象的程度，但戏剧思想乌托邦背后隐藏着潜在的戏剧改革方案和广阔的改造空间，这也是我们努力了解俄罗斯象征主义戏剧思想的动力之一。如何处理"舞台（戏剧）—现实（生活）"的关系是本节的主线，我们依据舞台扩张的视野将他们的戏剧思想大致分为三类：以群体精神认识戏剧，以维·伊万诺夫、索洛古勃为代表；以群体精神突破舞台，以别雷为代表；群体精神与生活现实和谐共生，以勃洛克为代表。

2.1.1 以群体精神认识戏剧

维·伊万诺夫是俄罗斯象征主义戏剧领域公认的理论大家，其关于戏剧的思想多源于对古希腊悲剧和酒神精神的研究。像其他象征主义作家一样，维·伊万诺夫的戏剧观也经历着变化，但整体上看，其戏剧主张致力于以群体精神重新认识戏剧，将戏剧从舞台的樊笼里解放出来。维·伊万诺夫戏剧观的整体建构围绕"聚和性"及其相关概念展开。

维·伊万诺夫思想的核心概念"соборность"来源于东正教，目前在我国学界有不同译法，常见的有聚和性、聚议性、共同性。应该说，不同译法各有各的侧重点，重要的是都表达出了概念本身包含的两个状态——聚在一起以及和而不同（根据本书所涉及的戏剧观问题，我们暂且统一采用"聚和性"的译法）。这两个状态恰好符合了我们关于维·伊万诺夫戏剧改革思想的两方面理解，即恢复戏剧表演的原始群聚形式并达到内在的统一。因此，我们在论述过程中倾向借用别雷的"群体精神"（групповая душа）概括维·伊万诺夫"全民戏剧"思想的两

方面理解，群聚而内在统一的方法。

对于戏剧发展的局限维·伊万诺夫有独特的看法，他在《戏剧的美学标准》一文中明确表达了自己的见解，认为戏剧与其他艺术形式一样，危机产生于个体主义①的增长，艺术家失去了与社会的联系。当然，维·伊万诺夫指的不是艺术家落后于社会历史发展进程、缺少先前时代艺术家的社会责任，而是个体脱离群体性之后能量的衰竭，类似于我们常说的"一滴水离开大海就会干涸"。个体与群体的关系在维·伊万诺夫看来更接近宗教性、仪式性的，所以，他认为这种断裂并非资产阶级知识分子与人民的对立，而是个人意识与宗教和宗教"聚和性"的脱节。在神话和基于合唱形式的古希腊酒神节戏剧表演中他看到了群体因素高于个体因素，而戏剧的发展恰恰抛弃了这一原始的群体性潜质，蜗居在剧院的一方舞台范围之内。

要摆脱危机必须首先重新认识戏剧的原始属性，复兴古希腊悲剧的群体性。"只要对戏剧史进行简单的追溯，我们就可以发现，仪式性的复归是'戏剧返祖'现象的结局。20世纪，对传统戏剧的反叛表现为否定剧作家、剧本甚至语言，进而向戏剧艺术的原初阶段回归"②，群体精神借酒神狂欢、合唱以及神话因素在维·伊万诺夫的戏剧思维中成为打破戏剧与生活界限的攻城锤。维·伊万诺夫主张在戏剧创作中恢复酒神颂，甚至复兴古希腊悲剧，剧本《坦塔罗斯》和未完成的《尼俄柏》

① индивидуализм，我们在此译作"个体主义"，与群体精神基于的"群体性"对立，而个别文献中出现的"个人主义"译法在一定程度上容易造成歧义，因为维·伊万诺夫所指的"个体主义"偏指艺术家过度张扬自身作为个体的特征而与世界脱节，并非只顾个人利益的价值观取向。

② 陈建娜，人的艺术：戏剧，浙江大学出版社，2012年，第18页。

正是按照这一原则创作的。同时，剧院不应该只是表演的场所，人们来到剧院像聚集在教堂一样"共同创造或'行动'，不仅仅是旁观"①，"舞台应跨越脚灯区，把结社②与自身融合；结社也应将舞台吸引到自身中来"③。维·伊万诺夫做的是把基于群体性的非戏剧领域纳入戏剧体系，试图恢复戏剧古已有之的群体属性并以此改变戏剧囿于舞台范围的状态。集体创作的"全民戏剧"实际上是将舞台从认识论层面转移到本体论层面，开启舞台向世界扩展的进程，是对莎士比亚"世界即舞台"口号真正意义上的阐释。因此，相对于以酒神祭祀为代表的仪式的功能，仪式过程中群聚行为本身更能吸引这位思想家重新审视戏剧时的注意力。

象征主义与象征手法的重要区别在于前者不是象征形象的简单堆砌，更不是指一说二，而是象征之间的内在联系，这就是维·伊万诺夫"群体精神"所涵盖的第二状态——"和"。聚和性本身不是"一种抽象的集体主义，而是具有聚和性的'我们'，并不是众多个体的'我'的沙堆或砖墙，而是一个有机的整体，正因有了这个整体，才有可能存在不同的个体。整体是前提，个体是结果。'我'包含在'我们'中，与此同时，'我们'也在每一个个体的'我'中"④。正如形象堆在一起不等于象征主义，民众单纯地为聚会而聚到一起并不是维·伊万诺夫追求的"全民戏剧"状态。霍米亚科夫1860年在写给《基督教联

① Иванов В. Предчувствия и предвестия. Новая органическая эпоха и театр будущего//По звездам: Борозды и межи. М.: Астрель, 2007, с. 145.
② община，此处我们译作"结社"。
③ Иванов В. По звездам: Борозды и межи. М.: Астрель, 2007, с. 155.
④ 郭小丽，俄罗斯的弥赛亚意识，人民出版社，2009，第375页。

盟》（L'Union Chrétienne）编辑部的信中关于"соборность"这个词的解释也恰当地为此提供了理论依据："会议、聚合这个词不仅指外部表现出来的、看得见的集会、集合、在某个地点的集合，而是有更一般的意义，它表达了多样性中的统一……"①"聚"的结果是个体的内在统一。俄罗斯象征主义作家的戏剧主张普遍存在戏剧潜入认识的深层次寻找发展契机的观点，这与象征主义拒绝戏剧对现实外部摹写的论战倾向有一定关系。"新戏剧是试图成为内在的戏剧"②，群聚的形式不能停留在戏剧的外部特征层面。伊万诺夫式的群聚戏剧表演"不是集体组织活动，而应首先在人内心实现聚和性，进而成为内在个人意志屈从宇宙感受的原则"③。观众成了表演者、宗教仪式的参与者，参与者内心共同体验这一精神是建构"全民戏剧"的关键，也决定着其中的合唱是否能够摆脱仅仅流于形式而真正融入戏剧中，因为在他的戏剧观里，合唱不完全等同于古希腊悲剧那种由合唱队支撑起来的形式。维·伊万诺夫的合唱是群体精神的表现方式，由二重合唱队（двойственный хор）支撑，包括"小合唱队"（малый хор）和"结社式合唱队"（хор-община）④，可以是有名有实的有声合唱，也可以是无词无声的"合唱"，但只有当群聚行动为所有参与者所认同时，合唱才会被真正地确

① Хомяков А. Письмо о значении слов «Кафолический» и «Соборный». Полное собрание сочинений [т.2]. Типо-литогр. Т-ва ИН Кушнерев, 1907, с. 312. 中文引文摘自徐凤林《俄罗斯宗教哲学》，第19页，原译文为"多样性中的统一的理想观念"，我们依据原文"единство во множестве"稍作修改。

② Иванов В. По звездам: Борозды и межи. М.: Астрель, 2007, с. 161.

③ Там же. с. 127.

④ Иванов В. Экскурс: О кризисе театра//По звездам: Борозды и межи. М.: Астрель, 2007, с. 454.

定下来。

基于上述戏剧观,维·伊万诺夫将已有的一些舞台实验排除在打破舞台界限的努力之外,比如将对话移到观众席、演员从池座上下场或者把戏剧表演改成政治集会风格。因此,试图改变观演关系的伸出式舞台和讲台式舞台也被否定了。在他看来,这些做法都是表面工作,没"打破戏剧的内部壁垒、创造出能够承载未来戏剧富有生气的能量的新形式"①。通过高扬内在统一的群体精神重新认识戏剧是维·伊万诺夫戏剧主张的基本思路,聚和性是认识方式,同时也是戏剧的目的。

同时代秉承以群体精神认识戏剧的主张还体现在索洛古勃的观念里。索洛古勃在群体精神的阐释上与维·伊万诺夫的差异不在于否定聚和性,而在如何理解。按照维·伊万诺夫的思路发展下去戏剧形态将呈现出群聚效果,而在索洛古勃的领导下戏剧极有可能发展为即兴式"独角戏"。这并没有否定群体精神在认识戏剧过程中的作用,只不过戏剧的目的由内在统一的群聚转为"我"和"我"的意志。索洛古勃将维·伊万诺夫视作认识方式的群体精神集于"我"一身,主张独具一格的"唯意志剧"②。

索洛古勃的基本思路是当时俄罗斯戏剧仍旧停留在"游戏——表演——秘仪"这个戏剧发展进程的"表演"阶段,一切为了表演场面而

① Иванов В. По звездам: Борозды и межи. М.: Астрель, 2007, c. 208.
② 索洛古勃最早提出这个概念时用的是Драма единой воли,但在1908年出版的《戏剧:新戏剧专论》里提交的标题是Драма одной воли,后来在一封给"野蔷薇"出版社的信中索洛古勃指出了这个用词错误。目前在我国象征主义文学研究文献里多采用Драма одной воли这个版本,余献勤在其学位论文《勃洛克戏剧研究》中译作"唯意志剧",另外,索洛古勃的戏剧思想在很大程度上受叔本华的唯意志论哲学影响,综合以上考量,我们暂且译作"唯意志剧"。

被安置在舞台上——专业的演员、脚灯、帷幕、制造现实假象的舞台装饰等等，走一条让戏剧完成崇高使命的道路是正确的选择，这样的戏剧接近聚和性活动、神秘剧或者秘仪。"我们要做什么？把表演和场面变为圣礼，做成神秘剧，把剧院的一切融为一体。我们不希望观众只是冷漠的旁观者，要把他们吸引到表演中，让他们同我们共同感受。"[1]索洛古勃对舞台的这种改革方案并没有走上维·伊万诺夫的全民戏剧路线，因为在群体精神中可以抽象出一个容纳现实的我和我之外世界的"我"。"'我'——神秘世界的神，整个世界只在我的幻想中。"[2]

索洛古勃认为突破舞台的界限没必要拆除舞台，需要内在地改变，因为演员的表演过于吸引观众注意力，导致剧本本身和剧作家的能力受限。解决这个问题的方法有两个：一是将戏剧表演的中心转移到观众席，二是转移到作者。第一种办法等于将剧院看作纯粹"聚和"的场所，那么，舞台就要变身为街道、广场这种开阔之处，索洛古勃质问道："这么做为了什么，只是为集合民众？"显然，索洛古勃要的不是这种表面的集合，因而，将中心转移到作者的"我"上成为索洛古勃戏剧观的出发点。

"作为一个诗人，创作剧本就是为了按照'我'的意图改造世界。统治世界大圈子的只有'我'的意志，统治剧场小圈子的只有一种意

[1] Сологуб Ф. Мечта-победительница//Собрание сочинений [т.5]. М.: Интелвак, 2002, с. 361.

[2] 摘自索洛古勃1896年10月28日的诗作《我——神秘世界的神》（Я - бог таинственного мира...）

志——诗人的意志。"①作者"我"是剧场里唯一的意志、悲剧里的"命运"、喜剧里的"偶然"、剧中各种人物都是"我"的意志的体现，不论演员还是角色都是"我"的木偶，为展示"我"的面貌而服务，所以，索洛古勃还主张在演出中设置一位剧本朗读者，演员只是按照他的舞台提示表演。②这种做法并不是将舞台与生活隔绝在"我"的牢笼里，而是尝试突破戏剧与剧院外世界的界限，戏剧随时都可以进行，只要"我"将意志表达出来便形成了潜在剧本，演员即兴表现出来便是戏剧演出，不存在一定要按照剧本和导演的预先设计建构戏剧的问题。③

索洛古勃的核心戏剧观背后隐藏的是他本人对生活的看法：生活亦无剧本，生活中的人看上去似乎在按照各自的意愿行动，实际上是在完成"我"的意志。索洛古勃和维·伊万诺夫的戏剧主张均体现出将生活纳入戏剧体系的倾向，在戏剧体系内按照聚和性原则恢复戏剧的原始属性，对生活进行群聚化改造，借助群体精神认识第一现实与最高现实的关系，实现生活与戏剧的统一，这也是后来维·伊万诺夫"现实主义象征主义"的艺术激情所在。在伊万诺夫们努力阐释自己的戏剧主张时，象征主义作家里站出一位主张将戏剧纳入生活体系、使戏剧成为生活方式的鼓号手——别雷。

① Сологуб Ф. Драма одной воли//Собрание сочинений [т.2]. М.: Интелвак, 2001, с. 490.
② 这种表演形式在风靡德国的节目《席勒街》中得到了很好体现，引入我国之后更名为《喜乐街》。
③ 我国早期话剧演出的幕表制便具有这个特征。

2.1.2 以群体精神突破舞台

1925年11月14—15日别雷根据自己原创小说改编的剧本《彼得堡》在莫斯科模范艺术剧院第二剧场①上演,演出之后别雷在写给时任剧场负责人米·契诃夫(作家契诃夫的侄子)的信中说:"……我幻想将超人类的关系纳入人类关系中……"②这句话在一定程度上是别雷戏剧观的概括,即把戏剧蕴藏的原始力量延伸到生活中。

与维·伊万诺夫和索洛古勃不同,别雷并不满足于让群体精神留守于重新认识戏剧、恢复戏剧表演聚和性的功能,而是主张戏剧的聚和性成为生活方式,将象征主义戏剧模式推向剧院以外。"如果说维·伊万诺夫坚持从现实上升到最高现实的路线,那别雷做的是突破现实。"③在戏剧领域别雷看到"不管是字面含义还是引申含义,艺术形式都在极力扩展自己的势力范围,成为生活本身"④。这正是俄罗斯象征主义戏剧与西欧象征主义戏剧表现出的不同,代替梅特林克剧本忧郁氛围的是俄罗斯作家对人的意志力量的信仰,"俄罗斯象征主义戏剧中的人在恶面前不是完全无力的、绝对无出路"⑤。剧作家的这种信仰是重新认识戏剧与生活关系的初衷,"象征主义戏剧的特点之一是致力于变革艺

① MXAT-2(1924—1936)前身是1912年创办的莫艺第一工作室,1924年起由专门负责人管理,北京人艺实验剧场与之类似。

② Максимов В. Модернистские концепции театра от символизма до футуризма. Трагические формы в театре XX века. СПб.: Из-во СПб гос. акад. теат. иску., 2014, с. 77.

③ Стахорский С. Искания русской театральной мысли. М.: Свободное из-во, 2007, с. 202.

④ Белый А. Театр и современная драма//Символизм как миропонимание. М.: Республика, 1994, с. 153.

⑤ Николеску Т. Андрей Белый и театр. М.: Радикс, 1995, с. 67.

术与现实、艺术家与民众、舞台与观众的关系"①。年轻一代象征主义者是这个信念的忠实践行者,霍达谢维奇在回忆录《大墓地》中记录了当时的情况,"这里的人们总试图把艺术变成现实,把现实变成艺术"②。在象征主义戏剧理论建设方面,别雷是这批实践者中最突出的一个。

在别雷的戏剧观里,戏剧认识的改变目的是生活方式的改变,现代戏剧不应该局限于剧院范围之内。对于发展新戏剧与建设新生活的先后关系,别雷有明确的回答。1909年他在与科米萨尔热夫斯卡娅的一次交谈中说道:"在现代文化条件下,搞戏剧对一个人来说便是走上末路。我们需要的不是戏剧,是新的生活,新戏剧只能从生活中出现,来自新人,而这样的人——现在还没有。"③艺术的力量在创作热情与创造生活的热情融汇时得到放大,所以必须将戏剧与生活之间的深层联系打通,别雷选择了秘仪/神秘剧(мистерия)。

关于宗教秘仪在戏剧建构中的功能,别雷的想法经历过一些微妙而又复杂的变化,但有一点基本认识是相对固定的,即秘仪可以将戏剧蕴藏的原始力量延伸到生活领域。别雷认为戏剧起源于秘仪,严格地说是狄奥尼索斯秘仪,注定要重返秘仪,"戏剧一旦与秘仪接近,返回秘仪,就不可避免地走出舞台,向生活扩展"④,这是剧院根本性改革的开始。象征本身作为两个世界之关联的属性决定了象征主义戏剧突破舞

① Бугров Б. Драматургия русского символизма. М.: СКИФЫ, 1993, с. 13.
② 霍达谢维奇,大墓地,袁晓芳、朱霄鹏译,学林出版社,1999,第3页。
③ 刘宁,俄罗斯经典散文,上海文艺出版社,2005,第351页。
④ Белый А. Формы искусства//Собрание сочинений в 9 т. [т.5]. Символизм. Книга статей. М.: Республика, 2010, с. 139.

台与生活界线的力量,因为真正的象征主义戏剧表演"需要表现的不只是形象的象征含义,还有它们之间的联系"①。所以,象征主义戏剧表演即使在舞台范围之内进行,也表现出一种突破的倾向,"摧毁分隔观众和演员的舞台,跨越演员和戏剧诗人之间的障碍;诗人在不由自主地为表演所吸引的观众中间成了主角,这样的表演突破了剧院:成为象征的存在"②。

按照别雷的观点,象征主义戏剧生来具有拆毁舞台的潜能,但并不意味着拆毁舞台的尝试都可以成为象征主义戏剧风格。别雷将对戏剧与生活关系的思考寓于舞台呈现的风格模拟(стилизация)问题,指出象征主义戏剧排演有两条风格模拟路径:一是让演员的表演与剧作家构思的形象风格实现外在的一致;二是基于集体创作的深层含义上的风格模拟。

别雷将第一种模拟称为技术性风格模拟(техническая стилизация),认为这种模拟达到的效果是表面上的相称。如果将别雷的话语置于象征主义戏剧系统外,第一条路径指的是戏剧摹仿现实的观点,斯坦尼斯拉夫斯基的体验派便属于此,演员模拟的是形象在现实生活中的风格,这也是不为大部分俄罗斯象征主义戏剧作家所接受的。而在象征主义戏剧系统之内关于技术性风格模拟的发展方向他们却难能达成一致。分歧主要体现在秘仪向生活的渗透程度。维·伊万诺夫、列米佐夫、沃洛申等

① Белый А. Символический театр//Собрание сочинений в 9 т. [т.8]. Арабески. Луг зеленый. Книга статей. М.: Республика, 2012, с. 229.

② Там же. с. 230.

人[1]认为戏剧与宗教源头渐行渐远是导致戏剧危机的重要原因,倾向于把戏剧变为宗教仪式性质的表演,甚至让戏剧成为秘仪,而别雷极为排斥这种做法,认为这等同于在戏剧领域"暗地里下毒",必须时刻警惕。"在教堂与剧院同时存在的情况下剧院为什么要成为教堂呢?"[2]别雷的质问直指将秘仪照搬到戏剧舞台的可行性。"保证观众参与戏剧表演的秘仪是否可能""宗教秘仪如何在现代艺术形式中体现""秘仪艺术如何以现代生活关系形式体现"一系列疑问让这位思考者断定真正的象征主义戏剧在当下不可能存在恰恰缘于这些不可行性。技术性风格模拟不论在象征主义戏剧系统内外都可能导致演员成为傀儡,扼杀演员身上的"人"。这与别雷"要成为艺术家先成为一个人"的呼吁是抵触的。

既然如此,别雷为什么又一定要借助秘仪增强舞台表现力呢?原因在于别雷观念中秘仪的"入世"方式不同,即第二种路径——基于集体创作的象征主义风格模拟。将秘仪所体现的群体精神用于舞台表现,但不止于技术性模拟宗教仪式。与维·伊万诺夫以群体精神认识戏剧、实现"全民戏剧"的主张不同,别雷的群体精神试图冲出剧院,成为生活方式的建构力量。戏剧不再只是舞台表演,也不是宗教秘仪,而是在

[1] 别雷在文章中将这些主张的提出者统称为"新戏剧理论家",在个别文章中还特意备注自己的言论并不针对维·伊万诺夫"晦涩又深刻的理论",而在另一篇文章中又强调对后者的理论个别细节不能赞同,但基本论点是接受的。我们不能完全排除别雷的谨慎意在避免四处树敌。

[2] Белый А. Театр и современная драма//Собрание сочинений в 9 т. [т.8]. Арабески. Луг зеленый. Книга статей. М.: Республика, 2012, с. 26.

秘仪的躯体中"剧院恢复到建构生活新形式的原始状态"①。这才是真正意义上的打破舞台与生活之间界限的象征主义戏剧。别雷的这种象征主义风格模拟是深层含义上的模拟，不是对外部现实（不论是反映现实世界还是照搬神秘剧都没有真正摆脱外部现实的局限）的模拟，与维·伊万诺夫后来的现实主义象征主义思想有共通之处，两者都追求从可见现实达到内在的隐秘现实，运用象征认识现实与最高现实的关系，模拟"现实之中更现实的现实"。所以，演员在象征主义风格模拟中尽管也要成为仪式参与者，但不会沦为傀儡。而是在剧院之外、在生活方式的建构中复活个性，别雷认为这是跨出舞台界线的关键一步，这样的戏剧也不再是剧院里的舞台表演了，而是建构生活新形式，戏剧是另一种生活状态。在诸如此类的思考之后，别雷认为戏剧应该从形式表演（драма формы）和内容表演（драма содержания）衍生为姿态表演（драма жеста），用人身体的潜能发掘戏剧表演的魅力，这类似于施泰纳优律思美（音语舞，Eurythmy）的思想。我们将在本章第三部分如何挖掘人的身体表现力一节中对此进行讨论。

用一句话概括别雷戏剧主张的核心思想，就是运用秘仪群体精神对戏剧进行象征主义风格模拟式的改造，增强戏剧在剧院外建构生活方式的力量。如巴丘什科夫所言，创作般地生活，生活般地创作。处理舞台（戏剧）—现实（生活）的关系不可避免的问题是对两者"孰

① Белый А. Символический театр. Собрание сочинений в 9 т. [т.8]. Арабески. Луг зеленый. Книга статей. М.: Республика, 2012, с. 233.

先孰后、孰优孰劣"的认识。我们借鉴Е.胡坚科①分析俄罗斯文学"创造生活"问题的思路，将俄罗斯象征主义戏剧思想大致分为一元型（монистическая модель）和游戏型（игровая модель）。维·伊万诺夫、索洛古勃和别雷的戏剧主张都属于一元型，尽管提倡打破戏剧与生活的界限，但采用一方屈从另一方的思维模式，或者将群聚活动纳入戏剧体系加以认识，或者将戏剧纳入生活体系。真正将戏剧与生活置于同一层面，混合戏剧文本和生活文本的，是属于后者的勃洛克。

2.1.3 群体精神与生活现实和谐共生

阿尔托在《残酷戏剧》里引用了奥古斯丁《上帝之城》里的一句话："瘟疫使人丧命但不摧毁器官，戏剧不使人丧命，但会不仅在个人，而且在整个民族的精神中引起最奥秘的质变。"②戏剧瘟疫般的力量正是俄罗斯象征主义作家戏剧创作的原生动力，不过如前文所述，不同作家挖掘这种力量的方式各有千秋，维·伊万诺夫、索洛古勃倾向将聚和性活动置于戏剧体系，用前者的力量渲染后者；别雷倾向将戏剧置于生活领域，让后者依附于前者的力量。两种发展方向在扩展舞台表现力方面同为独具一格的方法，但是，很容易将戏剧发展导向脱离现实尤其是俄罗斯现实的轨道。

诚如上节我们引用的别雷之断言"这样的人——现在还没有"，俄

① Худенко Е. Проблема жизнетворчества в русской литературе (романтизм, символизм)//Вестник Барнаульского государственного педагогического университета. Барнаул: Серия «Гуманитарные науки», 2001(1).

② 阿尔托，残酷戏剧：戏剧及其重影，桂裕芳译，商务印书馆，2014，第23页。

罗斯戏剧缺少古希腊悲剧与酒神秘仪的原始关联。勃洛克早就认清了这一现实，称俄罗斯象征主义戏剧为"异域的汁液"。1908年的文集《戏剧：新戏剧专论》并未收录勃洛克的文章，但同年勃洛克发表的《论戏剧》可以被看作是对这部文集的积极回应。勃洛克毫不讳言地指出文集的出版恰恰反映出当下戏剧观点的巨大分歧，文集作者们各说各话。首先，他们大多是批评家、诗人出身，没有真正的剧作家，甚至他们自己也不完全赞同那些主张；其次，他们关注的只是遥远的过去和未来，对当下和不远的将来关注不足。对远古的戏剧或未来戏剧关注过多导致当下的戏剧发展停滞不前或醉心于不接地气的探索。从回应中我们可以大致看出勃洛克对我们前两节论述的戏剧主张持保留意见，认为不管是恢复戏剧的古希腊悲剧传统还是借用秘仪建构新戏剧均不值得提倡，维·伊万诺夫的《坦塔罗斯》和勃留索夫的《地球》都是模仿古希腊悲剧风格写成的，不是俄罗斯本土戏剧土壤培育出来的作品，所以，当时俄罗斯象征主义戏剧圈内流行的风格模拟和古希腊形象的现代化处理并不是俄罗斯悲剧的真正发展之路。勃洛克的核心戏剧主张是戏剧创作应表现当下过渡时代的悲剧性。实际上，这也是勃洛克的主张能够为布尔什维克政党文化部门总体接受的重要原因，所以，1919年勃洛克也得以被委任人民教育委员会戏剧创作部的职位。那么，勃洛克所谓的"反映当下"是否等同于现实主义的反映现实？

勃洛克的剧本显然不是对现实生活的摹写，而是渴望"理想"的短暂实现，剧本描写的现实本质上是"理想"现实的投影，每个剧本隐藏的内部主题是等待即将到来的世界革新，确立创造性的、艺术的生活态度。"戏剧是这样一个艺术领域，关于它首先要说的是：艺术在这里

与生活交会，面对面地接触；这里时刻进行着艺术的审视和生活的审视。"①勃洛克在经历了戏剧创作之后给出这样的定义。艺术与生活在勃洛克剧本中是两个并行的发展维度，"艺术家为了成为艺术家而扼杀自己身上的人，人为了生存而拒绝艺术"②。勃洛克要的是艺术地生活，所以，他认为集体的净化、再生、全民族的净化、创造新的人类精神是包括戏剧创作在内的艺术创造最终的目标。勃洛克的戏剧观摆脱了维·伊万诺夫们的酒神乌托邦，却在另一条路上走向了艺术乌托邦。

尽管勃洛克没有采取戏剧与秘仪联姻的策略，但也并未否定群体精神在戏剧中的功能。为了展现世界的混沌，剧本会刻意描写人物形象群聚的场面，群体精神在勃洛克的美学思想中具体体现为自然力，一种变动不居的非理性力量，其中孕育着和谐和建构。"在变动不居的非理性不和谐中，在'自然力'的物质性显现中，诗人发现了美、力量、激情、勃勃生机和庄重。"③群体精神是勃洛克戏剧的重要建构力量，但他并不希望这种力量将戏剧导向宗教秘仪的轨道，1906年创作的《滑稽草台戏》里对神秘主义者的嘲讽便鲜明地体现了这方面态度。在这部作品里勃洛克也针对如何协调群体精神与"反映当下"的关系提出了自己的方案——民间草台戏的形式。两年后勃洛克在《论戏剧》里将这种戏剧建构方案称为"民众戏剧"（народный театр）。

① 这句话摘自勃洛克在1918年5月3日《生活》杂志上发表的《关于戏剧的一封信》，类似的观点亦见于1908年的《论戏剧》。

② Блок А. Три вопроса//Полное собрание сочинений и писем в 20 тт. [т.8]. Проза(1908–1916). М.: Наука, 2010, c. 7.

③ Минц З. Александр Блок?История русской литературы в 4 т. [т.4]. Литература конца XIX–начала XX века(1881–1917), Л.: 1983, c. 526.

所谓"民众戏剧"就是将群体精神作为建构戏剧的力量,将观众吸收到戏剧创作中来。观众来到剧院不是为了娱乐的目的,而是来感受创作戏剧的责任,并有可能依照责任意识行事。这种集体创作的精神当立足于现实土壤,演员、导演、剧作家在这里相互推动,不再是一方压制另一方或者高扬某一方的模式,因为"民众戏剧"可以"完成摧毁美学,建立完整生活的任务,克服导演的傲慢,恢复剧作家对舞台艺术生命力的思考"[①]。勃洛克认为艺术家的出路在于从极端个体主义中走出来,转向民众是自救的方式,对于现代戏剧家来说,"民众戏剧"是唯一出路。"在不远的未来只有那种迎接新观众的剧院,展现宏大行动和强烈热情的剧院才能拔得头筹"[②],这里所谓的宏大行动和强烈热情正是民间戏剧中群体精神的表现,但如前文所述,勃洛克并不十分赞同纯粹风格模拟,民众戏剧并非恢复民间古已有之的草台戏,那里充斥着人群混乱的哈哈大笑,这种情况下戏剧很难发挥力量。真正的民众戏剧是向剧院引入民众参与其中的热情,观众席里坐着的不是晦暗的人群,而是鲜明的、有意识的群体力量,这一力量源于来自广场的民众面对的是来自理想世界的"美妇人"。这也正是勃洛克戏剧观的悲剧所在,"在他的世界观中有两种存在身份:已有(так бывает)与应有(так должен быть)。这就导致对世界丑陋之胜利停留在个人意识领域,与现实的冲突不可调和,外在现实只能发生外在的改变,不会得到

① Стахорский С. В. Искания русской театральной мысли. М.: Свободное из-во, 2007, с. 151.

② Блок А. О театре//Полное собрание сочинений и писем в 20 тт. [т.8]. Проза(1908–1916). М.: Наука, 2010, с. 11.

改造"①。群体精神与现实生活基础在新型戏剧舞台上并没有找到有效的沟通机制,导致参与其中的观众未能感受到来自理想世界的体验。应该说,勃洛克戏剧主张的出发点是合理的,但在具体实施过程中,象征主义的"冥想"与观众的"苦思"并不在一个频道,尤其在群体中很难产生"净化"效果的共鸣。

 本节我们考察了俄罗斯象征主义戏剧思想中三种处理戏剧与生活关系的方式,群体精神在他们的主张中均发挥着重要作用,一种是依据群体精神重新认识戏剧,恢复戏剧的原始属性,实现内在的统一,或者统一于聚和性活动,或者统一于世界意志的"我";另一种是用群体精神使戏剧突破舞台,走出剧院,成为生活方式,戏剧恢复原始属性的目的是建构生活新形式,相比于聚和活动的性质,聚和行为本身在生活中更具吸引力;还有一种是将戏剧的群体精神与现实生活考量结合,吸引民众参与戏剧氛围的建构,实质是完成观众与舞台的互动,实现两者的共生与同步完善。在戏剧与生活的界限趋向模糊的发展方向上,关于传统戏剧建构方式或舞台呈现方式的想法必然要发生内在改变,以满足描绘戏剧与生活新图景的要求。

① Быстров В. Идея преображения мира у русских символистов(Д. Мережковский, А. Белый, А. Блок). СПб.: 2004, с. 34.

2.2　基于内部真实的"戏剧—生活"观①

　　如果说上一节涉及的主要是俄罗斯象征主义剧作家针对扩展舞台表现力前期准备工作的思考（即戏剧与生活应该处于怎样的关系），本节的内容则多为针对实施阶段提出的一些设想。戏剧冲破舞台界限与生活融合的认识让俄罗斯象征主义剧作家同时否定了"戏剧反映生活"和"为艺术而艺术"两个命题。戏剧的目的不在纯艺术，而在于走向生活，但与现实主义以及自然主义所谓的复制生活存在本质区别。复制生活的思想框架下，戏剧与生活的关联机制是主体对客体的审视，而象征主义的关联机制立足于叔本华和尼采的方法论，旨在创造主客一体的生活。这种生活已经不完全是现实主义者眼中的生活，更接近理想生活的投影，戏剧与生活是一体的。"戏剧—生活"的关联集中体现为戏剧与生活的相似性以及相似性如何表现的问题。戏剧与生活的新型关系在一定程度上让剧作家摆脱了剧本与生活是否相似的顾虑，但这并不意味着象征主义戏剧创作全然抛开真实性的考量。剧作家要建构向生活扩展的戏剧首先必须面对的是如何在象征主义戏剧框架下理解"生活真实"，本节第一部分简述俄罗斯象征主义戏剧观所涉及的对"真实性"的表述，即相似性问题，第二部分关于在象征主义戏剧"真实观"的基础上建立戏剧与生活新型关联机制的论述可分为两小节，其一是观演关系的协调，其二是剧作家普遍使用的表现方式——假定性。

① 原文刊载于《四川戏剧》2021年第5期，标题为《俄国象征主义戏剧理论视野中的"戏剧—生活"观》，略作改动。

2.2.1 摆脱外部真实

真实，是伴随戏剧终生的主题，却经常被我们曲解。我们所理解的戏剧真实往往是现实主义式的与生活相似。实际上，亘古以来剧作家都在寻找戏剧与他们所认为的生活的相似点，戏剧倾向于模仿，只不过古希腊戏剧模仿的是酒神祭，现实主义戏剧模仿的是可见的世界，象征主义戏剧则是以那个不可见只可感的理想世界为摹本。而如何处理可见世界与可感世界的关系又相应衍生出20世纪后续的一系列戏剧流派。所谓的反现实戏剧流派"并没有完全摒弃现实，而是常常以意想不到的方式使用现实，不拘泥于陈规，以象征和隐喻扩展现实……"①这句话一方面印证了上述观点，另一方面说明象征主义戏剧是"反现实戏剧"的肇始，20世纪各戏剧流派都或多或少转用了象征主义戏剧手法。

象征主义戏剧首先是能够在剧本中创造存在幻象，尤其精神存在幻象的戏剧，通过象征指向存在的本质，而非日常生活存在。因此，别雷说象征主义者不是离弃世界，只是转向世界的另一面。象征主义打开现实的方式决定了俄罗斯象征主义剧作家反对的并非现实主义，而是后者刻板的生活复现。现实主义戏剧的表现方式只能达到生活的表层真实，无法深入实质。勃留索夫直接称其为"不需要的真实"。这样的舞台，其表现力终究是有限的，布景装饰再接近生活也无法真正做到与生活一模一样，只是"自然和生活简单的重复"和"现实毫无意义的镜子"，观众永远感到身处剧院。因此，扩大舞台表现力必须抛弃先前的"反映论"，挖掘最高的真实。最高的真实是什么层面的存在，勃留索夫有一个形象的比喻。雕塑家用物质材料雕刻自己所体验到的东西，这是在物

① 罗伯特·科恩，戏剧，费春放主译，上海书店出版社，2006，第238页。

质中表现精神的过程,而戏剧表演恰恰相反,演员将自己的体验用身体表现出来,是在精神体验中表现物质的过程。现实主义的表演实际上是将演员的心灵禁锢在表面的逼真中,一切为相似服务,在物化的世界中表现物质,而象征主义把诗人从形式和逻辑的束缚中解放出来。象征主义戏剧将演员从物化的表演中解放出来,摆脱在可见世界中表现现实的思路,尝试在可感世界中再现现实。勃留索夫称其为最高意义上的逼真,摹仿更高的真实,即不同于现实主义概念的"新现实主义",揭露事物的本质就是"最高级现实地再现现实"①,真正的现实主义者应当看透现象的最深处。所以,俄罗斯象征主义戏剧主张所体现出的戏剧与生活关联是戏剧与生活深层本质的关联。

这也解释了为什么易卜生在俄罗斯象征主义作家中具有相当高的认同度。易卜生用象征主义式的体验将可见世界移置于可感世界,将可见世界的行动在可感世界的维度中展现,用俄罗斯象征主义的话语表达即为对第一现实做第二现实的理解,例如,老建筑师索尔涅斯爬上钟楼顶挂花环的戏剧动作具有与另一个世界对话的涵义。别雷在《意识危机与易卜生》里解释说,新戏剧中个人意志活动并未停止,只不过找到了另一条迂回的途径,从前,意志着力点是可见的存在,即经验现实,而现在是在艺术形象中重建现实的能力。在俄罗斯象征主义剧作家看来,这位挪威戏剧大师在现实主义剧本中注入了象征主义血液,实现了从前者向后者的成功转变,是尝试"将剧院打造成完整、丰满心灵体验的展示

① Брюсов В. Ненужная правда//Собрание сочинений в 7 т. [т.6]. Статьи и рецензии 1893–1924. М.: Художественная литература, 1975, с. 62.

场所"①的范例并确立了一些建立戏剧与生活本质关联的基本方法。

依据易卜生的经验，新型的关联无法再通过观察生活、体验生活的方式建立，体验"更高的真实"需要直观认识方式，需要主体与客体融合，而不是主体对客体的单向审视，"这是极度兴奋的瞬间，是超感觉的直觉的瞬间，它能为人提供对世界现象的另一种认识，能透过现象的表层深入内核。艺术自古以来的任务就是记下这些彻悟、灵感的瞬间……这是在其他领域我们称为'天启'（откровение）的东西"②。极度兴奋的瞬间在俄罗斯象征主义者的认识体系里具有决定性意义，所以仪式表演能够成为被俄罗斯象征主义戏剧广为接受的表现方式，正是因为仪式的功能是使参与者的心理倾向兴奋起来，在仪式中参与者以"附体"的状态投入表演，在"血脉偾张"之时洞悉世界。

象征主义戏剧的任务正是呈现那个需要通过体悟的更高真实。对"生活真实"的认识为俄罗斯象征主义剧作家实施戏剧与生活的关联奠定了理论基调，明确未来戏剧向剧院之外生活的突破方向不在于与可见生活多么接近，而在于能否洞悉更高的真实，做到与另一个世界逼真，在新舞台上呈现那种生活并推演至可见世界，实现剧院内外的统一。戏剧与生活本质的新型关联需要戏剧参与者在表演"理想世界"的同时，自身也融入那个世界的"真实"感受之中，所以，在俄罗斯象征主义剧作家设想的戏剧结构中演员不再单纯为了演戏，观众也不再单纯为了看戏。

① Иванов В. По звездам: Борозды и межи. М.: Астрель, 2007, с. 59.
② Брюсов В. Ключи тайн//Собрание сочинений в 7 т. [т.6]. Статьи и рецензии 1893–1924. М.: Художественная литература, 1975, с. 92.

2.2.2 新型观演关系

20世纪60年代波兰戏剧导演格洛托夫斯基在舞台上开展了一系列戏剧实验,逐一剔除戏剧中被认为是多余的东西,去掉一切华丽繁复的枝节之后最终留下了最朴实、最永恒、最能体现戏剧本质的东西——观众和演员。这是形成戏剧的最基本要素,是戏剧与世界建立联系的原始手段。如果我们将戏剧与生活的关联机制看作一个系统,那观演关系就是这个系统的硬件部分。

通常,戏剧思想涉及"观演关系"的论述时已经在剧院范围之内预设了一条分割戏剧和生活的界线,观众和演员分属两个时空,观众在舞台之外观看演员表演,生活元素跨过脚灯登上舞台便瞬间成了戏剧元素。"第四堵墙"模仿生活的观点正是在这一思想影响下将生活移植到舞台上的尝试。所以,如果观演关系没有发生改变,不管舞台上进行何种革新,戏剧都无法真正迈出超越舞台的一步。正如普希金调侃说,演员面对整个大厅的观众如何可能做到视而不见?同样,观众明明坐在观众席又如何想象自己过着同舞台上的演员一样的生活?所以,当象征主义戏剧试图突破舞台向生活扩展时,只有改变"观"和"演"的模式才能打破舞台自身的硬件障碍。剧作家的方案主要分为仪式型和综合型。

20世纪初在探索"新戏剧"和"未来戏剧"的背景下,剧作家对导演与演员、作者与演员、舞台与观众的关系以及观众的参与问题进行了重新审视,追求新型呈现,这些新形式尝试走出纯粹舞台框架,转向仪式表演,当然包括酒神祭和弥撒仪式等等。纽约大学戏剧理论家理查·谢克纳区分了戏剧表演和仪式表演,认为前者表现为"娱乐",后

者表现为"有效"。俄罗斯象征主义戏剧将两者结合在一起可以取得特殊效果。仪式表演并非模拟现实世界,而是虚拟神秘世界,或者说是对一个能够为人们直接感受的神秘现实的建构。仪式型观演关系正是将仪式的这种建构过程与戏剧突破舞台的进程接轨,赋予戏剧舞台以建构神秘现实的能力。且新现实应该像仪式行为被参与者共同理解一样为观众所明晰,从而使观众的心理进入超常状态,产生融入神秘世界的真实感受,因为仪式虚拟性与戏剧虚拟性形式相同而性质有异。戏剧表演中,形式和感受皆是虚拟的,观众保持相对清醒的状态,仪式参与者则会进入"附体"状态,感受是真实的,仪式对参与者心理的影响是超越日常的真实体验。在这种状态下观演关系演变为仪式执事与参与者的关系,观众也进入表演区域成为仪式的参与者,这正是别雷和维·伊万诺夫希望达到的戏剧表演状态,"作家和读者(在戏剧表演中体现为剧作家、演员与观众的关系——笔者注)融合于集体的神秘中,以个体的多面性存在"[1],后者的酒神祭模式则是要求所有参与者被酒神的迷醉所浸染,如同置身酒神节狂欢一般,参与狂欢活动和狂欢净化、祝圣和被祝圣、呼唤神的参与和接受圣礼,通过酒神祭祀表演实现舞台和观众席的融合,将仪式和戏剧的能量综合在集体参与的表演中。

仪式型中较为特殊的是索洛古勃的唯意志剧。索洛古勃的戏剧思想是将导演、演员、观众统一于剧作家一人,剧作家扔掉面对观众时的胆怯,以朗诵者的身份坐在舞台一角,面前桌子上摊开即将上演的剧本,平静、沉稳地从剧本标题、出场人物、情景说明开始一字一句地读出来,与此同时大幕拉开,演员按照作者朗读的内容逐一表演出来,如同

[1] Белый А. Дневник писателя//Записки мечтателей. 1919(1).

身处现实生活中一般，因为人在现实世界中便是自身意志的执行者。①这种思路是让剧作家发挥导演的作用，将作者、演员、观众置于集体生活创作的氛围，其实质也是仪式型，作者类似于仪式活动中的主礼人，与"我"（即仪式中的神）沟通，是"我"的意志传递者，只是这里的观演关系不仅仅涉及观演两方，还有主导观演的作者导演。

另一种类型是综合型，导演、演员、剧作家、观众处于互动的关系之中，各方不存在高低之分，形成内在统一的平等结构。勃洛克在《论戏剧》中关于观演关系的论述鲜明体现了这一类型。勃洛克从剖析他所见的剧坛现状入手，认为当时俄罗斯剧院里导演的权力过于集中，俨然一副"剧院独裁者"的姿态，一部剧本从构思到舞台呈现的生产过程通常会经过如下程序：剧本完成之后，导演拿到作者的构思，用舞台语言将自己的阐释传达给演员，演员将导演的指示呈现在舞台上，观众抱着娱乐的心态看表演。剧作家在剧本成型之时便结束了使命，对剧本后续的命运"漠不关心"，而演员拿到的是导演的二次解读，观众最终看到的其实是导演的版本。勃洛克认为导演的专断往往无法保证剧本原意不被曲解，所以，剧本要发挥自身的功能应该首先从导演的桎梏下获得自由，将决定权交给受群体精神鼓舞的观众。民众戏剧并非勃洛克有意迎合大部分观众的胃口，而是将观众共同参与的氛围带进剧院，旨在构建一个统一共生的结构。在民众戏剧的氛围里，观众对戏剧有着积极的需求。"观众积极的态度可以打破作者的冷漠"②，让剧作家放下高傲，

① Сологуб Ф. Драма одной воли//Собрание сочинений в 8 т. [т.2]. М.: Интелвак, 2001, с. 490.

② Блок А. О театре//Полное собрание сочинений и писем в 20 тт. [т.8]. Проза (1908-1916). М.: Наука, 2010, с. 11.

担负起集体创作的责任,同时让演员深感他们所从事事业的现实性和生活性,正是在这种互动共生的氛围中戏剧最终生长出腾飞的翅膀。

俄罗斯象征主义戏剧两种类型的观演关系均致力于打破先前定型的观演模式及一元结构,将各方置于二元共生的框架下。不管是仪式型的酒神狂欢模式还是综合型的互动,在一定程度上都是俄罗斯象征主义戏剧针对19世纪末逐渐被抬高的导演地位发起的反抗。其乌托邦体现在象征主义戏剧表演空间仍然依托剧院,而身处剧院不可能真正摆脱观演关系的枷锁(剧院管理也不会允许狂欢式的台上台下互动),除非表演走出剧院,在广场之类的空旷场所进行,但如此改革又难免走入象征主义戏剧自我毁灭的危险。

2.2.3 基于现实性的假定性

俄罗斯象征主义新型观演关系在戏剧艺术的硬件层面为建立戏剧与生活的关联机制提供了二元共生的构想。演员和观众是形成戏剧的基本要素,但二者俱全绝对不意味着戏剧艺术一定会成型。一群观众和一群演员聚在一起,四目相对,没有"想象"这个催化剂作用也很难生发出戏剧的荷尔蒙,与路边的围观无异。戏剧,说到底,是激发人们想象、营造一种氛围的艺术创作活动。如何激发人们的想象,以何种方式表现真实,恰恰属于戏剧与生活关联机制的软件部分。

"观众看戏,只有他的想象被你的表演调动起来,他才会感到满足。"[①]于是之先生谈到自己演王利发时如此强调想象在观众与演员之间发挥的功能,指出"你所表演的人物,引起他对生活的想象越多,他

① 于是之,情泉,商务印书馆,2010,第94页。

就觉得越过瘾,有味道"①。这就是我们通常接受的现实主义式激发想象,即用生活中的可见之物引导人们直接审视现实。俄罗斯象征主义戏剧认为这种方式只能认识世界的表层,而且可见世界并未调动观众的想象,反而将其压制在可见世界之内,很显然,要达到更高的真实、潜入生活的本质,现实主义方式无法满足他们的需求。因此,俄罗斯象征主义戏剧转向了另一种将观众的想象力从可见世界解放出来、更准确自由地勾勒戏剧世界图景的方式——假定性。

如果列举20世纪初俄罗斯戏剧领域最时髦的五个关键词,"假定性"将毫无意外地榜上有名,但有趣的是,在一段时期内极其推崇这种方法的俄罗斯象征主义剧作家却少有专论发表,他们关于假定性的思想大多散落于戏剧评论中,这也是俄罗斯象征主义戏剧思想形成和发展的整体特点。②在本书涉及的主要剧作家中,唯一一位对"假定性"有较系统论述的是勃留索夫,其观点体现在《不需要的真实》(1902)、《未来戏剧》(1907)和《舞台上的现实主义和假定性》(1908)三篇文章中。③

实际上,假定性并非新事物,是艺术自诞生之日起便伴随其发展轨

① 于是之,情泉,商务印书馆,2010,第94页。
② 实际上,针对假定性的专门论述主要存在于同一时期梅耶荷德的文章中。不得不承认的是,现如今俄罗斯象征主义戏剧思想大多被西方戏剧体系所忽视,但"假定戏剧"的观点却毫无疑问地在象牙塔之外延续了生命,通过梅耶荷德进入了20世纪世界戏剧导表演体系。
③ 其中《未来戏剧》是1907年春勃留索夫在莫斯科历史博物馆等地举办的三次讲座的发言稿,延续了在《不需要的真实》中讨论的问题,同时,讲座的部分内容也构成了收录于1908年《戏剧:新戏剧专论》中《舞台上的现实主义与假定性》的主体。

迹的表现方法，看到绘画中的风景或者雕塑作品我们不可能认为那就是真实的大自然或现实世界中的原件，毕竟欣赏者不是可以将少女雕塑当作恋人的皮格马利翁。我们可以模仿别雷"任何艺术都是象征"的口气说，任何艺术都是假定的。假定性也是戏剧艺术固有的特征之一。普希金直言："在一间被分为两部分的大厅里（其中一部分坐满了观众，他们都赞同……）哪里会有什么逼真呢？"[①]假定性表现方法在任何流派的戏剧作品中都可觅得踪迹，比如将内心感受用台词传达出来的心理描写（不过，在勃留索夫看来，这种并不是象征主义戏剧应该追求的假定性），只不过象征主义戏剧将假定作为联结戏剧与生活的特殊方式。自20世纪80年代开始，我国出现了一批关于戏剧假定性的论著，通常我们倾向将假定性与现实性对立，认为后者立足于现实而前者脱离现实，而在俄罗斯象征主义戏剧思想体系里事实远非如此，两者在二元整合的模式下共同作用，指向更高级逼真，正如普希金对所谓"逼真"的改造，"在拟定的环境中感受的逼真——这就是我们的思想向剧作家所要求的东西"[②]。

雕塑用材料表现世界，绘画用色彩勾勒世界，音乐用声音塑造世界，而戏剧是在有限的时空尺度内复现世界，象征主义戏剧更是追求创造一个理想世界模型。在相同的时空限定下能够调动想象的假定手法可以表现更多的内容，探得被表象掩盖的东西。但并非使用任何形式的假定都足以产生这个效果，勃留索夫认为假定手法主要有两种，其中一种便是在无力表述真情的情况下不得不使用的假定。这是文学作品中常用

① 普希金，普希金全集（6），肖马、吴笛主编，浙江文艺出版社，1997，第219页。

② 同上书，第221页。

的手法,当诗人无法描述一位姑娘令人叹为观止的美貌时会拙劣地比作"玫瑰一样艳丽",而戏剧遇到相同情况、舞台语言无法尽述时也会采用如此假定,心理描写中的很多比喻、夸张便属于这一类。但勃留索夫认为象征主义戏剧应该关注另一种——有意识的假定。古希腊戏剧舞台上一个永恒的布景是宫殿,稍作装饰就可以变身内庭、广场或者海边,与现实的不相似丝毫不影响观众感受戏剧动作的力量。"勃留索夫在古希腊剧院里追寻的效果是如何用有限数量的道具传达人物的情感,用超时间的内容表现超任务。"①戏剧就是演员在观众面前敞开自己的心灵,进而影响观众,勃留索夫在"有意识的假定"中发现了催眠式的感染力量,所以,他呼吁剧院停止"伪造现实"(再逼真的布景也难以令观众信服),放弃对"再现"的信仰(假定的形象同样能够给人深刻的感受),"舞台应该尽一切可能用最简易的形象帮助观众在想象中构建剧情所需的情景"②。

 勃留索夫认为未来戏剧的发展趋势是假定性与现实主义融合,真正的象征主义戏剧不可能完全摆脱现实主义因素。关于当时俄罗斯戏剧舞台上并行的几种极端表现方式勃留索夫给出了一个形象的解释,在舞台上表现房间,现实主义或自然主义方式展示的是房间全貌;半现实主义(полу-реалистический)或伪假定性方式(quasi-условность)放置的只是一面墙,这种假定性无法有效激起想象;更有极端者追求全面假定性,从装饰到表演细节一律假定化,墙只用形状表示,变成图示戏剧

 ① Андриенко А. Новый взгляд на драматургию Валерия Брюсова//Фанданго, 2015(24).

 ② Брюсов В. Ненужная правда//Собрание сочинений в 7 т. [т.6]. Статьи и рецензии 1893—1924. М.: Художественная литература, с. 72.

（схематический театр）。这三种方式均不可取，即使有可能摆脱一切现实性元素，演员的身体，包括姿态、声调、面孔，无一不立足于生活，无法达到假定手法的整体和谐，而且一旦如此，假定戏剧难免沦为木偶戏。①

象征主义挖掘人们隐秘的情绪，但未知的情绪不是虚幻的，而是实在的，象征主义戏剧是立足于现实性的假定戏剧。"未来戏剧是演员现实主义的表演与假定外形的综合，现实主义表演是演员语调、姿态和表情与'生活真实'的一致；假定外形是舞台上一切因风格、构思之统一而联系起来帮助观众在演出过程中想象必需的情境和地点的道具。"②当今戏剧的发展在一定程度上证实了勃留索夫的设想，现代戏剧假定与现实的界线已经越来越模糊，不过，假定性的"全胜"并未导致演出沦为木偶戏，3D打印技术和全息影像的舞台应用让没有真人的表演成为可能，而且假定性与现实的融合造就了一系列独特的现代艺术作品，比如拉斯·冯·提尔的电影以及铃木忠志的戏剧。

本小节论述了俄罗斯象征主义戏剧实施舞台扩张的探索。象征主义剧作家摆脱"现实的复制"，追求深入生活本质，复现更高级真实，借助仪式行为和内在统一的互动改变观演关系，在二元共生模式下突破舞台内外的界限，立足于对更高真实的认识，将象征主义体验通过假定手法在现实世界中体现，依托基于可见现实的升华在舞台上融合已有生活与应有生活，建立象征主义戏剧舞台与生活的关联。舞台新空间和新型

① Брюсов В. Реализм и условность на сцене//Театр. Книга о новом театре. СПб.: Шиповник, 1908, c. 243.

② Бродская Г. Брюсов и Театр//Литературное наследство: В. Брюсов. М.: Наука, 1979, c. 176.

表现方式的最终目的是实现人的升华，俄罗斯象征主义戏剧要找到灵魂的隐秘和不为人知的情绪，展现人自身未知的一面，所以，舞台表现力的扩展落脚于"新人"的塑造，表现"非同寻常"的人。

2.3 "新人"的塑造机制

艺术的最终目的在于人的自我完善，索洛古勃认为人的悲剧恰恰在于一个整体被分裂为无数个"自我封闭的一"，而创作的任务就是克服分裂的骗术、"我"和"非我"的断裂。[①]戏剧作为综合性艺术，内在地追求展示完整的人，各个时期的戏剧理论普遍存在塑造"新人"的思想，象征主义戏剧之前这一概念通常指从社会、历史层面讨论世界观、人生观、性格、气质焕然一新的新型人。塑造完整的人包括外在的显现和内在的揭示两个方面，现实主义戏剧是典型的从外向内的塑造机制，将人的外在形态和内心体验置于社会和历史现实影响下考量。俄罗斯象征主义戏剧主张由内而外地渲染，"戏剧只有当它让我们超越我们的一成不变的想象力、超越我们的常情俗习、超越我们的判断标准才具有意义"[②]，外在的逼真容易陷入无意义的现实伪造，所以，象征主义"新人"的塑造倾向立足心理学，用神学、哲学视角挖掘现有的人自身未知的心理层面，将社会、历史现实置于内在世界尺度，实现戏剧对可见世

① Белобородова И. Онтологическая проблема двоемирия в творчестве Ф. Сологуба//Проблемы изучения и преподавания русской и зарубежной литературы. Таганрог.: 2005(6).

② 格洛托夫斯基，"质朴戏剧"与"类戏剧"理论选择//戏剧艺术，1982(4).

界的超越。

本节第一部分讨论个体范围内的人物塑造机制,包括概述俄罗斯象征主义戏剧人物塑造的内向化转向和分析作为揭示内在世界辅助手段的身体潜能挖掘;第二部分考察群体范围内的人物塑造机制,关注群体精神感染下人的外在显现及内在揭示过程的共情效果。

2.3.1 个体内向化转向

从现实主义戏剧的如实描写到自然主义戏剧的解剖式呈现,戏剧舞台对人的关注经历着由表及里的潜沉转变,而心理学的发展尤其意识领域的研究成果让象征主义戏剧认识到不管外在的描述还是科学实证的剖析只是人的表面化呈现,因此,剧作家尝试深入现代人的意识、情感和愿望领域。俄罗斯象征主义戏剧的"新人"塑造机制倾向由内而外的揭示,将社会、历史现实置于内在世界考量,即20世纪初俄罗斯剧坛出现的一种"将表现社会问题的任务加于个体体验的倾向"[1],"俄罗斯象征主义戏剧家即使关注社会历史现实描写,重点也在于内心世界的挖掘"[2],但戏剧舞台上传统的外部真实无法满足这一新需求。1900年第一期《艺术世界》讨论了当时剧院危机问题,格涅季奇在《未来戏剧》中直接指出,戏剧艺术的发展与人们的末日情绪和狂热不符,人们的感受变得强烈,内心世界更敏感,自然会出现以"未来新文化"和"未来戏剧"的名义呼唤革新的思想。[3]俄罗斯象征主义剧作家眼中的内心世界当然不是通常所谓心理描写能够企及的,这是心灵中的世界,是人的

[1] Николеску Т. Андрей Белый и театр. М.: Радикс, 1995, с. 58.

[2] Бугров Б. Драматургия русского символизма. М.: СКИФЫ, 1993, с. 46.

[3] Гнедич П. Театр будущего//Мир искусства. 1900(1), с. 52.

潜能以及内心体验建构世界的能力，被象征主义剧作家赋予极大功能。

艺术，包括戏剧艺术领域里人的内在世界的研究方法可分为科学理性思维和直觉非理性思维。勃留索夫指出，通过科学研究艺术通常存在两条路径：研究观众、读者、听众的心理活动和研究引导艺术家走向创作的心理活动。然而，科学往往无法深入事物本质，只能触及现象之间的相互关系，回答的只是在一系列人类心理活动中美学活动居于什么地位的问题，而且，所谓心理活动远非内心真实感觉，因为，人大部分时间生活在表面感受层面，而极力掩藏深层感觉，真实和恰当仅局限于表层。在"反映论"主宰的戏剧思想中个体是被审视的对象，而在象征主义戏剧思想里个体内在世界是认识世界的出发点。"艺术始于艺术家澄清内心隐秘、模糊感觉的瞬间。"[①]研究艺术需要摆脱理性的形式和因果关系的考量，用直观理解内在世界潜能和被压抑的情感，关注非理性层面成为象征主义戏剧打开人内在隐秘之门的钥匙。

维·伊万诺夫和别雷提倡借用仪式特别是酒神祭表演的群体精神扩展舞台表现力，正是将酒神祭的非理性氛围引入戏剧舞台。酒神狂欢活动中酒神信女头戴花环，暴饮纵欲，在酒神迷醉的感染下进入疯狂状态，而且在面具的掩饰下，女司祭完全摆脱了平日里的道德规约，尽情释放被压抑的情绪。尼采的思想让俄罗斯象征主义剧作家坚信内在世界能够在非理性状态中得到显现，所以，他们在剧本中有意营造非理性氛围，比如勃留索夫的"情境剧"，创作剧本首先设置一个极端情境，让人物在极端情境中展现自身非同寻常的状态；安年斯基的人物大多处于

① Брюсов В. Ненужная правда//Собрание сочинений в 7 т. [т.6]. Статьи и рецензии 1893—1924, М.: Художественная литература, 1975, с. 62.

过渡阶段，"外在地从一个世界向另一个半醉半醒的世界过渡，内在地处于丧失理智的边缘"①。关于人物塑造的特征我们还要在第三章中论述。必须指出的是，非理性思维并非否定理性地建构戏剧，恰恰相反，是对理性思维的升华，俄罗斯象征主义戏剧追求更高的真实，需要更高的理性触摸更深刻的问题，运用非理性直觉摆脱低级理性的束缚。在俄罗斯象征主义者眼里非理性不仅是哲学思潮，更是创造生活的方法。迈向创造理想生活的第一步是用直观认识方法领悟生活，不是"理智—再现"意义上的模仿，"俄罗斯象征主义独特的戏剧倾向是……转向心灵领悟"②。俄罗斯象征主义戏剧所谓的"反现实主义戏剧"，"依然是对世界的'模仿'，不过是从'情感—表现诗学'意义上去表现他们所理解的世界……表现的是人的生存状态及其传达给观众的种种情绪感受，它们正是以此而形成了抒情本位戏剧性"③。

抒情化成为象征主义戏剧的发展倾向，抒情成为人物塑造的重要因素。安年斯基主张的"神话与时代精神结合"首先立足于"对神话人物、情境的心理学解释"④，努力使剧中合唱摆脱神话色彩，改变领唱"超越个人的客观真理体现者"的身份，用抒情合唱衬托剧中人物的内心世界。在已成为既定事实的历史跨度无法超越的情况下，找到神话人

① Акимова Т. Статуарность и танец как драматургические приемы организации действия в поэтической драме И. Анненского//Некалендарный XX век. М.: Издательский центр «Азбуковник», 2011, с. 158.

② Николеску Т. Андрей Белый и театр. М.: Радикс, 1995, с. 58.

③ 袁联波，西方现代戏剧文体突围，巴蜀书社，2008，第147页。

④ Шелогурова Г. Античный миф в русской драматургии начала века(И. Анненский, Вяч. Иванов)//Из истории русской литературы конца XIX–начала XX века. М.: Из-во Моск-ого унив-та, 1988, с. 110.

物与现代人的精神契合点是挖掘内在世界的密钥、在心理学层面建立神话与当代的关联。

戏剧中抒情因素地位的抬升衍生出俄罗斯象征主义剧作家广为运用的体裁形式——抒情剧的快速发展。安年斯基、沃洛申、勃留索夫的戏剧创作对这一致力于用抒情语言挖掘人物内在深层感觉的形式均有所贡献,勃洛克是抒情剧形式的集大成者并在戏剧与生活关联机制的建立过程中形成了独特的抒情型假定。在此类假定中抒情突破了心理描写的基本功能,成为剧作家雕刻人物的刻刀。它可以传递某个人物的内心信息,也可以作为某类情感的象征,甚至形象化为抽象人物,对剧情发展起着重要作用。抒情成为戏剧世界的结构原则。勃洛克剧本里的阿尔列金跳出窗户,坠入虚空,而象征主义剧作家透过抒情,进入通向另一世界的感应领域。抒情放大了感应更高真实的频率,诗体对白经常出现在俄罗斯象征主义剧本中。

俄罗斯象征主义戏剧人物塑造的内向化趋势指的是将视角从外貌描写、社会关系分析或者心理描写转向个体内在的非理性领域,用直觉、抒情手段对人物展开心理学阐释,挖掘内在潜能。"深层意识(无意识、潜意识等)和不受控制、变动不居的状态……对于象征主义者是主要素材,它们可以揭示人的隐秘生活,显示人的不变本质。"[①]俄罗斯象征主义戏剧思想中与个体深层世界的钻研同行的还有剧作家从外部对身体表现力的思考。

① Эткинд А. Вячеслав Иванов и психоанализ//Cahiers du Monde russe, 1994, c. 226.

2.3.2 挖掘身体表现力

戏剧是人的艺术，身体一直是戏剧舞台上表现人及其所在世界的直观语言。《礼记·乐记》有云：言之不足，故长言之，长言之不足，故嗟叹之，嗟叹之不足，故不知手之舞之、足之蹈之也。较之词语和声音，身体动作是自我表达的利器，"词语无法表达的东西可用行动说出来"①。直至19世纪末，演员的身体表现力都是戏剧描绘的对象，在剧本中体现为情景说明越来越细致的动作描写。斯坦尼斯拉夫斯基创立的体验派表演体系将身体表现力规范化、系统化，使之成为丰富的舞台因素，进一步拉近了戏剧与现实生活的距离。问题在于，在"戏剧反映生活"的思维框架下，身体实际上只是被审视的对象，是外在世界的一部分，每一个动作必须尽量与当时情境下符合生活实际情况的现实动作一致。尽管动作由演员自行体验之后发出，但难保不受制于外部真实的枷锁。而且，这种身体表现力依托于理性的内心体验，然后逻辑地呈现在外，因此很难捕捉并展现心灵的瞬间领悟。

19世纪末梅特林克提出"静态戏剧"，主张关注没有外部动作的状态，20世纪初俄罗斯象征主义戏剧的发展状况也呈现出弱化外部动作的特点。身体表现力并不单独依靠外部动作传达涵义，其独特功能缘于象征主义剧作家对外部动作与内心动作关系的另类理解。在现实主义戏剧体系，身体是内心活动的外部延伸，外部动作是内部动作的结果和反映，应该与人物在外部环境影响下的内心动作逼真，所以，象征主义戏剧塑造人物在内心激烈活动的情况下外在却处于静态，这被认为是将内

① Белый А. Маски//Собрание сочинений в 9 т. [т.8]. Арабески. Луг зеленый. Книга статей. М.: Республика, 2012, с. 104.

部动作与外部动作割裂开来的做法，其实不然，象征主义戏剧视身体为挖掘潜能的催化剂。身体动作不是内心活动的外显，而是展现人物潜能的促发因素，成为描绘行为本身。内外动作的因果联系从外部世界与相应内部世界的统一转向外部世界与本质世界、与更高真实的一致。由于俄罗斯象征主义戏剧人物塑造的内向化转向，更加关注非理性领域，传统戏剧表现手法中身体动作作为内心体验的结果必须与其一致的规约被打破，戏剧人物的动作（静态可被看作停顿的夸张）被适当夸张成了象征主义剧作家表现人物时自然而然的选择。

除了梅特林克式的静态（比如勃洛克的抒情剧，情景说明中鲜有人物动作的描写）以及以维·伊万诺夫剧本为代表的古希腊悲剧人物动作框架，在戏剧思想或剧本中将动作夸张运用到极致的典型是索洛古勃和别雷。索洛古勃戏剧人物动作同时在两个方向上夸张呈现——动态和静态。

动态趋势发展为舞蹈，舞蹈场面在《管家万卡和侍从让》和《夜之舞》中占据相当大的部分。涉及剧本中引入音乐、舞蹈的论著通常将这种做法称作俄罗斯象征主义戏剧的艺术综合倾向，我们也可以理解为扩展舞台表现力的尝试，但必须清楚的是象征主义戏剧与音乐剧或歌舞剧毕竟存在距离[①]，舞蹈在象征主义戏剧舞台上不是绝对优势因素，而且与舞蹈艺术所谓的舞蹈也大有不同，并非为舞蹈而舞蹈，而是在群体精神中展示未知世界。索洛古勃剧本中常见的舞蹈形式是轮舞

① 尽管的确有个别作品完全采用歌舞方式呈现，比如勃洛克《玫瑰与十字架》的最初构思是格拉祖诺夫配乐的芭蕾舞剧脚本，又如1911年3月5日巴尔蒙特文学创作25周年纪念晚会上梅耶荷德将其抒情剧《三度花开》第二场配上格里格的音乐呈现在舞台上，但与真正的歌舞剧差别很大。

（хоровод），这是"献祭者和圣礼参与者的原始结社"[1]，剧院的舞台"坍塌"了，人们像鞭笞派教徒一样涌向舞台，在狂热的"跳神"表演中旋转舞动，在这种神秘仪式的轮舞中实现心灵的净化和万物统一。[2]

另一方面，静态趋势衍生为塑像化和死亡，人物不只失去外在动作，甚至被抽离生命特征，变为塑像或走向死亡。我们也会在舞台上见到一些静态表演，演员一动不动或很少活动地站在台上，用台词或肢体动作叙述心理活动、表现剧情，但这种表演处理不好会导致出现石像走廊的效果，缺乏活力，究其原因，还是外部动作与真正内在世界之间缺少关联，不管台词还是肢体动作表现的都是语言逻辑所能达到的心理活动领域，非理性领域依然被掩藏在动作表象之下。索洛古勃的人物静态趋势实际上也在避免这种结果，诚如安年斯基分析古希腊悲剧时的一段话，"我们大家首先都想在舞台上看到美，不过不是雕像般凝滞的美，也不是装饰性的美，而是那种具有神秘力量的美，它把我们从蛛网般纷乱的生活中解放出来，并让我们顿悟难以领悟的东西"[3]，他认为正是这种美让古希腊悲剧变得伟大。索洛古勃试图在人物的极端静态趋势中展示人自身蕴含的某种非理性力量，死亡是摆脱肉体束缚、进入自由意志状态的方法，因为"'肉体'和所有同肉体相关的东西都服从必然

[1] Иванов В. Предчувствия и предвестия. Новая органическая эпоха и театр будущего//По звездам: Борозды и межи. М.: Астрель, 2007, с. 153.

[2] Сологуб Ф. Драма одной воли//Собрание сочинений в 8 т. [т.2]. М.: Интелвак, 2001, с. 490.

[3] Анненский И. Античная трагедия(Публичная лекция)//Театр Еврипида, 1902(1).

性，都惧怕它的威胁"①，死亡是对必然性的抵抗。正如此，与梅特林克剧本人物静态中的无助与绝望相比，俄罗斯象征主义戏剧人物在毁灭瞬间往往表现出高昂的意志。

关于人物身体动作在戏剧中的功能，别雷甚至设想出更大胆的形式——姿态剧（драма жеста），认为20世纪初现代戏剧分裂为两种演剧方法：内容演剧（драма содержания）和形式演剧（драма формы）。前者注重表现内容，但无论舞台形象如何逼真，都无法与摄影术的效果企及，电影技术的发展对此已经构成了威胁；后者重在表现形式，而在现实条件下人的表现力毕竟有限，对形式的过分追崇自然要求演员突破身体极限，这种情况下，为追求形式上的完美，戏剧难保不沦为木偶剧。因此，别雷认为表演应该转向对身体表现力的挖掘，用符合内在世界节奏的姿态表现，这种思路是谋求"生活上的发展与心灵上成型的基础"。别雷的"姿态剧"思想于1910年代提出，很可能与同一时期追随施泰纳有关。1912年施泰纳开创了一种将身体语言和音乐结合在一起的艺术表现形式，命名为优律思美（或音语舞，Eurythmy），用身体表现音乐的律动或者音乐流动过程中的情绪，通过内在动感受语言和音乐，并将无意识的内在动作转化为外在动作。关于俄罗斯象征主义戏剧思想与音语舞的关系我们会在后文详细分析。

俄罗斯象征主义剧作家通过静与动的夸张化处理增强身体表现力的思想，在梅耶荷德的演员训练体系里发扬光大，并通过梅氏对后世，包括格洛托夫斯基、铃木忠志等戏剧导演产生了巨大影响。前两小节我们

① 徐凤林，柏拉图为什么需要另一个世界？——舍斯托夫对柏拉图哲学的存在主义解释，求是学刊，2013(1)。

主要讨论了个体范围内的人物塑造机制，涉及内在和外在两个视角，而在群体层面，对人自身未知领域的挖掘相应呈现出另一番图景。

2.3.3 群体精神的"共情"

上节我们讲到，戏剧与生活关联机制的硬件部分，观众和演员需要调动人的想象联结到戏剧系统，进而指出戏剧是激发人们想象、营造一种氛围的艺术创作活动。那么，俄罗斯象征主义戏剧希求激发人们的何种想象、营造什么氛围？绪论里的论述铺垫已经表明了我们对待俄罗斯象征主义戏剧作为一个偶然现象的看法。戏剧是俄罗斯象征主义者的宣传阵地，是传播本流派创造新生活、建构"第三现实"思想的手段，是创造他们所向往的现实性、把审美理想现实化的武器。象征主义剧作家希望自己的思想通过剧本为观众所领悟并接受，最重要的是能够营造共同参与的群体氛围，取得情感共鸣的效果，而参与者在经历了这种"非真实"的体验之后，具有"新人"气质，是"第三现实"最终成为现实的必要基础。

为完成象征主义戏剧人物的塑造，剧作家主张对人物进行外在和内在的群体化改造。所谓群体化改造就是尝试使个体具有群体性特征。外在的改造经常体现在人物的合唱化和合唱的人物化。我们在2.1.2中已经提到的基于集体创作的象征主义风格模拟也体现了这种思想，区别在于后者将人置于秘仪形式中。演员成为仪式参与者，甚至引导观众也真正参与秘仪表演，个体在集体创作的氛围里淡化个体特征，成为包含秘仪整体特征的全息部分，仪式所蕴含的规范、秩序体现在每个参与者身上。在群体化过程中"所有的个体元素相互在对方及整体中发现自己，

每一个体在自身发现他者，在他者之中发现自己，在个体中感受整体的一致性，在一致性中感受自身的特殊性"①。从这个意义上考虑，群体化改造是弗·索洛维约夫全息思维在俄罗斯象征主义戏剧思想领域的变相应用。尽管如此，象征主义戏剧主张中常见的群体化改造渠道是受鼓舞于音乐精神的合唱形式。

合唱对于俄罗斯象征主义剧作家是体现群体精神的直观形式。世界是音乐的，戏剧表演是合唱的，类似表述在他们的戏剧思想中多有出现。通过合唱形式将个人变为合唱的人最直接的方式是维·伊万诺夫主张的恢复酒神颂。在酒神节游行队伍里个人因迷醉而在个体之外见到酒神幻象，维·伊万诺夫寄希望于酒神颂，将戏剧参与者群聚为唱着酒神颂歌的追随者群体。每个人都直接参与戏剧整体的大合唱，个体特征不是突出重点，依据这种形式组织起来的戏剧人物合唱倾向对于戏剧建构更有意义。人物合唱化相对间接的方式是用"众声喧哗"的方式营造合唱氛围，在设置群体场面的剧本中较常见，比如索洛古勃一些剧本中出现的小魔鬼，"他们的个性化处理不仅依照自身的形象涵义和功能，还依照参与合唱的原则"②；勃留索夫为建立极端情境曾尝试将人物划为几组，每一组按齐唱原则组织在一起，齐声念白，而三组之间按合唱原则组织台词。我们在后来马雅可夫斯基的《滑稽神秘剧》中也可以看到勃留索夫方法的影子。

① Соловьев Вл. Философия искусства и литературная критика. М.: Из-во Правда, 1991, с. 80.

② Герасимов Ю. О жанровых транспозициях текста в творчестве Ф. Сологуба//Русский модернизм. Проблемы текстологии. СПб.: Из-во Алетейя, 2001, с. 92.

另一方向的合唱人物化处理方式实际是俄罗斯象征主义剧作家对古希腊悲剧歌队的改造，摆脱纯粹模仿的痕迹。合唱不再局限于叙述情节，预言不可避免的命运、事件，评论等功能，合唱是没有个体特征的悲剧人物，是未进入出场人物列表的角色（在不少剧本中合唱也会作为独立人物出现）。安年斯基在自己的古希腊悲剧风格剧本里尽力将合唱与戏剧动作融合，歌队及领唱不是旁观者，而是处处向剧中人表示同情。合唱人物化将合唱作为戏剧的特殊人物塑造，既改造了古希腊悲剧难为现代人所接纳的形式，又从另一视角塑造了合唱化人物。

　　个体外在地通过合唱形式群聚的同时，内在地以情感共鸣凝结为一体，即内在的群体化，表现为共情。心理学家铁钦纳（Tichener）将共情（empathy）定义为通过想象的感觉想象自己处于他人境遇的体验。这个定义也说明了共情是观众通过假定性想象与演员融为一体之后的自然结果。尽管存在剧作家如安德烈·别雷者不赞同将剧院变为教堂的做法（技术性风格模拟），但是在戏剧应该脱离娱乐目的、使人们来到剧院如同进入教堂一般这一点上，俄罗斯象征主义剧作家普遍达成了共识，应该说，做法各异，而落脚点却都在情感共鸣。

　　别雷在《戏剧与现代演剧》里对舞台提出了一个简短的定义——"体现理想，这就是舞台"[①]。俄罗斯象征主义剧作家思想中的完美戏剧模式始于来到剧院的人们与他们体验同一个理想之时，新戏剧框架下的人们来剧院的动力是"集体的仪式所带来的强烈的情感体验，这也是仪式最基本的功能——让其中的每一个人都体验到他与这个群体的一致

① Белый А. Театр и современная драма//Собрание сочинений в 7 т. [т.8] Арабески. Луг зеленый. Книга статей. М.: Республика, 2012, с. 20.

性，体验到情感的共鸣"①。像索洛古勃、维·伊万诺夫尝试在戏剧舞台营造仪式氛围以及勃洛克将观众融入民众戏剧的做法，均出于在这种群体一致性中产生共情效果的目的。每一个体通过共情感受到身心上的洗涤，对"生存的性质获得一次永志不忘的领悟，使个人重新精力充沛去面对世界，用戏剧术语来说是：净化；用宗教术语来说是：神交，教化，彻悟"②。美国戏剧理论家乔治·贝克称剧本是感情到感情最短的距离。"这也就是戏剧最吸引人、最奥秘的特征之一——观众中间时常会表示出一种共同的反应，一种同感。"③共同的反应正是俄罗斯象征主义戏剧"新人"塑造的内在运作基础。④"戏剧最大的魅力是其强大的艺术感染力，能净化人的灵魂，与观众产生心灵上的互动。"⑤

本节我们关注了"新人"塑造机制。在个体层面，俄罗斯象征主义戏剧将叙事视角转向人的内在世界、平时不被我们所认知的深层领域，这个世界在直观和非理性方法中显现，外在动作成为挖掘非理性领域的催化剂，是展现人潜能的促发因素，剧作家通过静与动的夸张处理增强身体表现力；在群体层面，对个体进行群体性改造，实现戏剧参与者的共情、观众与剧作家和演员产生情感共鸣。剧作家寄希望于这些在当年看来实属另类的方法从个体和群体两方面深入人自身未知的心理领域，塑造出一类符合"第三现实"要求并能够创造新现实的人。

① 陈建娜，人的艺术：戏剧，浙江大学出版社，2012，第17页。
② 马丁·艾思林，戏剧剖析，罗婉华译，中国戏剧出版社，1981，第17页。
③ 同上书。
④ 关于人物的群体化改造，本小节只是简要概述了俄罗斯象征主义剧作家的思想轮廓，具体例子详见3.1.2"众声合唱的场面"中的论述。
⑤ 摘自国际戏剧协会主席托比亚斯·宾康于2013年山东国际小剧场话剧展演中的采访。

③ 俄罗斯象征主义戏剧的创作维度

前两章我们分别从哲学方法论和戏剧理论架构方面分析了俄罗斯象征主义戏剧不同于西欧该流派的"新现实"探索。20世纪初俄罗斯象征主义作家发表文章阐述戏剧主张的同时也身体力行，积极投身剧本创作中。剧本乃一剧之本，这一时期不少剧本并未获得舞台生命，但在我们着力勾勒俄罗斯象征主义戏剧形态的工作中，剧本无疑是最直观的材料。实际上，根据我们目前掌握的资料，像勃洛克、索洛古勃的剧本创作早在他们的一系列评论文章发表之前就已经开始了，即便安·别雷这种偏理论建构的作家，其最早的秘仪剧作品片断《降临》（Пришедший）发表于1903年《北方之花》丛刊，而论述象征主义戏剧的文章《剧院与现代戏剧》《象征主义戏剧》《未来的艺术》等则写于1905年之后。应该说，俄罗斯象征主义作家的戏剧思想是在积累了一定的剧本写作经验之后形成发展出来的。该逻辑关系恰恰说明了象征主

义戏剧在俄罗斯的出现始于俄罗斯象征主义者向西欧象征主义戏剧潮流学习、借鉴这个事实，我们将这个过程称作象征主义戏剧的"西风东渐"。俄罗斯象征主义作家从西欧学来的是一种新的戏剧框架，而这个框架本身已经预先设置了一套特定的戏剧语言，即戏剧表现手法。此时的剧本写作经验来源于西欧象征主义剧作家，主要有梅特林克和创作后期的易卜生。在经过模仿、整理、改造之后，俄罗斯象征主义剧作家自己的理论文章方才出现。鉴于他们先于剧本创作而生的对梅特林克和易卜生等西欧象征主义剧作家创作的关注，本书将戏剧批评置于创作实践之前论述。本章的论述焦点在于剧本层面的俄罗斯象征主义戏剧形态，以对戏剧语言的分析为载体。

毫无疑问，俄罗斯象征主义剧作家从西欧学习的戏剧表现手法在俄罗斯经历了一系列"本土化"改造，上文提到的理论文章便是成果之一。象征主义戏剧的"本土化"进程反映的正是彼时俄罗斯戏剧发展面临的所谓内容与形式的问题，当内容与形式在作品内部可以臻于统一时，该类型作品能够达到自身发展之巅峰。再现生活的表现手法为发现并反思现实问题提供了良好平台，这是19世纪中期现实主义戏剧鼎盛期的和谐，而19世纪后期戏剧创作逐渐将注意力转向意识深层领域，进而发展出以象征为媒介的"静态"戏剧表现手法。1902年勃留索夫在《不需要的真实》中主张"现代戏剧应当从自然主义'不需要的真实'中摆脱出来"，自然主义复制的"外部真实只是梦，转瞬即逝的梦，剧本应触及更高的真实、更深刻的现实"。对于俄罗斯象征主义者，彼岸现实在戏剧领域已然超越"静态"认识框架，成为"动态"的存在，即彼岸现实"动态"影响此岸现实。此亦即20世纪初俄罗斯戏剧创作的

新内容，"内容的发展与体裁的不和谐在诸多象征主义者的创作中很常见"①。俄罗斯象征主义戏剧作为方法论探索，在剧本创作层面正是为表现新内容发展而成的一系列相应戏剧语言。俄罗斯象征主义剧作家选取的戏剧表现手法通常融合了两层含义——尘世经验与神秘经验。因而，表现出二元融合特点的情境、场面、人物等元素更多出现在俄罗斯象征主义戏剧作品中。本章的任务就是考察那些集上述两层含义于一身的戏剧语言，重点放在对俄罗斯象征主义戏剧的场面、冲突、人物三个元素的分析上。

此三者进入本章的研究视野实为俄罗斯象征主义戏剧自身发展的特点使然。20世纪初俄罗斯象征主义戏剧尽管少有剧本流传于世，但其影响却通过另外的形式留存于世界戏剧史，那就是梅耶荷德的假定性手法。正是象征主义剧作家，确切说是勃洛克不同于以往的戏剧形态启发梅耶荷德探索新的舞台表现方法，而假定性在剧本中的直观表现是戏剧场面。这是一个直接展现剧作家创作原则的戏剧元素，而且我们拿到剧本首先看到的就是一个个戏剧场面，所以，应该将其安排在本章逻辑关系中的第一位。冲突是建构戏剧的重要元素，但冲突远不仅限于唇枪舌剑、剑拔弩张、力量的对决，静水之下也会暗流涌动，戏剧冲突的传统形态自象征主义始发生了改变。新形式的冲突在俄罗斯象征主义戏剧美学中占据着重要位置，研究戏剧冲突新形式是理解剧作家戏剧观的关键。冲突也是剧本的建构方式，合理设置冲突是通向各个场面有机统一的重要一步。因此，对戏剧冲突的考察紧随戏剧场面。本章最后部分是

① Ю. Герасимов. О жанровых транспозициях текста в творчестве Ф. Сологуба// Русский модернизм. Проблемы текстологии. СПб.: Из-во Алетейя, 2001, с. 92.

戏剧人物。创造新人是俄罗斯象征主义戏剧的终极目标，换言之，俄罗斯象征主义戏剧是剧作家内心理想之"人"的戏剧化勾勒。理想与现实的冲突在剧作家的创作中发酵为塑造理想现实和理想之"人"的渴望。此即戏剧人物位列第三节的逻辑所在。简要阐明本章结构之后，我们的论述笔触首先转向戏剧场面。

3.1 戏剧场面

翻开剧本，首先进入读者视野的往往不是人物介绍，而是剧本主体被"幕"和"场"分割，不过这个"场"并非戏剧场面。场面是每场戏中出现的活动单元，通过转换构成场和幕，场幕协调搭建为一出戏，在此意义上，场面是戏剧的基本组成单位。目前，戏剧理论界对场面的理解，或者认为其是戏剧中安排人物关系、行动并能够传达整个动作和思想的有机组成部分，或者认为是人物"在一定时间、一定环境内进行活动构成的特定的生活画面（流动的画面）"[①]。根据本书的思路我们倾向于接受前一种观点并结合后一种观点的界定，认为戏剧场面是一定时间、一定环境内人物、行动的组织方式。传统观点中所谓的"组成部分"或"生活画面"最终落在人物、行动经作者意图组织之后形成的结果，作为构思成品的生活画面往往能够反映出剧作家对世界的看法，对这种戏剧场面的把握适用于审视以描写现实世界为己任的现实主义戏剧。而象征主义戏剧中的画面经常没有取自现实世界，是剧作

[①] 谭霈生，论戏剧性，北京大学出版社，1981，第168页。

家纯粹虚构出来的，无法与现实世界在同一参照系中对比。仅凭象征主义剧本所刻画的世界面目理解剧作家的创作意图甚至戏剧思想难免要遇到诸多不确定因素，比如索洛古勃的《事奉我的礼拜》（Литургия мне）和别雷的《降临》（Пришедший）完全以神秘仪式的程序组织而成，毫无"反映现实"可言，更不能以此断定作者旨在恢复神秘仪式。仪式只是作者将人物、动作统一于创作意图的手段之一。另外，以往的戏剧场面观通常以人物的上下场划分，因为人物的出没会引出新的行动，但在象征主义戏剧中这一法则可能失效。这里的人物上下场可以没有现实生活的逻辑，真正的"随风而来，随风而去"，出没也不完全会带来新的行动，静止的场面继续沉寂，像索洛古勃秘仪剧的场面，整出戏人物几乎没有上下场，但场面通过其他方式转换，人物、行动在仪式固有的节奏中发展。所以，我们关注组织方式本身。人物、行动最终呈现为何种面貌的可变性太强，但为何如此加工却与作者的戏剧思想一脉相承，在一段时间内相对稳定？把握现实主义剧作家创作意图的切入点在于经作者加工的现实世界，把握自然主义剧作家的在于未经加工的现实世界，而把握俄罗斯象征主义剧作家的关键是加工方式。我们重点分析其中的三种组织方式——仪式、合唱、无序之力。

3.1.1 仪式化的场面

俄罗斯象征主义戏剧"第三现实"探索简言之就是在剧本中描绘一个生活乌托邦，建构一个理想世界的典范。一方面，仪式"展示和象征的是人与人的关系、人与自然的关系以及人的灵魂与肉体的关系，亦

具有协调三种关系的功能"①，仪式中的世界模式是一种理想的模式，生存世界和想象世界借助仪式象征符号形式融合成同一个世界，所以，仪式为建构新世界提供了结构框架；另一方面，各种仪式有各自不同的形式和社会功能，但都是"同一功能主题基础上的实践的变体，而这同一功能主题，就是可以引发特定'动机'和强烈'情绪'的'心灵状态'"②，其本质是个体在群体中提升自我力量的心理倾向，这一点也满足了俄罗斯象征主义者借戏剧宣传主张的要求，所以，仪式为建立理想世界结构提供了机制框架；再一方面，仪式表达了人之外的某种神秘力量，能够强化集体力量，对人的行为加以控制，改变人的习性、影响人们的观念，在这个意义上，与"改造现实"的诉求不谋而合。综合上述三点，仪式为俄罗斯象征主义戏剧的"第三现实"探索提供了功能框架，成为剧作家开掘戏剧场面惯用的一种组织方式。

关于仪式与戏剧的关系，加拿大仪式学家格兰姆斯（R. Grimes）在《仪式研究的起点》中认为"当仪式不再是一种直接的体验，而是变成了模仿、虚构和扮演，或当仪式形式仅仅成为一种传统习惯时，戏剧便历史地出现"③，戏剧与仪式在形成早期共享着一些形式，但当这些形式逐渐变为人们习以为常的行为时，仪式因素便让位于表演因素。俄罗斯象征主义者试图在戏剧中唤醒仪式记忆，有意放大戏剧中本已蕴藏的仪式能量，建构仪式化的场面。仪式介入的形式大致可分为两类：整

① 廖小东、丰凤，仪式的功能与社会变迁分析，湖南科技大学学报（社会科学版），2012(4)。

② 薛艺兵，对仪式现象的人类学解释（下），广西民族研究，2004(3)。

③ Grimes R. L. *Beginnings in ritual studies*. University of South Carolina Press, 1995, p. 145.

体场面仪式化和局部场面仪式化。

第一类型中,剧本整体按照仪式形式完成,从结构到人物设置,直至台词,基本属于再现仪式的程序。此类剧本不多,最典型的是索洛古勃的《事奉我的礼拜》。该剧创作于作家的姐姐奥尔加去世之际,在很大程度上可被看作索洛古勃思索死亡与祭祀的结果。剧本整体描写的是礼拜仪式(liturgy),在这里特指完成圣餐礼中子夜领圣血的仪式。剧本的整体结构按照礼拜仪式程序完成,大致包括了入堂式、唱诗、祷告、领圣血、祝福和退堂式。剧本没有传统剧作法的"场"和"幕",但场面依然能够清晰地划分开来,依据便是仪式程序。每个场面都对应一个程序。索洛古勃借用仪式程序结合自己的戏剧思想在剧本中对仪式稍作修改。人物设置按照仪式要求称作"圣礼参与者",而非剧本中通常的"出场人物"(действующие лица),有祭司少年(该角色代替了圣餐中的献祭者耶稣)、圣传、圣坛守护人,有分别带刀、红酒、花环和面包的姑娘,有处女、分别手执碗和蜡烛的青年等等。每个仪式场面我们可以通过情景说明辨别。

索洛古勃描绘了一个子夜领圣血的仪式。"夜幕降临。做礼拜的人们聚集在空旷的山谷……所有来人都脱下鞋和日常服装,穿上白衣服,头戴花环,等待少年来临……等待做礼拜的人们唱起回忆的颂歌……"剧本幕启这段说明刻画的正是入堂式,第一个场面是在场参与者轮流合唱,呼唤祭司出现。圣传的说辞唤来少年基督显圣般的降临,"从山上传来少年空灵又柔和的声音,伴随着里拉琴声",场面转入信众歌颂"主"的祷告,少年逐渐显露面容,出现在大家面前,"少年手捧白色郁金香走来,身披白色长袍,腰系黄丝绦,手脚赤裸,胸口半掩"。祭司出现之后开始宣信程序,"我——是羔羊,祭司和主宰",

大家吻祭司的脚，"手执蜡烛的青年排成一个大椭圆弧圈，中心是少年和祭台"，下一个程序是少年给大家自带的面包、红酒、花环和刀祝圣，接着赤裸身体的少女为少年披上白色的圣礼服，信众手牵手围绕祭台唱歌，最后捧碗的青年将碗递给祭司少年，后者将祝圣过的红酒倒入其中，再用刀割破手指，滴血混合。然后，碗在人群中传递，每一位参与者都要滴血，这时迎来领圣血仪式的高潮，"少年俯身，嘴唇贴在碗沿呷一口……所有人按次序在少年手中的碗沿抿一下"，事毕，仪式结束，"兄弟姐妹互相亲吻，分别，悄无声息。细心的妇女和姑娘收拾好祝圣过的物品和仪式服装"①。

　　以上引号中的文字均出自剧本的情景说明，藉此我们可大致了解仪式程序，而且能够很清晰地看到剧本整体的仪式结构。如果将该剧本搬到舞台上，观众看到的将是一连串圣餐仪式的场面。那么，剧作家对整个程序做细致描写、几乎原原本本地复现仪式目的何在？这是否属于自然主义原则？一方面，纵观整部剧索洛古勃只是借用仪式框架，并未真正移植仪式本身的宗教涵义。圣餐仪式中饼和红酒，与耶稣圣体血的象征关系被"少年"替代，剧本中后者以自己的血献祭。索洛古勃攫取的是这个仪式框架所蕴藏的另一层与其戏剧思想相通的涵义，具体体现在仪式参与人将血混在碗里饮下的情节。此仪式行为意指每个人体内都流淌着大家的血，索洛古勃则从众人合一中塑造出大"我"——少年。剧本中"少年"的所有人称代词皆为大写。"在此处，在另一个地方，在存在立足的一切方向，在每个灵魂，每个肉体中，我——与你们同在，只有我。"② "我"就是世界的唯一意志。"我"——世界，这就

① Сологуб Ф. Собрание сочинений в 8 т. [т.5]. М.: Интелвак, 2002, с. 7-29.
② Сологуб Ф. Собрание сочинений в 8 т. [т.5]. М.: Интелвак, 2002, с. 30.

是支撑索洛古勃戏剧思想的公式。索洛古勃也因此赋予剧本"事奉我的礼拜"这个奇怪的名字。仪式之后,"我"的实质也相应从单向的信仰对象变为群体精神。另一方面,仪式举行的场所从教堂移到了山谷,但依旧是仪式中相对封闭的空间,像许多其他象征主义剧作一样,有高(山)低(谷)之分,这种空间结构在象征主义剧本中被赋予了二元世界结构意义。如此戏剧空间象征着精神与物质的对立消除、天降为地、神成为人,彼岸在此岸显现,与"第一现实"和"第二现实"融合的思想不谋而合。鉴于上述两方面思考,以索洛古勃《事奉我的礼拜》为代表的整体场面仪式化不能被看作自然主义"照相式"复现,而是以仪式形式为组织原则将仪式的内涵运用到戏剧思想阐释中。此类剧本还有别雷的《降临》(发表于1903年第三期《北方之花》丛刊)和《夜的陷落》(见于1906年第一期《金羊毛》)。这是别雷未完成的秘仪剧《反基督》的两个片段,根据两部分的风格可大致推断出,别雷头脑中已经形成了一部神秘仪式型剧本。

在局部场面仪式化的剧本中,仪式结构只在个别场面中发挥组织效力,具有扩展剧情现有表现空间的功能。不同于前一类情况,仪式在此类剧本中大多仅作为与仪式相关的行动模式,组织某一场中的动作与人物关系。所以,当场景转换,剧情笼罩在仪式氛围之下会略显突兀,但稍作分析,我们能够捕捉到如此安排所传达的另一层信息。局部仪式化场面被很多俄罗斯象征主义剧作家运用在作品中,比如勃洛克正式发表的戏剧处女作《滑稽草台戏》。此剧借用了欧洲喜剧常用的丑角皮埃罗、科隆比娜和阿尔列金,将三者发展为三角恋关系。短剧主体是科隆比娜被阿尔列金夺走、最后竟变成一张扑克牌这个近乎荒诞的情节。

其中，科隆比娜与皮埃罗再次会面时的场面用的正是11世纪俄罗斯民间"迎春"仪式。"迎春"活动分迎春（召唤春神）、贺春（庆贺春神降临）、葬春（埋葬春神）三部分。剧中阿尔列金第二次出场时的戏剧场面从舞台调度到台词无一不透露出召唤春神的仪式形式。

欢快地呼喊："火炬！火炬！火炬游行！"火炬合唱队上。面具人聚集在一起，又笑又跳。

……

领唱阿尔列金走出合唱队。

阿尔列金：……啊，我多想敞开胸脯

尽情呼吸，拥抱世界！

在那空旷的无人之处

摆开欢乐的春天喜宴。

这里无人能够明白

春天在那高空徜徉！

这里无人能够恋爱

他们都在梦中忧伤！

你好，世界！你重又与我同路！

你的心早已与我近在咫尺！

我要迈进你的金色窗户

享受你那春天的气息！①

① Блок А. Полное собрание сочинений и писем в 20 тт. [т.6]. Драматические произведения (1906—1908). М.: Наука, 2014, с. 19.

合唱之后，身披白色盖布的死神上，随着一步步临近，盖布后面逐渐显现出科隆比娜的面容。这个充满恐怖氛围的场景的组织方式源于葬春部分，民间仪式中的程序如下：春神在姑娘们围成的圈子里跳舞，另一个身披白布的姑娘出现，所有人喊"死神"，于是大家与死神搏斗，保护春神。最终死神用树枝打倒草扎的春神，大家为春神送葬。勃洛克对仪式组织方式的借用完全不同于索洛古勃，读者能够感到些许的仪式氛围，但已经很难看出原本仪式中的角色，仪式化场面并未作为仪式植入剧本，剧中人物只是在个别场面中以仪式程序完成戏剧动作，剧本整体与仪式没有很大关系。《滑稽草台戏》中的仪式化场面更像是整个剧本的一处注解，用民间仪式的形式烘托整体草台戏的氛围。与此同时，草台戏作为源于民间广场的表演样式。具有狂欢生活中对既定规范秩序嘲讽戏谑的"脱冕"力量。《滑稽草台戏》是勃洛克应丘尔科夫之建议完成，发表在后者主办的反对神秘无政府主义的刊物《火炬》（1906年第一期）。勃洛克借这种草台戏、民间仪式的力量营造了谐谑氛围，嘲讽当时他本人也已无法完全赞同的神秘主义。

《滑稽草台戏》展现了一种以仪式行为形式为框架的仪式化场面。在俄罗斯象征主义剧作中常见的另一种局部仪式化场面是转引仪式的表层功能，即仪式中群体集合的原因（人们通常以表层功能为仪式定性，划分出成长仪式、农耕仪式、丧葬仪式等）。安年斯基《拉俄达弥亚》第四幕第十六场，阵亡的普罗特西劳斯在赫尔墨斯的安排下与妻子短暂会面，丈夫的亡魂被带回阴间之后拉俄达弥亚魂不守舍，私下与伊俄拉俄斯塑像同床共枕，这引起国王不满，在这种背景下后台传来拉俄达弥亚的声音。剧作家特意安排了一列送葬队伍穿过舞台，走向篝火，并伴

有合唱。这个乍一看有些突兀的场面实际上发挥着描述拉俄达弥亚心底隐藏的哀痛的功能，同时预示最终女主人公投火自焚。这种局部仪式化场面往往没有成型的仪式行为呈现，只通过几句情景说明或某一场中人物服饰的特写来完成，具有渲染情绪的作用。

仪式化场面呈现出特殊的人物关系、世界秩序，是剧作家戏剧思想的直观注解，是对个体存在的别样思考。仪式强化了个体对集体的归附感。在诸多仪式中我们特别关注一个特别的例子——酒神祭。它为俄罗斯象征主义戏剧的人物、行动提供了一种古老的组织方式——合唱。

3.1.2 众声合唱的场面

合唱在古希腊悲剧中起到组织对话、叙述情节的作用，在俄罗斯象征主义戏剧中是个体存在新形式。合唱体现的是群体精神（групповая душа）。一些俄罗斯象征主义作家在1910年代也不约而同地去反思这个问题，维·伊万诺夫在《戏剧美学标准》（收于《地垄与地界》，1916年）中指出艺术的危机在于个体主义与主观主义的增长、个人意识与"聚和性"脱节，而安·别雷在《作家日记》（刊载于他本人主编的杂志《幻想家札记》，1919年第一期）则直接提出自己的构想，"我"已然不只是作为一个主体或个性思考，而是作为一个更宽泛的"我"思考。这个更宽泛的"我"正是群体精神，是集体的个体化表达，是融合我之中的存在和我之外的存在的大"我"，如别雷所言，是世纪前哨（чело века）重新创造的现实。合唱精神的核心在于抹除了个体与群体的界限、实现个体融入群体之后的升华。很多俄罗斯象征主义作家尝试将这种力量投入戏剧创作，并期望通过戏剧传达给更多人，因此，合

唱性场面出现在剧本中。我们同样可依据合唱化程度将此类场面分为两种——歌队型和仿合唱型。

歌队型在以古希腊悲剧为模板的剧本中较为常见，我们以安年斯基的剧作为例。古希腊悲剧通常分为开场、进场歌、场次、合唱歌、退场五部分。安年斯基和维·伊万诺夫的剧作基本按照这个结构完成。合唱部分在两位悲剧大家的作品中均占据着重要地位，维·伊万诺夫未完成的《尼俄柏》完全由合唱歌和主人公与领唱对话组成，安年斯基"古希腊悲剧四部曲"中的《哲学家梅拉尼帕》和《琴师法米拉》则试图复现欧里庇得斯和索福克勒斯仅存名字的剧本。古希腊悲剧歌队扮演的是叙事者和评论者的角色，为剧情作注释，在俄罗斯象征主义戏剧中，歌队已趋向摆脱原始功能。安年斯基在《古希腊戏剧史》讲义中指出，合唱是没有个体特征的悲剧人物，意即古希腊悲剧的歌队尽管出现在出场人物中，但尚未成为剧本中具有角色意义的个体。在创作中他尝试打破歌队游离于角色之外的状态，"将合唱与戏剧动作融合"①。歌队的群体精神作为个体的升华被角色化处理。歌队参与剧情和人物关系的建构，领唱往往处于人物关系网中，比如《拉俄达弥亚》中的领唱，除了领导歌队，还是国王的仆人。合唱功能的改变导致戏剧场面的变化，使得某一环境内剧情不仅可以围绕主要人物展开，也可以在主人公与歌队之间做文章。当发现失去丈夫的拉俄达弥亚夜里与塑像共枕之后，国王阿开俄斯与女儿的对抗便加入了领唱的力量。领唱同情拉俄达弥亚，国王斥责他把普罗特西劳斯的亡魂带到女儿面前。

① 出自安年斯基的剧本《伊克西翁王》代序。

领唱

噢,阿开俄斯王!

阿开俄斯

我都知道……够了!

你们不愿相信噩耗,

偶尔还假扮自己敬爱的神

……

谁在半夜引路?

领唱

噢,你错了,国王,你是多么……罪过深重!

阿开俄斯

我的罪孽用不着你来宽恕,

你这姑息养奸之人……

多嘴多舌无法平复阿开俄斯的心。①

戏剧场面的建构基础从主人公—主人公两点变为主人公—合唱队—主人公三点,形成

```
        国王
      ↗    ↘
   对抗      对抗
   ↙          ↘
拉俄达弥亚 ←——→ 领唱
        同情
```

的三角关系,而在古希腊悲剧中,领唱不会真正卷入戏剧冲突。个体化的群体精神蕴含着"新人"

① 取自安年斯基的《拉俄达弥亚》第四幕第十三场。

人格，戏剧场面表现出抒情化倾向。这是俄罗斯象征主义戏剧常见的一种场面效果。正因此维·伊万诺夫认为安年斯基的做法"歪曲了戏剧中合唱的功能，成为永恒的客观准则的承载人和抒情主观主义的体现者"①，而实际上，维·伊万诺夫创作中的合唱也属于主观抒情式的，像《坦塔罗斯》的主人公已褪去神话色彩，富于抒情诗人气质。

抒情化是俄罗斯象征主义戏剧场面的特点之一。合唱突破了自身在古希腊悲剧中的功能，以群体精神营造个体得以升华的抒情场面。安年斯基用"幕间乐"的框架引进抒情合唱。正如安年斯基戏剧研究专家舍洛古罗娃分析《琴师法米拉》合唱地位和功能时所言，单从四部曲的剧名便可发觉合唱的功能在安氏戏剧创作中逐渐扩展，从"悲剧"《哲学家梅拉尼帕》到"有幕间乐的悲剧"《伊克西翁王》《拉俄达弥亚》，再到"酒神节戏剧"《琴师法米拉》，以"幕间乐"为代表的抒情合唱从点缀发展成悲剧形式的重要部分，最后作为酒神节戏剧中决定剧本体裁形式的重要因素和酒神祭祀精神载体而存在，反映出群体精神这一特殊个体在安年斯基戏剧创作中的高扬。这也正是俄罗斯象征主义者借戏剧形式在群体精神中改造个体并创造大"我"的冲动之源。维·伊万诺夫和安年斯基这类抒情合唱，一方面用以衬托剧中人物的内心感受，另一方面，合唱内容与剧本存在一定的呼应和象征联系，"合唱与戏剧动作融合，幕间乐与场幕融合"②。《哲学家梅拉尼帕》的几个合唱歌和幕间乐歌描述了不同神话故事，包括了阿波罗在阿德墨托斯手下为奴、宁芙仙女忒提斯与凡人珀琉斯的婚礼、赫拉报复宙斯情人伊娥、赫拉克

① Иванов В. Собр. соч. в 4 т. [т.2]. Брюссель.: 1974, с. 580.
② 出自安年斯基的剧本《伊克西翁王》代序。

勒斯发疯时火烧儿子几个情节。它们在抒情合唱里看似突兀，实际上与剧作都有隐秘关联。剧本讲述的是：梅拉尼帕（阿尔涅）被波塞冬引诱，私自生下一子，被海神要求放在牧场，结果孩子被牧人发现，阿尔涅的父王埃俄罗斯认为弃儿是恶魔，下令烧死，阿尔涅无奈之下说出实情，最终被惩罚刺瞎双眼。合唱歌与剧情的联系比较明显，比如当叙述波塞冬时，合唱引用的是其前身涅柔斯的故事；国王下令处决弃婴的紧张时刻，幕间乐陈述的则是赫拉克勒斯烧儿的情节。安年斯基有意将类似故事引入剧本，并用抒情合唱表现，使人物关系和戏剧动作在群体精神观照下得到进一步阐释。这也正是作者处理戏剧场面的匠心独运之处。

另一类仿合唱型在剧本中以不同形式呈现，形成了群体场面或"众声喧哗"的场面。这些场面呈现中不一定出现实际的合唱，但其建构的基础则与合唱精神分不开，以个体在群体中的升华为运作机制。

群体场面在俄罗斯象征主义剧本中从不以时代背景渲染，而是取之以聚和事实本身，营造群体力量与个体力量共振的氛围。这种组织方式被提倡挖掘人民力量的勃洛克发挥得淋漓尽致。《广场上的国王》在三部抒情剧中较少受到评论家的关注，甚至被认为是勃洛克一次不太成功的体裁探索。如果从戏剧场面角度分析，该剧算得上运用群体精神强化戏剧效果的有效尝试。剧本中"群众场面"和"人群中的声音"多次现身，作为独特人物参与剧情，因此，勃洛克将声音群体列入人物介绍，并且将"流言"（Слухи）大写、作拟人化处理。

出场人物：

……

情侣，阴谋家，内侍官，卖花姑娘，工人，衣着考究的人，穷人，人群中的面孔和声音。

流言——小的，红的，在城里沙尘中乱窜。①

诗人和建筑师父女是导向和谐秩序力量的承载者，民众蕴藏的是导向无序的力量，整个剧本就是两种力量的博弈，个体行动与群体场面穿插其中。建筑师与诗人第一次对话之后，建筑师下场。

一阵风吹起他宽大的衣服。黄沙弥漫着广场、宫殿和国王。看得到从一团沙尘中跳出红色的小流言。他们跳着，四散开来。笑的时候好像风在呼啸。那一刻行人之中传出惊慌的声音。

 人群中的声音：

 国王病重！要驾崩了！

 阴谋家企图烧毁宫殿！

 国王被囚禁了！

 我们被骗了！难道，这就是——国王？②

剧本在群体行动中被带入恐慌气氛，而接下来，象征和谐力量的建筑师女儿的出现使剧情又瞬间回归平静。这样的转换在剧本中反复出现，众声喧哗与个体静思对垒，将剧情导向新力量的生成——一种最终摧毁双方行动的新力量。

合唱队和群体场面都是俄罗斯象征主义戏剧的组织方式，以戏剧场面的形式建构戏剧，其两个支点是个体与群体，但双方力量不是对抗

① Блок А. Полное собрание сочинений и писем в 20 тт. [т.6]. Драматические произведения (1906—1908). М.: Наука, 2014, с. 25.

② Там же. с. 41.

型，是融合型，所以往往并没有形成现实主义戏剧的冲突类型，关于这一点我们将在戏剧冲突一节加以论述。除了仪式化和众声合唱，俄罗斯象征主义戏剧常见的另一种场面组织方式是无序之力。

3.1.3　无序之力主宰的场面

戏剧场面最后一部分我们要谈的是俄罗斯象征主义戏剧中较为特殊的一种组织方式——无序之力，确切地说是导向无序的力量。我们决定不采用勃洛克对这种力量的定义——"自然力"，一方面为避免以偏概全的误解，另一方面，"自然力"的概念指涉与我们在本文挖掘的涵义层面之间存在一些微小差异。前者突出这一力量本身的颠覆性，后者描述从有序到无序的力量导向，一个是标量，一个是向量。向量化的定义更能帮助我们建构关于组织方式的论述。本小节先从标量的"自然力"开始。

勃洛克在思考"人民与知识分子的关系"过程中逐渐引出了"自然力（也译作自发力）与文化"的概念，自然力主要体现为"不为人所控制和认识的自然现象、突发的人的情感与本能和社会现象"。换个说法，这实际就是第一章中我们已经谈到的认识世界的非理性力量。勃留索夫、别雷、索洛古勃等人均针对这种认识方式阐述过自己的观点，但并未如勃洛克所为，将其具体到现实世界范围之内。俄罗斯象征主义对无序之力的接受是以叔本华和尼采为代表的非理性主义哲学在俄罗斯的自然发酵，同时也是热力学第二定律[①]在19世纪末俄罗斯知识分子中巨大影响的结果。以混沌理论分析，无序之力主宰的场面属于非线性系

[①]　热力学第二定律揭示了宇宙从有序向无序的不可逆过程。

统，确切地说是线性系统（有序趋向无序）中的非线性系统，这也符合哲学范畴的对立统一原则。在这个系统里，事件看上去缺乏逻辑，没有传统情节所谓的"合情合理"，但偶然性便是运行其中的逻辑，剧中秩序顷刻间土崩瓦解只是反映了世界本有的状态。然而，我们不能视这个逻辑为颓废的逻辑，因为在俄罗斯象征主义美学观中，无序孕育有序，是创造的力量，勃洛克甚至把诗人在无序中解放声音的任务等同于在混沌中诞生和谐。

在俄罗斯象征主义剧作家看来，无序颠覆有序之时是解构旧现实、建构"新现实"的转折点，因此，导向无序之力经常在剧情进展到关键处出现。这个特殊的角色从未出现在人物列表里，但却实实在在地使剧本实现"反转"，先前的人物、行动要么彻底终结，要么被神秘氛围笼罩，发生"质变"①。

以勃洛克的抒情剧三部曲为例，每次导向无序的力量出现都引起了剧情的"反转"。《滑稽草台戏》的"作者"是既定秩序的代表者，自始至终努力将"草台戏"带上事先安排好的情节进程，然而，同台的还有另一个摧毁剧情的力量。在被勃洛克借来用在草台戏中的意大利即兴喜剧人物皮埃罗与科隆比娜即将牵手、即兴喜剧标准剧情要完成的瞬间，导向无序之力出现了，"作者想把科隆比娜和皮埃罗的手拉到一起。可突然间所有舞台布景旋转、向上飞升"，先前的一切铺垫瞬间解体，剧中人物、行动陷入混乱、无序状态，"假面人物四散跑开……皮埃罗无助地躺在空无一人的舞台上……"；《广场上的国王》也是以无序收场，诗人一步步走向雕像台座上的建筑师女儿，就在一切趋于和谐

① 所谓的"质变"只是各位剧作家自身世界观在剧本中的形象化表达。

的时刻，台座坍塌了，国王、建筑师女儿和诗人同雕像一起隐没在废墟中，哀嚎和尖叫笼罩着整个舞台；而颠覆性力量在《陌生女郎》中没有如此澎湃，表现得更为静谧。星星来到人间酒馆，化身陌生女郎，混乱的酒馆瞬间平静，不过，和谐美好的画面并未长久，酒馆从混乱恢复秩序的场面被陌生女郎的消失终结。

显而易见，三部剧中情节走向和谐的趋势被破坏秩序的力量打断，对应勃洛克那个时期（1906）对"永恒女性"的期待面临破产这一世界观表达诉求。第二现实的幻想和第一现实的残酷在无序主宰的场面中交汇，引向戏剧现实的坍塌，但正如上文我们所强调的不能将此认作颓废的逻辑，在秩序的废墟中我们感受到的是价值重建的力量。仔细研究三部抒情剧的场面结构会发现，在每个无序主宰的场面之后都有一个短小的戏剧场面为全剧收尾：

1）你带我去哪儿？我怎能猜得到？

你把我出卖给阴险的命运。

可怜虫皮埃罗，别再躺着，

起来，去把自己的未婚妻找寻。

……

皮埃罗忧思重重地从口袋掏出小笛子，吹出一段乐曲，诉说自己苍白的脸、不堪的生活和未婚妻科隆比娜。（《滑稽草台戏》）

2）建筑师：那个让星球运行的人、用雨水灌溉黑土地的人、在海面之上聚集起乌云的人会养育你们。天父养育你们。

他从宫殿的废墟上缓缓走下，消失在黑暗中。一片狼藉之中不再有一丝火光。海角陷入暗影。人群的哀怨渐渐增强，与大海的呼号交织在一起。（《广场上的国王》）

3）深色窗帘旁边一个人也没有了。一颗明星在窗外闪烁。下起蔚蓝的雪，就像消失的占星师身上的制服一样的蔚蓝。(《陌生女郎》)

"永恒女性"既与第一现实格格不入，又无法为纯粹乌托邦的世界理解，她存在于另一个世界，一个不同于剧中诗人和女主角共同幻想的世界。不管是忧伤的笛声、预言式的祝福还是星星的闪烁都为那个废墟中新世界的存在埋下了伏笔，然而，即便那个剧作家试图建构的新世界也不乏乌托邦色彩。1909年丘尔科夫的评论一语中的，"这是反抗原始'秩序'的暴动，未来戏剧应立足于现实主义，非表面经验主义式的，而是坚信'事物'绝对价值层面的现实主义，即存在本身的价值……"[1]

这种戏剧场面结构在俄罗斯象征主义戏剧作品中并不少见，无序之力以各种变体在剧情中发挥作用。在以古希腊悲剧为模板的安年斯基和维·伊万诺夫戏剧创作中古希腊神话框架本身在一定程度上扮演着不可控力的角色，另外，剧作家注入的所谓"现代心灵"元素，如坦塔罗斯（维·伊万诺夫《坦塔罗斯》）和法米拉（安年斯基《琴师法米拉》）极度张扬的"个性"、拉俄达弥亚和伊克西翁（安年斯基同名剧本中的人物）疯狂的爱欲、梅拉尼帕被无限压抑之后爆发的情感都是被刻意放大的个体精神，也显示出对人屈服于神、个体受制于命运的古希腊悲剧既定秩序的颠覆力量，更是二元融合方法论框架下剧作家对基于群体精神的大"我"的建构。[2]在索洛古勃和勃留索夫的很多剧本中，无序之

[1] Чулков Г. Принципы театра будущего//Театр. Книга о новом театре: Сборник статей. СПб.: Шиповник, 1908, с. 215.

[2] 英雄的悲剧力量来自于自身与命运角力但每每屈居下风，古希腊悲剧表现得最为原始的悲剧意义在于人类与内心对神秘不可控力量的恐惧的心理抗衡。

力衍生为对死亡神秘力量的崇拜,勃留索夫的"旅行者"(出自同名剧本)自始至终是个没有一句台词的闯入者,违背父亲出门时的叮嘱擅自接待他的单身姑娘从放松警惕到敞开心扉乃至相谈甚欢(实际只是她一人自言自语,采用独角戏形式)再到瞬间疯狂地爱恋是一个典型的艳遇情节,但最后死亡的力量让美好的幻想化为泡影,当姑娘上前拥抱陌生人时竟然发现坐在椅子上的是死人。在他们看来,死亡蕴藏着神秘而又创生的力量,它将现实的一切导向空无,同时又是另一种存在的开始。"跪下吧,人类!祈祷,祈祷,向即将来临的死亡祈祷!只要一瞬,整个大地就获得解放!"①索洛古勃甚至创作了以"死亡的胜利"为标题的剧本。

无序之力在俄罗斯象征主义剧本中作为一个潜在角色控制着人物和行动的导向,往往在剧情关键处组织戏剧场面的建构。无序之力主宰的场面经常带有谐谑语调,可见现实与来自另一个世界的现实在无序中碰撞、瓦解,透露出剧作家对新现实的思考。这也为戏剧导演探索舞台技术提供了巨大的发挥空间。

本节我们讨论了戏剧场面,重点分析了三种人物、行动的组织方式。作为二元融合方法论整体的部分,俄罗斯象征主义戏剧场面以三种独特的方式表述个体存在以及个体与群体的关系,仪式化场面的核心是其中包含的理想结构、现实世界与理想世界的统一,众声合唱场面的核心是模糊个体与群体的界限、实现个体在群体中的提升,无序之力主宰的场面在对既定秩序的解构中导向基于群体精神的大"我"的建构。

① 引自勃留索夫的剧本《地球》中的台词。

3.2 戏剧冲突

在戏剧理论和戏剧评论中我们无数次读到一句话："没有冲突就没有戏剧"。"戏剧是冲突的艺术"已成为我们戏剧美学的重要准则。这一观念本身没有错,甚至如"冲突论"之流将其绝对化的做法也不该备受指责,艺术审美理应是多元视角的。本书立论也并非绝对反驳先前个别学说,我们仅关注俄罗斯象征主义戏剧方法论指引下的戏剧冲突形态,突破对戏剧冲突形态的单一理解。戏剧理论史上围绕戏剧冲突在戏剧本质中的地位的论争从未停止,然而不管"冲突论""情境论"还是"反映论",冲突的形态均表现为两种力量的对抗,方法论立足于主体对客体的观照以及非此即彼的二元对立模式。在此框架下类似"命运的悲剧""性格的悲剧""人与社会制度的冲突"等等评价的核心仍然是人与外部世界(或内心世界与外部世界)的二元对立。19世纪下半叶戏剧理论界关于戏剧冲突的认识逐渐摆脱赤裸裸的外在对抗观。法国戏剧评论家费迪南德·布伦退尔把意志说系统化、明确化,将戏剧描绘成意志与意志的斗争,提出意志冲突论,认为冲突的本质在于人的自由意志受到阻碍。西欧象征主义戏剧将意志冲突论运用在戏剧创作中,正是对传统戏剧冲突形态的反拨。戏剧冲突形态发生了明显变化,力量的对抗下潜到神秘体验层面,但冲突的二元对立模式尚未完全打破,只是从以往的外在世界移植到纯粹内在世界,戏剧氛围止于此在与彼在神秘而不可调和的对立,进而出现颓废倾向。

俄罗斯象征主义戏剧尝试在此岸与彼岸的二元共存中寻求出路,创造"第三现实"、创造新人,所以,戏剧冲突最终表现为融合而非对立

关系。应该说，"冲突说"和"情境说"在俄罗斯象征主义戏剧中统一于新现实的探索。第一现实与第二现实的二元共存，同时作为剧情展开的情境，以实现两个现实的乌托邦式融合和人的升华为目的，这是第一章中讲到的重返洞穴、从"分裂"到"一"的历程。本节的任务是展现俄罗斯象征主义戏剧常见的几种戏剧冲突形态，从方法论层面明确俄罗斯象征主义戏剧冲突与其他流派的本质区别。

3.2.1 个体内在的冲突系统

象征主义戏剧在俄罗斯的出现不仅是象征主义作家宣传欲望迸发的结果，也是与先前戏剧主张论战的宣言。戏剧冲突逐渐从外在世界向神秘的内在世界潜沉，而且冲突的氛围也非能够直接体验的，需要读者或者观众从精神上参与到剧作家创造的世界，这靠的是直觉。与外部力量的冲突让位于作为独立系统的个体内在力量的抗衡。

俄罗斯象征主义戏剧内在世界的冲突不等于我们常说的心理冲突。对内心世界的关注早在古希腊悲剧中就已不再新鲜，人物的内心痛苦是悲剧的重要表现，而莎士比亚戏剧人物的心理活动正是戏剧动作的推动力。对心理冲突的描写是戏剧形态发展变化的标志，也是俄罗斯象征主义戏剧的冲突形态不同于以往的根本所在。

哈姆雷特内心的矛盾决定了他采取行动的进程，并逐渐发展为外在的对抗，俄罗斯象征主义戏剧同样涉及人物内心矛盾，然而这股力量往往仅限于主人公与相关剧中人物共同感知的神秘意志现实中，甚至独立于外在剧情发展，但这个现实却是剧作家着力创造的系统，是他们在戏剧世界中描绘的理想进程。我们不止一次提到，俄罗斯象征主义戏剧

描绘的是心灵中的世界，赋予个体以世界本体意义，因此，一种冲突形态便是从个体内部生成，独立于外在世界，跳出"第一现实"维度，这种抗衡力量指向个体系统的充盈，融合于提升个体精神的乌托邦目标。维·伊万诺夫在《论悲剧的本质》中有一段话很好地点明了俄罗斯象征主义戏剧的这种冲突机制，"二重性艺术并不是简单的对抗艺术，不是随便描述一种对抗或敌对力量的较量，二重性艺术的敌对力量应该是能融合在一个整体存在中的，这个整体存在本身就蕴含两重性，不是自身的对立、矛盾，而是内在的充盈"①。这一机制实际上导致戏剧冲突脱离现实，止于个体世界的直觉，在杜科尔和格拉西莫夫②看来，这正是俄罗斯象征主义戏剧产生危机的原因，我们将在后文详细分析。

　　这种机制使得冲突系统在戏剧世界中相对独立地运行。系统之外，传统戏剧冲突中作为对立一方的外在力量不再发挥制造对抗的作用，并不会真正干扰个体内在冲突的生成，剧中人物处于"不食人间烟火"的状态。③外在力量的失效在以古希腊悲剧为模板的俄罗斯象征主义剧作中表现明显。在古希腊悲剧中神明和不可避免的命运是构成冲突的主要力量，促使人物产生行动，推动剧情发展。而在安年斯基和维·伊万诺夫的悲剧里，"命运和神明只是名义上产生行动，悲剧性在于生活本

① Иванов В. По звездам: Борозды и межи. М.: Астрель, 2007. с. 432.
② 此处所指两篇文章分别为Дукор И. Проблемы драматургии символизма// Литературное наследство, М.: Наука, 1937和Герасимов Ю. Кризис модернистской театральной мысли в России (1907–1917)//Л.: Театр и драматургия, 1974(4).
③ 在剧本写作中，对立一方的缺席如果处理不好会导致冲突效果不明显。实际上，象征主义戏剧之后的一些剧作采用了这种方式，处理比较得体的是尤金·奥尼尔的《琼斯皇》（1920），除了最后一场，冲突另一方人物始终没有直接露面，只是以鼓声的形式存在，剧本表现的冲突感归根结底是主人公内心的紧张体验。

身，在人的迷失与激荡中"①。在被波塞冬安排好的命运里我们听到了梅拉尼帕争取幸福的呼喊，在原谅出卖自己的赫拉之后毅然走向烈火的伊克西翁的身影中，我们感受到爱情的无畏，在因败给缪斯而自我惩罚的法米拉心中，我们看到的是超越自我的渴望，神话形象"使人的心灵升华"②。因此，《坦塔罗斯》描写的不是神惩罚盗取圣食的人，是渴望提升个体精神的人，"'要敢掠敢抢，这是上天给我的安排，我这样做了，死而无憾！'……坦塔罗斯在盗取圣食那一刻，得到了永恒"③。俄罗斯象征主义剧作家笔下的古希腊悲剧逻辑摈弃了诸神出现导致神与人冲突的模式，而采取人的个体精神升华致使神出场的策略，神明的作用在于渲染氛围④。

系统内部则是一个"自给自足"的冲突发展进程，个体内在世界的矛盾消化在个体的精神斗争中，封闭的内在冲突往往最终引向个体消亡，而不是与外部力量的对抗，当然，这也与剧情空间的假定性有关，俄罗斯象征主义戏剧人物仿佛活动在孤岛，剧情之外便是无。索洛古勃《深渊上的爱情》正是基于这种"自给自足"进程展开戏剧冲突。"他"和"她"久居山顶，直到一个陌生人闯到山顶打破了他们的生

① Герасимов Ю, Прийма Ф. История русской драматургии: вторая половина XIX — начало XX века до 1917 г. Л.: Наука, 1987, с. 560.

② Анненский И. Античная трагедия (Публичная лекция)//Театр Еврипида. 1902(1).

③ 俄罗斯科学院高尔基世界文学研究所，俄罗斯白银时代文学史（三），谷羽、王亚民译，敦煌文艺出版社，2006，第222页。

④ 我们尝试跳出"冲突论"和"情境论"的局限，认为戏剧本质是一种特殊的氛围，参与者的心灵在其中得到升华，冲突和情境都是这个过程的手段。关于本论点，详见5.1.3。

活。她被陌生人以及他描述的山下生活迷住了，随之下了山，但接下来的生活却让他们两人始终无法平和。有一天他们突然接到山顶的他自杀的消息，为求得心灵解脱，两人最终饮弹自尽。索洛古勃剧本是俄罗斯象征主义剧作中情节性比较强的，但通读剧本我们可以明显发现产生矛盾的力量自始至终处于人物内在世界，每个人都有一个相对完整却又充溢着冲突力量的内在世界，按自己的心灵走向作出决定。她做出离他而去、随陌生人下山的决定，这在他看来是心灵自由的表现，是完善个体的行为。

他：我内心对你怀有无限柔情，你应该遵照心灵的嘱托自己决定自己的命运，人的心灵是自由的，难道不够自由吗？

她：我不知道，什么也不知道，是去是留，我一无所知。你们，两个强者为什么强迫我一个弱者解决我们的矛盾？

他：矛盾不在我们之间，在你自己心里。[①]

一切问题都是个体内在世界的问题，冲突未显现为人物之间的抵触关系，即便在她下山之后因第三者的出现而内心痛苦，索洛古勃也描写出情人低声絮语的场面。这样的冲突系统往往表现为抒情性的，在勃洛克的抒情剧中体现得尤其明显。

在重叙事、以情节取胜的戏剧作品中，展示心灵可以通过冲突、事件实现，勃洛克抒情剧在保留了戏剧性的前提下，用"冲突性抒情"弥补了情节冲突上的不足，在抒情化的戏剧冲突中刻画人物心灵并表达作者本人情感。

"冲突性抒情"这个说法见之于弗罗洛夫的专著《戏剧体裁命

[①] Сологуб Ф. Собрание сочинений в 6 т. [т.5]. М.: Интелвак, 2002, с. 322.

运》，在勃洛克的抒情剧中表现为一连串的否定。

　　《滑稽草台戏》中的代言人皮埃罗坐在窗下弹奏吉他唱歌，中介人"作者"跳出来抱怨说："他从哪找来的窗户和吉他？我的戏不是为小丑写的……"当皮埃罗苦苦等待的未婚妻科隆比娜刚出现便被阿尔列金带走时，"作者"再次出现。他抱怨演员们藐视他的作者权力，擅自穿上了小丑的衣服，把剧本演绎成了一部老传奇剧，并且演员们不成体统地称女人的辫子为死神的镰刀。最后，科隆比娜在皮埃罗面前出现，"作者"站在他们之间，准备见证有情人终成眷属的时刻，这正是他本来的创作意图，可这一次中介人被彻底否定了，"突然所有的舞台布景旋转上升，向上飞走了。面具四下奔跑。作者趴在皮埃罗身上，后者无力地躺倒在空空的舞台上，身穿白长衫，手戴红手套。察觉到自己难堪的处境，作者迅速逃走了"。皮埃罗微微抬起身，将抱怨投向"作者"：

Куда ты завел? Как угадать?	你带我去哪儿？我怎能猜得到？
Ты предал меня коварной судьбе.	你把我出卖给阴险的命运。
Бедняжка Пьеро, довольно лежать,	可怜虫皮埃罗，别再躺着，
Пойди, поищи невесту себе.	起来，去把自己的未婚妻找寻。

（余翔 译）

　　一切过后，皮埃罗的痛苦、哀伤一股脑展现在舞台上。

Ах, как светла — та, что ушла	哎呀，她走了——那么明亮
(Звенящий товарищ ее увел).	（那个叮当作响的同伴把她带跑）
Упала она (из картона была).	她跌倒了（全身变成了纸板）。
А я над ней смеяться пришел.	我还过去将她嘲笑。

Она лежала ничком и бела.	她一身雪白面朝下栽倒。
Ах, наша пляска была весела!	哎呀，我们的舞步那样欢快！
А встать она уж никак не могла.	而她却怎么也不能起来。
Она картонной невестой была.	她成了纸板糊成的新娘。
И вот, стою я, бледен лицом,	现在可好，我站在这里，面色苍白，
Но вам надо мной смеяться грешно.	但你们也不该把我嘲笑。
Что делать! Она упала ничком...	我能怎么办！她脸朝下栽倒……
Мне очень грустно. А вам смешно?	我无比惆怅。而你们觉得好笑？

（余翔 译）

贯穿《滑稽草台戏》全剧的冲突就是情节进展总是与"作者"的构思背道而驰，皮埃罗与美好的科隆比娜终成眷属的愿望最终化为泡影。《广场上的国王》的冲突则表现为"诗人"是否追随暴乱民众，人物的矛盾心态在抒情独白和对白中得到刻画。在诗人与建筑师及其女儿交谈之后需要做出选择时，在前一场景还作为旁观者的小丑来到诗人面前，摆出"黑鸟"和"金鸟"两条路，通过近乎争论的对话将诗人的彷徨与犹豫展现出来。

Поэт	**诗人**
Помоги мне! Спаси от тоски!	帮帮我！为我解忧吧！
Шут	**小丑**
Пока вы объяснялись, тут приготовился целый политический переворот!	在您说话的时候，这里正酝酿着一场政变。
Поэт	**诗人**
Корабли близко?	船来了吗？

Шут

Какие корабли? Вы рехнулись? Примкните к партии! Нельзя валандаться без дела!

...

Поэт

Ты против Короля?

Черный

Смерть ему!

Поэт

Оставь меня. Она не позволит тебе коснуться святыни.

Черный убегает с проклятиями.

…

Поэт

Кто ты, золотая птица?

Золотой

Верный слуга Короля. Придворный. Ваш поклонник.

Поэт

Что я могу?

Золотой

Петь о святыне. Сохранить Короля от

小丑

什么船？您疯了吗？加入我们吧，别再无所事事，磨蹭了！

……

诗人

你要造国王的反吗？

黑色的

他该死！

诗人

我不去了。她不会让你接近圣驾的。

暴民骂骂咧咧地跑开了。

诗人

金鸟，你是谁？

金色的

国王忠诚的仆人。内侍官。您的追随者。

诗人

我该怎么做？

金色的

歌颂圣驾。保护国王不受暴民伤害。

буйной черни. Каждый миг дорог.　　　时不我待。

Поэт　　　诗人

Я буду петь. Веди.　　　我会歌颂的。带路。

Быстро всходит наверх. Золотой бежит впереди вприпрыжку.　　　金鸟迅速飞起，连蹦带跳地跑在前面。

"黑鸟"象征加入欲推倒国王的暴乱民众队伍的冲动，"金鸟"则象征着等待建筑师女儿献身国王以拯救民众的心态。最后，小丑消失在人群中，诗人立在人群上方，叹道："一切似在梦中。"这段情节出现在第二幕结尾，单从布局看，它与前后剧情联系并不大，更像实验剧中起互动作用的过场戏，但对于展示主人公复杂的内心世界，又是必不可少的精妙设计。

前两部剧作对人物心灵冲突的刻画不瘟不火、逐步展开，而在《陌生女郎》中则发展为正面交锋和一系列直接否定。《陌生女郎》在虚幻的环境中展开。剧本由三个梦境组成。第一梦境在酒馆里，不同的人三五成群聚集在一起谈论各种话题。诗人对酒馆伙计描述心中最理想的女神——陌生女郎，但伙计无法理解他的话。人们陆续离开酒馆。梦境转到一座桥上。陌生女郎从天上滑落到人间，而后被过路先生带走了。远处的占星师为那颗彗星的陨落而伤痛。因醉酒而没能与陌生女郎相见的诗人从占星师那里得知陌生女郎和一位先生离开了，顿时陷入极度忧伤。梦境逐渐扭曲，转入贵族沙龙。大家正在闲谈时，陌生女郎走了进来。人们都被她迷住了。诗人若有所思，说不出话。当他好像忽然记起一切走向陌生女郎时又被占星师挡住去路，一阵寒暄。诗人再次寻找陌生女郎却发现屋里没了她的影子，只在空中闪烁着一颗明亮的彗星。其

中第二幕陌生女郎被过路先生带走后诗人与占星师的对话最为典型。

Поэт	诗人	
Понятна мне ваша скорбь.	我理解您的悲伤。	
Я так же, как вы, одинок.	我和您一样孤独。	
Вы, верно, как я, - поэт	您大概和我一样，是个诗人。	诗人询问陌生女郎的情况
Случайно, не видели ль вы	顺便问一下，您在蓝色的雪中	
Незнакомку в снегах голубых?	是否见过一位陌生女郎？	
Звездочет	**占星师**	
Не помню. Здесь многие шли,	不记得了。很多人	
И очень прискорбно мне,	从这里走过。很抱歉，	占星师表示没看到
Что вашей не мог я узнать...	没发现您要找的人。	
Поэт	**诗人**	
О, если б видели вы, -	哦，如果您见到她，	诗人认为陌生女郎比星星重要
Забыли б свою звезду!	或许会忘掉您的星星！	
Звездочет	**占星师**	
Не вам говорить о звездах;	谈论星星，还轮不到您；	
Чересчур легкомысленны вы,	您太轻浮，	占星师否定他的说法
И я попросил бы вас	请您，	
В мою профессию нос не совать.	不要干涉我的工作。	
Поэт	**诗人**	
Все ваши обиды снесу!	您怎么抱怨我都受得了！	
Поверьте, унижен я	要知道，我受的屈辱	
Ничуть не меньше, чем вы...	一点也不比您少。	

О, если б я не был пьян,	如果我没喝醉，	
Я шел бы следом за ней!	我就会跟着她！	
Но двое тащили меня,	但有两个人拉着我，	
Когда я заметил ее...	当我发现她时……	
Потом я упал в сугроб,	然后我栽进了雪堆。	诗人讲述他没能见过陌生女郎的原因
Они, ругаясь, ушли,	他们咒骂着走开了，	
Решившись бросить меня...	决定丢下我不管……	
Не помню, долго ль я спал...	我不记得自己睡了多久……	
Проснувшись, вспомнил, что снег	当我醒来时，只记得，	
Замел ее нежный след!	她轻柔的脚印已被大雪掩盖！	

Звездочет 占星师

Я смутно припомнить могу	我能隐约记得
Печальную вещь для вас;	您这段悲伤经历；
Действительно, вас вели,	的确，有人领着您，
Вам давали толчки и пинки,	推您，踢您，
И был неуверен ваш шаг...	您步履蹒跚……
Потом я помню сквозь сон,	然后，我记得在梦中，
Как на мост дама взошла,	一位女士来到桥上，
И к ней подошел голубой господин...	一位蓝色的先生向她走去……

Поэт 诗人

О, нет!.. Голубой господин... 哦，不！……蓝色的先生……

Звездочет 占星师

Не знаю, о чем говорили они. 我不知道他们在说什么。

Я больше на них не смотрел.	我也没再注意他们。
Потом они, верно, ушли...	后来，他们想必是离开了……
Я так был занят своим...	我在忙自己的事情……
Поэт	**诗人**
И снег замел их следы!..	大雪掩盖了他们的足迹，
Мне больше не встретить Ее!	我再也见不到她了！
Встречи такие	这样的相遇，
Бывают в жизни лишь раз...	一生只有一次……
Оба плачут под голубым снегом.	两人伴着蓝色的雪花哭泣。
Звездочет	**占星师**
Стоит ли плакать об этом?	这值得哭泣吗？
Гораздо глубже горе мое:	我比你痛苦得多：
Я утратил астральный ритм!	我捕捉不到星体的律动了！
Поэт	**诗人**
Я ритм души потерял.	我失去了心灵的律动。
Надеюсь, это - важней!	我相信，这才是更重要的！
Звездочет	**占星师**
Скорбь занесет в мои свитки:	我要将哀恸写进星图：
«Пала звезда - Мария!»	"玛丽亚星陨落！"
Поэт	**诗人**
Прекрасное имя: "Мария"	真是一个美丽的名字——"玛丽亚"。

诗人极度痛苦

占星师否定诗人的痛苦

诗人否定占星师

Я буду писать в стихах:	我要写进诗歌里：	占星师陷入痛苦
«Где ты, Мария?	"玛丽亚，你在哪里？	
Не вижу зари я».	我看不到黎明。"	
Звездочет	**占星师**	↓
Ну, ваше горе пройдет!	唉，您的悲伤终将过去！	
Вам надо только стихи	您只需写写诗，	占星师否定诗人的痛苦
Как можно длинней сочинять!	尽量写长一点！	
О чем же плакать тогда?	还有什么好哭的？	
Поэт	**诗人**	↓
А вам, господин звездочет,	而您，占星师先生，	
Довольно в свитки свои	只消为学生们在星图中写下	诗人否定占星师的说法
На пользу студентам вписать:	"玛丽亚星陨落！"	
«Пала Мария - Звезда!»	就可以了。	

我们在引文旁标出了这段对话中否定出现的位置，可以得出如下线索：

诗人向悲伤的占星师询问陌生女郎的情况；

占星师陷入悲痛无法记起；

在诗人心中陌生女郎远比引起占星师忧伤的星星重要，所以诗人说"您若见到了她，就请先忘掉您的星星吧"；

占星师警告诗人不要介入他的工作；

诗人认为自己的痛苦一点儿也不比占星师的少；

诗人听了占星师的讲述后陷入极度痛楚（哀伤达到顶点，两人都痛哭流涕）；

占星师认为自己的哀恸甚于诗人；

诗人否定了他的说法，认为占星师不过是丢失了星星的律动，而自己丢失了心灵律动，所以更痛苦的不是占星师，并说要将玛丽亚星写进诗歌；

占星师则认为诗人终究为诗而生，不会悲伤很久；

诗人反过来劝占星师别再玩记录星相那一套了。

可以看出这段交锋非常激烈，双方一言一语不断地否定对方说法，人物情感在层层否定中逐步深化，最终内心世界被淋漓尽致地揭示出来，同时这段冲突性抒情像前两部剧中的一样并没有发展为戏剧所谓的冲突，而是销声匿迹，化作"忧愁的雪花"，如同皮埃罗最后哀伤的笛声以及《广场上的国王》中民众的沉寂。勃洛克抒情剧的心灵展示不是在冲突中实现。作者只是提供一个抒情语境，让人物情感在其中得到展现，而不是评判，也并没刻意追求双方冲突对抗推动情节发展。对于勃洛克重要的不是诗人与占星师、皮埃罗与作者以及诗人与小丑由于看法、志趣不同致使冲突升级、情节发展，而是在那种状态下人物表现出的情绪。作者借用这样一个故事框架达到抒情目的。客观地讲，要理解作者的艺术手法需要一定的艺术鉴赏力，这在某种程度上增加了普通观众接受抒情剧的难度。然而，1906年梅耶荷德导演的《滑稽草台戏》却在圣彼得堡剧坛取得空前成功，原因之一就是梅氏将勃洛克玄幻的艺术思想融入人物的三角恋关系中，后者更能调动观众胃口，但勃洛克对梅耶荷德的这种演绎并不十分满意，认为梅氏没完全理解他的作品。由此可见，把握人物关系和冲突发展的环境影响了勃洛克抒情剧的解读方式。

个体在这种冲突系统中往往最终走向自我消亡，索洛古勃这部剧的主要人物均以死亡收场。又如勃洛克的抒情剧三部曲，科隆比娜倒地变做纸牌，建筑师女儿倒在废墟中，陌生女郎回到天上，自我消亡是内在世界实现融合、个体升华的翘板，死亡是特殊的提升手段。此外，内在冲突系统表现在剧本层面经常是大段抒情独白，在一定程度上容易导致戏剧元素与抒情诗元素失衡。为此俄罗斯象征主义剧作家采用内在世界感受形象化的做法，将对立的力量物化为人物形象，在剧本中勾勒出个体与内在世界的特殊关系。剧中人物在这个世界里的独特体验正是戏剧冲突的第二种形态。

3.2.2 基于双重体验的冲突

冲突系统的内化使得俄罗斯象征主义戏剧摆脱依托外在冲突组织情节，剧情自然更多地围绕剧中人物的内在体验展开。所以，剧作家描写的往往不是人在世界中如何生活，而是对另一个世界如何体验。就像索洛古勃《胜利者的幻想》中剧作家莫列夫关于新戏剧的一句点评，"在剧院里我们想见到的不是日常生活，而是经艺术之力改造的生活"[①]。描写剧中人物的双重体验是展现生活改造过程的利器。我们不妨将这类剧本看作剧中人内在对立力量的写照，捕捉人物内在力量也是戏剧冲突内向发展的自然结果。

俄罗斯象征主义剧本在人物内在体验上做文章，这塑造了一批在剧本中拥有不同气质的特殊人物。可以说，他们生就一派矛盾性情，是一种特殊的冲突表现形式。其中一类人本身来自第一现实世界，但有能力

[①] Сологуб Ф. Собрание сочинений в 6 т. [т.5]. М.: Интелвак, 2002, с. 362.

体验另一个现实。他们是彼岸力量的发现者，具有诗人一样的气质，通常以剧作家本人为原型，剧情建立在他们的双重体验图景之上。

　　勃洛克的抒情剧三部曲可以说是描写这类双重体验人物的典范之作。三部剧本的剧情基础正是主人公与彼岸现实若即若离的关系，冲突类型是这一关系框架下两个现实的体验在主人公内在体系的此消彼长。剧本的基本戏剧动作是三个"诗人"分别在第一现实维度寻找自己的永恒女性——皮埃罗找科隆比娜、诗人渴求与建筑师女儿共同创造和谐生活、诗人在酒馆等待陌生女郎临世。他们能够真实感受到"永恒女性"的存在，但剧本展现的是走向彼岸的行动遇到各种阻力，而且阻碍实际上不是外在的，恰恰来自他们自身的思考和犹豫，源于双重体验。

　　诗人走进酒馆，说着旁人听不懂的话：

　　在这些如火的目光中、漩涡般的眼神间有如在蓝色雪花之下绽放一样突然露出一张面容：黑色面纱后面"陌生女郎"至美的脸……帽子上的翎羽在摇晃……被手套束紧的纤纤素手拎着沙沙作响的裙裾……她缓缓走过，走过……

　　……永恒的童话。这，是"她"，"世界统治者"。"她"手握权杖，统辖世界。"她"让我们着迷。①

　　诗人自言自语，绘声绘色地描述着"陌生女郎"的容颜，而当她真正出现在他面前时，诗人却哑口无言，一动不动地站着，然后"静静地坐到偏僻的角落，若有所思地看着陌生女郎……他慢慢从原地站起来，手放在额头上，在房间里前后踱了几步，从他的脸上看得出来，他

①　Блок А. Полное собрание сочинений и писем в 20 тт. [т.6]. Драматические произведения (1906–1908). М.: Наука, 2014.

在竭力回忆着什么"。酒馆所在的现实世界和陌生女郎出身的那个世界在诗人身上汇合,构成整个《陌生女郎》剧本的就是诗人两重体验在酒馆这个时空里相遇、并立的场面。这类人物既不属于此岸世界又不属于彼岸世界,他们游离其间,内心承受着两个现实的痛苦。在古希腊悲剧型作品中,双重体验表现为半人半神的形象,勃留索夫的拉俄达弥亚、维·伊万诺夫的坦塔罗斯、安年斯基四部悲剧的主人公都是能够和神对话的人,像坦塔罗斯更是名副其实的半神半人,梅拉尼帕虽为人女,但也是受海神波塞冬诱惑产下一子。俄罗斯象征主义戏剧半神半人中的"神"指的不是超越人之上的力量,而是人某种强大精神的类型化,是人的自我超越。

另一类拥有双重体验的人物实质是第一类人的对应形象,他们本是彼岸的造物,在此岸徘徊一遭最终重返那个遥不可及的世界。这些形象往往具有一定的神圣性,在剧中占据特殊地位,他们的出现就已经预示了冲突的必然,勃洛克那三个女主人公便位列其中。"此女只应天上有,人间哪得几回寻","第一现实"里没有她们的立足之地,出现即为了消失。为了将对立的力量融合到一条通往新现实的路,为了向彼岸的发现者显容从而提升他们的心智,这些形象便有了宗教意义。

索洛古勃的《生活的人质》对这一功能有较直观表述。索洛古勃讲了一个颇有意思的荒诞故事:米哈伊尔和卡佳青梅竹马、私订终身,但双方父母均不支持他们的爱情,强迫他们分开,卡佳嫁给了父母指定的苏霍夫,米哈伊尔和同样深爱着他的姑娘莉莉丝住在一起,双方名为分手,实为莉莉丝出的缓兵之计,即卡佳暂且顺遂父母意愿,待时机成熟,莉莉丝立马离开米哈伊尔,成就他们二人迟到的姻缘,八年之后,

米哈伊尔功成名就，莉莉丝认为时机已到，主动让出自己的爱人，卡佳也抛弃孩子，离开苏霍夫，与米哈伊尔终成眷属。

莉莉丝就是一个来自彼岸的造物、一个自我牺牲的形象。莉莉丝原是亚当在夏娃之前的第一任妻子，后渴求与丈夫平等，弃夫而去，变身邪恶形象，在中世纪文学中被看作诱惑者，看作是吸血鬼鼻祖。索洛古勃将她塑造成圣女形象，为真爱造福。为了成就米哈伊尔的幸福她甚至跪下亲吻卡佳的双脚祈求后者奉献出真挚的爱情。这已然不是现实世界之人的行为，带有宗教仪式色彩了。最后莉莉丝离开的场面，我们可以用上一节戏剧场面的观点分析这个局部仪式化场面。

……莉莉丝站在台阶顶部，身着黑长袍，头戴金色头饰，脸上洒满神圣的光辉。

莉莉丝：我累了，极度疲惫。我已走过几个世纪——我把人们呼唤到我身边——完成使命，然后离开。我依旧不是那个头戴花环的杜尔西内娅[①]，我前方的路很长。[②]

莉莉丝是连结尘世与理想世界的形象，融合第一现实与第二现实纯粹爱情的矛盾。那种爱对她是圣洁的，"你所爱的一切，对我都是神圣的"[③]，这是一种基督式的爱。她的出现开辟了一条成全姻缘的新路。[④]莉莉丝既是救世主，又是领路人。

[①] 杜尔西内娅：《堂·吉诃德》人物，原是养猪的村姑，被堂·吉诃德看作理想的爱人，并取了一个颇具公主意味的名字"杜尔西内娅·台尔·托波索"，每次战斗之前，堂·吉诃德都会高呼她的名字。

[②] Сологуб Ф. Собрание сочинений в 6 т. [т.5]. М.: Интелвак, 2002, с. 301.

[③] Там же. с. 251.

[④] 剧本当年在彼得堡上演之后，作品中所表达的爱情观备受指责，实际上，如同其他俄罗斯象征主义剧作一样，剧情的诸多细节不能以现实主义价值观评价。

不管是来自第一现实的人，还是神话人物，抑或第二现实降临的圣者，他们同时跨越两个现实，功能是将两个现实的思考融于一身，至少在剧本层面实现个体精神的升华。勃洛克的"诗人"与"永恒女性"在情感沟通或擦肩而过的交流之后心灵经历了一场风暴，拉俄达弥亚为了爱宁愿投身烈火，输给萨福的法米拉刺瞎双眼，欲表达的正是人在神面前超越自我的必然。双重体验为戏剧冲突提供了特殊的表现方式。

3.2.3 基于非矛盾关系的冲突

前几个小节我们的视野固定于个体内在系统，双重体验也是俄罗斯象征主义戏剧人物个体内在的特殊体验，本节我们将着眼于个体与他人的关系视界。谭霈生教授在《论戏剧性》中指出，冲突展开的内在动力是人物性格和人物关系，冲突主导是矛盾对立的力量，但对于分析戏剧冲突表现为融合的俄罗斯象征主义戏剧，人物关系与戏剧冲突的这层关系仍旧有效。实际上，谭教授也同时讲到"展开冲突的方式多种多样。真正有作为的剧作家决不会让某些成规束缚住自己的手笔，总是要不断探求新的路子"[①]，并举了《琼斯皇》的例子。融合式戏剧冲突恰恰是俄罗斯象征主义剧作家在探求新路子上迈出的一步，戏剧冲突新形态以戏剧人物新关系为支撑。

戏剧中的人物关系和现实生活中一样复杂多变。以活动范围为标准，它可分为家庭关系、工作关系、法律关系等；以性质划分，有亲属关系、上下级关系、师徒关系等，所以必须设定戏剧研究层面的坐标系。谭霈生的《戏剧本体论》将冲突的性质作为划分标准，从矛盾关系

① 谭霈生，论戏剧性，北京大学出版社，1981，第95页。

和非矛盾关系出发，前者发展为冲突和抵触，后者发展为非冲突。俄罗斯象征主义剧作里常见的人物关系属于后者。

"非矛盾"不是人物的完全统一，不存在对立。俄罗斯象征主义剧作家当然也塑造了一批对立的人物形象，不过所谓的"对立"已经超出了以往的定义范围，是蕴含融合趋势的对立。本小节论述也是按照这一思路展开。

对非矛盾关系应做两方面理解。第一，人物的对立以及由此引发的行为不能置于现实生活价值体系，因为象征主义戏剧本身并不以直接反映现实为宗旨，现实主义考量容易使理解剧本的努力走入歧途。因此，剧本中很多人物看似对立，实际并非势不两立。《滑稽草台戏》的皮埃罗和阿尔列金争抢同一个女人，阿尔列金甚至打倒皮埃罗抢走科隆比娜，但二人从未被塑造为情敌。当然，勃洛克这出戏的母本——意大利即兴喜剧（The Commedia Dell'Arte）也早已成为他们关系的模板。而在另一些剧中，没有了固定模式的制约，人物的对立仍然采用这种框架，《深渊上的爱情》里的"他"与"尘世之人"也不存在敌对关系，他们在剧中更接近以类型化的人物群像出现。类似的还有《生活的人质》中的莉莉丝与卡佳。与此同时，剧中人的诸多行为若以现实价值评判足够被贴上"不道德"的标签。阿尔列金和"尘世之人"抢他人未婚妻；莉莉丝提供的方案实际上对苏霍夫是极其不公平的；阿尔吉斯特冒充王后与国王同床共枕，而计谋被识破之后却向合法夫妇施魔法致其死亡（《死亡的胜利》），种种行为皆违反伦理，但实际情况是对他们做法的评价已然超出了现实价值系统。在"他"看来，自己的爱人随"尘世之人"离去是自由心灵的表现，米哈伊尔和卡佳以牺牲苏霍夫的幸福

为代价最终成就自己的姻缘是结束"人质"状态的正确选择，阿尔吉斯特的魔法是真爱至上原则的体现，所有人物的"出轨"在俄罗斯象征主义戏剧价值体系里只是一次精神层面的探索，与行为本身的品性无关。这也导向对非矛盾关系的第二方面理解，对立最终走向融合。

我们来看看剧中人物"对立"的结局如何。阿尔列金跳出窗外、跌入虚空；国王化作石头、阿尔吉斯特倒在石像脚下，爱与死亡画上了等号；米哈伊尔与卡佳终成眷属，莉莉丝完成了她维护至爱的神圣任务离他们而去；"他""她"和"尘世之人"均以自杀达到了他们追求的精神境界。这样的情节在现实主义剧作中是很难想象的，不合情理的结局在象征主义剧本里恰恰是对立融合的处理。我们看到，对立走向融合或者表现为双方的终结，或者表现为"神圣的和解"。就像"他"与"她"分手之际，对"尘世之人"说："您驱散了幻想，带来了我所不了解的真理。我走得太高，您让我明白，我远未获胜，尘世还未长成，那一天没有来临。"①"神圣的和解"背后的潜台词是第一现实的不完善和第二现实向第一现实的渗透力量，不管是国王的石化还是"尘世之人"随"她"自杀都是第一现实在第二现实效力下的变形②。

双方的终结或者"神圣的和解"实际上指的都是第一现实和第二现实的毁灭，山上的人、山下的人、下山的人均以消逝告终。两个现实纷纷坍塌预示着另外一种模式存在的可能，《生活的人质》描述了一种通过神圣形象的中介实现爱情升华的模式，但大部分剧本提供的是"毁灭

① Сологуб Ф. Собрание сочинений: в 6 т. [т.5]. М.: Интелвак, 2002, с. 323.

② 索洛古勃《深渊上的爱情》"高山—深渊"的世界结构本身反映的就是两种现实的并立，而"她"走下山的情节正是这个渗透过程。

性"结局——个体的消亡,消亡不等于死亡,死亡只不过是寄托着俄罗斯象征主义剧作家新现实探索之理想的特殊途径。探索止于个体消亡的隐含指涉,这也是诸多剧作落入乌托邦的原因之一。

本节我们分析了俄罗斯象征主义戏剧三种常见的戏剧冲突形态,戏剧冲突向内发展,形成内在于个体的冲突系统。冲突发展"自给自足",摆脱外在对立力量制造冲突的依托,更多立足个体内在双重体验。进而个体与外在力量确立为非矛盾关系,对立走向融合,以个体之消亡指涉隐含的新现实。俄罗斯象征主义剧作家探索戏剧场面和戏剧冲突各种新形态的最终目的,也是整个俄罗斯象征主义戏剧的终极目标,在于创造"新人"。戏剧人物形态的变化无疑是二元融合方法论指引下戏剧探索的必然结果。

3.3 戏剧人物

前面我们将戏剧场面和戏剧冲突分别置于二元融合方法论框架下重新定义了两个戏剧语言,本节仍采用此思路分析戏剧人物。戏剧不管如何发展变化,戏剧性的核心都是人,不同之处在于描写人的角度。以现实主义戏剧为代表的"写实派"主张如实地反映人,将人放在现实生活的参数系统,摹写人的外形以及内心,而俄罗斯象征主义戏剧恰恰在努力突破这种模式,从描写世界中的人转换为描写人之中的世界,但不是现实主义戏剧中的心理描写,而是从个体意志扩展为世界意志的过程,这也正是作为二元融合方法论的俄罗斯象征主义戏剧的精神核心。戏剧人物的转换反映的本质问题是在叔本华和尼采的方法论基础上建构人与

世界的融合关系。戏剧是人的艺术，我们在舞台假定性背后看到的是世界的形变，在这种新型世界结构作用下人与世界的关系悄然发生变化，内在地要求舞台上的人不仅在精神上也在形体上以更多元化的形态与世界融合。人物的塑造正是确立这种新型关系的处理方式。以往的戏剧人物作为绝对的认识主体与世界处于观审与被观审的位置，而在叔本华尝试打破主客体界限、将主体与客体统一之后，主体是融合了客体的新主体，个体意志被赋予世界本体意义，世界即我，我即世界，尼采用酒神世界观回归世界意志，重建人与人、人与自然的统一，在这种方法论脉络基础上俄罗斯象征主义戏剧人物必然地发生了相应变化，失去了现实生活印记，成为探索人与世界融合关系的方式。本节的任务是展现几种人物形态，或者说人与世界的融合形式，并透过人物形态分析俄罗斯象征主义剧作家的处理方式。

3.3.1　类型化的人

所谓类型化，实质是假定性的具体表现。我们未采用术语"假定人物"，因为一方面，假定性是相对宽泛的概念，本节即将展开的几种人物形态实际上都属于假定性，另一方面，假定性是一个相对抽象的概念，将人物抽象为某种类型在字面理解上能够直接传达出人物的假定形态意义。

舞台抽象化与人物抽象化在俄罗斯象征主义戏剧美学建构中应该是同步的。理论家认为舞台上人的行动如果未及上述要求，即使剧本、舞台设计完全符合假定性特征，整体也未必如假定所愿。所以，勃留索夫

对莫斯科艺术剧院实验剧场排演的《丁达奇尔之死》①并不满意,认为"那些演员们掌握了拉斐尔前派艺术家时常幻想的姿势,而语调像以往一样追求切合实际的真实,竭力如似平常那般用声音传达激情和不安,布景装饰是假定性的,但细节上却是极其现实主义的"②。实际上,勃留索夫这段评论针对的并非梅耶荷德的导演艺术,而是莫斯科艺术剧院那些在"体验派"熏陶下的演员,大致意思是那些没有真正理解舞台假定性精髓的演员将一出按照假定原则本可以十分精彩的戏演砸了。这一观点本身极端与否我们暂且不去评判,假定性框架下的抽象化人物在俄罗斯象征主义戏剧美学体系中的地位可见一斑。

因此,在他们的剧本中,人物塑造力求摆脱逼真,尽可能抛弃"现实生活习气"。这种做法看似与现实主义原则的敌对,实际上是现实主义发展到一定程度的结果,典型人物典型性格发展到极致便是某一类人物、某一类性格的浓缩,易卜生后期逐渐转向象征主义的创作方法也是意料之中的创作轨迹。在俄罗斯现代派剧本里我们很少见到现实生活中常见的人,试图通过台词了解人物性格、背景往往是行不通的。剧中人甚至连名字都没有,取之以人物类型的代词,比如他、她、第一个人、第二个人,当然,出现频率最高的是"诗人"这个剧作家在戏剧世界中的"反身代词"。此举在那一时期戏剧创作中比较常见的,梅特林克的

① 梅特林克的《丁达奇尔之死》于1905年夏在莫艺实验剧场排演,梅耶荷德执导,负责剧本工作的勃留索夫有幸观看了排练。这一时期梅耶荷德与斯坦尼斯拉夫斯基已经出现意见相左。同年10月,实验剧场关闭,梅耶荷德离开莫斯科艺术剧院,转入圣彼得堡的科米萨尔热夫斯卡娅剧院。

② Брюсов В. Искание новой сцены//Весы. 1906, с. 73.

《青鸟》（1908①）极其典型，这些人物正如《人的一生》（1908）中那个"人"是整个人类的代表。此外，较为特殊的一种类型化人物是来自古希腊神话，他们的形象本身已经讲述了既定故事和背景。古希腊悲剧形象类似于电影中的"明星特质"，即"他们扮演的角色本身在观众心目中的性格类型的外在特征"②，也就是形象本身的性格框架。那些历经千年沉淀下来的悲剧形象一出现就能唤起观众对某一类性格以及精神的联想，比如普罗米修斯、西西弗斯、坦塔罗斯等。③就像用仪式框架组织戏剧场面一样，剧作家借用他们的框架，与时代精神相磨合，塑造出一种类型，这也就是安年斯基主张的"神话与时代精神结合"。比如拉俄达弥亚的形象，同一个人物框架在三个剧作家各自的戏剧世界里衍生成不同的类型化人物：索洛古勃的拉俄达弥亚"逆来顺受"，更多的是等待神明的安排，以死复活自己的爱（《智蜂的馈赠》）；在勃留索夫笔下则更为主动，在神面前争取改变命运的机会（《已故的普罗特西劳斯》）；安年斯基注重爱情的痛苦体验（《拉俄达弥亚》）。我们不妨将俄罗斯象征主义戏剧中的古希腊悲剧人物形象看作剧作家自身的类型化，因为两者的体验所依托的心理表现机制是一样的。"悲剧主人公身上所体现出来的就是承担牺牲的勇气和决心，其表现就是受难受苦"④，而俄罗斯象征主义剧作家的创作所体现的是探索世界本真、创造新生活的勇气，在这一点上他们的目标是统一的。

① 《青鸟》的首演即在莫艺。
② 尹迪克，编剧心理学，北京联合出版公司，2014，第114页。
③ 因此，观众的熟识度也是剧作发挥心灵净化效力不可或缺的因素，这个问题我们将在后文详谈。
④ 晓群，古代希腊仪式文化研究，上海社会科学院出版社，2000，第116页。

上一节我们讲到，内化的戏剧冲突是一个相对独立于外在力量的系统，传统戏剧冲突中作为对立一方的外在力量不再发挥制造对抗的作用，内在系统所呈现的大段抒情独白在一定程度上容易导致戏剧元素与抒情诗元素失衡，为此俄罗斯象征主义剧作家将世界感受形象化，将对立的力量物化为人物形象，实质就是将内在世界做类型化处理。戏剧人物成为作者思想、情感的符号，在这个意义上，现实主义戏剧人物从作者主观世界中走出来，进入一个以现实生活为模板的"借位"世界，是作者的主观产物。象征主义戏剧人物即便在剧中世界也从未摆脱作者的主观控制，因为剧中世界也是作者臆想出来的，是剧作家主观产物的产物。勃洛克的抒情剧中诸多人物便是按照此原则塑造，例如《广场上的国王》出场人物列表中除了活生生的人还赫然写着几个特殊人物——面孔、人群中的声音、谣言（而且"谣言"有细致的说明，"小的、红的、在城里沙尘中乱窜"）。这些人物表现为某种力量的集合，我们在众声合唱的场面一节有过论述。剧本中还有两个类型化角色并没有出现在列表，当主人公为是否随人群推倒国王雕像难以决断时，两个鸟一样的东西从小丑身后探出头，一个黑色，一个金色。

黑色的

是时候了！跟我们走吧！给我们歌唱吧！这座城市想念歌声！

诗人

你是谁？

黑色的

别耽误时间！歌唱自由！人群已经被煽动起来了——他们会跟随你！

3 俄罗斯象征主义戏剧的创作维度

诗人

你反对国王?

黑色的

他该死!

……

诗人

金鸟,你是谁?

金色的

国王忠诚的仆人。内侍官。您的追随者。

诗人

我该怎么做?

金色的

歌颂圣驾。保护国王不受暴民伤害。时不我待。

诗人

我会歌颂的。带路。①

黑鸟和金鸟是主人公两种矛盾情感的形象化,内在世界外化,在第一现实中"借位",颇有童话的效果,后来,梅特林克的《青鸟》把这种表现方式发挥到极致,取得了比勃洛克的剧本更好的舞台效果。索洛古勃的唯意志剧则更为极端,"我"的意志是剧中唯一的真正人物,剧中各色人等只是"我"的意志的体现,演员和角色都是"我"手中的木偶。

① Блок А. Полное собрание сочинений и писем в 20 тт. [т.6]. Драматические произведения (1906–1908), М.: Наука, 2014.

梅耶荷德的舞台探索在这一点上与俄罗斯象征主义剧作不谋而合，逐渐形成了自己独特的"两重人物"观点，即公式$N=A_1+A_2$，N是最终表现出来的人物形象，A_1是被创作冲动唤醒的高级的人，是绝对创造力的人，A_2是日常生活中的人。①舞台上最终表现出来的人应该是两个层次的叠加，也就是第一现实与第二现实的融合。梅耶荷德30年代与梅兰芳艺术接触之后更加坚信自己的观点，并将之发展为"舞台上的人物=演员本身+演员扮演的角色+角色的程式化形象"的三重人物。这依托演员不同心理层面的人物形象塑造，在深层次上基于戏剧人物的模型化（моделирование, character modeling）这个类型化人物的特殊表现方式。在象征主义戏剧中，模型化一方面，表现为人物成为某种情感的表达，即抒情化处理；另一方面，表现为把人物塑造成静态的模型，面具属于常用的手段之一。

3.3.2　抒情化的人

相对于重叙事的戏剧作品，重抒情的象征主义戏剧人物形象淡化了生平、性格、身世等方面的刻画，更强调人物对某种情感的表达。抒情化的人物分为两类。一类在剧中参与情节建构，为展示心灵服务；另一类是中介人，除以上功能外还兼有连接剧情、观众、舞台以及间接表现作者态度的功能。这类人物在勃洛克的象征主义抒情剧中有着集中体现。

勃洛克抒情剧中的现实时间被弱化，失去了现实时间的标记，在

①　若从演员表演出发，A_1理解为行动指令发出者，A_2是演员的身体，N是演员。换言之，演员是表演意志通过身体这个材料的外在表现。

这样的时空中人物自然也不会带上现实时间的标记，即使某些人物身上带有这样的标记，也是象征性的，如《滑稽草台戏》中的唐豪塞和维纳斯，《陌生女郎》中的魏尔伦和豪普特曼。剧中这些人物虽被冠以具体历史人物或具体文学形象的名字，但他们不是那些"名人"，只是人名，是象征性的能指。他们在剧中并不是作为与那个名字相联系的实实在在的历史人物（德国剧作家、法国诗人等）参与剧情，而仅仅借用名字，并不带有那些名字所安身的18世纪、19世纪的标记。这么做是为抒情服务。真实的魏尔伦确实沉溺于美酒，而出现在《滑稽草台戏》中则恰好与酒馆氛围相协调，也与勃洛克的创作受法国象征主义影响这一事实相呼应。豪普特曼的名字出现在剧中有个很有意思的细节：第一幕和第三幕中均有一个年轻人跑向叫做豪普特曼的那个人告诉他"她在外面等候"，他却对此不予理睬，说"若一味纵容女人的脾气，男人就什么也不是了，只剩下被唾弃的份儿了"，但就是这样一个对女人不屑一顾的人，勃洛克在第三幕暗示"很容易认出他就是在雪地里带走陌生女郎的人"。不过作者仅仅一笔带过，留给我们无限猜测。唐豪塞和维纳斯出现在《滑稽草台戏》中则预示着阿尔列金终将离开科隆比娜，背叛他们的爱情。

另一些抒情人物并不借用具体历史人物的名字。他们也不带有现实时间的标记，在陌生世界里"与世隔绝"地行动着，这与勃洛克抒情剧中人的形象的第二个特点有关，即人物承载着象征主观世界的任务。抒情剧中没有扣人心弦的剧情和激烈的冲突，取而代之的完全是内心的矛盾，勃洛克在当年出版的抒情剧前言中说过三部曲是"表现个别心灵的感受、怀疑、激情、失败、堕落的作品"，勃洛克抒情剧的使命就是

考察心灵、展示心灵，不是"得出任何思想的、道德的或其他结论"。所以内心世界才是勃洛克真正的剧场，要全面展示心灵必须考察心灵的各个方面，展示它本身的丰富性，使它们并立起来，这是异时共存产生的原始出发点。小说可以通过论述、心理描写考察心灵，戏剧不同于小说，只能通过对白、行动等展现给读者、观众，而将异时共存特别是心灵感受不同阶段的异时共存展现给观众，就需要发挥戏剧的一项功能，即将内部主观世界外化、显现在观众面前，在勃洛克抒情剧中则是心灵感受的人格化，这样很多人物就承担着象征心灵感受的任务。人物不再是传统意义上的剧中人，而往往象征着一个心灵感受或一个意识，如《广场上的国王》中小丑从背后取出的黑鸟和金鸟。黑鸟反对国王，"让国王死去"，金鸟是国王的忠实仆人、追随者。小丑让诗人做出选择这一情节实际上是将作者矛盾的心理展现给观众。这是同一时间心理矛盾的共存，异时共存的性质尚不明显，上文我们已经分析过的《滑稽草台戏》中象征三种恋爱状态的三对恋人的情节是这一特点的典型。这些人物为抒情服务，是自由的，招之即来挥之即去，有时没有任何舞台说明表示某个人物要下场，那个人物却莫名其妙地消失了。如《陌生女郎》中的蓝衣人。

陌生女郎 你知道何为激情吗？

蓝衣人（悄声地）我的血沉默了。

陌生女郎 你了解红酒吗？

蓝衣人（声音更低）星际的饮料比红酒甜。

陌生女郎 你爱我吗？

【蓝衣人沉默】

陌生女郎　我的血在体内歌唱。

【沉寂】

陌生女郎　　心里满是毒药。

　　　　　　我比所有的少女妖娆。

　　　　　　比所有的女子美丽。

　　　　　　比所有的新娘热烈。

【蓝衣人打起盹，身上洒满雪花】

你们在人间多么甜蜜！

【蓝衣人消失了。蓝色的雪柱旋转起来，好像这里从未来过人……】

　　蓝衣人的一段心灵感受，是作者在心中与崇高美好的精神（陌生女郎）交谈过程中的一段感受，在涉及"你爱我吗"之类的实质性问题时，他一时语塞，之前的感受也随之消失。

　　作家在考察心灵的过程中思考自由、爱情、永恒这类终极问题，相应的剧中人物在异时共存中不断思索，所以共存于同一空间中的时间在人身上留下了痕迹。《滑稽草台戏》中心灵感受三个阶段的共存使主人公皮埃罗从头到尾审视自己与科隆比娜的爱情，皮埃罗在剧本结尾失去了未婚妻，取出笛子吹奏着关于人生苦痛和未婚妻科隆比娜的歌谣，大有"晚风拂柳笛声残"的悲凉；《陌生女郎》中诗人在几次接触陌生女郎这颗跨越万年从天上来到人间的彗星之后，得以逐渐靠近她的神性，但陌生女郎终究是"此物只应天上有"，又回到天上，留下诗人脸上的痛苦和眼中的空洞与黯然；《广场上的国王》中与小丑、建筑师及其女儿交谈后，诗人内心"追随国王"与"推翻国王"的矛盾消除了，坚决

站在"国王"一方，最后同建筑师的女儿一起消失在国王雕像的废墟中，走向天空。通过这些情节我们可以看出时间在主人公身上留下的痕迹。从开头到结尾，主人公或被永恒女性"乱了心绪"，或在这个世界上消失，心灵世界已经不是大幕刚拉开时的状态。这也是勃洛克抒情剧三部曲中情节突变的标记。

抒情人物承载着心灵感受，具有象征主观世界的功能。抒情人物在不同阶段心灵感受的并立中（《滑稽草台戏》）或者在跨越万年的共存中（《陌生女郎》）思考自由、爱情、崇高精神这类永恒问题并进行转变。除此之外还有一类人物形象影响情节的转变，即中介人。

中介人在剧中居于剧情世界和现实世界之间；他们被打上了从事描绘的世界的痕迹，从事描绘的世界的时间和剧情时间在这里凝聚；他们是剧中被创造出的形象但又不完全参与剧情，偶尔从观剧人的角度评述剧情；剧情在他们的干扰下发生转变。在勃洛克抒情剧三部曲中属于中介人的有"作者"（《滑稽草台戏》）、小丑（《广场上的国王》）和占星师（《陌生女郎》）。三个形象中有一些我们通过他们在剧中的站位本身便能看出"边缘"状态，如"作者"和小丑，"作者"站在侧幕后面，偶尔探出脑袋说两句话，而小丑坐在连接舞台和乐池的斜坡上垂钓，关注着剧情进展偶尔也迈步走进舞台；另外一个就是占星师形象，他的"中介"状态是极其隐蔽的，我们在上文已经分析了，只有抓住一句台词才能发现他的"中介"状态。这三个形象活动在没有现实时间标记的陌生世界的边缘，被迫肩负着连接两个世界的使命。他们从中间地带走进舞台，进入剧情，跨进另一个可能相差百年的时间系列中，所以他们迈出的一步不是空间性的一步，而是有着巨大时间度量的一步。他

们参与剧情，带来转变，这一点在勃洛克抒情剧三部曲的情节进展中有着重大意义。

《滑稽草台戏》中"作者"从幕布后面跳出来参与剧情的三个场景正是剧情发生转变的三个点。皮埃罗先是苦苦寻找未婚妻科隆比娜，陷入沉思，在窗下和着吉他唱歌，这时"作者"从侧幕跳出来。

他说什么？最敬爱的观众！我要向你们证明这个演员嘲笑我的身为作者的权力。故事发生在冬天的彼得堡。他从哪里弄来的窗户和吉他？我不是为丑角写剧……请你们相信……

他突然为自己的意外出现羞耻，藏回幕布后面。

这之后科隆比娜出现了，神秘主义者认为她就是持镰刀的"死神"，不让皮埃罗靠近。皮埃罗也动摇了，一度想离去，但被科隆比娜挽留住。阿尔列金的出现打乱了这一切，他推倒皮埃罗，带走科隆比娜。此时"作者"又跳了出来。

……我写的是最现实的故事，我有必要向你们介绍一下剧情：这是一对年轻人的爱情，有第三者插足，不过爱情的障碍最后都会消失，他俩将步入婚姻的殿堂。还有我从未让主人公穿上小丑的服装，他们上演一个老掉牙的故事竟不告知我……

从幕后伸出一只手拽住作者衣领将他拖回去。他叫喊着消失在幕后。大幕拉开了。舞会。……

这里开始了皮埃罗忧伤的吟唱以及三对恋人的对话，这也是全剧最动人的情节。阿尔列金重又出现，他走出合唱队要跳出窗户走进春天的世界，结果那景色只是图画，他坠入空虚。"死神"的身影出现了，所有人都吓得不敢做声，只有皮埃罗认出那是科隆比娜。随着皮埃罗走

近,科隆比娜美丽的身姿逐渐显现。他们一点点靠近,"作者"又露面了。

最敬爱的观众……你们看到爱情的障碍已经消失……你们将是这对情人久别重逢的见证者。如果说他们为了克服障碍花费了很多时间,那现在他们将永世相伴!

"作者"要把皮埃罗和科隆比娜的手握到一起,但突然舞台天旋地转,一切都消失了,科隆比娜变成一张扑克牌,只留下皮埃罗吹奏起哀伤的歌曲。

"作者"面对观众说话,好像比剧中任何一个人物都要熟悉剧情。他转身面对剧情,参与其中,剧情却朝相反趋势发展。所以"作者"出现的场景都是情节发生转变的节点,"作者"和剧情甚至是相互否定的,否定在勃洛克抒情剧三部曲中同样起着重要作用,我们将在勃洛克抒情剧矛盾共存问题中论述。《广场上的国王》和《陌生女郎》中中介人时空体的作用也是如此。在《广场上的国王》小丑不参与剧情的场景中,由于小丑连接着剧场与剧情,以观剧人的视角评述剧情,所以小丑的话起着舞台说明的作用。

小丑:恶劣的天气,连鱼也不上钩了。谁也不愿上"正确思想"的钩。大家都疯了。看,最疯狂的人终于来了,但愿有人上钩。

又如:

小丑:开始了。刚才一条大鱼已经上钩了,傻乎乎的情人们吓跑了我的鱼。

小丑这两处的台词分别引出了诗人与建筑师、诗人与建筑师的女儿的对话,将诗人内心的矛盾一步步向前推进;在另一些场景中小丑参与

剧情，不过小丑似乎与剧中人物有隔阂，这个形象骨子里仍旧从观剧人的角度将面前人物内心矛盾展现出来，小丑在迷茫的诗人面前摆出两只鸟，让诗人选择，诗人听了两只鸟的"演说"，毅然选择了追随国王。第三幕中小丑现身在民众面前，以谐谑的口吻向群众大谈自由、真理，认为自己就是真理，就是"正确思想"，在民众中引起一片骚动。

小丑好奇地走向尸体，第二个人无助地靠在尸体旁。

小丑（严厉地）：醉鬼？

第二个人（严肃地）：死尸。

小丑：死因是什么？

第二个人：心脏破裂。这几天的不安导致的。

小丑（摇头）：如果求助于我，一切都会好的。

第二个人：你是谁？

小丑：灵魂的医师。

……

小丑：你们需要真理吗？它就在你们面前！看我！我——就是真理，红色的，金色的，赤裸裸的真理。把死尸统统抬走！

……

众声：住嘴！太可怕了！苦难让疯子承受吧！我们上路！去海边！去海边！去迎接轮船！

这个宏大的群众场面的矛盾异常激烈，事件异常紧张。人们否定了小丑的言论，奔向防波堤，最后失望而归聚集在广场，将矛头直指国王的权力，群众一拥而上踏倒了国王的雕像。小丑将人群惶恐不安的矛盾心理"钓"出来，当所有人都将注意力集中在国王权力的执行人——孩

子般偎依在国王雕像下的建筑师女儿身上，被她迷住时，人们的焦虑与不安暂时消散了，小丑嘟哝道："这里谁都不需要我了。"

由于占星师在《陌生女郎》中的边缘状态比较隐蔽，所以对剧情的影响不像中介人时空体在前两部作品中那么明显。占星师像作者一样通过梦境回忆起陌生女郎与蓝衣人相会的情景，转述给诗人，使得诗人陷入无限的忧伤。占星师对剧情的影响还体现在诗人认出陌生女郎并试图向她靠近，而从天文协会匆匆赶来的占星师却挡住了诗人的去路并且没认出陌生女郎。这是因为摆在占星师和作者面前的都是模糊的梦一般的情节。应该说正是占星师的出现加速了《陌生女郎》的收场。

3.3.3 面具、木偶式的人

从标题上我们应该明确本小节的论述方向并非泛论面具或木偶的多样性功能，而是抓住两者在戏剧中共通的东西。在洞悉心理层面，面具和木偶是同质的。两种形式都是将舞台上活生生的人部分或整体地塑造成无生命的人，"用最明了、最节约的戏剧手段来表达心理学不断向我们揭示的深藏在人们头脑中的冲突"[1]。通常我们会认为面具和木偶是借助工具将人体与外在世界隔离，A. 托尔申在专著《面具，我知道你》中甚至认为这种掩盖面孔的效果是"模型化的第一个心理学特征"[2]，这种看法存在片面性，因为隔离意味着人与世界交流的阻隔，而不管是宗教仪式还是假面活动，面具的功能是实现人与世界"通灵"，这说明面具的效果在于人与世界的另一种融合。正如化妆过程中

[1] 尤金·奥尼尔，奥尼尔文集：第6卷，郭继德编，人民文学出版社，2006，第284页。

[2] Толшин А. Маска, я тебя знаю. СПб.: Из-ий дом Петрополис, 2011, с. 299.

被涂抹的人体是对大自然美艳色调的摹仿和映照，本质是人融入自然的本能冲动。所以，维·伊万诺夫的"新面具"不同于旧面具掩盖真相，强调的是在酒神精神中诞生。①面具和木偶掩盖部分或全部人体，扩展被掩盖部分人体的功能，模糊人体与世界的界限，使人如同在秘仪中那样以一种形而上的精神体验融入世界。所以，面具和木偶式的人首先是一个表现力经过双重化处理的人体。

人体表现力的双重化处理包含两个方面：外形抽象化和行动抽象化。前者表现是面具或面具一样的表情，后者则是木偶一样的行动。面具是一种语言，本身表达了某种涵义，叙说一个世界，面具通常是人的潜意识和被压抑的欲望的形象化，具有心理学层面的重建功能，酒神祭中女司祭面具的重要功能就是掩盖她们的面容以放纵欲望。俄罗斯象征主义戏剧中的人物外形抽象化不一定借助实实在在的面具，剧中的面具经常具有象征的色彩，比如面具一样的表情或者运用特定涵义的色彩。

人物的神情是戏剧动作的重要组成部分，在剧本中以舞台提示的形式存在，堪称剧本的第二台词。舞台提示中关于人物神情的描述性话语能够让剧本读起来更生动，使读者对人物的把握更直观，所以，在立足于描写现实生活的剧本中舞台提示经常出现。俄罗斯象征主义戏剧中的人物失去了现实背景，游离在剧作家创造的二元融合的世界里。在基于非矛盾关系的冲突中，二元对抗最终归为融合，"冲突"中的人便也弱化了对抗应有的紧张、急促和激动等情绪，面具一样僵硬的神情自始

① Борисова Л. Проблема маски в символистской и постсимволистской драме// Ученые записки Таврического национального университета им. В. И. Вернадского. 2000(13).

至终挂在人物的脸上。这样，剧本的戏剧动作缺少了人物行动的全面参与，更多地依靠台词营造的氛围推动，从这个意义上说，象征主义戏剧是名副其实的"话"剧。勃留索夫的《旅行者》中与唯一人物对戏的"死人"自登台之后没有任何台词，俨然一尊塑像伫立在剧情世界里，整出戏全靠尤利娅一人的大段独白推进。人的神情被抽离与人变为塑像如出一辙，都是将来自第二现实的力量融入人的第一现实，造成人在第一现实维度的让位，反映了原始时期人类内心就已经存在的对神秘异己力量的恐惧，所以，在古希腊神话中对人的惩罚之一便是石化，比如未走出地狱的欧丽狄茜。人的这种处理恰好能够满足俄罗斯象征主义剧作家营造剧本神秘氛围、体验来自彼岸世界未知力量的需求。因此，人物造型已经不完全为了满足逼真的美学要求，本身成为角色的重要部分，具有叙事潜能。

俄罗斯象征主义剧作中的诸多人物我们几乎辨别不出任何表情，有的甚至连面部轮廓的描写也没有了（第二对恋人的他①）。勃洛克的《滑稽草台戏》是一部人物完全面具化的作品，关于剧中人物鲜有表情描写，科隆比娜最后还变成了扑克牌，神秘主义者被置于假面舞会的环境里，戴着面具、身着假面舞会服装，②而剧中剧三对恋人的面具和服装搭配重在以色彩象征不同的爱情状态，"他身着天蓝色，她粉红色，

① "看，巫婆！我摘下面具！你会发现，我面目不清！"——Блок А. Полное собрание сочинений и писем в 20 тт. [т.6]. Драматические произведения(1906-1908). М.: Наука, 2014, с. 17.

② 在普希金之家手稿部，我们可以看到勃洛克手稿中的人物列表关于几位神秘主义者有更为详细的说明——"神秘主义者（三个说话，其他人闭口不言）"。由此可见，作者是有意将他们本身的形象塑造成木偶，而非仅仅为了便于扮演神秘主义者的演员在后面的剧中剧里自然转换为剧情需要的假面身份。

面具与衣服的颜色相同"指涉火热的爱恋,第二对的搭配采用对称样式,"她戴黑色面具、身披红色斗篷……他……戴红色面具、身披黑色斗篷",这样的搭配指涉爱情中的分裂力量,值得一提的是马列维奇这一时期的绘画作品,如《花姑娘》(1905)和《农民》(1908)也很明显地运用了模糊面孔和色彩对称的象征手法。这种抽象化处理使人的感受摆脱客观世界,对另外现实的感受参与到客观现实的重构中,这就是马列维奇在《无物象的世界》(Мир как беспредметность)中阐述的"至上主义"观点:有意义的东西不是客观世界的视觉现象,而是感觉,要使现象唤起感觉。所谓的感觉就是我们常说的"言外之意"。

另一方面,行动的抽象化在剧本层面表现为木偶式的行为,如同在面具化的外形中可以寄托对另一现实的体验,趋于静态的行动是象征主义剧作家描绘戏剧世界的独特方式。木偶化处理是19世纪末戏剧创作中戏剧人物常见的存在形式。早在1896年出版的《日常生活的悲剧性》中梅特林克便提出了"静态戏剧"的想法,一个纵然没有动作的人"确实经历着一种更加深邃、更加富有人性和更具有普遍性的生活"[1],美和伟大在言辞中,不在行动中,"在平凡生活的背后才隐藏着真实的生活,而人的内心也只有在静寂和朦胧中才能领略这种神秘"[2],斯特林堡创作于1907年的《鬼魂奏鸣曲》也透露出这种观点,"我主张一声不响。这样一个人可以好好思量,回想过去的一生。沉默最能显出真情,说话反倒掩盖真相"[3]。在梅特林克和斯特林堡的戏剧世界里,可见的

[1] 艺术学经典文献导读书系:戏剧卷,北京师范大学出版社,2010,第128页。
[2] 周宁,西方戏剧理论史(下),厦门大学出版社,2008,第770页。
[3] 斯特林堡,斯特林堡戏剧选,石琴娥译,人民文学出版社,1999,第512页。

世界、可见的人只有与不可见的世界、不可见的人合为一体，才具有实在性，但他们的融合在于通过象征深入第二现实，俄罗斯象征主义戏剧的两种现实融合则立足于新现实的创造力。所以，人的静止状态在梅特林克的《闯入者》里旨在体验不可知的神秘力量；而在勃留索夫的《旅行者》（已故的神秘路人）或者勃洛克的《广场上的国王》（国王的雕像）里，静态的人几近塑像，人体基本失去了第一现实的标记，本身就是一种未知的神秘力量，旨在传达这样的力量。我们经常提到的关于拉俄达弥亚的三部剧是围绕已故的普罗特西劳斯展开，后者在剧本中以无神态动作的肉身出现，而剧情的高潮也是以蜡像的在场逐步铺陈，蜡像正是神秘力量在可见世界的所在。

实际上，动作的缺失并不意味着演员表演不考虑形体训练，相反，静态的动作对演员身体的表现力要求大大提高。与俄罗斯象征主义戏剧同时代的主张舞台动作应是给人以一种美感的"形体造型"的梅耶荷德，以及后来提倡"质朴戏剧"的格洛托夫斯基，都属于这种思路。人类抒发情感最原始的手段正是身体的表现力，《礼记·乐记》云："言之不足，故长言之，长言之不足，故嗟叹之，嗟叹之不足，故不知手之舞之、足之蹈之也"，但在后世发展过程中，传统戏剧舞台上"言"的分量逐渐超过了"手舞足蹈"，而与之相对的街头表演仍旧保留着原始传统，因此，勃洛克、维·伊万诺夫、别雷的戏剧主张中常见街头表演元素的引入。实际上，我们在1913年2月20日勃洛克写给妻子门捷列娃的信中看到，勃洛克并不完全赞同梅耶荷德设计的木偶式人物，"如果他（梅耶荷德）不醒悟，不完全抛弃那些木偶式人物，回到人身上，他

就完了"①。对勃洛克来说，木偶不应该是毫无生气的人皮，而是蕴涵着表现力量的变形的人，换言之，真正的木偶可以挖掘人身上隐藏的能量，这也印证了上文关于俄罗斯象征主义戏剧人物的静止状态旨在传达神秘力量的说法。所以，这种抽象化的行动在舞台上极易演变为仪式化的行为，比如《广场上的国王》中诗人最后一步步走上国王塑像的台座、走向建筑师女儿的场面类似于祭祀仪式中信徒走向祭坛司祭的环节，木偶式的人物与局部仪式化场面存在一定的内在联系。

俄罗斯象征主义戏剧中相对次要的人物大多被塑造为面具和木偶式的人物，而核心人物不可能完全丢掉行为发出者的地位，但鲜有的行动往往处于迷离状态。他们的行动基于一种独特的自我认知机制。

3.3.4 人格解体的人

当我们通读勃留索夫、勃洛克、索洛古勃的象征主义剧本，会明显感觉到剧中核心人物往往略显"木讷"，"神情恍惚"更接近他们的行为常态。勃洛克的"诗人"主人公魂不守舍似的过着自己与世隔绝的生活，索洛古勃的女主人公们沉浸在自己臆想的完美世界里，勃留索夫笔下的人物耽于神经质一样的妄想中。不管表现为何种形式、出于何种原因，他们的共同之处是有着"非尘世"的感受，用我们的说法是活在第一现实、感受第二现实的双重体验。双重体验是俄罗斯象征主义戏剧冲突的表现方式，同时也形成了一批"神经质"的戏剧人物。在陀思妥耶夫斯基作品里他们常被称作精神分裂症患者。精神分裂是大脑功能紊

① Блок А. 20 фев. 1913//Собрание сочинений в 6 т. [6.т]. Письма, 1898–1921. Л.: Худо-ая лите-ра, 1983, с. 334.

乱、感知觉的分裂，而双重体验类似于多个灵魂分期主宰肉体、多个人格共存于一人。前者属于医学概念，后者属于心理学范畴，常常为满足艺术表达的需要出现在艺术作品中。象征主义戏剧人物的行为表现出自我认知机制的人格解体（depersonalization）倾向，即眼中的世界不那么真实、变得模糊、如梦中一般（类似例子有斯特林堡《一出梦的戏剧》以及勃洛克《陌生女郎》完全用"幻梦"代替传统的幕）。

精神分裂会出现人格解体倾向，但人格解体不一定是精神分裂。后者仍留有正常的感知力，只是存在真实感障碍。人格解体不是俄罗斯象征主义戏剧人物的病态表现，而是独特的观审方式，也是二元融合方法论指引下戏剧创作过程中人与世界关系的自然处理方式。人格解体在俄罗斯象征主义戏剧中的人物建构机制立足于方法论渊源中的两个支点——自失和魔变。

第一个支点是叔本华的"自失"或自我丧失，"人们自失于对象之中了，也即是说人们忘记了他的个体，忘记了他的意志"[①]。站在俄罗斯象征主义剧中人物的立场分析，这是自我认知感消失的表现。人物形象为作者所创造，自然受到作者构思控制，但是深入剧本层面，与现实主义戏剧中的人物相比，现代派的剧中人失去了更多的自我认知自由，如前文所述，他们是剧作家主观产物的产物。自失让观审者与观审对象两者合一，主体与客体融合，而且在观审中，个别事物变为某种类型的理念。人物体验的是融合了主体的新客体，处于第一现实和第二现实之间，所以出现真实感障碍是自然而然的。

另一个支点是尼采在《悲剧的诞生》中说的"魔变"。酒神节庆

① 叔本华，作为意志和表象的世界，石冲白译，商务印书馆，1982，第250页。

时，酒神信徒把自己看成萨提儿，而作为萨提儿又看见了神，他在他的变化中看到一个身外的新幻象。俄罗斯象征主义戏剧人物在双重体验中不自觉地将第一现实的自我置于第二现实的考量，在自我之外看到一个似乎是完美的形象，基于两个现实的人格在人格解体中建构并观审连接两重体验的新现实。"魔变"的现实在于日常生活现实在象征主义氛围中改变原本的面貌，将现实的本质幻化为新的假定现实，这也是为什么很多俄罗斯象征主义剧本立足于日常生活题材或日常人物关系却营造出形而上的氛围，比如风流女人的圣女化（勃洛克的科隆比娜，索洛古勃的阿尔吉斯特、莉莉丝等）。

我们以最典型的勃留索夫《旅行者》为例展示人格解体这一观审方式。从现实角度分析，这是一个少女放纵欲望的艳遇故事：护林员外出，女儿自己在家，出门之前父亲一再叮嘱，无论谁叫门都不要开，然而恻隐之心让她违背了父亲的意愿，擅自接待了一个陌生人，姑娘逐渐从小心谨慎到放松警惕再到敞开心扉乃至相谈甚欢（实际上只是她自言自语、自我说服），最后单方面认为这个陌生人被命运和上帝派来抚慰她那颗希求爱情的心灵，当疯狂的爱欲驱使她扑向这位使者时，她却发现过路人只不过是一具尸体。

护林员女儿自我说服的过程是"自失"与"魔变"共同作用的人格解体的完美呈现。她不断试图打消自己内心的疑虑：

他站在那，敲门……看来，他很累，

也可能，病了。

……

他浑身湿透了，真可怜！他打扮得

像城里人，年轻，苍白……①

在这段台词里我们不仅可以看到姑娘的顾虑，同时也能感受到言语背后隐藏的对陌生异性的好奇。姑娘在自言自语中逐渐建构了一个基于被压抑的欲望的世界，关于陌生男子的一切都是她在这个世界框架下主观臆想出来的，自我丧失在隐性欲望的显现中，只是开始阶段两个人格轮流主宰肉体，欲望的迸发和第一现实的戒心处于此消彼长的状态，但前者逐渐控制了身体，"我叫尤利娅，你就叫罗波吧，这个名字我喜欢"。随着不断诉苦和细致地描绘理想的爱人，护林员女儿把幻想出来的完美的爱移情到面前这个陌生人身上，仿佛看到了那个美轮美奂的爱人就坐在自己身边，这是"魔变"的现实。如果情节按照这个线索继续进行下去，魔变的现实就成了第一现实，那《旅行者》就是一个十足的艳遇故事，但"他死了！这是谁！有人吗！救命！"这个荒诞的结尾打破了第一现实和魔变现实的结构。死人进门、脱外套、点头的情节否定了第一现实的可能性，面无血色的尸体打破了她对美好爱人的幻想，剧本以一种神秘的体验收场。应该说，没有这个绝妙的收场就没有《旅行者》的象征主义氛围。

人格解体不是剧中人的病态塑造，是独特的观审方式，自失与魔变共同营造的主客一体的体验模糊了人与被观审世界的界限。从主体到客体的观照转为从主体到主体的观审，融合了客体的新主体以及融合了主体的客体世界，在俄罗斯象征主义剧作家的体系中被赋予了现实的改造功能。

① Брюсов В. Ночи и дни//Вторая книга рассказов и драматических сцен. 1908-1912 гг. М.: Скорпион, 1913, с. 138.

下编

下篇

4 左翼运动背景下象征主义戏剧新形态

上编讨论的是俄罗斯象征主义戏剧的内涵,即本身的形态特征,考察了象征主义戏剧的思想渊源及其在理论建构和文本创作层面的探索。下编的论述重点是俄罗斯象征主义戏剧的外延,即影响和当代价值。

罗森塔尔称"象征主义是布尔什维克胜利的间接原因"①。象征主义本身是作为一个美学反叛运动兴起的:反叛旧有的审美秩序,主张艺术要创造生活,因此,"革命"被视作颠覆传统、创造新现实的"自然力"。尽管象征主义者对革命的感知多是从美学意义上出发的,但20世纪初俄国社会的变革氛围让他们与左翼阵营彼此接近,尝试将艺术与民众联系起来。因此,俄罗斯象征主义与左翼阵营的艺术活动之间存在着内在精神上的联系。在象征主义艺术思想以及社会运动的双重影响下,

① 罗森塔尔,梅列日科夫斯基与白银时代:一种革命思想的发展过程,杨德友译,上海人民出版社,2007,第258页。

在象征主义运动后期，即20世纪20–30年代，俄罗斯出现了一种与象征主义有着微妙联系，同时又是特殊时代产物的戏剧类型——左翼戏剧。本章我们将从左翼戏剧与象征主义戏剧的关系出发，以节庆表演和爱森斯坦的吸引力戏剧为例梳理俄罗斯左翼戏剧中的前卫因素，具体分析以象征主义为代表的现代派戏剧思想与俄罗斯左翼艺术运动结合之后形成的戏剧新形态。

4.1 苏俄节庆表演[①]

"总参谋部拱门下涌出装甲车和彼得格勒的赤卫队。巴甫洛夫近卫团士兵从莫伊卡河方向涌来。海军部街扑过来一群武装水兵。他们的共同目的地是——冬宫。从这个被围攻的堡垒的大门里传出拖动大炮的嘈杂声，士官生们正用劈柴遮掩大炮。战斗开始了。远处著名的'阿芙乐尔'号巡洋舰也加入战斗。冬宫亮起的窗口映出正在厮杀的士兵影子。机枪、步枪、炮声夹杂其间……"[②]

上述描写文字并非出自某家媒体的纪实报道，而是一场演出的记录。记录者正是当年现场的一位参与者。这场演出于1920年11月7日拉开大幕，是彼得格勒军区政治管理部为纪念十月革命三周年而聘请导演叶夫列伊诺夫在冬宫广场排演的大型实景演出《攻占冬宫》（Взятие Зимнего дворца）。相关资料显示，十月革命之后一段时期，尤其是

[①] 该部分原刊载于《俄罗斯文艺》2020年第3期，标题为《再现·仪式·参与：苏俄节庆表演建构策略》。

[②] Туманов И. М. Массовые праздники и зрелища. М.: Искусство, 1961, с. 9-10.

国内革命战争期间的1918–1920年，俄罗斯主要城市举办过多次类似演出，大多由官方或半官方机构（如军区政治管理部宣传处和无产阶级文化协会）负责安排调度，一小部分属于当时文艺界名人自发组织的活动。彼得格勒（今圣彼得堡）是此类演出的集中举办地。1919–1920年间仅彼得格勒一城有文献记载的大型露天演出就多达十余场，在军营和野战训练基地的场次尚未计入在内。《俄罗斯苏维埃戏剧院史》描述道："未来的历史学家将证明，革命年代，全俄罗斯都在演戏。"[①]

影响较大的几次演出有：《推翻专政》（Свержение самодержавия, 1919.3）、《庆祝第三国际的哑剧》（Пантомима по случаю празднования III Интернационала, 1919.5.11）、《流血星期日》（Кровавое воскресенье, 1920.1.9）、《献给劳动解放的神秘剧》（Мистерия освобожденного труда, 1920.5.1）、《巴黎公社的覆灭》（Гибель Коммуны, 1920.3.18）、《走向世界公社》（К мировой Коммуне, 1920.7.19）以及上文提到的《攻占冬宫》。莫斯科组织过影响较大的《伟大革命的哑剧》（1918.11.7），除此之外，在沃罗涅日、伊尔库茨克、萨马拉等外省城市也出现过此类露天演出。

从我们列出的演出日期可见，此类露天演出旨在纪念某个特定日期——1月9日（俄历，1905年流血星期日）、5月1日（国际劳动节）、3月18日（法国大革命纪念日）、11月7日（十月革命）、7月19日（第三国际"二大"召开）等。在纪念日组织节庆表演，是十月革命后苏维埃俄罗斯新兴的戏剧形式。向上追溯，早在"十月"之前的1917年

① Дмитриев Ю. А., Рудницкий К. Л. История русского советского драматического театра: в 2 книгах. Книга 1: 1917-1945. М.: Просвещение, 1984, с. 54.

5月1日，为庆祝国际劳动节，临时政府就组织了一场大型露天演出活动，俄罗斯第一次出现节庆表演这种实景戏剧形式。1918年全俄中央执行委员会沿用了这一节庆演出形式庆祝十月革命一周年，并于同年12月2日在《苏俄劳动法典》中通过《关于周休日和法定节假日的规定》（«Правила об еженедельном отдыхе и о праздных днях»–Извлечение ВЦИК'а 5/XII–1918г. № 266））确立了"红色日期"（красный календарь）。所谓"红色日期"既指日历上标红的节假日，又指红色政权的纪念日，包括1月1日、1月22日（公历，流血星期日）、3月12日（沙皇退位）、3月18日、5月1日和11月7日，并规定每逢这些日期应停止一切生产活动，纪念历史大事。至此，红色节庆正式成为在官方法令规定的时间定期举行的活动。按照A.卢那察尔斯基的划分，俄罗斯民众节庆大致由两类活动组成：民众游行和节庆表演。[①]基于戏剧艺术的节庆表演正是革命后苏俄战时新兴的特殊文化形式。

节庆表演在1918–1920年的苏维埃俄罗斯能够迅速出现并成为当时重要的文化现象，一方面，与法规性先决条件（1918年《劳动法典》关于节假日的规定以及更早时期中央执委会关于举办十月革命一周年庆祝活动的通知）有关；另一方面，由于十月革命在国家和社会层面改变了俄罗斯文化创造主体和传播生态，"实现从精英文化到人民文化的根本转变"[②]，人民成为本民族文化的主人。在这段历史变革期，大众广场艺术以其"当下性"，即指向当下大众生活状态的特征，"强势进入现

① Луначарский А. В. О народных празднества//Вестник театра, 1920(62).
② 吴晓都，十月革命：一种文化视角的回溯与思考//文艺理论与批评，2017(1).

实生活，成为社会革命激情的代言人"①。因此，卢那察尔斯基称民众节庆是"革命的主要艺术产物"。

4.1.1 革命历史的戏剧叙事

节庆表演首先是一种特殊的戏剧形式，天然地具备戏剧属性，围绕呈现对象发挥"戏说"功能。以彼得格勒的节庆表演为例，尽管素材基本为真实历史事件（如十月革命、二月革命、流血星期日等，甚至参与者为历史事件亲历者），但表演终究不等于历史，而更接近历史场景的再现，是历史的戏剧叙事，即用戏剧手法叙述历史。因此，节庆表演的建构表现出一般戏剧的设计性、象征性、程式化等特征。当年的戏剧评论家兼导演皮奥特罗夫斯基（А.И. Пиотровский）准确把握到节庆表演与戏剧的天然相似基因，"'谁、在哪，如何移动、行动和说话'，这些戏剧艺术的基本问题对于节庆仪式和表演剧本是同样重要的。区别在于，剧院里，行动的主体和方式是幻觉的；在节庆活动里，是现实的"②。所谓节庆活动里的现实正是"在幻觉和假定性基础上树立戏剧动作的新现实性"③。所以，在假定和现实的博弈中，节庆表演所架构的历史戏剧叙事通常融合了戏剧创作的自然主义、现实主义和象征主义的建构手法。

节庆表演的自然主义表现为力求真实再现历史事件。不论宏观勾勒，还是细处着墨，节庆表演都对所纪念事件采取"照相式"处理

① Чечетин А. И. Основы драматургии театрализованных представлений. М.: Просвещение, 1981, с. 60.

② Туманов И. М. Массовые праздники и зрелища. М.: Искусство, 1961, с. 9-10.

③ Пиотровский А. Обрядовый театр//Жизнь искусства, 1922(10).

策略。

"从军火库大门涌出一群挥舞红旗的工人,与沃伦近卫团士兵拥抱在一起,宣布停战、和解。观众厅发出'乌拉'的欢呼声。纳斯金脱下高帽,平静地说道:'同志们!请永远记住我们的兄弟、为革命献身的英雄们,荣誉属于他们。'现场气氛肃穆,工人和近卫军默默靠近牺牲的同志们。武器聚成一堆,上面平放着阵亡战士的尸体。'你们因战斗不幸牺牲。'哀悼队伍围着大厅缓缓绕了三圈。女人们不住地啜泣。年轻工人加入士兵队伍。"①

这段文字出自1919年3月《推翻专政》表演的记录。记录者是当时彼得格勒军区政治管理部宣传处旗下的红军戏剧表演坊负责人维诺格拉多夫–马蒙特(Виноградов–Мамонт Н.Г.)。为了原版呈现推翻沙皇政权的历史事件,组织者将表演场所设置在事件发生地。引文所复现的事件是1917年3月12日彼得格勒沃伦近卫团士兵起义与维堡区工人会合之后夺取兵工总厂的历史片段。因此,这场戏安排在维堡区的兵工厂门前进行,士兵手中的武器也是真枪实炮。不仅如此,参演人员大多为当年的亲历者,剧本根据他们对整个事件经过的回忆写成。最负盛名的《攻占冬宫》直接在冬宫广场拉开大幕。冬宫作舞台,涅瓦河上的阿芙乐尔号巡洋舰也参与了演出(同1917年11月7日一样发了一响空炮作为发起进攻表演的信号)。无独有偶,1920年7月19日《走向世界公社》演出动用了涅瓦河上的巡洋舰。如果说,一度流行于西欧的自然主义舞台将大树、浴盆、整个房间摆在舞台上,是出于剧场空间所限,那么,

① Виноградов-Мамонт Н. Г. Красноармейское чудо. М.: Искусство, 1972, c. 61.

1918—1920年的苏俄节庆表演则以其户外实景优势将自然主义舞台发挥到极致。

通过对历史事件的写实性描写和客观模仿来反映当时俄罗斯社会生活,这从根本上确立了苏俄节庆表演的现实主义风格基调。然而,节庆表演只是借用了历史事件较完整的框架,内容则为史实的"戏说"。我们所谓的戏说,并非歪曲历史,而缘于节庆表演对史实素材的处理更倾向于戏剧的程式化手法。

程式化首先体现在程式化的情节时空。除了"第三国际""巴黎公社成立""国际劳动节"这种外来纪念日之外,节庆表演几乎都在《劳动法典》规定的节假日进行。所呈现的事件固定在1905年至1917年,即从"流血星期日"到"十月革命"的十余年。这成为苏俄节庆表演的程式化戏剧时间。所涉及历史事件的发生地多在当年的首都圣彼得堡,因此,冬宫、宫廷广场、兵工总厂、参谋部、交易所广场成为节庆演出的常设地。彼得格勒(圣彼得堡)作为节庆表演自然主义呈现基础上的程式化空间无疑成为组织节庆表演次数最多的城市。《推翻专政》演出过程中维诺格拉多夫-马蒙特的开场白可以让我们对节庆表演的程式化和假定手法有直观理解。"剧场在哪?战士聚在一起、坐下来、唱歌的地方——就是剧场。舞台装饰呢?我们砍了七棵枞树,交叉摆在一起——这就是森林!至于开演前的钟声,我们用刺刀敲击炮弹弹壳来代替。一声,两声,三声!红军大戏《推翻专政》开演了。"[①]除此之外,节庆表演的剧中人物塑造大多采用类型化处理方式,致力于群体描述,

① Виноградов-Мамонт Н. Г. Красноармейское чудо. М.: Искусство, 1972, с. 61.

而非个体刻画。《攻占冬宫》中穿"大腹便便"服装的演员肩扛写着"капитал"（资本）的布袋代表投机商人，《推翻专政》的一场幕间戏用"资本家""部长""官员"代表临时政府，正剧部分里革命"敌人"的形象是"沙皇""警察""乔治·加邦"。实际上，这些人物作为固定反面人物出现在后续节庆表演里，与以工农兵为主的正面人物一样，成为程式化时空里的程式化人物。节庆表演的假定性和类型化处理是反映特定历史事件和刻画特定人物群像的艺术手法，即指向国内革命战争年代的"当下"状态，也正是"在假定性上树立新现实"。皮奥特罗夫斯基恰恰在这种相似处发现了节庆表演与象征主义戏剧的共同点。

节庆表演的戏说，一方面指上文分析的叙述历史所运用的戏剧手法；另一方面，戏说不等同于虚构，而是用"说书唱戏"的方式将历史事件的曲折过程和错综复杂的深层原因简单明了地呈现出来，套入戏剧冲突的惯用框架。因此，节庆表演对历史事件的描写以自然主义式再现为主，少有对历史成因的分析。通常，节庆表演剧本的制作程序是：导演组（一般由几位执行导演组成）确定本次演出的整体框架，再拟定文本和演出的诸多细节，将各部分整合在一起之后，撰写脚本。这种制作模式使得情节框架在准备工作中处于统筹地位。节庆表演的形式，即导演对历史事件的处理方式，比相关史实内容本身更能够对观众产生直观影响。"文学中真正的社会因素是形式"[①]，相较于既熟悉又一成不变的历史情节，演绎方式更多地承载了节庆演出及制作人员所要传达的价值观和理念，其特色各异的多变性也更加吸引观众。（注：我们也可以

[①] 卢卡契，现代戏剧的发展，转引自伊格尔顿：《马克思主义与文学批评》，人民文学出版社，1980，第4页。

4 左翼运动背景下象征主义戏剧新形态

从中国观众接受戏曲作品的审美过程中窥探这一事实。)这正是卢卡契所谓"艺术中意识形态的真正承担者是作品本身的形式,而不是可以抽象出来的内容"①。

1918–1920年的苏俄节庆表演尝试在形式层面运用多种方式"戏说"历史,在内容层面则相应地被简化,情节和台词浅显易懂。通常,整场演出以再现历史事件的戏剧动作为主,极少使用大段内心独白,少有的对白也以简短凝练的风格为主。我们可在流行于同时期的类似表演形式"模拟审判"(театрализованные суды)中直观看到这种处理方式。

"你们在察里津是否绞死过人?""绞死过。""你们在其他车站也杀害过共产主义战士……我们该判处弗兰格尔什么罪?""死罪。""公民们,我们该如何处决弗兰格尔男爵?""砍头,枪决。"②

上述对白出自1919年在莫斯科克里米亚车站组织的"审判"表演。剑拔弩张的法庭辩论被戏仿为"一问一答"。部分节庆表演最大程度压缩台词,凝练台词,甚至取消台词。"哑剧"(пантомима)便成为节庆表演常用的演绎形式。

形式对内容的压缩一方面受表演场地所限,由于节庆表演大多在广场、街道、车站等空旷地带进行,缺少现代音响设备,且观演者众多,夸张的表演动作、合唱以及特色鲜明的类型化人物和象征道具比台词和大段独白更能有效传达信息;另一方面,节庆表演对复杂历史进程的简

① 卢卡契,现代戏剧的发展,转引自伊格尔顿:《马克思主义与文学批评》,人民文学出版社,1980,第28页。

② Чечетин А. И. Основы драматургии театрализованных представлений. М.: Просвещение, 1981, с. 67.

化戏说也是当时俄罗斯政治和社会需求使然。1917年的社会变革让俄罗斯劳动民众成为文化的主人。苏维埃政权的文化政策旨在"为普通劳动者构建分享文化艺术成果的人民文化空间"[①]。节庆表演为普通民众提供了解历史的便捷渠道，同时，浅显易懂的台词保证任何人均可参与其中，通过另一种方式让更多民众接触并参与戏剧艺术，增强戏剧艺术的普及力度。

4.1.2 节庆表演的仪式叙事

作为节庆表演公共仪式属性的第一方面特征，戏剧叙事推动了节庆表演向通俗化延展，而作为第二方面特征的仪式叙事决定了节庆表演的庄严建构，即引导节庆表演向仪式演进，营造庄严气氛。节庆表演的仪式化策略可分为三个层级：运用仪式元素组织演出，将节庆表演活动本身变为典仪，将历史事件生成为经典。

节庆表演的仪式叙事，换言之，就是取材于历史的仪式生成过程，用仪式化方式叙述历史事件，组织演出。常见的仪式元素包括特定的动作、队列、有特定含义的器物、舞蹈、指定场所等。上文论及的程式化空间属于仪式元素的特定场所。宫廷广场是十月革命纪念仪式的生成场所，因而成为该仪式的指定空间。节庆表演里最常见的仪式元素是歌咏。严格意义上，参与者并非唱歌，而是集体呼喊口号式的话语，营造宗教仪式的咏诵气氛。

"舞台一边以克伦斯基为首的临时政府伴随着走调的《马赛曲》接

[①] 吴晓都，十月革命：一种文化视角的回溯与思考//文艺理论与批评，2017(5)。

受旧时官僚、资本家和显贵的认投,另一边,厂房的砖墙下面,一群尚未组织起来的无产者紧张地观察情况,迟疑地哼起《国际歌》,然后,数百人齐声呐喊'列宁,列宁!'……"①

与古希腊酒神祭祀的合唱不同,节庆表演的集体咏诵并非由专业歌队承担,而是由参演人员带领现场观众自发完成。表演的主要场所是广场。当年资料显示,广场周围的观众人数多则可达上万人。简洁凝练又具鼓动性的口号让如此大规模的旁观者加入集体呐喊成为可能。因此,皮奥特罗夫斯基执导节庆表演时主张加入歌咏合唱形式,认为重要功能在于集中参与者,防止人员过多造成混乱以致场面失控。集中起来的民众从旁观人群(толпа)转变为合唱队(хор),同样可以发挥古希腊悲剧歌队的作用。节庆表演的群众歌队时而在剧中,时而在剧外,处于半透明状态。聚集在特定场所的群众作为节庆表演的观众,身在"剧外"旁观整个再现过程。同时,由于所再现事件多为观众亲身经历,现场民众是历史事件的参与者,又要以"剧中人"身份参与舞台再现工作。因此,当再现事件中的群众场面时,"合唱队"通过集体喊"口号"渲染舞台气氛,抒发感情,生成共同庆祝历史时刻的仪式感。

合唱、特定场所、队列等元素可以将参与者以统一的形式组织在固定场所发出一致的声音,营造仪式所需的场域气氛。一致即规范和庄严。这是仪式感的生成条件和外在特征。在生成仪式感的同时,节庆表演的第二层级策略将这种庆祝活动变为典仪,强化其仪式叙事。仪式感源于表演过程对仪式的摹仿。当整齐划一的表演模式被反复组织时,以戏剧表演形式存在的节庆活动就演变为现象化和仪式化的行为,即通常

① Туманов И. М. Массовые праздники и зрелища. М.: Искусство, 1961, с. 9.

所谓的普天同庆。重复与再现不仅是作为政治仪式的节庆表演的特征，也是其成为仪式的运作机制。

自1918年成功组织了十月革命周年庆典以来，11月7日举行宣传戏剧表演成为每年十月庆祝活动的保留节目。1918年12月的《劳动法典》将节庆活动的重复性从法律层面确定下来。在庆祝活动最密集的1920年，仅在彼得格勒一座城市，有明确记载的节庆表演就举办了9场。换言之，戏剧表演这种庆祝形式重复了9次。除了次数上的显现，重复性也表现在内容的相似。文献记载的节庆表演中，1918–1920年间以十月革命为主题的至少有6场，以无产者劳动解放为主题的有4场，以庆祝共产国际为主题的有3场。在所庆祝事件相同的情况下，差异化主要由表现方式完成。上述表演用自然主义式"照相术"再现所涉及的主要历史事件。史实已不可改变，历史的再现方法则属于表演组织者实践美学理念与施展才华的领地。红军戏剧表演工作坊为了更真实再现推翻沙皇政权的过程，别出心裁地找到1905年"流血星期日"和1917年二月革命的亲历者，包括民众和红军战士。表演台本也是根据亲历者对当天事件的回忆编写而成。此外，再现十月革命的演出安排在冬宫广场进行，不仅是程式化空间的要求，也是丰富再现手法使然。

重复和再现手法既是舞台对剧作法和导演提出的新要求，也是节庆表演作为公共仪式的必然选择。公共仪式正是通过再现将历史事件通俗化为大众生活的"常识"，在重复中确立该"常识"的规范和典仪性。节庆表演重复和再现了沙皇政权被推翻、第三国际建立和无产阶级劳动者获得解放的历史。上述事件以再现的方式向观众和参与者宣示其值得被纪念的原因。定期重复纪念将庆祝活动通俗化为大众的"常识"，成

为年度例行安排，确立相应规范。结果便是，节庆表演当天成为"普天同庆"的日期，活动本身演进为约定俗成的新仪式。

在戏说历史的框架下，节庆表演的情节多为事件过程的整体再现，少有剥茧抽丝的分析。这一特征既缘于将历史通俗化并推广戏剧艺术的必然文化需求，也因节庆表演仪式化策略的叙事技巧决定。

1920年为庆祝劳动节，在彼得格勒的交易所广场举行了名为"献给劳动解放"的表演。演出分三幕：第一幕由"工人的劳动""压迫者的统治""奴隶闹风潮"三场组成，第二幕分为"奴隶和压迫者的斗争"和"奴隶对压迫者的胜利"，第三幕"和平、自由和快乐劳动的王国"。从幕场标题我们便可得知演出内容的预设前提是工人的被压迫者身份。因此，工人对压迫者的胜利是整个情节进展的必然结局。尽管工人在第一幕处于被压迫状态，但情节会很快转入毫无悬念的推进，冲突解决之处就是被压迫者取得斗争胜利之时。以再现历史为主的苏俄节庆表演复述的是众所周知的历史。历史题材剧同样致力于描述不可改变的史实，然而，不同的是，节庆表演叙述历史事件采取的并非分析式，而是全知全能的"俯瞰"视角，赋予表演组织者"神谕般"的论断式叙事语调。史实被呈现在对事件本已熟知的观众面前，无悬念的情节推进和必然如此的结局变为不容置疑的叙事话语，"剥离革命斗争中那些原始素材的错综复杂的历史成因，以一种纯净的姿态被纳入预设的言说框架之中"[①]。

① 阮南燕，革命叙事中的"红色戏剧"——"十七年"革命历史题材话剧创作研究//中国现代文学论丛，2013(1)。

节庆表演是"公共空间的直接变形,将时间变为历史"①,现实时空转换为历史经典时空。当戏剧跟政治鼓动和革命动员发生联系时,剧场演出常常会转换成为引导群众参与集体"狂欢"和信仰转换的独特仪式。历史事件在节庆表演里被置于仪式框架。伴随着仪式感的生成,事件成为历史,节庆表演完成了对历史事件的经典化叙事。②

4.1.3 全民参与

不同于叙事体故事只需面向读者,戏剧还要面向剧场,进而面向观众和公众,因此,"戏剧天生具有集体性特征,戏剧表演属于公共事务,经常用于游行和宣传活动"③。作为公共仪式的节庆表演欲有效发挥公共事务的功能,不可缺少成功的公共仪式框架,其关键在于"能够产生出热烈的大众情感"④。当代人类学家大卫·科泽总结数个世纪众多学者的经验后得出的结论是,"要想设计出成功的政治仪式,就必须找到让大众全情参与的方式"⑤。公共仪式的全情参与和戏剧表演的观众共情在实质上是相通的。按照马丁·艾斯林的分析,仪式和剧场里的观众体验有其共同性,"一个团体会直接体验到它的一致性并再次肯定

① Берд Р. Вяч. Иванов и массовые празднества ранней советской эпохи// Русская литература, 2006(2).

② 这一过程类似于戏曲观众对情节早已熟知,反复观看不同演绎正是赋予戏曲以经典文本的地位。

③ Красногоров В. С. Поэтика драмы. По поводу предрассудка о литературной «второсортности» драмы//Вопросы литературы, 2017(4).

④ 大卫·科泽,仪式、政治与权力,王海洲译,江苏人民出版社,2015,第209页。

⑤ 同上书。

它"①，这就决定了戏剧是一种政治性的艺术形式。集体性和政治性决定了节庆表演力求通过戏剧叙事和仪式叙事在参与者群体中产生政治动员的效果，引导参与者"合理"介入社会公共议题，其前提在于演出空间具有重大意义和观众的全情参与。

露天的节庆表演比剧场里的戏剧演出更注重挖掘空间的意义。由于摆脱了剧场建筑的局限，节庆表演不再需要摹拟剧情空间的舞台布景，转而选择与剧情有直接关联的实景。因此，举行节庆表演的广场或街道通常是所纪念历史事件的发生地，即上文所谓的程式化空间。而且，不同于剧场演出过程中仅做背景之用的舞台布景，节庆表演的实景建筑以其本身在历史事件中的重大意义参与剧情进展。

《攻占冬宫》的表演空间除了宫廷广场上临时搭建的两个主舞台，第三个舞台就是冬宫建筑。整场演出中，冬宫并非仅仅作为主舞台的背景伫立在广场一侧，它还是剧中临时政府所在地，是进攻者与其发生战斗的战场。"攻占冬宫"一场，演员从四面八方涌向宫廷广场的同时，涅瓦河上的阿芙乐尔号巡洋舰也加入了战斗，"冬宫亮起的窗口映照出战斗者们的身影……熄灭灯光的窗口亮起红五星"②。冬宫窗口灯光的明暗设计恰是导演为实景呈现宫内战斗状态的良苦用心。尽管《攻占冬宫》的主要演出空间安排在宫廷广场，但实际参与演出的空间涵盖了广场另一侧的总参谋部大楼以及广场范围之外的莫伊卡运河及周边的街道。这些场所均属于十月革命当天的事件发生地，共同构成了表演空间

① 马丁·艾思林，戏剧剖析，罗婉华译，中国戏剧出版社，1981，第22页。

② Чечетин А. И. Основы драматургии театрализованных представлений. М.: Просвещение, 1981, с. 65.

群。节庆表演再现历史的戏剧叙事需求生成了其保持场地原始状态的舞美特征，而非依靠专业剧场的舞美设计。维诺格拉多夫-马蒙特《推翻专政》里士兵落脚唱歌的"剧场"和七棵枞树的"森林"便秉持了这一舞美理念。同样，这场演出的主舞台是彼得格勒兵工总厂门前的广场，其他场地只做辅助。这种情况下，本已具有历史意义的空间稍加装饰便可用于表演。

节庆表演的另一种情况是演出场所不在事件的发生地，如庆祝第三国际代表大会的《走向世界公社》和纪念五一劳动节的《献给劳动解放的神秘剧》均在彼得格勒瓦西里岛岬上的交易所广场举行，但交易所广场与所涉及事件并无直接关联。因此，导演的策略是顺势而建，既不运用各种装饰营造近似于事件发生地的舞台空间幻觉，又不采取现代派技术手段搭建假定舞台，而是依托场地的自然条件对其进行社会维度的诠释。空间是多维意义的载体，关注其社会维度可增强原本与节庆无关的空间在庆祝活动中的意义。交易所广场本来只是普通集会的场所，与"五一"和共产国际的历史也并无渊源，但广场与涅瓦河对岸彼得保罗要塞形成的天然对峙地形关系符合表演中双方——无产者与资本家、劳动者与压迫者对立的群体设定。因此，曾经作为政治犯囚禁地的要塞成了剧中反面群体的所在地。当劳动者和无产者获胜，涅瓦河上的敌方雷击舰随之哑火。胜利一方纷纷涌上连接两地的交易所桥上庆祝。现实空间在剧中并非背景，而是隐形的演员。被赋予政治性和社会意义的空间成为在演出环境之外难以复制的特定场地，"为理解演出提供了唯一语境"①。

① Pearson M, Shanks M. *Theatre/archaeology*. Routledge, 2001. p. 23

空间节庆诠释的重要手段是空间的全力参与，即任何有利于产生集群效应进而营造"普天同庆"氛围的空间皆可用于节庆表演的舞台建构。除了民众群聚的空旷地带，节庆表演往往将事件发生地周围的空间一并吸引到表演进程。《攻占冬宫》的演出空间延伸至冬宫广场以外的莫伊卡河街道、滨河街、海军部大厦等场所。《走向世界公社》则利用交易所广场与要塞隔河相望的位置关系，将涅瓦河两岸均置于舞台建构中。根据剧情需要，停泊着炮舰的涅瓦河化身敌方海上力量的驻地参与演出。连接两岸的交易所桥是双方力量交会以及庆祝胜利的场所。皮奥特罗夫斯基于1920年8月8日在彼得格勒郊外的红村野战训练营导演的《在红村营地》巧妙利用营地周围山丘斜坡围夹平地的自然环境，顺势把演出空间变为古希腊半圆形剧场。周遭空间悉数参演，最终营造出全民动员、四面群起的舞台效果，与1918–1920年"全俄罗斯都在演戏"的大气候内外呼应。

大卫·科泽认为，公共仪式可以通过刺激参与人的内心情感来获得群体成员的一致认同。节庆表演作为一种公共仪式，能够达到全民动员的效果，直观刺激因素正是震撼人心的宏大场面。为了取得这一效果，节庆表演组织者最直接的手法是增加参与人数。皮奥特罗夫斯基在后来的回忆文章《1920年的节庆》（«Празднества 1920 года»）里记录了参演者几千、观众上万的节庆表演盛况。据Туманов И.М.的记载，参演《走向世界公社》的共有4000位红军战士、剧院青年演员和业余剧团成员，而聚集在瓦西里岛岬周围的观众多达45000人，演出持续到次日凌晨四点。演出排场给前来观演的大会代表留下了深刻印象。

庞大的参演人数、宏大的场面、空间重大意义的渲染……诸多设计

合在一起给参与者造成内心上的刺激，形成狂欢式的全情参与。这也是节庆表演之所以成为"成功的公共仪式"并取得政治动员效果的第二个前提。由于参演人员多为本色出演，表演的历史事件又是观众的亲身经历，旁观者就成为节庆表演的参与者。因而，所谓的全情参与，在组织者层面，"观众就是演员，观众和演员共同营造出剧院的革命气氛，意味着没有任何人置身于革命之外"①；在观众层面，"台上演出'自己的戏'，演戏的是熟悉的人，置身于一个开放的情境中"②。表演本身即通过程序化的动作完成"演员—人物""舞台动作—人物活动""舞台布景—故事背景""现实时空—戏剧时空"等一系列"同一性转化"，造成一种"真实的幻觉"③。通常，这种"真实的幻觉"会被限制在剧场里，而在特殊的时期，在革命意志高扬的年代，它就可能"被释放到社会生活中"。再现历史的革命热情将舞台上超越现实与虚构之间界限的幻觉带入聚集在广场的民众中，使后者处于一个无法置身其外的全情参与的开放情境中。伴随着观演空间界限的消逝，"人们仿佛不是在看戏，而是在参与一种生活，一种全民性狂欢色彩的生活"④。这种效果正是叶夫列伊诺夫导演节庆表演的宗旨——全民回忆重大事件。换言之，节庆表演的参与者共同完成再现历史的工作。

台上演员和台下观众打成一片是诸多戏剧建构思想的历来追求，

① 刘大明，论法国大革命时期的革命戏剧//湖南师范大学社会科学学报，2006(3)。
② 刘文辉，革命剧场、仪式与生活空间：中央苏区红色戏剧舞台的文化透视——从《庐山之雪》的演出说开去//解放军艺术学院学报，2013(1)。
③ 周宁，想象与权力，厦门大学出版社，2003，第22页。
④ 杨雪冬，重构政治仪式，增强政治认同//探索与争鸣，2018(2)。

也是戏剧的公共性使然。所谓"打成一片",或通过台上台下集体行动完成,或借助"先锋"舞台表现手法实现情感共鸣。节庆表演属于前者,通过参与者的集体行动达到情感共鸣,获得群体成员的一致认同,以期民众主动形成共同认可的价值取向。因此,节庆表演的全民参与具有自主性(self-activity),是"介于自发性(spontaneity)和有意识(consciousness)之间的不稳定范畴"①。这一群体行动既不是官方强制参与的义务式行为,亦非民众自发组织的承载某种诉求的集会。Lynn Mally分析苏联业余剧场时指出,类似行动如果引导不当,便可能沦为制造混乱的集会活动,若组织得当,则能成为服务于政权宣传的民间行为。1918–1920年间苏俄节庆表演的诸多设计保证其向后者方向转化。

节庆表演在新生的苏维埃俄罗斯能够短时间内高频率、大规模地举行,得益于新政权在诞生之初必然的政治认同需求。这种艺术形式再现的是苏维埃夺权之路上的重要事件,是新政权的成立史。新政权将最大规模的普通民众聚集到塑造自我的节庆表演中,使之成为有组织意识的公共仪式行为,加强集体审美效能,引导人们"关注当时的国家成就"。在经济和社会尚未回归正轨的国内革命战争年代,最值得关注并加以纪念的国家成就正是无产阶级在斗争中夺取了政权。前文所述的三方面特征和功能赋予新政权走向胜利之路上关键事件的经典价值和神圣地位。

与仪式叙事如出一辙,节庆表演通常"预先设计出时间、地点、气氛、主次等的差别;在一个特别的社会公共场合里面,某一个'位

① Mally L. *Revolutionary acts: amateur theater and the Soviet state, 1917-1938*, Cornell University Press, 2000, p. 24.

置'、某一段时间、某一种道具在某一个空间领域被提示出来,表现出来,凭附其上的便可能是一个公众认可的伟人、一种公众认同的崇高、一桩公众认识的事件"[①]。这一特征在上文的论述中已有所体现。1905-1917年作为程式化时间被节庆表演在特定的空间领域(城市中心广场或历史事件发生地),表现出来。表演伊始均为展现敌我之间的矛盾,主要集中于工人阶级如何受资产阶级压迫,但一切情节都是为最后敌我矛盾解决,即革命胜利做铺垫。整个情节进展所传达的信念就是所有敌对势力终将灭亡,无产阶级的胜利是永恒的真理。

在节庆表演独特的象征体系中,权威地位的表达还会借助"舞台"天然的地形学设计。导演可以巧妙利用现场的桥、阶梯、斜坡将新政权的缔造者——无产阶级置于突显权威的"高位"。1920年7月19日《走向世界公社》极好地利用了交易所广场前的阶梯,第一场表现工人受压迫。"奴隶们"的行动区域是台阶下面的平地,当交易所廊柱上打出横幅"无产者失去的只是锁链"时,"奴隶们"向上攀登,挤下曾在"高位"的"老爷们"。同时,在对岸要塞取得胜利的无产者也涌上交易所桥头欢呼。"高位"均被胜利者占据,而"桥下"涅瓦河里代表反动势力的雷击舰最终哑火。节庆表演的"空间地形学"舞台设计和突出权威的共同点在于遵循了"两分法"——高与低,胜与败,敌与我。这正是公共仪式塑造政治认同的方式之一。

依据社会"两分法",节庆表演往往将戏剧人物统归为敌我双方,或者工人阶级与资产阶级,抑或无产者与资本家。即便在没有对立阶级的故事中,组织者也会刻意塑造一个对立形象,如《走向世界公社》纪

① 彭兆荣、田沐禾,作为政治景观的广场//文化遗产,2018(1)。

念的是"第三国际"第二次代表大会,只涉及"第三国际"成立史,情节并非建立在阶级对立基础上。为了突显正面人物群像,导演组将"第二国际"设置为"反面角色"。因为,不同于革命的"第三国际","第二国际"属于改良派,从中分立出来的革命派成员组成了最初的"第三国际"。确定了对立人物,情节基本围绕敌我矛盾展开。政治认同的塑造便是通过"我方"解决矛盾来实现。

在实际演出过程中,二元对立的审美价值取向形成了一系列别具一格的表达方式。组织者巧妙发挥"划分"的话语功能。区分即表述。"红—白"的色彩区分本身就是鲜明直观的戏剧动作。色彩的划分原则同样应用于空间划分。节庆表演通常会根据人物对立的需要将演出空间进行分割。《走向世界公社》里交易所广场和要塞的划分便属于此。1919年2月在彼得格勒组织的《推翻专政》别出心裁地在演出场地搭建了两个舞台,之间由过道连接,过道两旁是观众区。这一空间划分在次年叶夫列伊诺夫执导的《攻占冬宫》中被发挥到极致。导演在宫廷广场两侧搭起两个大平台,一红一白。红色平台是布尔什维克及其追随者的演出区域,白色平台供扮演临时政府一方的演员活动。两个平台上的演出同时进行,白色平台上进行各种会议的时候,红色平台上的无产者聚集在领导者身边。接着表演的是科尔尼洛夫叛乱,临时政府跑进冬宫。这座克伦斯基最后的堡垒亮起灯。红色平台的人们指着冬宫方向,相互交谈。当需要表现对峙战斗的时候,双方可以通过平台之间的拱桥"串场"。

观众区的合唱歌队同样被进行了声部划分。节庆表演的歌队一般不采用单声部齐唱,而是双声部轮唱或对唱,划分为两组小合唱,分别

代表"红方"和"白方"的呼声。皮奥特罗夫斯基认为,节庆表演的这种设计使得"声音的对比形成一致的声响,舞台划分形成场地的对比和对位"①。《攻占冬宫》演出中红白两个平台通过灯光交替明暗相互对比、对位,最终统一于"第三舞台",即攻占冬宫。

对比中形成统一。节庆表演通过"二分法"的区分原则强化共同体成员"敌对势力是反动派"的认识以及对新政权的一致认同,在双方对比中巩固其合法地位。这就不难理解凯特·纳什和阿兰·斯科特在《布莱克维尔政治社会学指南》中将公共仪式称作"政治上的宗教仪式"。在前现代社会,公共仪式作为宗教性的集体活动,主要用于加强共同的价值观和信仰。

尽管节庆表演一度成为苏维埃俄罗斯风靡一时的文化现象,但到了1920年,其影响力逐渐降低。1920年底至1921年,节庆表演只在几个外省城市举行过几次,并最终退出了公众视线。其衰败的客观原因在于,如此规模的集体活动难免耗费人力、财力、物力。参演人员"工作餐"的配额尽管已经很低,但对于战时的俄罗斯社会来说,几千人合在一起的开支也是不小的数目。此外,由于"节庆表演较依赖于士兵、临时调集动员的群众和演员,是战时条件下的产物"②,而截至1921年,国内革命战争的局势基本明朗,先前"同仇敌忾"的战时氛围明显减弱,新政权的地位业已巩固。同时,先前热衷于参与演出的士兵和演员或复

① Чистюхин И. Н. *О драме и драматургии*. Челябинская академия культуры и искусств Пресс, 2002, с. 213.

② Binns C. *The changing face of power: revolution and accommodation in the development of the Soviet ceremonial system: Part I*. Man, 1979, p. 591.

员，或回归专业工作岗位，整个国家的社会生活也亟需回到正轨。所以，节庆表演活动的终止是社会环境"拨乱反正"的必然走向。

当然，其中不乏节庆表演自身的原因。作为一种不规范的力量，节庆表演产生之初以其创新的方法和构建原则，在当时的艺术格局中有着鲜活的生命力，但"在它进入支配性、统治性的地位之后，在它对其他的文学形态构成绝对的压挤力量之后，就逐渐规范自身，或者说'自我驯化'"①。后期的节庆表演在表现、模式、手段和情节展开方面逐渐形成固定套路，千篇一律。梅耶荷德后来嘲讽这一时期的政治鼓动剧为"每部戏都以挥舞的红旗结束"。其结果难免导致观众乃至导演的审美疲劳以及戏剧艺术的受损。因为，戏剧是一个兼具公共性和艺术性的表现形式，当戏剧与政治诉求的关系过于紧密，其自身的公共性便被放大，甚至成为此类戏剧的本质特性，相应的，艺术性将随之减弱。

不可否认的是，这些当年看来也可谓构思、制作极其简陋的表演，为后续苏联公共艺术的发展积累了宝贵经验。皮奥特罗夫斯基后来回忆道："它们已显露（即便仅仅是萌生）出后来大多数庆典演出的基本风格特点和结构方法，如舞台场地的二分或三分原则和非舞台化的阐释方法等。"②苏维埃社会稳定之后，由节庆表演衍生出的公共表演艺术并未彻底消失，经过自我调整，二三十年代的苏联出现了更能发挥民众能动性的工人俱乐部业余剧团。

① 洪子诚，问题与方法：中国当代文学史研究讲稿，生活·读书·新知三联书店，2015，第283页。

② Пиотровский А. И. Театр. Кино. Жизнь. Л.: Искусство, 1969, с. 75.

4.2　谢·爱森斯坦的吸引力戏剧①

谢尔盖·爱森斯坦在中国学界多数情况下以具有开创性意义的电影导演这个身份为我们所熟知，而他早年间的戏剧舞台经历往往被中国学者忽视。应该说，爱森斯坦的戏剧实践是俄罗斯现代派戏剧思想和左翼艺术思想共同影响下的产物。而且，正是早期的戏剧舞台工作为爱森斯坦颇有建树的电影事业打下了导演实践和方法论基础。研究其戏剧理论和舞台实践是全面把握爱森斯坦艺术理念不可或缺的工作。同时，爱森斯坦最具标志性的术语，亦即艺术生涯的理论基石——吸引力蒙太奇②，恰恰诞生于他对自己执导的戏剧作品《智者千虑必有一失》所做的分析。

戏剧活动是爱森斯坦真正走上导演之路的敲门砖。这绝非我们的一面之词。1921–1922年爱森斯坦在弗谢沃洛德·梅耶荷德指导的国立高级导演大师班（ГВЫРМ, Государственные высшие режиссерские мастерские）进修，同时兼任梅耶荷德的助手。1922年一天课上，同班的季娜依达·赖赫（叶赛宁前妻、梅耶荷德未婚妻）撕下课桌上的海报，写了一行字递给爱森斯坦，"谢廖沙，当梅耶荷德觉得自己可以做

①　该部分原刊载于《俄罗斯文艺》2022年第1期，标题为《视觉艺术家谢·爱森斯坦的吸引力戏剧理论与实践》，系国家社科基金项目"社会运动背景下20世纪俄罗斯左翼戏剧生成研究"（21CWW009）阶段性成果。

②　"吸引力"（attraction）一度译作"杂耍"。该词的本义是吸引力，在马戏中指最引人入胜的"杂耍表演"或"叫座节目"。因此，"杂耍"更偏向舞台上作为吸引力手段的具体表演形式，靠演员自身的绝技来完成，"吸引力"侧重戏剧效果发生机制，靠观众的反应来完成。论述过程中两种译法兼而有之。

导演的时候，他离开了斯坦尼斯拉夫斯基"[①]。这之后，爱森斯坦离开大师班，回到莫斯科无产阶级文化协会开始自己的导演生涯。赖赫给出这种暗示不乏出于对自己未婚夫性格方面的考虑，但主要原因在于爱森斯坦经过跟随梅耶荷德在戏剧工作中的历练，已然从戏剧工作者成长为一位极具潜质的戏剧导演。而后，经过在无产阶级文化协会第一工人剧院（Первый рабочий театр Пролеткульта）一年多的实践积累，爱森斯坦最终投身电影事业。因此，我们有理由认为，剧院时期是爱森斯坦从舞台工作者向电影艺术家蜕变之路上的决定性阶段。

翻阅这一时期爱森斯坦负责设计或执导戏剧作品的视频及图文资料，了解20世纪俄罗斯戏剧导演的学者会发现，爱森斯坦的艺术风格不仅与被冠以所谓"心理现实主义"的斯坦尼斯拉夫斯基体系大相径庭，与同宗同源的现代派，诸如薇拉·科米萨尔热夫斯卡娅、梅耶荷德等人的舞台实践也不尽相同。宽泛而言，上述舞台导演所要复活的都是"人的精神生活"，只是舞台技法以及背后的理念有差异。如果将舞台表现方式与舞台所要揭示的内在世界之间的关系换作公式的话，斯坦尼斯拉夫斯基的艺术风格是等式，梅耶荷德的是约等式，而爱森斯坦的艺术风格则可被看作舞台效果被多角度放大的乘法公式。爱森斯坦的戏剧建构模式以及舞台形式用他自己的术语界定正是吸引力戏剧（Театр

[①] Аксёнов И. Сергей Эйзенштейн: портрет художника. М.: Всесоветское творческо-производственное объединение «Киноцентр», 1991, с. 35.

аттракционов)①。爱森斯坦在艺术风格上如此不同在很大程度上取决于他从戏剧到电影的艺术生涯,或者说,爱森斯坦着手舞台艺术伊始,就不是一个纯粹的戏剧导演,在他早期戏剧实践中随处掺杂着电影艺术的基因。

4.2.1 吸引力戏剧的艺术理念

尽管戏剧探索和电影实践在爱森斯坦的艺术实践中存在这种关联,但不能就此断言"是爱森斯坦在电影领域的活动造就了吸引力戏剧",因为,爱森斯坦的电影活动在戏剧活动之后。我们指出爱森斯坦采用电影思维做戏剧,从而将两个领域的视角联系起来,这只是泛泛而谈,绝不能忽略爱森斯坦在两个艺术领域开展活动的先后次序。当前一些研究文章便存在这样的问题,从爱森斯坦的电影理论出发,用电影理论术语切入爱森斯坦的戏剧研究。鉴于上述情形,毋宁说,爱森斯坦思维方式的独特之处在于,不管在论述戏剧理念,还是提出电影理论术语过程中,爱森斯坦的身份首先是个视觉艺术家。

1918年爱森斯坦加入工农兵队伍,在国内革命战争前线,他因为工程和建筑学专业背景担任了开往前线的兵车和货车的装饰工作。1920年他又被调到政治部从事宣传工作,以宣传画家的身份被派到明斯克前线。内战结束后他来到莫斯科,进入无产阶级文化协会剧院谋职,负责

① 爱森斯坦使用"吸引力"这个词最早出现在《左翼文艺战线》(1923年第三期)上的文章《吸引力蒙太奇》。有学者考证,该文章最初的名称是《吸引力戏剧》,发表时爱森斯坦更名为"吸引力蒙太奇"。谢尔盖·特列季亚科夫(铁捷克)在1923年《思想的十月》(Октябрь мысли)第一期中发表有同名文章《吸引力戏剧》,分析爱森斯坦的戏剧艺术。

美工，为剧院画布景。这样，爱森斯坦接触戏剧舞台时的第一份正式工作是布景设计，也就需要把剧本转换成图像呈现在舞台上。这也奠定了日后贯穿他整个艺术生涯的思维方式——基于观看的视觉艺术思维。可以说，不管在戏剧领域还是电影领域，爱森斯坦首先是一位视觉艺术家。

视觉艺术家的首要任务是创作一个可供观看的对象，一切材料（包括文本）和手法都服务于观看。所以，爱森斯坦的吸引力戏剧理念就表现为不同于其他戏剧导演的视觉艺术家视角。这个视角可分别从三个方面加以展开——戏剧是什么，戏剧参与者是什么，剧本如何处理。

1. 作为戏剧本质的"吸引力"

关于戏剧的本质这个问题，爱森斯坦之前的理论家提出过各种论说，包括摹仿说、情境说、冲突说等，而同时代的戏剧导演也从舞台实践层面对戏剧本质做了框定，斯坦尼斯拉夫斯基找到的术语是"体验"，梅耶荷德面向"怪诞"，而作为视觉艺术家的爱森斯坦则提出了不同理解。在写于1922年10月底面向《智者》演出工作人员的《导言》中，爱森斯坦分析了新成立的国立戏剧艺术学院（ГИТИС）与自己的团队在戏剧理念上的不同，并明确指出了自己所创立的戏剧的本质，"国立戏剧学院，首先是'演员戏剧'……我们需要的不是'演员'戏剧，不是'剧本'戏剧，也不是'布景'戏剧，而是'吸引力戏剧'——供演出的戏剧和全新意义的演出。这种戏剧，其形式任务是利用现代设备和技术赋予的一切手段来感染观众"[1]。爱森斯坦所否定的

[1] Забродин В. Эйзенштейн: попытка театра. М.: Эйзенштейн-центр, 2005, с. 138.

三种戏剧建构理念对应的正是本部分要展开的艺术家视角的三个方面。"剧本戏剧"认为戏剧表演是剧本的舞台展示;"演员戏剧"认为舞台创作的主要参与者是演员,观众只是演员表演的见证者;"布景戏剧"则致力于将剧本内容转换成布景,进行布景式的处理,使表演通过布景与内容相契合。基于上述三种元素的戏剧建构均非爱森斯坦所主张的,他的核心元素是"吸引力",在舞台上具体表现为对场面(зрелище)的重视。这种全新的戏剧理念从两个方面更新了传统戏剧建构——颠覆文字权威地位和高扬观众的功能。

同样是在《导言》中,爱森斯坦将国立戏剧艺术学院的舞台创作归结为"他们在展示表演"[①]。显然,爱森斯坦并不赞同这种认识戏剧的方式。不管是情境说,还是冲突说,戏剧的本质都是基于剧本的文字表述,斯坦尼斯拉夫斯基的"体验"也是从剧本文字表述所提供的规定情境出发,一切都为在舞台上呈现剧本的文字表述服务,用斯坦尼斯拉夫斯基的话说,就是一切舞台行动都是"有根据的"。爱森斯坦的吸引力戏剧理念正是要消解文字中心地位,将"吸引力"这个"先前被看作附带的、陪衬的东西"提升为"实现演出中不寻常意图的基本手段,同时,不拘泥于文学传统的权威"[②]。于是,在爱森斯坦的吸引力戏剧中,情节和玩弄词藻(литературщина)退居次要位置,"吸引力"成

① Забродин В. Эйзенштейн: попытка театра. М.: Эйзенштейн-центр, 2005, с. 138.

② 谢尔盖·爱森斯坦,蒙太奇论,富澜译,中国电影出版社,2011,第449页。

为首要手段①。戏剧从静态的情节呈现（文字）转变为动态的吸引力组合（场面）。在舞台实践中，这些吸引力组合就是一系列杂耍表演场面。什克洛夫斯基对此有明确的评价，"这（指爱森斯坦首部独立执导的《智者》）是对情节逻辑的否定，对静态反映主题所提示事件的否定"②。

在这一点上，爱森斯坦与梅耶荷德一脉相承。梅耶荷德认为草台戏的"娱乐"要先于"说教"发挥功能，在将民间草台戏机制引进舞台创作过程中他同样致力于改变剧本在舞台建构中的主导地位。这方面梅耶荷德在20世纪初俄罗斯戏剧导演中走在前列，但并不如学生爱森斯坦那般试验得彻底。若论同时代人的理论主张对爱森斯坦思考戏剧本质的影响程度，"丑怪演员工厂"（ФЭКС, Фабрика эксцентрического актёра，也译作"奇异演员养成所"）的宣言《丑怪主义》（Эксцентризм）应该比梅耶荷德更直接。1921年格里高利·克雷日茨基（Григорий Крыжицкий）在《丑怪主义》宣言上首次提出了"兴奋戏剧"（театр азарта）的概念，认为"戏剧感就是走钢丝的感觉，一种兴奋感，是我们整个人和全部生命能量的健康而愉悦的紧张

① 在戏剧摆脱文学权威这条路上，爱森斯坦继承了梅耶荷德的思路。梅耶荷德在《草台戏》（《论戏剧》，1913年）一文中指出，"要想将戏剧从为文学服务这个状况中拯救出来，必须恢复哗众取宠（这个词的广义层面）的表演（cabotinage）在舞台上被推崇的地位"。所谓的"广义层面"指的自然是表演吸引观众的特质。接着，梅耶荷德认为，像不少传统戏剧形式，不仅并非纯文学的形式，而且又符合大众的趣味。爱森斯坦秉了这个思路，同时基于自己童年时代在巴黎观看马戏表演的经历，从马戏表演形式中汲取戏剧舞台灵感。

② Шкловский В. Эйзенштейн. М.: Искусство, 1976, с. 85.

感"①，而且进一步否定了戏剧的一切描绘功能，"戏剧什么都不描绘，什么也不改造。它只是单纯地击打脑袋。打在头顶上，打在脑壳上。因为戏剧感，唯一的戏剧感，就是：兴奋"②。③弗拉基米尔·扎布罗金（Владимир Забродин）认为，爱森斯坦在《智者》中插入影像的方式正是受格里高利·柯静采夫（Григорий Козинцев）排演果戈理《婚事》时使用影像的创意所影响。

爱森斯坦在舞台上消解文字中心地位的方式主要分两种。一种是词义倒转，将词的转喻倒转成词本来的字面直义。爱森斯坦举了几个例子，《智者》中"愤怒的马马耶夫要'扑向'（готовый броситься）外甥库尔恰耶夫给他画的漫画像……他真的扑上去，不仅要扑上去，而且要冲破那张画像，一跃而过（马戏团狮子钻火圈的动作）"④，还有，当马马耶娃说到台词"不惜铤而走险"（хоть на рожон полезай）之际，导演将"铤而走险"还原为字面含义"爬上尖橛子"⑤，"（马马耶娃）拿来一根幡杆，插在克鲁季茨基腰间，马马耶娃顺杆爬上去，表演杂技里的'爬杆'节目"⑥。通过这种词义倒转的方式，"戏剧形式

① Козинцев Г. Крыжицкий Г., Трауберг Л. Эксцентризм. 1921, с. 6–8.
② Там же.
③ 爱森斯坦一度与该团体中的柯静采夫和克雷日茨基等人过从甚密，1922年春也参与过相关活动，不过后来分道扬镳。但该团体对爱森斯坦的影响是显而易见的。
④ 谢尔盖·爱森斯坦，蒙太奇论，富澜译，中国电影出版社，2011，第219页。
⑤ 在古罗斯，人们用尖橛子（一头削尖的长木棍）猎熊，熊碰上橛子的尖会被刺死，因此，"爬上尖橛子"意指危险时刻。
⑥ 谢尔盖·爱森斯坦，蒙太奇论，富澜译，中国电影出版社，2011，第219页。

本身翻了个筋斗，变成了假定性的杂技场，而这出戏则成了以杂技表演形式处理的戏剧演出"[1]。

　　第二种方式是压缩台词在演出中的比例。玛丽·西顿（Marie Seton）在《爱森斯坦评传》里记录了1923年3月《智者》的演出过程，"演员在开始时说一通还算有些戏剧形式的对白，到了最后就以体操式的扭转动作为结束"[2]。在爱森斯坦的吸引力戏剧里对白的分量很小，占演出主要部分的是演员的杂耍表演。在保留台词的部分也可以见到压缩文字空间的处理。经爱森斯坦改编的剧本，原作的台词往往所剩无几。对白篇幅大量缩减，节奏更快，而且为了加进吸引力元素，对白中间经常会插入停顿。当然，这并非传统戏剧中渲染氛围的纯粹停顿，而是塞满了能够吸引观众的动作和杂耍表演。后半部分哑剧式的杂耍以及嵌插对白中的停顿实际上彻底消除了台词的存在空间，台词让位给吸引力元素。正如爱森斯坦在无产阶级文化协会第一工人剧院的合作导演瓦连京·斯梅什里亚耶夫（Валентин Смышляев）对剧本删减的解释，"'删节'主要用在那些作者往往是为了出版，而非为戏剧舞台所写的剧作中……这些作品的特点体现在对行动的叙述、文学的描写和文学式的生动情节，但却无法将任务体现在演员鲜活生动的戏剧行动中"[3]。斯梅什里亚耶夫追求的正是那种"文学式的内容和形式最小化，戏剧式的内容和形式最大化"[4]的效果。

[1] 谢尔盖·爱森斯坦，蒙太奇论，富澜译，中国电影出版社，2011，第220页。
[2] 玛丽·塞顿，爱森斯坦评传，史敏徒译，中国电影出版社，1983，第64页。
[3] Смешляев В. Техника обработки сценического зрелища. М.: Всероссийский пролеткульт, 1922, с. 134.
[4] Там же. с. 135.

诚如意大利学者莫里齐奥·拉扎拉托（Maurizio Lazzarato）在《抗争、事件、媒体》中的分类，爱森斯坦反对的是基于"主体—作品"的"再现范式"，"在这个范式中，形象、符号和陈述均具备再现客体和世界的功能"①。吸引力戏剧属于"事件范式"，建立在事件与多样性的关系上。事件范式里的一切元素不是用来再现任何事物，包括事件本身，而是创造各种可能的世界，当然也包括事件本身。②《智者》取自奥斯特洛夫斯基描写19世纪中期俄罗斯市民生活的剧本，经爱森斯坦的改造，这部剧的上演成了旧俄习气的大型批判现场。《墨西哥人》改编自杰克·伦敦的小说，以墨西哥革命为背景勾勒地下革命者利威拉的内心世界。爱森斯坦在演出中将拳击比赛情节改为了真正的比赛现场，并在幕间设置了募捐和革命宣讲，演出中利威拉的经历让位给了满腔国际主义情怀的无产阶级革命声援活动。

事件范式中的"形象、符号和陈述都把自身的力量投入让世界得以孕育成形的生成（becoming）事件之中"③。"生成"是贯穿爱森斯坦整个创作进程的艺术机制。生成什么？早在1923年第一次提出"吸引力"这个概念的时候，爱森斯坦就做了明确说明。"吸引力（从戏剧的角度看）是戏剧的任何刺激性因素……能使观众受到感性上或心理上的感染……以给予感受者一定的情绪震动为目的，反过来在其总体上又唯

① Lazzarato M. "Struggle, Event, Media", translated by Aileen Dérieg. https://transversal.at/transversal/1003/lazzarato/en

② 从字面意义上讲，再现范式的舞台致力于展示各种бытие（存在），而事件范式的舞台聚焦多个бытие的并置及相互关系，生成со-бытие（事件）。这也与爱森斯坦通过并置图像产生新涵义的蒙太奇手法形成了"文字游戏"式的关联。

③ Lazzarato M. "Struggle, Event, Media", translated by Aileen Dérieg. https://transversal.at/transversal/1003/lazzarato/en

一地决定着使观众接受演出的思想方面,即最终的意识形态结论的可能性。"①像视觉艺术普遍的影响机制一样,吸引力戏剧的重要目的在于激发观看者的情绪,也就是克雷日茨基所谓的"击打脑袋"。于是,爱森斯坦的戏剧理念从静态的叙事性表演转向动态的奇异性表演,即他在《吸引力蒙太奇》一文中划分的叙事剧和吸引力剧。爱森斯坦认为,他和鲍里斯·阿尔瓦托夫(Борис Арватов)走的是第二条路线,而与社会生活结合之后,即特列季亚科夫所认可的"从形式到社会使命"②的戏剧转型之路,吸引力戏剧赋予了情绪震动一个意识形态的任务——鼓动(агитация),也就形成了爱森斯坦戏剧理念中的鼓动–吸引力剧(агит–аттракционный театр)。此外。爱森斯坦借鉴了巴黎大吉尼奥尔剧院(Grand Guignol)"恐怖戏剧"的生理性刺激手段,并在与特列季亚科夫的合作实践中提出了鼓动–吸引力剧的变体——鼓动–吉尼奥尔剧(агит–гиньоль)。这样,先前的描述–叙事剧(изобразительно–повествовательный театр)中占据权威地位的文字在爱森斯坦的舞台创作中让位给了能够产生情绪震动的吸引力。在鼓动–吸引力剧的情绪生产过程中,吸引力是最重要的手段,而主要材料从描述叙事剧的剧本或者剧本在舞台上的演绎者——演员,转向了舞台创作的共同参与者——观众。

2. 作为戏剧主要材料的观众

观众对于之前的戏剧舞台并非不重要,它同样是戏剧实现功利主义任务必须考虑的对象,但观众在剧场中的身份往往仅限于舞台行动的

① 谢尔盖·爱森斯坦,蒙太奇论,富澜译,中国电影出版社,2011,第447页。
② Третьяков С. Театр аттракционов//Октябрь мысли, 1924(1).

见证者。观众这种身份的界定一方面是描述–叙事剧展示情节的任务使然，观众是被动地接受展示，另一方面也取决于观众自身的观看方式。描述–叙事剧的首要工作是呈现，此时观看对于观众来说是一个视角，观众的心理预期在于思考舞台呈现是否符合剧本的文字内涵。而鼓动–吸引力剧将戏剧变为观看本身。这个过程中情绪的激发往往发生在思考和文字表达之前。观众被纳入作为观看的戏剧的生产流程，不仅仅是被动的消费者，而首先是生产者；不仅仅是参与观看，更重要的是生产观看，此时观看对于观众来说则成为存在方式，其心理预期就变为自己的参与是否达到了观看效果，吸引力场面是否激发了情绪，即爱森斯坦所谓的"通过演出的最大效力最大化激发观众的那种戏剧"[1]。因此，特列季亚科夫认为"爱森斯坦在无产阶级文化协会第一工人剧院的艺术实践在对戏剧感染力进行有意识的计算方面迈出了重要一步……因为，这一步将先前的戏剧表演变成了基于经验和估算的生产性活动"[2]。吸引力场面成为构建作为观看的戏剧的主体，而吸引力要引导观众达到观看效果，前提就是观众对吸引力刺激能够产生情绪反应。

在某种程度上可以说，20世纪后半叶参与式戏剧以及21世纪浸没式戏剧的兴起源于20世纪初期这批俄罗斯戏剧导演对观众功能的新认识。斯梅什里亚耶夫认为"在艺术中意义的作用是屈居第二的，情绪上

[1] Забродин В. Эйзенштейн: попытка театра. М: Эйзенштейн-центр, 2005, с. 175.

[2] Третьяков С. Театр аттракционов//Октябрь мысли, 1924(1).

的影响居于首位"①。②而爱森斯坦在《吸引力蒙太奇》中简洁明了地称"观众是戏剧的主要材料"。这句话的意思很明确，观众不是戏剧的外围旁观者，而是构成戏剧的一个主要元素，戏剧从展示变成了对观众的直接加工。至于加工的途径，爱森斯坦借鉴了最古老的戏剧艺术机制——"模仿"。

在《有机性与激情》一文中爱森斯坦指出，"为了使观众达到'不能自已'的最大程度，我们应该在作品中给他提供一个相应的'样本'（пропись），使他按照这个模板达到我们所希望的状态"③。简单说，要想使观众"不能自已"，就在舞台上放置一个"不能自已"的人物。尽管特列季亚科夫对这种做法并不赞成，"观众对演出的印象无非就是'你看，你怎么没法这么控制自己的动作'以及'我要会翻跟头该多好'"④，但他的评论从侧面让我们看到了爱森斯坦所追求的加工效果，而且由于演员是观众的"样本"，所以，在观众达到这种效果的同时，演员必然也应该已经达到了这种效果。1923年11月16日爱森斯坦在《消息报》发表了一篇题为《无产阶级文化协会第一工人剧院》的文章，将这种加工效果列为吸引力戏剧在意识形态方面的任务之一，"我

① Смешляев В. Техника обработки сценического зрелища. М.: Всероссийский пролеткульт, 1922, с. 131.

② 颇值得玩味的是，驱使斯梅什里亚耶夫重视观众（尤其是观众中工人群体之作用的）是一个极具时代特征的事实。"工人群体尽管不像以前那些碍于'体面'的观众，懂得'如何在体面社会中行事'，但他们只是单纯天真地表达他们想表达的东西，所以，（只要处理得当）他们一样会在演出需要安静的地方安静下来。"（《Техника обработки сценического зрелища》，第198页）

③ Эйзенштейн С. Избранные произведения в 6 т. Том 3. М.: Искусство, 1964, с. 62.

④ Третьяков С. Театр аттракционов//Октябрь мысли, 1924(1).

们的演员不是'表演'敏捷，而是成为敏捷的人；不是'扮演'强有力的人，而是成为强有力的人"①。换言之，这是对人本身能力得以提升的希求。这个任务在整个苏维埃早期乃至整个苏维埃时期的政治—社会生活中都具有重要的意识形态意义。

弄清楚这个任务之后我们就不难理解为什么爱森斯坦会断定"无产阶级文化协会的戏剧纲领不是要'利用过去的宝贵遗产'或'发明新的戏剧形式'，而是要废除剧院机构本身，代之以一个提高群众生活装备化②技能（квалификация бытовой оборудованности）的成果示范站"③。生活装备化技能实际上就是爱森斯坦致力于提升的人本身的那种能力，在吸引力戏剧舞台上指的是观众像一台"经过检验和数学般精确计算"的装置一样对舞台上的吸引力元素做出有效反应，而作为观众"样本"的演员自然也如同一台机械那样去处理吸引力手段和情绪表达④。这便是爱森斯坦从梅耶荷德那里继承而来的演员训练方法——生物机械学（Биомеханика）。不管是"生物机械学""装备化"，还是"蒙太奇"这个术语的本义"装配"，抑或舞台上的一系列杂技动作，都是对吸引力戏剧创作参与者（演员和观众）所做的机械性认知和对日

① Забродин В. Эйзенштейн: попытка театра. М.: Эйзенштейн-центр, 2005, с. 184.

② 在目前中文译本中"бытовая оборудованность"译作"认识生活能力"（富澜译）或者"识别生活方式的判断力"（俞虹译）。术语"оборудованность"在爱森斯坦的论著中多次出现，此处根据导演本人的论述语境译作"装备化"。

③ Эйзенштейн С. Избранные произведения в 6 т. Том 2. М.: Искусство, 1964, с. 269.

④ 任何一个将规范化做到极致的动作都是违反人类身体天性的机械式规训的结果，同理，任何一个杂技动作都要求表演者达到机械般的精确。

常生活的生产主义理解。

20世纪初期在俄罗斯知识分子圈流行的这种兼具生产活动和现代主义意味的"人类机械化"思维有着一条完整的思想脉络。19世纪俄罗斯生理学家伊凡·谢切诺夫（Иван Сеченов）认为大脑是一部会对外部刺激做出反应的机电设备①。这些思想比较重视外部环境对人的影响和改造，托洛茨基宣称："人类必须审视自己，将自己看作原材料——最多是半成品——然后说：'我亲爱的人类啊，我终于要来对你展开工作了'。"②

这种思想在艺术领域同样影响深远。"机器的力量会改变人类和世界"，20世纪初期俄罗斯现代主义艺术家这种对机械的执念让他们坚信"可以训练人类的头脑让他们通过新的艺术形式以更社会主义的方式看待这个世界"③。在舞台艺术领域，法国舞蹈理论家弗朗索瓦·德尔萨特（Francois Delsarte）的"身体控制理论"和瑞士音乐教育家埃米尔·雅克–达尔克罗兹（Émile Jaques-Dalcroz）的"体态律动学"在20世纪初由帝国剧院总监谢尔盖·沃尔孔斯基（Сергей Волконский）公爵引进俄罗斯。这套理论将人体视作"一架服从力学普遍规律的机

① 详见1863年谢切诺夫的文章《大脑反射》（«Рефлексы головного мозга»）。
② Троцкий Л. Сочинения(1925-1927). Том 2. М.: Госиздат, 1927, с. 110-112.
③ 奥兰多·费吉斯，娜塔莎之舞：俄罗斯文化史，郭丹杰、曾小楚译，四川人民出版社，2018，第524页。

器"①，并在身体的律动与情绪表达之间建立联系②。梅耶荷德的"生物机械学"就是该思想影响下的产物。1919年沃尔孔斯基在莫斯科创办艺术体操学院，同时在俄罗斯国家电影学院授课，库里肖夫就是众多信徒之一，而在库里肖夫工作室有过学习经历（尽管很短）的爱森斯坦对这套方法和舞台艺术理论自然是熟悉的。

3. 从文字中心到场面中心的剧本处理方式

我们梳理了爱森斯坦"装备化"思想的脉络。爱森斯坦面对艺术品和艺术创作同样秉持这种机械性的认知方式，艺术作品同样不只是人类情感的反映，更是可做机械性拆解的加工材料。爱森斯坦的理论著作《蒙太奇》中有一节《叶尔莫洛娃》，将瓦连京·谢罗夫的肖像画《叶尔莫洛娃像》拆分成四个图像③。四个图像代表了四个不同的视角，进而展示了一幅静态的画经过视角转换给人以动态的感觉。美工和舞台设计经历使得爱森斯坦对文本（广义层面）的处理方式从刚接手舞台工作时就显现出明显的"镜头"取向。又如爱森斯坦在后期的理论作品《蒙太奇1938》中为自己毕生都在打磨的文本处理方式列举了一系列例证。

爱森斯坦认为，普希金在文本的图像处理方面有着精湛技艺，以《波尔塔瓦》为例，几乎每一个诗行都可以转换为分镜头。在同时代作家中，爱森斯坦极为推崇马雅可夫斯基。他选取了《致谢尔盖·叶赛

① Волконский С. Выразительный человек: сценическое воспитание жеста. СПб: Сириусъ, 1913, с. 132.

② 鲁道夫·斯坦纳人智学中的"优律司美"（eurythmy）（或译音语舞）也持有相似观点。斯坦纳的思想影响了俄罗斯现代派作家安·别雷的创作。

③ 见谢尔盖·爱森斯坦，蒙太奇论，富澜译，中国电影出版社，2011年，第84页。

宁》的三行诗：

　　一片空虚……

　　　　　　你飞着，

　　　　　　　　　钻进群星（飞白译）

爱森斯坦认为，马雅可夫斯基并未像诗行通常按韵律划分那样分成：

　　一片空虚，你飞着

　　钻进群星

而是按"镜头"划分成了三个图像。这样，文本的处理就从文字中心转向了图像中心。爱森斯坦青睐的这种处理方式与其说是将文本当作加工材料的机械思维，不如说是视觉艺术家的图像思维。与再现情节的叙事剧不同，吸引力戏剧要将剧本变为可观看的充满动作的场面，文本的图像化是剧本处理方式的旨归。

　　通常，一部戏剧作品搬演到舞台上时，导演基本会按照剧本情节的场幕分配进行单元划分，舞台转场以剧情发展节点为契机，而在爱森斯坦的吸引力戏剧里已经鲜有原作场幕的痕迹。他是从原作各幕中挑出一系列最具动作性的部分，剔除基于内心交流的对话，保留能导向身体动作的对白，然后重新排列组合，并在对白的机巧之处加入吸引力元素（在吸引力戏剧中通常为杂技节目）。经过这一处理过程，原作剧本在爱森斯坦的舞台上就按场面划分为一系列任务单元（与后来爱森斯坦"剪切"镜头同理），但与斯坦尼斯拉夫斯基的"任务与单元"不同，这里呈现为一个接一个的杂技节目，各个节目之间往往没有转场和衔接，整个演出节奏很快。这也是爱森斯坦所追求的戏剧制作流程，"导

演一出好戏（从形式的角度讲），就是从作为演出基础的剧本提供的情境出发来编排一个扎实的杂耍马戏节目"[1]。我们从爱森斯坦最成功的吸引力戏剧《智者》中举例直观说明导演对剧本的拆分和组合方式。

这场戏的演出视频我们已经看不到了，但通过特列季亚科夫留下的舞台脚本，我们可以触摸当年舞台上的改编痕迹[2]。原作第二幕第八场和第十场分别是马马耶夫怂恿远房外甥格卢莫夫追求自己的妻子马马耶娃以及格卢莫夫向马马耶娃表白。特列季亚科夫和爱森斯坦将马马耶夫和格卢莫夫的第八场戏和马马耶娃上场的第十场戏混接在一起，马马耶夫和马马耶娃一起出场，同时面对格卢莫夫。

马马耶夫：对了，还有一件微妙的事情：你跟你舅母是怎样的关系？（马马耶娃出现在高台上）

格卢莫夫：我是个讲礼貌的人，我会跳一步舞，用不着教我礼貌。

马马耶娃：吻我的手吧，你的事情解决了！（格卢莫夫跑向她）

格卢莫夫：但我并没有请求你啊。

马马耶娃：我自己猜出来的。

格卢莫夫：谢谢你。（回到马马耶夫身边）[3]

这段对白由两场对白拼接在一起，之间删节了大段揭示内心世界的对白，或者挪到了后面。原作这两场对话中格卢莫夫与马马耶夫以及马马耶娃基本处于相对固定的位置进行交流，所以场面是偏静态的，并且次序是：格卢莫夫听了马马耶夫的劝告之后才去追求的马马耶娃。而特

[1] 谢尔盖·爱森斯坦，蒙太奇论，富澜译，中国电影出版社，2011，第449页。

[2] 排演的时候爱森斯坦又对特列季亚科夫的脚本做了二次改编。

[3] Leach R. *Russian Futurist Theatre: Theory and Practice*. Edinburgh University Press, 2018, p. 143-144.

列季亚科夫让马马耶夫和马马耶娃同时出现，马马耶夫劝格卢莫夫和格卢莫夫追求马马耶娃同时进行[①]。这就造成了格卢莫夫不断往返于马马耶夫和马马耶娃之间的动态场面调度，同时也为在剧本中加入杂技动作之类的吸引力元素（诸如一步舞）创造了空间。

此外，爱森斯坦本人在《吸引力蒙太奇》文末列举的《智者》尾声部分的25段杂耍也向我们描述了他本人对剧本的拆解。《智者》尾声的主要情节线索[②]是格卢莫夫发现日记被偷，决定紧急同玛申卡结婚。在婚礼上马马耶娃竭力搞破坏，同时戈卢特文（爱森斯坦增加的人物）公开了格卢莫夫的日记，后者自杀未遂。原作第五幕只提到了图鲁西娜要把玛申卡许配给格卢莫夫以及马马耶娃前来公开日记，婚礼和格卢莫夫自杀这些情节是没有的，而且格卢莫夫日记是从第四幕挪过来的情节。

吸引力戏剧中剧本的文字叙述功能被消解，然后拆解为一个个场面，加入吸引力元素，成为一个供观看的杂耍节目。这也呼应了什克洛夫斯基对吸引力戏剧的评价，"舞台行动被肢解成可称之为吸引力的单元"[③]。

4.2.2 吸引力戏剧的构建方式

上一部分我们分析了爱森斯坦作为一个视觉艺术家视角下的戏剧理念，包括对戏剧本质和观众的认知以及对剧本的处理。本部分的论述焦

[①] 上述引文之后第八场马马耶夫规劝的台词和第十场格卢莫夫讨好马马耶娃的台词交替出现。

[②] 杂耍并非完全抛弃情节，正如特列季亚科夫在《吸引力戏剧》中指出的，"吸引力的联系由情节来提供，情节在整体上发挥着最小作用，但却是注意力不中断的唯一保证"。

[③] Шкловский В. Эйзенштейн. М.: Искусство, 1976, с. 83.

点是爱森斯坦在舞台实践中对吸引力戏剧的构建。

1. 马戏和怪诞

1929年11月，爱森斯坦在伦敦做了一场关于电影理论的演讲，其中对戏剧和电影有一个明确的界定。"每一部电影或者戏剧，从结构上来讲，不外是相当数量的吸引你注意的东西"①，也就是能够把观众引导到预想情绪的一切手段所共有的属性——吸引力。爱森斯坦首先诉诸的手段就是从童年时代就深深吸引他的马戏和杂技表演。

爱森斯坦改写舞台脚本时会为吸引力元素腾出空间。除了剧本空间，他也会为在戏剧中融入马戏手段做充分的剧场空间准备。爱森斯坦设计《墨西哥人》（改编自杰克·伦敦同名小说）第三幕拳击比赛的舞台时（斯梅什里亚耶夫任导演，爱森斯坦负责舞台设计）抛弃了导演原本的传统方式，即用剧中人物观看舞台外假想的拳击比赛的反应来表示拳击台的在场，主张在舞台上建一座真正的拳击台，不过这个想法最终被剧院消防人员否决，只保留了拳击比赛。比赛过程中，场边的看客、解说员以及记者采用了马戏团小丑的表演方式。

下一部剧，爱森斯坦首次执导的《智者》实现了他设计《墨西哥人》舞台时没能实现的构思——将舞台变成马戏场。剧场座位只保留了三分之一，中间是过道，观众被安排在过道两侧的阶梯座位上，形成一个半圆，像古希腊的狄奥尼索斯剧场一样包围着一个圆形马戏场。场上铺了一块软地毯，保护演员表演杂技动作时的安全。舞台和观众席上方还拉了两根钢丝，地板上摆着圆圈、木马、杆子等马戏表演道具。演出

① 谢尔盖·爱森斯坦，爱森斯坦论文选集，魏边实等译，中国电影出版社，1962，第574页。

过程中，穿着色彩鲜艳、宽敞肥大服装的滑稽演员在上文所说的对白机巧处表演杂技动作和惊险场面。比如，马马耶娃和霞飞（Joffre即法国元帅、军事家，一战初期法军总指挥，对应原作中的克鲁季茨基。为了社会性目的，爱森斯坦往往会将舞台人物更名为历史人物）那场戏，霞飞说："如果霞飞出征，拿下富饶的鲁尔区……"①这时，有人拿来一根五米余长的杆子，霞飞把杆子插到自己腰上，马马耶娃顺着杆子灵巧地爬上杆头，同时高喊："救命，他要侵犯我。"②

此外，爱森斯坦在《吸引力蒙太奇》里详细记录了《智者》尾声部分的25个充满吸引力元素的节目③。这些节目融合了马戏杂耍、歌舞滑稽剧、意大利即兴喜剧、奇情剧里的各种吸引力元素，包括滑稽剧式的歌舞开场（节目5）、抛接小球（节目4、5、6）、"骑大马"（节目7）、高加索列兹金舞（лезгинка）（节目16）、走钢丝（节目21、22）、花剑（节目19）等，其中，戈卢特文（Голутвен）被格卢莫夫（Глумов）用花剑击倒之后表演"到俄罗斯去"的场面（剧情设置在巴黎）时，舞台和二楼楼座连接了一根钢丝，戈卢特文用伞保持平衡，踩着悬在观众头顶的钢丝走过去。据当时的参与者回忆，有一次扮演戈卢特文的演员格里高利·亚历山德罗夫险些摔下来，幸好下面的观众伸手扶了他一把。在与特列季亚科夫深入开展合作之后，爱森斯坦一度又从法国大吉尼奥尔剧院的恐怖剧里汲取吸引力元素，比如《听到了吗，

① Юренев Р. Эйзенштейн в воспоминаниях современников. М.: Искусство, 1974, с. 124.

② Там же. с. 125.

③ 详见谢尔盖·爱森斯坦，蒙太奇论，富澜译，中国电影出版社，2011，第450—453页。

莫斯科？》里斩杀奸细施图姆（Штумм）的场面。值得指出的是，尾声中爱森斯坦首次加入了电影视频手段。

吸引力戏剧很少有明显的转场，节奏比较快，连续性上比较接近电影技法。电影手法在"格卢莫夫日记"这部分得以实现。格卢莫夫上场，说他记录自己在社交圈一系列勾当的日记被偷了，很可能导致自己名声扫地。接着，舞台灯光熄灭，在舞台屏幕①上放映《格卢莫夫日记》侦探片。这段好莱坞风格的影片与原作马马耶娃偷日记的情节不同，大盗是戈卢特文，戴黑色面具②。他偷到日记后先是徒手爬到建筑尖顶，挥手招呼天上滑过的飞机把他接走，但未成功。镜头又转向楼下飞驰而来的敞篷汽车，戈卢特文跳到车上，来到莫斯科无产阶级文化协会第一工人剧院所在的建筑门前。这一段展示的是戈卢特文偷日记的场面，然后是一盘胶片的特写镜头，胶片代表格卢莫夫的日记，抽出胶片的特写镜头引出影片的第二部分——日记的内容。第二部分以小丑表演为主，主体内容是小丑格卢莫夫在社交圈里不同人面前的表现。同样，作为吸引力戏剧的一部分影片并不去叙述人物之间的故事，而是展示主人公的"表现"，将他在不同人物面前的表现化为不同的符号。最后是爱森斯坦本人站在海报前摘帽鞠躬向观众致敬。影片结束。爱森斯坦借鉴的是当时在苏维埃俄罗斯方兴未艾的新闻影片拍摄手法，整体风格趋于滑稽马戏表演，同时，也是对当时好莱坞侦探片风格的讽拟。这也正是构建吸引力戏剧的另一个手段——怪诞。

① 当年，在剧院舞台放置屏幕本身就是一种吸引力元素。
② 形象原型是默片时代德国著名动作演员哈里·皮尔（Harry Piel），以饰演飞贼大盗著称，后来的《佐罗》、李小龙的《青蜂侠》、蝙蝠侠也沿用了这种面具样式。

讽刺怪诞贯穿了爱森斯坦的整个戏剧创作。爱森斯坦负责设计和执导的几部吸引力戏剧无一例外都具有鲜明的讽刺意味。苏维埃政权建立后,俄罗斯艺术团体将建立一套纯粹的无产阶级文化和艺术体系作为自己的活动宗旨,爱森斯坦所在的无产阶级文化协会无疑是其中最活跃的一个。这些作品往往将讽刺的矛头指向他们所认为的无产阶级文化的共同敌人——"白军"文化体系以及资产阶级。《听到了吗,莫斯科?》讽刺的是为了给自己祖辈——征边将军的塑像举办揭幕仪式而竭力阻挠工人十月革命庆祝活动的旧俄公爵。《防毒面具》的矛头指向破坏社会主义建设的工厂主,而《智者》的创作是爱森斯坦响应卢那察尔斯基呼吁苏维埃戏剧"到奥斯特洛夫斯基去"的号召,用滑稽怪诞的视角消解《智者千虑必有一失》这部旧俄剧作的经典地位。因为在爱森斯坦看来,"毁灭旧世界的最好办法是使它成为可笑的东西,因此他以挖苦手法、模仿的办法来嘲笑戏剧"[1],进而使观众厌恶它,转向新艺术。

在吸引力戏剧里,怪诞讽刺最直观的体现就是服装的滑稽式处理。剧中的正面形象,如《防毒面具》《听到了吗,莫斯科?》的工人,一般身着工作服,且无妆,而要嘲弄的对象都穿着肥大、色彩鲜艳的小丑服装,脸上的妆容也是小丑面具。《智者》里的仆人为营造滑稽效果,还戴上了鹦鹉头冠[2]。戈卢特文、马马耶夫、克鲁季茨基(霞飞)、格卢莫夫等一系列人物在剧中以白脸小丑的形象出现。马马耶娃和玛申卡的形象是奇情剧里的类型人物女明星,着装艳丽。彩脸小丑(愚蠢小

[1] 玛丽·塞顿,爱森斯坦评传,史敏徒译,中国电影出版社,1983,第37页。
[2] 这种头饰在莫扎特的歌剧《魔笛》捕鸟人帕帕基诺(德语本义即为鹦鹉)的唱段中也可见到。

丑）是格卢莫夫的妈妈，最后格卢莫夫和戈卢特文下场之后，小丑上场，边哭边念叨"他们都走了，可是把个人丢在这儿啦"。这个场面用彩脸小丑讽拟《樱桃园》的结尾。演出的怪诞滑稽往往与杂技结合在一起，如，《智者》里克鲁季茨基拜访图鲁西娜时仆人上茶的场面：仆人额头上顶着长杆，顶端是放了一盒罐头的托盘，走到观众阶梯座位面前的时候，突然脚底一滑，罐子从托盘上掉了下来，第一排观众发出一阵惊呼，因为罐子就在他们正上方，不过，罐子并没有真正摔下来，事先已经用线跟托盘拴在了一起。于是，惊吓转为哄堂大笑和掌声①。

在吸引力戏剧的怪诞风格里经常可以捕捉到梅耶荷德制作怪诞戏剧时所采用的立体主义布景的痕迹②。《墨西哥人》第一幕的地下革命活动场所由三角形堆成，空间比较闭塞，尖利的锐角杂乱地突出在外面。斯梅什里亚耶夫认为这种舞台设计"象征着尚未崭露头角的地下活动的活跃，革命工作还处于秘密活动与克制时期"③。第二幕台口斜上方的挑台光打出一团三角形，照出夹在三角形建筑中的拳击比赛经理威利，威利来拉经费用于开展地下革命。第三幕三角形建筑完全坍塌，象征着革命力量冲出来，登上历史舞台。第三幕拳击比赛对战双方的道具和服装分别设计为圆形和方形。这一手法在爱森斯坦为普列特尼奥夫《悬崖之上》设计的舞台草图里体现得淋漓尽致。他使用了"会走路的布

① 参见《Эйзенштейн в воспоминаниях современников》，第125页。

② 在艺术上，爱森斯坦对梅耶荷德始终抱有敬仰的态度。《智者》第三幕"霞飞出征"的试演，爱森斯坦特意选在1923年4月2日梅耶荷德从艺二十周年这一天。

③ Смешляев В. Техника обработки сценического зрелища. М.: Всероссийский пролеткульт, 1922, с. 155.

景",将大都市的高楼大厦画在纸板上,套在穿溜冰鞋的演员身上,两个戴大礼帽的银行家身上共同套着交易所的大房子。"警察穿着上面画有街道、汽车、卡车和电车的服装;其他角色的服装闪烁着灯光——路灯和按透视布置的电光招牌。"①这样就形成了电影中移动机位跟拍人在高楼大厦间奔走的镜头效果。人的位置相对固定,两侧的大楼左右前后移动。遗憾的是,这个大胆的设计由于爱森斯坦与斯梅什里亚耶夫的分歧而没能出现在舞台上。

爱森斯坦上述一系列吸引力手段在演出过程中也确实对观众产生了情绪影响。《听到了吗,莫斯科?》第四场工人群众攻占法西斯分子的讲台,"一下子有人从座位上跳起来,喊道:'在那,在那!公爵要跑!抓住他!'有一位工农速成中学学员跳起来,冲着公爵的姘头喊:'跟她还客气什么,拿住她!'直到这个妓女在剧中被杀,他才不再咒骂,说了一句:'她活该'……每一个法西斯分子被处决时观众都会报以热烈的掌声和欢呼"②。这样的场面在吉尼奥尔剧风格的《听到了吗,莫斯科?》里随处可见。最后一场,覆盖塑像的盖布拉开,"铁公爵"的塑像被工人偷换成了领袖列宁的画像,画像前革命者挥舞着红旗,上面写着"一切政权归苏维埃",气氛达到顶点。演员和从座位上起立的观众合唱《国际歌》,然后演员面向观众席喊:"听到了吗,莫斯科?"观众齐声回答:"听到了!"③

爱森斯坦在吸引力戏剧中为激发观众的情绪而巧妙运用吉尼奥尔

① 玛丽·塞顿,爱森斯坦评传,史敏徒译,中国电影出版社,1983,第35页。
② Слышишь, Москва? https://ruthenia.ru/sovlit/j/2939.html
③ 剧情设置在德国,意指舞台上的德国人问台下的俄罗斯人,看到无产阶级革命的花朵在德国绽放了吗?

剧和怪诞手法,这得益于梅耶荷德对怪诞的研究与实践,而且爱森斯坦也协助梅耶荷德排演过怪诞风格的《塔列尔金之死》。梅耶荷德认为,"怪诞的主要功能在于艺术家不断地将观众从他刚刚理解了的一个方面引向观众未料到的另一个方面"①。这种新奇效果同样属于吸引力范畴。怪诞的功能在于"激活场面对观众的影响……使观众处于情绪波动的状态"②,其重要原因是怪诞不是单纯地趋向高级,或者趋向低级,而是打破对立关系,模糊高与低的界限,将崇高与低下混合在一起,就像在哥特风格中,肯定与否定、天与地、美与丑异常平衡,怪诞的情形同样如此③。梅耶荷德的怪诞风格在爱森斯坦的舞台实践中得到了进一步发展。

2. 跨越

爱森斯坦的吸引力戏剧在梅耶荷德式怪诞这条线索上的实质是跨越表现对象的边界。上文所论述的词义倒转将词的转喻倒转成词的字面直义就是对文字和吸引力元素之边界的跨越。有必要再次强调,爱森斯坦所谓的吸引力元素是有动作的。如果吸引力指的是内涵层面,那主题本身就成了吸引力元素(也就是引人入胜的剧情),那这个主题离开这个动作同样存在并且起作用,这场戏就成了剧情吸引人,而不是场面吸引人,也就无法有效引导观众的情绪。因此,文字跨越吸引力的边界,在舞台上化为杂技动作。前文我们已经提到的马马耶夫"扑向"库尔恰耶夫的漫画像变为"钻火圈"动作,以及马马耶娃将"铤而走险"倒转为

① Мейерхольд В. О театре. СПб: Просвещение, 1913, с. 169.

② Забродин В. Эйзенштейн: попытка театра. М.: Эйзенштейн-центр, 2005, с. 164.

③ 参见梅耶荷德《论戏剧》中《草台戏》一文。

"爬杆",均属上述情况。

第二种跨越出现在以杂技动作为代表的吸引力元素与情绪之间。1934年爱森斯坦在电影学院论述了自己过去这些年戏剧探索的目的。在论述演员情感与角色情感之间的关系时,爱森斯坦指出,斯坦尼斯拉夫斯基方法要求"演员必须具有他所扮演的角色的感情",梅耶荷德的方法要求"演员必须具有富于表现力的动作的知识,即生物机械学"[1]。它们一个强调情感,一个强调动作(用动作引起情感)。爱森斯坦要做的是"创造一个综合学派,它必须体现感情与动作的自然结合"[2]。吸引力戏剧就是这种综合性戏剧的尝试。舞台上的杂技动作并不是为了引起演员的某种情感,演员更没有体验角色情感,换言之,演员与角色的情绪是隔绝的,但动作与角色的情绪却是一体的。杂技动作是角色的情绪在演员形体层面的存在形式。这也是为什么杂耍在其他类型的剧中早有使用,但仅仅作为陪衬,而在吸引力戏剧中,杂耍作为情绪荷载物,是戏剧的存在方式。

《智者》的核心场面是格卢莫夫在远亲舅舅的怂恿下向舅妈马马耶娃求爱。部分台本我们在前文中有过呈现。舞台上格卢莫夫向马马耶娃求爱的戏由亚历山德罗夫表演走钢丝。他在钢丝上摇摇欲坠又竭力保持平衡的状态就是他迫于舅父的怂恿以及担心自己的勾当被马马耶娃发现而不得不向她求爱,同时又设法博得马马耶娃好感时的内心情绪。爱森斯坦也形成了一套杂技动作与情绪的对应。翻跟头表示愤怒,翻悬空跟头代表欢腾,在钢丝上跳脚尖舞蹈代表抒情等等。有时候,爱森斯坦

[1] 玛丽·塞顿,爱森斯坦评传,史敏徒译,中国电影出版社,1983,第583页。
[2] 同上书,第584页。

也会动用布景来强化动作与情绪的综合。比如,《悬崖之上》未成形的"移动布景"对应的是人物在大都市孤立无援的迷茫情绪。《墨西哥人》的三角形布景也有异曲同工之妙。

更宏观层面的跨越是尝试打破戏剧艺术与生活的边界。如果说象征主义所追求的是以艺术的方式构建生活,那么吸引力戏剧是以生活的方式构建艺术。吸引力戏剧的"事件范式"属性不仅让演出与历史事件形成呼应,而且在艺术与生活之间建立起勾连。舞台上一些模糊舞台与生活边界的新奇处理让吸引力戏剧演出不单单是艺术活动,而成为公共生活的一部分,而且在鼓动剧的框架下,成为革命生活的一部分。《墨西哥人》第一、三幕之间的幕间剧是对街头生活场景的描述。一位革命者走到观众席进行革命宣传,向观众介绍人物背景,并号召观众支持墨西哥。警察上台,在观众厅过道追捕革命宣传者。然后,两个懒汉上台,在即将举办拳击比赛的剧院前闲聊。

戈宾斯:我们来这儿干吗?

哈加尔特:来这儿?为了一个非常重要的任务,一个极其非常重要的任务,为了一个如此十分重要的任务,我需要站在一个特殊的讲台上来说。(郑重地)去给我把第二场利威拉的方凳拿过来。

戈宾斯从幕布后面取来一把方凳……

哈加尔特:我们来假装接头。

戈宾斯:(神秘地)跟谁接头?

哈加尔特:《墨西哥人》第一场和第二场的接头。

……

利威拉：（从幕布后面出来）去拳击赛经理凯利办公室怎么走？

哈加尔特和戈宾斯颤抖的手指着观众席。利威拉下。

哈加尔特：（突然想起来）这就是那个墨西哥小伙儿……

导演助理：（从幕布后面）准备就绪。开始吧。米佳，熄灯。拉幕！

所有人：（齐声）啊，第二幕开始！[①]

我们只截取了其中一段，已经可以看出，艺术和生活的边界模糊之后，滑稽表演与演出活动连接起来，而演出活动又与革命生活相结合。《防毒面具》是爱森斯坦消弭戏剧与生活之边界这一系列尝试的终点。剧本情节主线是瓦斯工厂厂长为满足个人私欲侵吞防毒面具采购经费，导致瓦斯管道出现泄漏时工人的生命受到威胁，但工人们出于保证工厂按时完成国家订单的奉献精神决定不停工，在危险环境里轮班，最终富有正义感的厂长儿子中毒身亡，厂长主动请罪。

爱森斯坦别出心裁地将演出安排在莫斯科郊区的瓦斯工厂，演出时间定在工人们的下班钟点。梅耶荷德1923年的《翻天覆地》也尝试过在基辅"兵工厂"表演，但工厂只是作为演出活动的场所，而《防毒面具》将工厂生产车间作为布景，演员们在设备和瓦斯气味中间表演，工厂已经不是为演出活动提供场地，而成为剧院本身了。这是爱森斯坦为结合戏剧和生活所做的一次最大胆的尝试，但也让他直观地看到了戏剧与他先前理解的"生活"之间存在着不可逾越的隔阂。于是，爱森斯坦转向了电影。

① Смешляев В. Техника обработки сценического зрелища. М.: Всероссийский пролеткульт, 1922, c. 136-140.

3. 蒙太奇

上述三个层次的边界跨越实际上用到了同一个舞台技法，即"随意挑选的、独立的吸引力自由组合"，爱森斯坦称之为蒙太奇。视觉艺术家爱森斯坦把文字本身的涵义和杂技动作分别转换为图像，而两个图像在演出中的机巧之处实现并置，于是就用上了蒙太奇手法。比如，马马耶夫"扑向"这个词本身形成的图像和马戏表演中"钻火圈"的动作所衍生出的图像合而为一，模糊了文字和杂技动作的边界。吸引力元素作为阿德里安·皮奥特罗夫斯基（Адриан Пиотровский）所谓的情绪荷载物，不仅能独立存在，而且"与时间上先于或后于它出现的元素发生语义关联"①。

一个直观的例子就是"格卢莫夫日记"。这段视频要表现格卢莫夫不停地去讨好社交圈里各类人，爱森斯坦大胆运用了蒙太奇手法。视频中格卢莫夫来到无聊的图鲁西娜面前，拍拍脑门，化身成了纸牌；在马马耶娃面前成了婴儿；面对马马耶夫"苦口婆心"的劝说，又成了听话的驴子②；在克鲁季茨基（剧中身份是霞飞元帅）身边变成了卡农炮；为讨好持有法西斯思想的戈罗杜林，变身为一个纳粹万字符。"在表现方式中跨越被再现对象的边界，为的是在行动方式中走向建构。"③生成是爱森斯坦蒙太奇手法的核心精神。小丑表演和隐含文本通过蒙太奇

① 乔治·迪迪-于贝尔曼，影像·历史·诗歌：关于爱森斯坦的三场视觉艺术讲座，王名南译，上海人民出版社，2020，第94页。

② 驴子是俄罗斯先锋艺术团体比较青睐的形象，比如拉里奥诺夫、冈察洛娃、马列维奇组建的团体"驴尾巴"。1910年一群法国恶作剧学生给驴尾巴绑上画笔，把驴尾巴涂鸦的作品署名参展。因此，驴尾巴成了解构艺术体制的象征。

③ 乔治·迪迪-于贝尔曼，影像·历史·诗歌：关于爱森斯坦的三场视觉艺术讲座，王名南译，上海人民出版社，2020，第56页。

实现并置，生成一个新的语义系统。把听舅父"好言相劝"的格卢莫夫与驴子并置，使得原作中马马耶夫义正词严地劝外甥追求自己老婆的荒唐呈现出来，马马耶夫的这种行为和捏着驴耳朵训话一样荒唐。

这些元素之间的语义关联并不是空穴来风。图鲁西娜（Турусина）和纸牌之间的联系出自原作中图鲁西娜喜欢给人用纸牌算命的细节，而原作中马马耶娃对待格卢莫夫像照顾孩子一样爱怜。

格卢莫娃：你们简直把我的儿子夺去了。他简直不再爱我了，尽是讲着你们，念念不忘。一直讲到你们的聪明，讲到你们的谈话，尽是叹息、惊奇。

马马耶夫：好孩子，好孩子。

格卢莫娃：他从小就很奇怪。

马马耶娃：就是现在他几乎也还是小孩。①

这种用语义关联词将两个吸引力元素联结起来的方式，爱森斯坦称为"言语蒙太奇"②（речемонтаж）。上文提到的"扑向""跳一步舞"以及《智者》中马马耶娃爬杆之前喊的那句"救命，他要侵犯我"都属于连结吸引力元素的语义关联词。

以上我们从视觉艺术家的戏剧理念和戏剧构建方式两大方面勾勒了爱森斯坦的吸引力戏剧艺术。爱森斯坦开创这种独具特色的戏剧形式的初衷一方面有吸引观众这个"功利主义"的原因，另一方面，也是出于

① 亚历山大·奥斯特洛夫斯基，智者千虑必有一失，林陵译，时代书报出版社，1949，第28—29页。

② Юренев Р. Эйзенштейн в воспоминаниях современников. М.: Искусство, 1974, c. 30.

戏剧在意识形态层面的可能性。这一点前文论述过程中我们已经多有涉及，这里只列举几个处理细节上的例子作为补充。

爱森斯坦在《无产阶级文化协会第一工人剧院》一文中指出，吸引力戏剧在意识形态方面的第一个任务就是"为社会组织制度，为共产主义坚定不移地开展宣传鼓动工作"①。因此，爱森斯坦有意对戏剧情境做了一些处理。《听到了吗，莫斯科？》的故事发生地挪到了德国，与当时德国的无产阶级运动以及希特勒的早期活动"啤酒馆暴动"（1923年11月8日）相呼应。《智者》本是一个地道的俄罗斯外省故事，爱森斯坦将其挪到了巴黎的"白俄"侨民圈。这样，讽刺的矛头就指向了白俄分子，舞台上的一切可笑行为就成了旧俄生活残余。最后格卢莫夫打倒戈卢特文，从后者的裤子上撕下一块标签，露出"NEP"（新经济政策）字样，原来两个人物都是"耐普曼"（НЭПман，新经济政策造就的小资产阶级）。于是，两个人都高喊"到俄罗斯去"，戈卢特文踩着钢丝"去了俄罗斯"，格卢莫夫嫌钢丝太滑，被装进一口棺材，抬着经过舞台上写着"法国"和"德国"字眼儿的两根路障栏杆（象征两国边境线）。玛申卡结婚这个节目，代替格卢莫夫新郎位置的库尔恰耶夫由三位演员扮演。

至于吸引力戏剧是否达到了意识形态宣传的效果，应该说，对于当年的爱森斯坦，"意识形态结论"可以被视作吸引力戏剧的最终目的，而对于整个戏剧艺术史，吸引力戏剧改变了后世艺术家和观众制作和接受戏剧的思维方式，"借用马戏和歌舞剧方法，结合梅耶荷德的理念，

① Забродин В. Эйзенштейн: попытка театра. М.: Эйзенштейн-центр, 2005, с. 184.

导向旧戏剧的瓦解和新戏剧的形成"[1]。后来爱森斯坦选择搁置（终其一生并未放弃）戏剧并转向电影，我们可以认为戏剧是建筑专业出身的空间艺术家爱森斯坦与所谓"旧艺术"的告别，电影是舞台设计出身的视觉艺术家爱森斯坦与"新艺术"的拥抱，"戏剧只是游戏，而电影则是生活"[2]。

[1] Christie I. & Elliott D., "Eisenstein at ninety". Oxford: Museum of modern art, 1988, p.68.

[2] Фамарин К. Кино не театр//Советское кино, 1923(2).

5 俄罗斯象征主义戏剧的当代价值

在与中俄两国学者交流中,我们经常被问及一个问题:"为什么研究俄罗斯象征主义戏剧?"回答可以落在"用21世纪的学术眼光重新审视这一领域",亦可偏向"斗胆弥补中国学界在该领域的研究不足",或者定位于"拓展国内俄罗斯文学研究新空间"。种种答复难免泛泛而论之嫌,实际上,一切努力无非归于以史为鉴。在绪论里我们指出本研究并不致力于宣扬恢复戏剧的象征主义。让历史成为历史,为我辈所用,承载着我们的些许奢求。更重要的是,百年前的俄罗斯象征主义戏剧有着如今我们熟悉的改革背景。应该说,作为戏剧改革的一种方法,俄罗斯象征主义戏剧成其为现代戏剧形态以及表现方式的肇始,剧作家将戏剧向生活扩张的激情以及在相关方向上的改变理应具有借鉴意义。因此,本章将扫描俄罗斯当代剧坛,呈现象征主义戏剧手法在当代舞台实践中的形变。此外,以维·伊万诺夫和别雷为代表的剧作家在娱乐化

趋势愈渐明显的20世纪初俄罗斯剧坛唤起了戏剧功能的原始记忆，我们不主张完全效仿这一做法，但不妨结合当今剧坛的表演试验，围绕扩展戏剧在舞台之外的影响力提出一些设想。

5.1 探索新型现实主义戏剧

在相当一部分中国观众的观念里，戏就是在舞台上尽量真实地讲述故事。若以此为标尺，象征主义戏剧以及后来一系列戏剧形态在大众心理上往往无法被归为"戏剧"一类，或者至少略显尴尬。对戏剧形态的认识在一定程度上预设了观众的审美门槛。当年在戏剧领域象征主义与现实主义尤其自然主义论战的缘起恰恰在于"戏剧应该是什么样子"的问题。俄罗斯象征主义用理论述说和剧本创作重新定义了"逼真"和"内在世界"。关于这两个概念，前文已经有过不少论述。俄罗斯象征主义剧作家的思想或许能够帮助我们理清当下中国观众接受话剧艺术时面临的一些问题。

5.1.1 "不像"就不是好戏？

本节我们先从不少中国观众关于戏剧形态的心理定势说起。几百年的观剧习惯让中国老百姓的话剧欣赏视野聚焦在"可见世界"范围之内。北京前门广德楼戏台两侧柱子有一对楹联，上书"金榜题名虚欢乐，洞房花烛假姻缘"。可以认为此乃人生哲理之句，劝诫世人功名利禄不过过眼云烟，然而，用在梨园更多含义应落在"虚""假"二字，

特指舞台上的一切皆非真实,"说书唱戏"①只是模仿现实。而且,中国戏曲从严格意义上讲,皆偏于模仿型现实主义,为梅耶荷德大加赞赏的中国戏曲程式化同样立足于对现实动作的模仿,一招一式皆从生活中浓缩而来,不过这种从现实体验汲取精华的态度并不等同于斯坦尼斯拉夫斯基体系的体验派。程式化注重的是表现与写意,与西方戏剧假定性也存在很大区别。立足于现实生活的程式化至多成其为象征手法,没有也不可能发展成为形而上体验的象征主义。两者无所谓孰优孰劣,不过发展方向各异而已。

另一方面,话剧艺术在我国舞台上是舶来品,学界普遍认为中国话剧发端于1907年留日中国学生的演剧组织"春柳社"以及上海春阳社成员开展的相关活动。19世纪末20世纪初,尽管象征主义戏剧已经开始活跃,但西方戏剧的主流方向,毫无疑问,仍属写实风格,这也是斯坦尼斯拉夫斯基体系创造辉煌的历史土壤。话剧作为外来剧种(甚至一度被称作"文明戏")自进入中国之日便与写实结下姻缘,1952年北京人艺创建宗旨也是建成莫斯科模范艺术剧院那样的立足于现实主义风格的剧院。对于中国观众来说,话剧原本就是不同于中国戏曲的以写实为主的表演形式。实际上,即便面对非写实的戏曲,久而久之,观众在内心也业已形成了固定的"逼真"套路,即特定行当的现实要求。因此,中国观众不知不觉产生了一种有趣的偏见:走进梨园,舞台上的"虚假"都能接受,而进入话剧剧场,则往往倾向将"像不像"作为重要的审美标准。斯坦尼斯拉夫斯基体系在中国的接受与实践使得这种审美趋势固定下来,让话剧成为尽量真实地展现生活的场所。

① 在日常用语里,"说书唱戏"已经成为"装模作样"的同义词。

毋庸置疑，斯氏体系对我国导演、演员和观众的影响至今都是极其深刻的。剧本的写实风格和舞台上的切身体验帮助我们加深对话剧这门外来艺术的理解和享受；但另一方面，中国戏剧人对体系的解读却在一定程度上制约了观众对舞台的进一步阐释。很多观众已经习惯走进剧场看"好戏"的节奏，而且戏要"好"在剧情的冲突和演员们的逼真上，否则，效果多少会打折扣。[①]这在一定程度上延缓了我国话剧艺术的发展步伐。近些年，越来越多的外国剧目来华演出，为我们展现了多种多样的戏剧形态，而且自20世纪80年代梅耶荷德戏剧思想引进我国、国内所谓先锋剧院的兴起，中国观众也逐渐尝试主动接受不拘泥于写实的舞台呈现，例如，90年代的戏剧改革培养了一批孟京辉戏剧实验的追随者。然而，尽管北京话剧市场不再是北京人艺一家独大的局面，其他剧场的生存状况也在不同程度上着实令人担忧，摆脱重舞台写实思路的工作在我国话剧舞台上任重道远。

然而，近几年，我们从国外引进的一系列非写实戏剧在我国舞台上的成功一方面说明了我国观众在心理上完全能够接受另类戏剧形式，甚至能接受一些不像话剧的话剧（最近二十年，中国话剧非写实风格的发展也取得了一定成就，比如林兆华导演的风格确也自成一派，此外，里·图米纳斯的幻想现实主义也在乌镇戏剧节上掀起一股讨论现实主义边界的浪潮）；另一方面，这也证实了摆脱"是否符合实际"的考虑不仅不会毁灭戏剧，反而能够增强舞台魅力，尤其有利于那些现实主义经典剧目的挖掘。话剧作品不同于中国戏曲，后者同一流派的同一出戏，

[①] 姜训禄，瓦·福金戏剧创新思维的俄罗斯现代派遗音//戏剧（中央戏剧学院学报），2016(2)。

对唱腔、做派的追求保证了作品在观众中的长久生命力（这一点类似于歌剧），而话剧剧本用同一种方式演上三五年就可能失去一部分观众。所以，话剧风格的更新周期相对戏曲要短。经典剧本必须在不断的重新阐释中方能永葆舞台活力。近几年的例子包括2015年北京人艺邀请展的《钦差大臣》和里·图米纳斯的《叶甫盖尼·奥涅金》，福金（В. Фокин）和里·图米纳斯几乎360度打破了我们先前关于这两部经典的固有印象，从舞台设计到演员表演无一不表现出该版本的非写实风格。整场戏下来"奇怪的"风格让观众早已抛弃"是否反映现实"的考量，进入了立足于现实的非现实体验，但剧本的力量从未因为用果戈理手绘布景代替真实的室内背景以及演员的夸张表演不符合人物此情此景切身体验而减弱。

这里我们不得不表达对另一极端的担忧。"不像"也可以成为好戏，但不代表舞台上可以任意假定。俄罗斯象征主义剧作家正是因为过于依赖假定性的舞台建构作用，在一定程度上高估了观众的想象力。戏剧体验止于剧作家个体世界的直觉，而观众的戏剧体验无法与他们在现实世界中的感受建立联系，导致观众如坠云里雾里。对观众的直觉体验过于依赖难保不会面临直觉无法被唤起的危险，比如一些先锋戏剧，由于太过追求形式新颖和观众的感官刺激，甚至假以梅耶荷德的名义大胆革新，结果不仅表演严重不现实，甚至连戏也已经不像戏，导致舞台上"热火朝天"地嬉闹，而观众席"一头雾水"地迷茫。如果我们将写实风格下观众的戏剧体验表述为公式 $1:1$，非写实则是 $1:\infty$，但如果观众体验毫无边际，无穷大就成了虚无，戏剧就失去了存在的意义。所以，同时面对斯坦尼斯拉夫斯基的现实主义风格以及俄罗斯象征主义戏

剧与之相对的锐意改革，勃留索夫指出未来戏剧应该是假定性和现实主义表演的综合。将斯氏体系的写实风格与梅耶荷德、阿尔托等人的非写实风格结合也是当今剧坛比较通行的处理方法。

摆脱"逼真"的束缚能够提供另类戏剧体验，但一味追求"不像"也容易陷入玩弄形式的圈套，非写实戏剧形态的确立不仅包含外部样态的建构，还有内在体验的关联，一种超越现实的体验的建构。

5.1.2 挖掘超越现实的内心体验

上文提到斯氏体系帮助我们认识话剧艺术的同时也制约了我们对舞台的进一步阐释。表现之一就是对情节和冲突的过度关注。曾经有这样几句关于戏剧冲突的真言极具代表性：冲突展开要早，开门见宝；冲突发展要绕，出人意料；冲突高潮要饱，扣人心弦；冲突结束要巧，别没完没了。编剧和评论家一度以此为标准撰写剧本和评论剧本成败，应该说，这种剧本速成法在生活状态多样化的今天已经与实际生活越来越冲突，鲜有人能在一天之内经历如此激烈、鲜明的对抗，即便有，这种依托冲突的模式久而久之也会日显单调[1]。尽管越来越多的剧本显示我们已经并不推崇这种极端戏剧性的观点，但编剧和观众对情节和冲突的追求使得我们不少剧本受制于故事和心理描写的羁绊。我们并不认为在剧情和冲突上下功夫会葬送剧本，只是认为应尝试在此基础上挖掘剧情和人物更深层的东西，而这方面工作我们的戏剧工作者正面临极大的推进

[1] 比如在英国热播的《唐顿庄园》，吸引人之处并不在于情节多么曲折或者冲突多么扣人心弦，而在于人物形象的饱满：人物没有明显的好坏之分，每个人物都承载着动人的故事，在不瘟不火的疑虑、兴奋、爱恨情仇中内心的情感逐层剥开。

空间。

　　谭霈生教授早在20世纪80年代的《论戏剧性》中就已指出，戏剧冲突并不意味着表面对抗，剑拔弩张的不一定是好戏，也应该重视表现内心世界的冲突。实际上，近些年的剧本在这一方向也确实取得了不少进步，运用了诸多挖掘人物心理活动的手段（包括台词形式和舞台技术），但似乎没有突破摹写现实的束缚。如果我们借鉴象征主义戏剧思想，挖掘非理性领域和那些被压抑的情感，而不仅仅流于心理活动的表面描写，观众将获得别样的戏剧体验。

　　摆脱对情节和冲突的过分关注，很多经典剧本在心理层面上将展现广阔的阐释空间，呈现出新的戏剧形态，正如福金的《钦差大臣》，与传统解读相比，整场戏的处理、对剧中人物非理性幻想型心理世界的呈现已经盖过了"斜镜子"对"歪嘴脸"的逼真映照，但同时并未削弱剧本的哈哈镜效果。我们在舞台上看到的不只是官员们巴结钦差的丑恶嘴脸，还有对彼得堡生活的扭曲幻想以及加官晋爵欲望驱使下表现出来的病态心理。导演福金对这些人物心理的剖析力度要远甚于果戈理剧本本身的描写。内在世界的挖掘与外在的夸张表现是相辅相成的，比较典型的是赫列斯达科夫与市长夫人和女儿调情的场景。这段表演几近原始兽行展现，三人的动作已经褪去了人的特征，像动物交配过程中野蛮地争抢配偶，赫列斯达科夫与玛丽亚互相亲吻脖子时活脱脱像两具木偶，身体伸展、扭曲程度几乎达到了常人的极限，市长闯进门撞见"钦差"向女儿求婚的场面更是被赤裸裸地表演成性爱动作。性欲与梅耶荷德风格的"有机造型术"结合，给观众造成强烈的视觉和心理冲击，被欲望控制的人在追求猎物时又何尝不是形如走兽？另一方面，这个例子也证实

了如果深层内在体验缺失,非写实戏剧形态只能沦为形式的空壳子,我们可以设想没有非理性心理层面的揭示,此版《钦差大臣》很可能成为闹剧,甚至因涉及色情描写而禁演。依照这个思路我们也可以构想《钦差大臣》的另一种挖掘方式。先前版本的心理世界探寻基本倾向从审视官员的献媚心理出发放大剧本的讽刺力量,如果换一个视角,挖掘赫列斯达科夫本人性格中的变态潜能也不失为发挥剧本力量的另类方向,这样,讽刺对象就不再是官员们的谄媚,而是一个出身普通的人内心隐藏的对权力的觊觎。一部传统作品就从"现实主义"解读中解放出来,进入心理现实的生存空间。

"戏剧的失败首先在于观众的心灵。"[1]我们可以将沃洛申的说法改为"戏剧的成败在于观众的心灵"。观众的心灵是什么?是被压抑的情感。戏剧要说出观众想说但无法表达的东西,这就是最直观的共鸣。还有一些共鸣不会在剧场里立即发生,而是渗透到观众们的心底,将来某一天当某件事偶然触发这根神经时,剧本的力量便作为鲜活的例证从记忆库中再次升腾。

只有当观众获得了一种超越现实的内心体验,戏剧非写实的外部样态才能发挥隐喻的指涉力量。值得注意的是,观众的戏剧体验超越现实,但必须与他们在现实世界中的感受关联,而不是天马行空,否则戏剧体验显得莫名其妙,剧作家苦心创作的剧本也无法成为释放被压抑情感的催化剂。今天看来,很多俄罗斯象征主义剧本无法为观众真正接受的另一个原因在于剧作家对观众超越现实内心体验的引导过于超前,已经超出了观众可接受的范围。戏剧的净化作用是循序渐进的过程,而且

[1] Волошин М. Мысли о театре//Аполлон, 1910(5).

剧作家的理解也只是众多介入方式中的一种。如此理解，我们会看到现今一些所谓"深度好剧"或许确实有深度，但无法与观众的当下现实体验关联，便也失去了烛照之功能。

现代观众早已不满足于来到剧场只看一出精彩的故事，也渴求心灵上的震撼，尝试从心理学层面把握剧本能够开辟戏剧体验新空间，但若内心未知领域表现得过于玄奥，则观众面对本该产生共鸣的处理反而无动于衷，戏剧体验受阻。这种非写实并深入内心探索的戏剧形态如何有效表现也蕴藏着很多值得我们借鉴俄罗斯象征主义戏剧经验和深入思考的问题。

5.1.3　建构氛围戏剧

很多人在阅读或观看以象征主义为代表的现代派剧本时经常会有这样的印象——情节无逻辑或毫无情节可言，另一种现象是观看当下一些尝试非写实风格的表演时我们却无法捕捉舞台的魅力，反而觉得整场戏矫揉造作，舞台效果严重失真。两个现象看似并无多大关系，实际上涉及同一个问题——戏剧氛围。氛围在现实主义戏剧里经常作为渲染剧情的辅助，自象征主义始，逐渐成为戏剧建构的重要部分，甚至可以做戏剧本体论层面的思考。今天我们在开展戏剧实验时极易忽视氛围在戏剧建构中的特殊作用，借鉴俄罗斯象征主义戏剧经验，对于我们思考作为戏剧特殊属性的氛围以及观众感知氛围方面的问题大有裨益。

（一）氛围是戏剧的特殊属性

前言中我们所指的两个现象均涉及戏剧氛围的问题，象征主义戏剧指向另一个世界，追求来自彼岸的神秘体验，依照逻辑结构的情节有能

力表现受因果律制约的现象。那些能被理性包容的现象,却无法企及超越现实的神秘。所以,单凭情节、情境这种传统戏剧建构手段不足以完成象征主义戏剧,或者说,象征主义戏剧不以情节取胜,象征主义更注重营造近乎神秘的氛围,促发观众的直觉感受。因此,当一些大胆尝试非写实风格的戏剧只是对剧情或表现方式的非写实改变而相应氛围的营造却跟不上时,观众的注意力依旧被情节牵制,难免会面临"做作"的困惑。

我们在论述戏剧冲突时提到尝试跳出"冲突论"和"情境论"的局限,认为戏剧本质是一种特殊的氛围,参与者的心灵在其中得到升华,冲突和情境都是这个过程的手段。提出这种想法正是因为考虑到欣赏戏剧时不论关注冲突还是关注情境,其结果是在理性思维范围内认识戏剧本质和戏剧功能,这样,我们审美视野中的戏剧往往囿于纯粹舞台表演的考量,而忽略戏剧之于生活的意义(尽管意义并不总是表现得很明显),习惯成自然,随着商业运作和市场机制的介入,戏剧逐渐偏向"娱乐"属性。不必一味反感戏剧的娱乐性,只不过我们相信观众走进剧场如果有机会并不会拒绝在几个小时之内经历一次"发人深省"的深度体验。建构氛围戏剧旨在将冲突、情境、情节等因素融合为一种能够激发这种直觉体验的氛围,让观众得以将身心交给舞台,发现另一个自己,让剧本具有哲学思辨意味。

戏剧特有的氛围来源于戏剧艺术的原始形态。戏剧起源于酒神祭,或者说别雷笔下的秘仪,是借模仿祭祀活动在人世间营造与神沟通的氛围。对远古人类来说,戏剧的氛围远比戏剧讲述的情节重要得多,我们可以看到,古希腊悲剧描述的神话人物和故事早已为古希腊人所熟知,

观众体验的是酒神祭的群聚氛围（这一点与中国戏曲颇为类似）。这种氛围教给人创造角色，成为一个与自己不同的人，"进入角色的内心世界中去，用角色的言词代替自己的言词，用角色的行动代替自己的行动"①，而且，剧场无形中创造了与日常生活隔绝的环境。戏剧在本质上是营造生活中鲜有的氛围。随着戏剧体系的逐步完善，这一原始属性渐渐被舞台淡忘，到19世纪中期，舞台成了反映生活、再现生活的场所。这种趋势本身无所谓对错，它加快了戏剧与观众的对接，但当反映生活成为舞台模式化的枷锁，剧作家和观众便尝试开辟新形式。同一时期布伦退尔、弗莱塔克等戏剧理论家将关于戏剧本质的思考转向人的意志，在戏剧的特殊环境内看到意志的高扬、自觉意志的行动，戏剧氛围这个原始属性再次进入理论视野。而象征主义戏剧、表现主义戏剧以及存在主义戏剧中的独特氛围是剧作家思考世界、介入世界的方式，典型剧作有梅特林克的《闯入者》、奥尼尔的《琼斯皇》和萨特的《禁闭》。

19世纪中后期个别现实主义剧作家也尝试在剧本中建构氛围，比如易卜生和契诃夫，但与后来象征主义的做法大不相同。我们阅读契诃夫剧本之后会有一种说不出的感觉，不过契诃夫的氛围是思考现实世界的契机，而象征主义剧作家将这种感觉修饰为世界本体，面对的是超越现实世界的理想世界，认为真正的世界就存在于神秘感觉的层层迷雾之后。象征主义戏剧的任务是拨开迷雾，让彼岸的阳光照亮此在世界，氛围即世界，"象征需要的是看透与无限精神元素相关联事件的能力，因

① 朱狄，原始文化研究：对审美发生问题的思考，生活·读书·新知三联书店，1988，第517页。

为世界正是建立于这一精神元素之上"①。

氛围是戏剧的特殊属性。一百年前别雷清楚地看到表现内容的演剧已然受到摄影技术的威胁②，一百年后，影视剧在全方位立体展现丰富多样情节方面的能力早已超过话剧，那为什么还有很多人选择话剧，不少演员在片约之余更愿意返回剧场？原因恰恰在于戏剧氛围赋予舞台的特殊魅力。在戏剧氛围里，每个人，包括演员和观众都得以暂时抛弃自我，以无"我"的状态参与到创造舞台现实的活动中，在黑暗中自我沉思。一种神秘的仪式感存乎于每位参与者的内心，神奇的是，不论观众还是演员，每次走进剧场感觉都是不一样的，而且感受是直观的，也是致密的，舞台有限的时空让每一个道具都显得极其奢侈。镜头可以同时容纳多个事物，所以影视作品里并不是所有入镜的对象都为情节所必需，有相当部分仅作为陪衬，而戏剧舞台囿于空间，出现在观众视野里的通常是必需事物，这就是舞台上的"契诃夫之枪"③。所有出现在舞台上的细节为营造氛围服务，力求剧场内每个人获得独特体验。

最后，必须强调的是我们所谓的戏剧氛围不等于戏剧的外部气氛。气氛同剧情、冲突、情境一样，是戏剧建构的辅助手段，氛围是连通内在体验的促发机制。所以，我们看过一些演出，为了达到震撼人心的效果，动用各种技术手段，表面在着力营造氛围，充其量不过制造令人不适的恐怖气氛而已。这种声嘶力竭、歇斯底里的做法只会影响观剧体

① Волынский А. Литературные заметки//Северный вестник, 1893(3).
② 参见本书2.3.2。
③ 即契诃夫关于舞台道具的观点，"如果在第一幕里边，写墙上挂着一把枪的话，那么在后边一定要放枪，要不你这把枪就不必挂在这儿"。当然，对于现代舞台这并非绝对，但多数情况大抵如此。

验,剥开"彩蛋"露出闹剧的真面目。我们推崇的戏剧氛围应该能够激发观众平时被压抑的情感。氛围是打开剧本奥秘的钥匙,两出戏如果做到氛围相通,迥异的情节不会成为观众一并理解它们的障碍,成功的例子是林兆华的《三姐妹·等待戈多》,等待的无望与压抑将两部风格各异的剧本串联在一起,强化了戏剧体验。

(二)戏剧氛围感知度

那是否可以认为营造氛围的工作做到位,观众定能从中有所感悟?回想俄罗斯象征主义剧本的经历便能知晓答案。1901—1911年间,俄罗斯象征主义作家创作了至少20部象征主义风格的剧本,只有勃洛克的《滑稽草台戏》和《陌生女郎》、索洛古勃的《夜之舞》《生活的人质》和《管家万卡和侍从让》等寥寥几部实现了舞台呈现,大部分作品停留在案头剧阶段甚至根本未发表。斯坦尼斯拉夫斯基曾致信勃洛克谦称自己能力有限,无法理解《命运之歌》的创作意图。[①]单从象征主义氛围来看,这些作品大胆尝试了多种手法,在剧本内营造出不同以往的形而上氛围,但若搬上舞台,哪怕由梅耶荷德使用博取眼球的手法导演,观众恐怕也会面临同斯氏一样的困惑:不理解,无法感知。这里涉及氛围感知度的问题。如果将建构氛围戏剧视作传递系统,剧作家在剧本中营造氛围是输出部分,感知度则是输入部分。感知部分不通畅,剧作家再精巧的努力也如同对牛弹琴。

观众对氛围的感知分为显性层面和隐性层面。显性层面主要作用于剧作家为营造戏剧氛围而使用的可见手段,即构成象征主义氛围的基本

① 参见斯坦尼斯拉夫斯基于1908年12月初致勃洛克的信,斯坦尼斯拉夫斯基论文讲演谈话书信集,中国电影出版社,1981,第227页。

因素——象征的运用，包括局部象征和整体象征。第一种情况集中表现为个体象征物，《三度花开》里三次出现的花、《广场上的国王》中人们等待的船、《夜之舞》里神秘的金花均属于象征物，而且它们极具剧作家的个性特征，就像植物在巴尔蒙特美学世界里是独特的象征系统，在植物的自由生长中他甚至看出了诗歌的韵律交错和节奏变化，所以《三度花开》的主要象征物是三种不同颜色的花。因此，观众面对这些象征如何能够理解其中的奥妙？这个问题也反映了勃留索夫两种假定性的区别，用玫瑰花象征美女的假定实际上更易被理解，而需要调动观众想象力的"有意识的假定"难保观众不会不知所云从而致使假定性机制无法顺利运作。局部象征如此，整体象征亦然。

俄罗斯象征主义戏剧的整体象征通常基于在剧本中初步搭建一个非现实的世界结构，指向另一个承载着剧作家理想主义幻想的世界。这种极具个性特征的剧本需要有一定鉴赏力和美学修养的观众。为搭建世界结构，俄罗斯象征主义剧作家运用风格模拟将古希腊悲剧、仪式或假面喜剧转用到剧本建构中，关于此我们在第二章进行了专门论述。然而，这种思路存在不可回避的语境问题，即使做到安年斯基主张的古希腊悲剧与现代心灵结合，对于观众能否真正感受剧本氛围我们仍存疑问，因为，古希腊人的生活中较好地保留着仪式传统，而现代人离开了那个特殊语境或许很难理解仪式中蕴含的社会秩序和道德典范。比如假面喜剧中的面具，"只有当它为观众所熟知，观众才能在当代语境下重新阐释其象征意义，进而看懂剧本，而且，20世纪初的观众适应了现实主义戏剧思维，不会自然而然地理解面具的原始象征含义"[①]。所以，相对而

[①] Kot J. *Distance manipulation: the Russian modernist search for a new drama*. Northwestern University Press, 1999, p. 89.

言，勃洛克《滑稽草台戏》能吸引观众的恐怕还是闹剧和滑稽剧元素，剧本借假面喜剧传达的那种神秘氛围被梅耶荷德的杂耍、狂欢技法消解了，这也是勃洛克对梅氏版本不甚满意的重要原因。显性层面氛围感知遭遇的情形是观众根本无法理解，也就无感受输入可言，另一种情况则有所不同，观众可以理解象征物，但与剧作家欲表达的涵义无法对接。

　　隐性层面在于观众对剧本隐含意义的感受方式，与显性层面一脉相承。象征主义剧作家当年已经意识到象征手法的过分个性化导致观众理解剧本受阻的问题。维·伊万诺夫提出用群聚性对抗个体主义，勃洛克主张转向民众戏剧。维·伊万诺夫所谓酒神秘仪用在象征主义戏剧中的局限上文已经有所论述，而勃洛克认为民众在剧院里面对来自理想世界的"美妇人"时就会抛弃民间草台戏的庸俗氛围，神圣氛围油然而生。观众感知氛围的断裂正在于此，因为，观众的感受方式并不一定如剧作家所愿，"美妇人"在观众眼里也是美的，但可能只是现实生活中的美丽女人，甚至有些神神叨叨，与勃洛克臆想的神圣女性往往判若两人。同样，身上不乏仙气的陌生女郎和索洛古勃的莉莉丝若以日常视角观之，无非行为不甚检点的妇女而已。俄罗斯象征主义戏剧中不少人物、情节，一旦脱离象征主义氛围就瞬间沦为"不堪入目"的道德批判对象①。1908年勃洛克在抒情剧三部曲前言中特意强调针对三部剧不应做"道德上的评判"，但也无力改变观众心中强势的现实主义思维方式。隐性层面的氛围感知止于观众对象征主义氛围的现实主义理解，剧本指

① 所以，我们不难理解当年索洛古勃剧本宣扬的爱情观不被时人所接受，以此推测，1910年维·伊万诺夫在妻子莉季娅死后续娶亡妻与前夫的女儿维拉很可能也是出于这种形而上的考量，但在世人看来，这些做法似乎不可理喻。

向第二现实或者剧作家建构的第三现实,观众却在第一现实维度感受,自然造成感受输出与输入不在相同频段、共鸣通道受阻。

随着观众审美意识的增强,观众对剧本深度的要求也越来越高,但有时候情况正如百年前的俄罗斯象征主义戏剧,台下对台上的"深度剖析"无动于衷。当然,这里不排除剧本本身以及舞台制作上的不足,但多数情况下我们的剧本不缺乏先进的技术和酷炫的效果,问题症结在于氛围感知的缺失,舞台两侧的感受不在同一个节奏,台上太深、台下太浅,此所谓佶屈聱牙;反之,表演未及观众之期待,此所谓浅尝辄止。现代戏剧要求的新型观演关系已经不仅仅停留于改变"看热闹"模式、实现互动,更是要将观众的体验融入戏剧进程。剧作家创作剧本时找到与当下观众的共情点或许才能实现观演关系新突破,因为只要表演在剧场内进行,常见的一些互动手段很难从根本上改变观演关系,除非移师室外,而且台上台下打成一片,剧院管理方面也不会同意。

建构氛围戏剧是跳出情节、冲突的纠结从戏剧整体建立舞台与观众内心体验关联的方式,实现非写实戏剧形态更精确的舞台呈现,而不至于落入形式的窠臼。氛围营造与氛围感知共同作用于每位参与者的身心,为戏剧在剧场之外的生活领域发挥自己的特有功能开疆拓土。

5.2　重新审视戏剧治疗功能

至少自莎士比亚时代至20世纪中期近五百年的时间,戏剧蜗居在剧院之内,踏踏实实地寻求自身发展,并经历了多种流派变迁。所以,提到戏剧,我们首先想到的是剧院里的表演。直到20世纪初,一些现代派

剧作家开始考虑挖掘戏剧的原始功能，借助大胆的设想将亚里士多德所谓的悲剧"净化"效果推演至实践层面。但现代派的诸多想法并未真正实现戏剧走出剧院，反而在接踵而至的20世纪剧院发展史上引发了剧场内的变革。随着心理学的发展，直至20世纪中后期，戏剧作为一种特殊的艺术形式和生活方式，被戏剧艺术圈外的学者应用在相应生活领域。本节我们分别从外在和内在两方面简要盘点戏剧在现今生活领域中的作用，主要关注戏剧表演在培养身体感知力和戏剧治疗中的应用。

5.2.1 训练身体感知力

身体是自然造物主赋予我们每个人实现存在的宝贵财富，是意志自我剖析的天然工具，故在不可言表的时刻，人们"手之舞之、足之蹈之"。就如同体内有疾而外显于气色，身体本应成为内心体验的自然表象，这是人体系统的自然属性。不过，人同时还具有社会属性，社会关系决定了我们不可能将真实的内心体验表现在外，正所谓喜怒不形于色。世界即舞台，我们大部分时间处于社会关系的表演状态，戴着社会角色的面具。索洛古勃当年甚至宣称戏剧表演完全不需要道具员制作的道具，他们做得再好也不及我们每个人天然佩戴的面具。这些面具不仅欺骗别人，连我们自己也会被它骗到手，造成我们身体与内心体验的阻隔。尤其对于相对含蓄的中国人，平时释放自己的机会不多，身体与内心体验不一致，久而久之，容易造成身体表现力僵化、身心乏力，而且可能引起各种心理问题。因此，通过表演的方式让身体感知内心、感知世界在一定程度上可以达到放松身心、维持生命活力之目的。

在象征主义戏剧之后真正尝试将戏剧表演理念转向生活应用领

域、自成体系并产生一定影响的是人智学的创始人鲁道夫·施泰纳（R. Steiner, 1861–1925）。在哲学领域之外，施泰纳做了一项影响至今的工作，创立了华德福教育（Waldorf（Steiner）education）[①]，并在该教育体系内试验了他本人于1912年开创的一种特殊的美育方法——音语舞（优律思美）。它的基本理念是将内心感受通过身体表现为可见。人的内在生命自我表达并推向外在世界，说话和歌唱就是被推向外界的自我表达。音语舞诞生于内在与外在的交汇处，在我们的话语体系里就是要求身体与来自视觉、听觉的内心体验沟通，达到通感的状态。我们听到一段悦耳的旋律或一首优美的诗歌时内心自然会生发出各种说不出的感受，戏剧舞台上，这些内心体验通过语言（台词）的力量传达。如同其远在俄罗斯的追随者别雷一样，施泰纳认为词语的能力是有限的，转而尝试通过运动显现，让身体成为感知的器官和表达的手段。关于该思想必须强调的是，施泰纳所谓的运动并非随意的身体活动，观看优律思美的表演和训练视频我们能够清楚地分辨出每位参与者的身体都处于有节奏的律动中。施泰纳追求的身体运动实际上是特定程式化的姿态，与音乐节奏合拍以表现音乐的力量。因此，这需要对参与者实施特殊训练，而我们现在一些旨在挖掘身体表现力的舞台尝试往往忽略了身体与内心体验共振的基本要求，自然导致舞台上声嘶力竭却收效甚微。我们近几

[①] 1919年施泰纳应斯图加特华德福阿斯托利亚卷烟厂主之邀，根据人智学研究成果，为该厂工人子弟建立了第一所华德福学校，提倡以人为本，注重身体和心灵整体健康和谐发展的全人教育。体系主张按照人的意识发展规律，针对意识的成长阶段来设置教学内容，以便于人的身体、生命体、灵魂体和精神体都得到恰如其分的发展。截至2015年年底，华德福学校已遍布世界六大洲62个国家，共1063所，2004年我国第一所华德福机构在成都成立。

年观看的以身体表现力取胜的演出中,圣彼得堡亚历山大剧院的《钦差大臣》和法国圣丹尼剧院的《四川好人》算是这方面探索的佼佼者,演员的夸张形体与剧中人物被挖掘出来的另类心理体验相辅相成,打造出独具一格的舞台形态。

与优律思美的理念类似,近些年我国也引进或在本土探索出一批从挖掘身体潜能入手的训练方法,比如"身体建筑师"和创意戏剧等等。它们涉及美育、养生、健身多个领域,但有一个共同点是每位参与者在它们营造的小环境里可以在一定程度上摆脱人自身的社会关系属性。所以,不少此类团体活动的参与者选择采用匿名方式,当然,活动组织者也最大限度地保护参与者的隐私。美国影视演员威廉·达福说过,"表演让你最深藏的本性浮上表面——而虚伪的剧情其实起到保护你不受现实伤害的作用"。在脱离社会关系顾虑的表演中,参与者之间往往不存在现实社会中的利害关系,因而内心隐秘的感受得以浮现出来。这种表演与影视剧或话剧表演的不同之处在于一切表演并不要求完成完整的演出,关键在参与创作和体验的过程,而且在这一过程中组织者大多要求参与者最大限度发挥自己的身体,用身体感受内心的真实想法,建立身体与内心体验的关联。

根据我们的个人体验,这类训练方法若想取得预期效果最重要的原则是自愿。参与者必须抛弃偏见,用身体去感受自己内心最真实的欲求,身体运动的升华源于参与者生命活动的自发性(spontaneity)。一些性格内向、少言寡语的孩子往往苦于言语表达,因为当他们将这一行为当作任务完成时(或者出于自身苦闷,或者被师长逼迫而不得不开口),内心几乎没有自我表达的诉求,即自发性缺失。在我们接触的案

例中，一些孩子参加了表演性质的培训班（比如北京某些社区的相声兴趣班），参与角色扮演或台词训练。在这些活动中，表达不再是家长的任务，而是在有趣事物刺激下内心情感的自然外露，孩子们甚至不被要求用语言或词汇，只需选择一个自己认为合适的象征物去描述自己的感受，比如兴奋用彩球、低落用干枯的树叶、悦耳的旋律用轻柔的绸带等等。经过一段时间的训练，言语、身体、手势表达（这也是中国孩子日常生活中异于西方孩子的地方）不再与内心体验脱节或反应迟钝，成了与内心感受同时生发的行为。至此身体感知力的初步训练目标便达到了。此类训练模式的原理在于表演或行为模仿是孩子表达体验和认知世界的自然方式，即中国人所谓的"孟母三迁"。

实现身体与内心体验对接、恢复身体感知力是戏剧方法在生活领域发挥作用的外在功效，只是人的内心与外部身体"接洽"，而达到人的内心与身体交互影响则在于戏剧的治疗功能，属于戏剧方法的内在功效。

5.2.2 从象征到戏剧治疗

上节我们讲到身体与内心体验的不一致可能引发心理问题。实际上，在实践领域尝试用戏剧手段实现内心和身体的交互影响以解决心理问题从20世纪20年代俄罗斯导演叶夫列伊诺夫的治疗性戏剧实验就开始了。他继承了斯坦尼斯拉夫斯基的思想，秉承"戏剧是健康生活必需的人类行动"的精神，将表演过程看作克服心理和身体障碍的途径。不过，叶氏的治疗性戏剧只是戏剧表演的一种尝试，并未发展成专门学科。30年代罗马尼亚籍美国心理学家雅各布·莫雷诺在维也纳创立心理

剧，使其作为一种心理治疗方法运用在临床实践中，基本理念是患者扮演角色，在角色中体会思想和情感，从而改变自己的行为。心理剧在莫雷诺夫妇的共同努力下于20世纪40年代至70年代逐渐确立了其在心理治疗领域的地位。同时在心理剧的发展过程中，一批理论家提出了不同于心理剧的更宽泛的戏剧治疗概念，并在70年代、80年代的英美发展成为有组织的专业学科。

　　心理剧与戏剧治疗尽管在诸多方法上具有一致性（都是通过表演或身体行动展示心理活动领域），但在运行机制和治疗理念上仍存在诸多差异。戏剧治疗至今没有一个公认的标准定义，不过我们根据已知的个案分析能够对两者做出大致区分。心理剧是早期治疗性戏剧（therapeutic drama）的系统化，表现形态落脚于戏剧。换言之，它是专注于心理呈现功能的特殊戏剧形态，是较具体的心理治疗方法。而戏剧治疗（dramatherapy）是基于戏剧思维的心理治疗体系，落脚于治疗体系的建构，具有更宽泛的意义，不仅心理剧方法，一些非心理剧却依托"生活是戏剧型"建立起来的角色法也属于戏剧治疗范畴，因此，罗伯特·兰迪在专著《躺椅和舞台》中将心理剧划归为戏剧治疗的三种方法之一。

　　心理剧与艺术戏剧的特殊关系决定了心理剧具有更多戏剧艺术的特征。心理剧比戏剧投射更狭窄的聚焦范围，往往"以主角的故事为焦点，用剩下的现实与隐喻方式使故事更为丰富"[①]。心理剧关注案主在个体范围内对心理活动的外在体验，不需要很大的场地，甚至只要一对

① 莱维顿，心理剧临床手册，张贵杰等译，心理出版社（台北），2004，第191页。

一诉说，同时由另一方表演出来即可，而戏剧治疗关注案主在群体范围内的自我再审视，需要患者（案主）与治疗团队共同参与营造一个与案主独特内心世界相谐调的氛围。简言之，心理剧是一对一或一对多的服务方式①，戏剧治疗是多对一的服务方式。所以，相较心理剧，戏剧治疗注重整体氛围的重现，是共同创作的过程，所以需要更多的人力、物力和精力。本节我们论述的是在只能运用心理剧方式的有限条件下，用象征主义方法建构的戏剧能否产生戏剧治疗的效果。

上节我们讨论的身体感知力是主体借助身体感知内心，是深入体验的过程。而戏剧治疗是呈现的过程，就是将感知的东西具象化，使戏剧氛围整体成为身体的外在感知力。戏剧治疗有个著名的比喻，大致意思是一个旅行者每次遇到悲伤的事就往背后的袋子里放一件纪念品，身上的负担越来越重。直到有一天，小镇广场上的一群杂耍艺人看到他并把他的状态表演了出来，他看清了自己的悲苦，决心放下重担，与他们一起把那些纪念品造成一座纪念碑。心理剧是旅行者遇到杂耍艺人之前自己已经感到了重负，戏剧治疗是他观看表演并一起建造了纪念碑。在方法论层面，戏剧治疗是将内心体验抽离出来建构整体戏剧氛围，为案主提供外位性视角进行主体再审视，使其"能够生活在矛盾之中"②。这两个阶段类似于巴赫金方法论框架下的自我认识过程，从自身视角出发的"我中之我"和从虚拟他人视角审视自己的"他人之我"结合，实现完整的自我认识。只不过与巴赫金相比，戏剧治疗更关注的是内心隐秘

① 一个心理剧团体在小范围内可以为一个人服务，大范围内可以在剧场里为自愿参与的一批人服务。

② 兰迪，躺椅和舞台：心理治疗中的语言与行动，彭勇文、邬锐、卞茜等译，华东师范大学出版社，2012，第15页。

活动。

象征思维也具有类似的功能机制。象征思维提供了将不可见表现为可见的方式,我们常见的心理描写只是深入内心世界的手法,并未实现内心世界在舞台上的可视化呈现。而象征主义用象征手法将身体外部表现与内心体验联系起来,整体重现内心体验,将我们置于局外人的位置,从外部自我审视,看清自己的内心世界。所以,象征主义方法首先在运行机制上可以产生类似戏剧治疗的效果。

在戏剧治疗条件不成熟的情况下,我们不妨尝试用象征主义方法弥补心理治疗过程中整体氛围感知内心体验的不足。原本,在戏剧治疗里也会使用象征手法,而且"戏剧世界与现实世界之间的象征性关联,对戏剧治疗的功效相当重要"[1],但与我们设想的象征主义方法存在一定差异。象征手法往往用象征物指向具体事物,比如我们讲到的用象征物去描述自己的感受、在地上画圈代表自己与外界隔绝的状态、用玩具枪表达自己的抵抗情绪等等,不论象征对象来自外部世界还是内心世界,其指向大多为具体事物。象征主义方法则是通过一系列象征营造出整体象征氛围。在戏剧治疗领域,"象征——是透过梦境或自由联想、或透过绘画——潜意识表达出来的事物,被视为是被压抑之创伤或问题的沟通"[2]。用象征构筑整体象征氛围具有直指内心体验的潜能。具体实施时也可以充分发挥心理剧中的一些方法强化象征主义戏剧表演的戏剧治疗效果,比如暖身阶段引导者让每位参与者读出自己角色的名字,这种

[1] 菲尔·琼斯,戏剧治疗,洪素珍等译,五南图书出版有限公司(台北),2002,第250页。

[2] 同上书。

做法实为要求参与者在进入治疗之前建立自己与角色内心世界的象征性联系，类似于索洛古勃"唯意志剧"主张由一位朗读者从剧目标题、剧作家姓名到台词逐一读出来，不同之处在于索洛古勃的设想建立的是角色与"我"的联系。

摆脱象征物指代具体情感的局限，尝试从整体营造氛围，是挖掘象征主义戏剧表演治疗效果的关键。在心理剧或其他心理治疗手段中，常用的一些象征方法反复使用已经形成固定的感受模型，反而容易阻碍参与人发挥想象，限制感受范围。象征主义方法类似于 $1:\infty$ 的感受模型，让参与人处于一种整体的心理氛围，在可见的内心呈现中无上限地感受象征主义氛围所带来的体验。在笔者参与过的一次接近象征主义表演的心理治疗活动中，由一位参与者叙说自己的故事，其他人表演，演员不会完全依照口述内容呈现具体故事，而是借用音乐、身体造型、丝带之类的道具尽量营造与叙述人所述相近的氛围，让后者外在地审视自己的内心。一段表演结束之后大家共同讨论这段氛围呈现，演员甚至可以将每个人的评论呈现出来。这种特殊体验对参与者身心能够产生较明显的影响。

俄罗斯象征主义作家开始戏剧创作的初衷是在视觉媒体欠发达时代借助戏剧艺术的传播力量宣传自己的思想主张，并在经过艺术加工的舞台上创造新现实、确立生活典范以达到改造生活的目的，但不少主张未免过于乌托邦，甚至连在生活领域掀起一丝波澜的能力也没有。一百余年后，随着前期心理治疗手段的发展以及现代人对身心健康的诉求，象征主义方法利用其自身相对于象征方法的优势在心理治疗领域或许能够找到一席用武之地，在一定程度上也称得上完成了俄罗斯象征主义剧作

家的夙愿。

5.3 俄罗斯象征主义戏剧手法的当代回响

俄罗斯象征主义运动已经过去一百年了,俄罗斯剧坛也涌现出了一大批新的剧作家和戏剧作品,但象征主义探索的戏剧理念和创作手法并未完全消失在戏剧史里,而是以多种形态在当代俄罗斯戏剧导演的舞台创作中得以延续。比较有代表性的包括瓦列里·福金、里马斯·图米纳斯以及康斯坦丁·博戈莫洛夫。象征主义方法在他们的舞台上并非占据主导地位的手法,但假定性、类型化的人物、舞台静默等风格在相当程度上拓展了当代现实主义戏剧剧场实践的边界。

5.3.1 瓦·福金戏剧创新的象征主义遗产[①]

2015年,有俄罗斯"剧院鼻祖"之称的圣彼得堡亚历山大剧院,在其来华期间为中国观众奉献了果戈理名剧《钦差大臣》。导演是剧院的艺术总监瓦列里·福金。福金的作品被称作"俄罗斯传统的新生命",在看了几次现场演出以及俄罗斯评论家的评论之后,我们可以在这位艺术总监的导演风格中看出些许端倪。

在展开正式论述之前有必要说明我们的切入点。《钦差大臣》在中国演出之后,我们在相关论坛、报道中读到不少评论,大多数关注的是舞台呈现形式打造出的新奇效果,小部分着眼于故事本身与当下中国社

① 该部分原刊载于《戏剧》2016年第2期,标题为《瓦·福金戏剧创新思维的俄国现代派遗音》。

会的映射关系。结合两种视角，我们将用大量笔墨集中讨论福金导演美学中与20世纪初俄罗斯现代派（严格说是象征派）戏剧主张相呼应的因素，尝试找到"新生命"背后最本质的东西。

我们致力于在福金戏剧新思维与现代派的勾连上做文章主要出于以下几方面考虑：

第一，福金导演的几部俄罗斯经典作品，如果戈理的《外套》《钦差大臣》、陀思妥耶夫斯基的《双重人格》、莱蒙托夫的《假面舞会》，其故事本身的讽刺力量和现实意义"说与不说，就在那里"，若一味重复从现实主义美学挖掘细节，感叹剧中图景跨越时代依旧适用于当下，无异于呈现审美假高潮，也使得我们21世纪的戏剧评论沦落为别林斯基年代的遗物。

第二，单纯拘泥于"传统还是创新"或者两者关系的讨论模式难有实质性结论。恐怕没有任何一位戏剧导演甘愿只玩创新或者绝对固守传统，两者在哲学范畴上也本是相辅相成的概念，两者只取其一的做法至多出现在某一流派形成初期的极端论战阶段，亚历山大剧院副院长切普洛夫在北京人艺的讲座最终也落到"我们剧院的特点就是传统与创新结合"这种不言自明的话语上，其间谈到的一系列舞台设计细节反而才是触及实质的东西。谈论传统与创新并非毫无价值可言，若能够抓住创新力量的本源，我们对剧本的认识将进入更高层次。

第三，在圣彼得堡这个舞台演出极其活跃的城市，亚历山大剧院的创新思路对于观众来说只是众多点子中的一个，每家剧院都有适合自己的新意，观众可任意选择，所以，当九月中旬进入每天排戏上百场的演出季，我们可以看到同一部作品在不同剧院上演着不同版本，

观众可以选福金的《钦差大臣》，可以看铸造厂大街剧院（Театр на Литейном）的音乐版《钦差大臣》，也可以买木偶剧院的票。因此，"创新"也就不再新鲜，观众和评论家们比对的是戏剧理念，而我们对于俄罗斯戏剧创新的接受也应采取新视角。一方面，我国话剧创新跟俄罗斯比确实存在一定差距，其中的原因很多；另一方面，将外国作品引进中国，只看创新之后的结果不一定能够满足我们"取经"的欲望，了解"新奇"的来龙去脉方才找得到他山之石。

鉴于上述考量，我们认为从与现代派戏剧理念的关系出发分析福金的新思路是我们透过现象看本质的正确方向。

在北京人艺的讲座中，冯远征谈到观看《钦差大臣》的感受时说道："它用了一个简洁的形式，用非常现代艺术的表现形式，又结合传统歌剧的感觉，在舞台上的展现首先非常灵活，很多样，让你有很大的想象空间。"这句话点到了福金戏剧创新的关键，即用现代艺术形式给观众以想象空间，而这些形式在一百年前俄罗斯象征派的戏剧主张以及梅耶荷德的导演实践中就已作为先锋手法被大胆设想并运用在舞台上。通过此次来华的《钦差大臣》，国内观众已经可以发现福金与梅耶荷德明显的传承关系了。福金借鉴了梅氏1926年的权威版本，第二场旅馆的楼梯结构也是沿用了梅耶荷德的设计，前排观众应该可以看得清楼梯边框上的一行俄文——"旅馆。弗·梅耶荷德剧院"（Трактир. Театр им. Вс. Мейерхольда）。1988年，福金开始担任梅耶荷德创作遗产委员会主席，在他的倡议下，1991年在莫斯科新村街成立了梅耶荷德中心[①]。另外，2014年为献礼莱蒙托夫200周年诞辰而制作的《未来的回想》

① 2002年版《钦差大臣》正是亚历山大剧院和该中心联合出品。

（Воспоминания будущего）便是福金根据梅耶荷德1917年版的《假面舞会》（舞台、服装采用"艺术世界"成员亚·戈洛文的设计图纸）改编而成。由此可见，一百年前俄罗斯现代派的戏剧主张在福金戏剧美学建构中发挥着独特作用，我们尝试根据目前看到的几部作品总结出几点主要特征，供大家参考。

第一，重树舞台假定性。假定性是20世纪初俄罗斯戏剧发展史的关键词，目前我们了解的假定性主要是经由研读梅耶荷德的导演理论获知，而后者的理论来源则是当时一批活跃在戏剧领域的俄罗斯知名现代派作家的舞台设想，比如在梅氏假定戏剧理论形成过程中占据重要地位的诗人勃洛克剧作《滑稽草台戏》①。梅耶荷德在文集《论戏剧》的前言中写道："促使我确定艺术之路的第一推动力就是对勃洛克奇妙之作《滑稽草台戏》导演方案的幸福构想。"②1908年圣彼得堡"野蔷薇"出版社的文集《戏剧：新戏剧专论》（Театр. Книга о новом театре: Сборник статей）直接展现了1906年前后俄罗斯戏剧理论界针对舞台新方向的多方讨论，梅耶荷德被收录其中的文章《戏剧》细致地描绘了假定戏剧思想。关于以梅耶荷德理论为代表的俄罗斯假定戏剧美学，国内的童道明、陈世雄老师均已发表过较详尽的论述，我们把握的是这一新方法背后艺术家对戏剧形态的新认识及其百年后在福金戏剧创新思维中的"上位"。

舞台假定性不是俄罗斯戏剧理论家所创，早在古希腊时代就存在

① 该剧由梅耶荷德执导，于1906年12月30日在彼得堡军官街（现为马林斯基剧院旁的十二月党人街）的科米萨尔热夫斯卡娅话剧院上演，演出极为轰动。借由这部剧，梅耶荷德坚定了舞台假定性的探索之路。

② Театр. Книга о новом театре: Сборник статей. СПБ: Шиповник, 1908, с.172.

舞台道具的假定问题，而且戏剧这种艺术形式本身就不可避免地需要假定手段支撑，"在一间被分为两部分的大厅里（其中一部分坐满了观众，他们都赞同……）哪里会有什么逼真呢"①。俄罗斯象征主义作家勃留索夫在1902年的评论《不需要的真实》中驳斥了舞台上复制现实的做法，指出假定分为两类：一类由于无法如愿描述真实，不得不使用假定，比如"姑娘像玫瑰一样美"的比喻，因为无法如实摹写，只好借助美丽的玫瑰假定姑娘难以书写的美；另一类是有意识的假定，古希腊悲剧中的舞台背景只有几根柱子，但通过有意识的想象，舞台就可以充当宫殿、广场、房间。勃留索夫认为，第二类假定正是俄罗斯戏剧需要努力的新方向，六年之后，在那本文集中他又谈到当时俄罗斯舞台上同时存在的现实主义和假定戏剧两种呈现风格，继续他在写作《不需要的真实》和《未来的戏剧》②之际为舞台假定性的造势活动。在舞台假定性探索方面，梅耶荷德与勃留索夫可以称得上同僚。梅耶荷德认为"假定戏剧提供了一种简便机能，使融合梅特林克与魏德金德、安德烈耶夫与索洛古勃、勃洛克与普日贝舍夫斯基、易卜生与列米佐夫成为可能。假定戏剧将演员从布景中解放出来，为他创造三维空间，让他听由形体造型的支配"③。在这句话里我们能听出梅耶荷德如此倾心假定性的重要原因，那就是假定手法增强了舞台表现潜能。

① 普希金，普希金全集（6），肖马、吴笛主编，浙江文艺出版社，1997，第219页。
② 《未来的戏剧》根据1907年春勃留索夫在莫斯科举办的三次讲座整理而成，与《不需要的真实》和《现实主义与舞台假定性》并称为"舞台假定性理论三部曲"。
③ Мейерхольд В. О театре. СПБ: Просвещение, 1913, с.4.

上文我们讲到古希腊悲剧中业已出现假定手法的运用。但与20世纪初的舞台假定性比较，古希腊舞台上的假定描摹的是世界的表面事件、生活中看得到的具体感受，与现实主义、自然主义的诉求一样，均出于"逼真"的考虑，可看作展现世界的方法。梅耶荷德时代的舞台假定则是探寻世界本质的方法论，具有世界本体意义，即认为世界本质就在于假定性。19世纪中期以来唯意志论哲学的发展、西欧戏剧理论界关于戏剧本质的"意志论"认识、19世纪末人类潜意识力量的发掘使得舞台呈现的传统思路在探索人类瞬间广阔的内心世界时感到力不从心。以前的舞台手段更多表现为主体对客体的审视，而假定思维则是主体到主体的渗透。在混沌理论框架下，假定舞台属于非线性系统，多样性和多尺度的特点允许舞台拥有更广的呈现空间，甚至能够按照自身法则建构一个另类世界，这也是其令梅耶荷德深深着迷之处。

一百年后，当福金试图用创新视角重新解读经典时，摆在他面前的问题也是传统如何跨越时空与现代人产生共鸣以及经典作品既定框架如何有效装载现代体验。福金将解决问题的努力转向俄罗斯现代派，在假定舞台上做文章。通常，编排经典作品的一个前提是保证既有情节轮廓不出现太大变化，这就决定了"旧曲新唱"很难像当年呈现俄罗斯现代派剧作那样完全以假定性原则调度天马行空的舞台，任意展开剧本。在剧情大方向既定的条件下，福金采取了舞台抽象化的策略。此版《钦差大臣》第一部分市长房间内的装饰简化为果戈理的手绘背景，旅馆抽象化为极具现代艺术风格的楼梯，而官员们幻想出来的彼得堡则用真实的彼得堡市区随处可见的巴洛克圆柱表现。这种处理方式正是勃留索夫提倡的"有意识的假定性"，通过调动观众的想象建构舞台表现空间。

果戈理《外套》（2004）主人公阿尔卡季的办公室和卧室由一个图书馆里找书用的小爬梯象征，舞台背景是圣彼得堡丰坦卡河沿岸建筑投影；陀思妥耶夫斯基《双重人格》（2005）的故事则发生在丰坦卡河沿岸，因此舞台上贯穿整场演出的是河岸常见的铸铁护栏；而列夫·托尔斯泰《活尸》（2006）①的剧情完全在布满整个舞台的楼梯结构中进行；采用1917年梅耶荷德设计方案的《假面舞会》将最重要的舞会那场戏置于透明的玻璃橱窗中……类似的舞台设计思路在福金的作品中并不罕见。在抽象的舞台上，传统经典的现实氛围被现代元素改头换面，幻化为具有现代生活理念特征的几何形结构。它的精神力量融入经典场景，成为跨越时代与现代心灵产生共鸣的起点。

舞台抽象化反映的是戏剧新思维中世界的形变，戏剧展现世界不再满足于停留在它本来的面目，而是力求以主观感受为依据适当"整容"。19世纪末戏剧创作理念背弃"照相式"自然主义转向"应和"象征主义的初衷即在于此，"复制现实"逐渐让位于"表现现实"。当年，梅耶荷德恰好处在双方斗争阵地的最前沿，而今福金革新传统的工作又一次在这面大旗下展开了。

第二，特殊的角色——无序。圣彼得堡戏剧艺术学院的佩索钦斯基在题为《梅耶荷德〈钦差大臣〉》②的评论中指出梅版《钦差大臣》"连续情节的缺失"。俄罗斯现代派戏剧舞台不仅容得下现实生活中的人，亦不排除一些非人因素。情节的断裂是假定舞台上时间与空间发生

① 该剧第二版已于2015年2月在亚历山大剧院上演，更名为《第三选择》。
② 此文刊载于圣彼得堡戏剧艺术学院季刊《彼得堡戏剧杂志》2003年第1期。

效力的表现。仔细研读剧本我们会发现造成这种效果的原因是梅耶荷德在舞台上引入了一个特殊角色——导向无序的力量。假定舞台属于非线性系统，主宰是无序，无序便是运行其中的逻辑。[①]在俄罗斯现代派的认识体系里，世界不仅朝无序运动，而且在无序中孕育有序。这一见解渗透在他们的美学体系建构中。勃洛克认为诗人的任务便是在混沌中诞生和谐的任务，"混沌是原始的、自然的、无人管理的状态；宇宙——是已经建立起来的和谐与文化；宇宙是从混沌中诞生的；自然力中蕴含有文化的基因或种子；和谐诞生于无人管理的状态中"[②]，诗人要做的是把声音从无序环境中解放出来，使之和谐并带入外部世界。这也是以叔本华和尼采为代表的非理性主义哲学在俄罗斯的自然发酵，无序、非理性才是更接近世界本质的状态，新的认识领域为舞台创新提供了较有说服力的理论基础。在勃洛克、勃留索夫的剧本里我们总能看到一种破坏秩序的力量在剧情进展到关键处出现，无序或者表现为谐谑的脱冕，或者表现为末日启示录图景。呈现这些剧本需要突破常规的舞台调度和机械辅助，对导演手段也是不小的挑战。《滑稽草台戏》结尾按勃洛克的情境说明，所有布景向上飞升，人物四下逃散，只剩下主人公皮埃罗躺倒在舞台上。无序力量的呈现让梅耶荷德的才华像舞台布景一样得到一次飞升，在《滑稽草台戏》的成功中觉察出舞台的另类表现力。

延续梅耶荷德思路的福金同样将这个特殊角色列入了剧本的潜在

[①] 热力学第二定律宇宙退化、由有序趋向无序的观点对19世纪末俄罗斯知识分子洞察世界的视角影响很大。

[②] 勃洛克，知识分子与革命，林精华、黄忠廉译，东方出版社，2000，第222页。

人物名单。与梅耶荷德的先锋精神略有不同的是,福金舞台的无序在很大程度上与剧本的传统解读方向接轨,以期望借助新手段的复活扩展传统阐释空间。福金在莫斯科"现代人"剧院导演的《外套》别出心裁地让一个人披上巨大的外套饰演主人公梦寐以求的外套,当阿尔卡季拼命工作幻想攒足钱买到新外套的幸福场景时,巨大的外套魔鬼一般向他缓缓靠近,把他困在怀里,被套在外套中的"小人物"显得更加渺小,对新外套的渴望被渲染成恶魔式的恐惧和无法摆脱的恐怖力量[①]。可以说,这样的氛围与果戈理原作的神秘气质相得益彰。近期来华的《钦差大臣》则表现得更为明显,演出第二部分,舞台降下几个象征彼得堡的圆柱子,而当假钦差离开之后,市长安东从邮政局局长口中得知赫列斯达科夫的本来面目,如此一来,先前他对京城彼得堡的幻想、对可能加官晋爵的欢喜瞬间坍塌,圆柱子随即上升,市长站上柱座死死抱住昔日的"幻想"不放,但无论如何避免不了幻灭的结局。这种舞台设计透露出的那股摧毁一切幻觉的力量不论对观戏人的体验还是剧中人"变态"的非理性心理都形成了巨大冲击,在心理学维度增强了剧本表现力。这样,一部传统作品就从"现实主义"解读中解放出来,进入心理现实的生存空间。当然,不同导演会开掘出不同的阐释空间,我们讲的只是福金的解决方案。

第三,人物抽象化。戏剧是人的艺术,我们在舞台假定性背后看到的是世界的形变。在这种新型世界结构作用下,人与世界的关系悄然

① 人扮演外套使其复活的处理,把外套对主人公的魔力恰如其分地传达在舞台上。类似解读可参考张晓东老师的《果戈理:一生捉妖,败给魔鬼》,见2015年8月14日《北京青年报》。

发生变化，内在地要求舞台上的人不仅在精神上也在形体上以更多元化的形态与世界融合。舞台抽象化与人物抽象化在俄罗斯现代派戏剧美学建构中应该是同步的。理论家认为舞台上人的行动如果未及上述要求，即使剧本、舞台设计完全符合假定性特征，整体也未必如假定所愿。所以，勃留索夫对莫斯科艺术剧院实验剧场排演的《丁达奇尔之死》①并不十分满意，认为"那些演员们掌握了拉斐尔前派艺术家时常幻想的姿势，而语调像以往一样追求切合实际的真实，竭力如似平常那般用声音传达激情和不安，布景装饰是假定性的，但细节上却是极其现实主义的"②。实际上，勃留索夫这段评论责备的并非梅耶荷德的导演艺术，而是莫斯科艺术剧院那些在"体验派"熏陶下的演员，大致意思是一群没有真正理解舞台假定性精髓的演员将一出按照假定原则本可以十分精彩的戏演砸了。这一观点本身极端与否我们暂且不去评判，假定性框架下的抽象化人物在现代派戏剧美学体系中的地位是显而易见的。

福金从现代派那里借鉴的人物抽象化③方法可分为两种：外形抽象化和行动抽象化。在俄罗斯现代派剧本里我们很少见到现实生活中的人，通过台词了解人物性格往往是行不通的。他们经常表现出自我认知机制中的人格解体倾向，即眼中的世界不那么真实、变得模糊、如梦中

① 梅特林克的《丁达奇尔之死》于1905年夏在莫艺实验剧场排演，梅耶荷德执导，负责剧本部分的勃留索夫有幸观看了排练。这一时期梅耶荷德与斯坦尼斯拉夫斯基已经出现意见相左，同年10月，实验剧场关闭，梅耶荷德离开莫斯科艺术剧院，转入圣彼得堡的科萨米尔热夫斯卡娅剧院。

② Брюсов В. Искание новой сцены. Весы. 1906, с.73.

③ 所谓"抽象化"均为相对的，很少有导演（不排除例外）会将舞台、人物真正打造成抽象画派那样的几何图形，只是相对传统方法，其舞台上的人鲜有生活中原原本本的样子。

一般。站在剧中人物的立场分析，这是自我认知感消失的表现。人物形象为作者所创造，自然受到作者构思控制。但是深入剧本层面，与现实主义戏剧中的人物相比，现代派的剧中人失去了更多的自我认知自由。前者从作者主观世界中走出来，进入一个以现实生活为模板的"借位"世界，是作者的主观产物，后者即便在剧中世界也从未摆脱作者的主观控制，因为剧中世界也是作者臆想出来的。他们是剧作家主观产物的产物，是作者思想、情感的符号。例如，在勃洛克的抒情剧本中，很多人物形象只是一类情感的代表①，并没有真实的生活背景，而索洛古勃坚持认为剧中主角只有一个，那就是作者"意志"。

这样，剧中人物相应发生了形变，外形装扮稀奇古怪，有些是完全臆造出来的怪人，有些借用古希腊神话形象，出现较多的是面具人物，他们或者佩戴面具，或者有着面具一样的表情。福金没有俄罗斯现代派的"先锋精神"那般激进，只是在作品中用到面具人物这种塑造手段，《假面舞会》用的是当年戈洛文的服装设计，为协调假面舞会的氛围，装扮千奇百怪。《钦差大臣》中几乎所有人物都戴上了头套，除了市长一家，整个舞台成了"秃子"的表演，增强视觉冲击力的同时也是嘲讽的利器。人物造型已经不完全为了满足逼真的需要，本身成为角色的重要部分，具有叙事潜能。头套和面具的性质是一样的，都是掩盖部分人体，扩展被掩盖部分人体的功能，模糊人体与世界的界限②，使人如同在秘仪中那样以一种形而上的精神体验融入世界。

① 这种手法在梅特林克的《青鸟》中表现得比较明显。
② 从本质上讲，化妆也具有如此功能，被涂抹的人体是对大自然美色调的模仿和映照。

除了外形上的抽象处理，剧中人物的诸多行动看起来也不是那样"合乎情理"。以梅耶荷德的理解，演员的舞台动作不应是自然主义的动作，而是给人以一种美感的"形体造型"。福金也像八十多年前的梅氏一样，秉承"戏剧舞台是生活放大镜"的精神将人在戏剧世界中的行动夸张放大，使行动的涵义远远超出其在现实层面的指涉范围，最典型的就是《钦差大臣》中赫列斯达科夫与市长夫人和女儿调情的场景。当年评论家描述"幽会"这场戏几乎援引动物学研究术语。对人类情感的这般讥讽在梅耶荷德的舞台上并不罕见，时任国民教育人民委员会委员的卢那察尔斯基甚至"拂袖而去"[①]，这也预示了后来梅耶荷德与斯大林的冲突。

行动的抽象化是梅耶荷德致力于挖掘身体潜能的结果。"有机造型术"的效果是人的身体如塑像一般富有表现力。达到这个阶段，人的形象基本失去了肉体特征，与物质世界的界限几近模糊。身体的表现力是人类抒发情感最原始的手段，正如《礼记·乐记》语云："言之不足，故长言之，长言之不足，故嗟叹之，嗟叹之不足，故不知手之舞之、足之蹈之也"，但在后世发展过程中，传统戏剧舞台上"言"的分量逐渐超过了"手舞足蹈"，而与之相对的街头表演仍旧保留着原始传统，梅耶荷德以及今天的福金在舞台上借用杂耍元素高扬了身体表现力量。

第四，融合广场杂耍元素。广场表演是20世纪初俄罗斯现代派戏剧理论家极其热衷的词汇。象征主义剧作家追求戏剧的形而上终极目标，

① 参见1922年5月14日苏联《消息报》刊载的卢那察尔斯基关于梅耶荷德导演的克罗梅兰克名剧《慷慨的乌龟》的评论。

实现创造新人，现实之我升华为大"我"。广场杂耍提供了心理机制。聚集在一起的观众围绕一个共同事件共享情感。聚合本身比集会目的更重要，因为聚合引起的共情让事件参与者从心理上得到升华，协调人与人、人与自然、灵魂与肉体的关系。在这一点上，杂耍与仪式是同质的。维·伊万诺夫的"全民戏剧"①、别雷的"秘仪剧"、勃洛克的民族戏剧主张都旨在调动民众的群体精神，一方面完善着舞台创新机制，另一方面努力满足他们宣传流派主张的欲望。街头戏剧的最大魅力是即兴表演，要求杂耍艺人具有极强的身体表现力。梅耶荷德非常看重这种表演形式，"未来的演员……应该给自己的'即兴表演'保留某些空白点"②，像杂耍艺人一样最大限度地控制自己的身体。不管在梅版还是在福金版的《钦差大臣》或者《假面舞会》中，歌舞都扮演着渲染情绪的重要角色，尤其"假面舞会"那场戏，展现了"梅派"戏剧创新最大尺度的杂耍复活。因此，这次福金带给中国观众的阿卡贝拉是百年前就已经比较成熟的现代舞台手段。基于聚和性的广场戏剧也将谐谑气氛一同带入了梅耶荷德和福金的艺术世界，形成庄谐合一的滑稽方式，引导着看似荒诞实又严肃的思考。这就不难理解，佩索钦斯基认为福金从假定戏剧传统和20世纪前三十年对俄罗斯经典的阐释思路中借用的是滑稽剧和早期荒诞剧的主题。庄谐合一的例子我们在《钦差大臣》"调情戏"部分已窥得一二，此处不再赘言。

实际上，广场杂耍元素也是针对观演关系的实验手段。当年梅耶

① "全民戏剧"的主张在新生布尔什维克政权1917—1918年间的街头宣传活动中发挥了积极作用。

② 梅耶荷德，梅耶荷德谈话录，童道明译编，中国戏剧出版社，1985，第28页。

荷德为建立新型观演关系尝试过各种方法：公开检场、不闭大幕、台唇区表演、舞台深入观众席等等。广场即兴表演正是做到了将舞台无限外延，任何区域均可作为戏剧空间①，这不免让我们联想到莎士比亚的"世界即舞台"。但这种创意的局限是，不论导演如何大尺度处理，广场戏剧在封闭的剧院里必然会失去广场上的自由，观演关系很难突破"台上台下"的制约，即便观众和演员双方能够接受露天表演式的狂欢，恐怕剧院管理部门也不愿这样的事在室内发生。

　　福金戏剧创新思维可概括为舞台和人物的杂耍假定性。这是梅耶荷德遗产与当今戏剧发展结合的产物。与梅耶荷德时代不同的是，当今俄罗斯剧坛关于戏剧发展新思路的探索与讨论远没有一百多年前那般"激进"。当年俄罗斯现代派的各种文艺社团、艺术沙龙积极活跃，聚会舞台上各式新思想层出不穷，为经常来往其间的梅耶荷德探索舞台创新提供着源源不断的催化剂。②所以，我们在福金的新思路中看到的更多的是梅耶荷德的回响，而个别当下时代孕育出的新产物似乎并没有前者那样惊世骇俗。那么，亚历山大剧院这种在当今俄罗斯剧坛已经称得上独具一格的戏剧创新思维对我们应该有何启发？或许我们思考的重点可以

　　① 2014年5月，笔者在圣彼得堡参加了"第五届叶拉金岛国际街头戏剧节"，其中一个极富特色的表演是：几个演员穿着演出服从入口出发，沿着公园游览线路随时随地即兴入戏，在这种模式下，叶拉金公园里任何一位行人，包括路边摊位都可以进入戏剧世界。

　　② 最著名的如圣彼得堡的"狼狗"俱乐部，来这里参加聚会活动的有当年俄罗斯文艺界最活跃的一批文学家、艺术家、理论家，包括勃洛克、阿赫玛托娃、爱森斯坦、梅耶荷德、帕斯捷尔纳克、什克洛夫斯基等等。这家半地下咖啡馆（意大利街4号）如今仍然营业，定期举行诗歌朗诵、舞台剧表演等文艺活动，但如当年现代派的活动盛况今天已经难觅痕迹。

落在戏剧形态上。毋庸置疑,斯坦尼斯拉夫斯基体系对我们的导演、演员和观众的影响至今都是极其深刻的。剧本的现实主义风格和舞台上的生动体验让我们逐步加深了对话剧这门外来艺术的理解和享受,但另一方面,这也制约了我们对舞台的进一步阐释。很多观众已经习惯了走进剧场看"好戏"的节奏,而且戏要"好"在剧情的冲突和演员们的逼真上,否则,效果多少会打折扣。如果换一种角度,不再过于关注情节,很多经典剧本在心理层面上将展现广阔的阐释空间,呈现出新的戏剧形态。这正是亚历山大剧院在此次邀请展中带给我们的惊喜与深思,也理应成为我们邀请外国优秀剧目来华展演的最大收获。

5.3.2 里·图米纳斯的幻想现实主义戏剧[①]

里·图米纳斯生于立陶宛,毕业于俄罗斯戏剧艺术学院,2007年开始担任俄罗斯瓦赫坦戈夫剧院艺术总监。在俄罗斯和立陶宛两国频频"转场"的求学和工作经历也使得里·图米纳斯的艺术身份认同遇到了尴尬处境。因其俄罗斯剧院艺术总监的身份,立陶宛人不认为他能代表立陶宛当代戏剧,而出于对其立陶宛国籍的考虑,俄罗斯人也不会将他列为俄罗斯戏剧大师。不过,回顾里·图米纳斯出道近三十年来的作品,我们不难发现,这位立陶宛导演继承了俄罗斯最优秀的戏剧传统和文学精神,更重要的是融合并发展了20世纪俄罗斯在戏剧表演领域留给世人的宝贵遗产。这条艺术传承的龙脉便是现实主义。

瓦赫坦戈夫是斯坦尼斯拉夫斯基的门生,1921年接管负责莫斯科

① 该部分原刊载于《戏剧艺术》2019年第5期,标题为《图米纳斯幻想现实主义戏剧的非写实形态与方法论启示——以〈叶甫盖尼·奥涅金〉为例》。

艺术剧院第三工作室（也就是后来瓦赫坦戈夫剧院的前身）。与其他俄罗斯戏剧导演不同的是，瓦赫坦戈夫的戏剧理念在剧院建成之前已经成形并多次付诸实践，他将自己的戏剧理念冠名"幻想现实主义"。作为一家与斯坦尼斯拉夫斯基体系一脉相承的剧院的艺术总监，里·图米纳斯的作品似乎应该处处体现出浓郁的"体验派"情调，抑或彰显"现实主义戏剧"风骨，或者至少与我们相对熟知的莫斯科艺术剧院以及北京人艺的风格相差无几。所以，2017年乌镇戏剧节的大部分观众是在这样的预设尺度里走进剧场的。然而，在经历了长达三个小时的演出之后，我们心中"理想的"现实主义戏剧外壳，被里·图米纳斯碾压得皱皱巴巴。

大幕拉开之后，做足剧情功课的观众不禁要问：舞台上怎么有两个奥涅金和两个连斯基，台词为何像原著又不像原著，原作里没有的情节又是从哪里来的，人物的行动似乎并不完全出于演员对角色"设身处地"的体验。《叶甫盖尼·奥涅金》激起的一系列疑问将我们导向围绕现实主义戏剧另一种形式的思考。

里·图米纳斯通过《叶甫盖尼·奥涅金》向我们展示了现实主义戏剧的另一种形式，一种不那么"逼真"的现实主义舞台。我们通常意义上所谓的现实主义舞台与现实生活场景别无二致，演员通过对角色近距离的揣摩和阐释达到反映现实的目的，其核心是写实。而《叶甫盖尼·奥涅金》所呈现的现实主义舞台形式，按照剧院创始人瓦赫坦戈夫的主张，是将斯坦尼斯拉夫斯基的"体验"和梅耶荷德的"表现"两种理念融为一体，"流真实的眼泪，用戏剧的方式让观众看到"，即所谓的"幻想现实主义"，简言之，这是一种写意的现实主义。

不管写实还是写意，现实主义舞台的两种形式欲达到较高的艺术水准，演员对角色的体验是必要的前提。写实的现实主义中，演员和角色是合二为一的，演员并非模仿形象，而是变为形象在舞台上生活，所以，在斯坦尼斯拉夫斯基的"体验"理念框架下，演员和角色应该没有心理距离。而里·图米纳斯则要求演员务必要在自己与角色之间创造一个心理距离。2011年上海戏剧学院邀请里·图米纳斯参与了国际导演大师班的授课，表演训练期间，有学生问里·图米纳斯："您希望演员的表演真实一点，还是夸张一点？"里·图米纳斯的回答是："应该真实地去体验，瓦赫坦戈夫忠实寻找的东西，就是真实的体验，然后过渡到比较鲜明的表现上。"①从真实的体验到鲜明的表现，需要的正是里·图米纳斯要求的"第三张脸"。

所谓"第三张脸"就是演员与角色之间被创造出来的心理距离。在揣摩角色过程中，除了本人视角和角色视角，演员还要找个审视演员表演角色的创作者视角。演员既是表演者，又是导演，表演给第三者看。这一理念与布莱希特从梅兰芳表演中体悟出的演员"三种身份"有异曲同工之妙。布莱希特在《论中国人的传统戏剧》中指出："当我们观看一个中国演员的表演的时候，至少同时能看见三个人物，即一个表演者和两个被表演者。譬如表演一个年轻姑娘在备茶待客。演员首先表演备茶，然后，他（梅兰芳）表演怎样用程式化的方式备茶。这是一些特定的一再重复的完整的动作。然后他（梅兰芳）表演正是这位少女备茶，她有点儿激动，或者是耐心地，或者是在热恋中。与此同时，他（梅兰

① 卢昂主编，国际导演大师班，2011：俄罗斯卷，上海文化出版社，2013，第8页。

芳）就表演出演员怎样表现激动，或者耐心，或者热恋，用的是一些重复的动作。"换言之，三种身份包括演员本人、角色以及与情境相符的程式化角色。在里·图米纳斯看来，这第三个身份正是让表演更加风格化的"戏剧的方式"。演员在体验角色"真实的泪"的基础上，超越角色，迅速捕捉形象的鲜明特征。导演借此找到与文本内容相契合的舞台形式，而形式的创造，靠的是"幻想"。剧本只给演员提供一个身份，演员通过"幻想"让自己拥有更多身份。除了演员的第三身份幻想，更要凭借导演的剧本幻想和观众的处境幻想。

《叶甫盖尼·奥涅金》是普希金的诗体长篇小说，故事情节相对简单。但鉴于其在俄罗斯文学史上不可撼动的经典地位，何况更有柴可夫斯基的经典歌剧版压箱底，改编话剧若从情节复杂化入手，不仅通篇的"奥涅金诗体"难以处理，还要承担求全之毁的巨大风险。里·图米纳斯以其幻想现实主义技巧在舞台形式和原作文本之间找到了正确的契合点，使这部名作在戏剧舞台上拥有了真正的生命。

里·图米纳斯从解读潜文本、挖掘原作以外的世界入手，赋予话剧版《叶甫盖尼·奥涅金》以全新视角——回忆。普希金笔下的《叶甫盖尼·奥涅金》是开放式结尾，奥涅金被曾经的追求者拒绝之后，作者就此搁笔。里·图米纳斯则凭借塔季扬娜拒绝奥涅金的忠贞宣言（原作塔季扬娜77行诗的叙述在舞台上演绎为5分钟的大段独白）敏锐地在奥涅金结尾的"呆立不动"里听到了文本的弦外之音——奥涅金对这段情感经历的悔恨。因此，大幕拉开，舞台上首先是步入中年的奥涅金和连斯基，奥涅金在回忆过往，反思与连斯基和塔季扬娜往事的林林总总。整场戏年轻的奥涅金台词很少，只有两三处，剧情转折的关键节点由中

年奥涅金的叙述完成。宽泛而言，舞台上的人物活在中年奥涅金的回忆里，整部戏是与塔季扬娜最后一次相会若干年后的奥涅金内心世界的戏剧化再现。这也正是幻想现实主义的艺术所指，奥涅金流着真实的泪，用戏剧的方式让观众看到。舞台背景一整面的镜子恰恰指明了这个镜像世界的存在。在奥涅金的眼泪里，塔季扬娜才是目光的焦点。所以，里·图米纳斯将塔季扬娜塑造为主角是理所当然的处理。当然，这种处理也并非无凭无据。1860年6月8日，陀思妥耶夫斯基在莫斯科普希金纪念碑揭幕典礼上的演说已经表达了这一观点："普希金如果把自己的长诗题名为塔季扬娜而不是奥涅金，也许更恰当些，因为塔季扬娜是长诗的无可争议的主要人物。"芭蕾舞者、弹鲁特琴、大熊以及两个奥涅金和连斯基都是原文主要情节中未出现或一闪而过的元素，但却是话剧舞台上的重要表现手段。里·图米纳斯用这些戏剧化的方式表现给观众，完成导演的剧本幻想。

　　写实的现实主义要求观众忘记他们是在剧场里，也就是将观众的注意力拉到角色所处的环境里。而写意的现实主义希望观众注意的是正在演戏的演员所处的环境，也就是观众同样作为"第三只眼"审视演员如何表演角色。里·图米纳斯在舞台后方放置的大镜面背景时刻提醒着观众看到的是演员的舞台表演。构成《叶甫盖尼·奥涅金》戏剧行动的核心不在语言，而是演员对处境的呈现，即外显的戏剧化动作。所以，塔季扬娜的出场没有台词，拖着铁床；从少女到少妇的转变没有语言描述，却凸显剪发礼、与丈夫分吃果酱以及飞升的秋千；爱上奥涅金时的狂热激情没有大段独白，只有夸张的辗转反侧。与塔季扬娜共舞的熊、决斗场的纷飞大雪以及外化的梦境等一切手法都可直观展示在此情感处

境下演员对表演的处理。对角色的体验是真实的，表现途径是戏剧的。由此方法出发，观众产生的幻觉不是在写实的现实主义舞台上所谓的生活幻觉，而是处境幻想。

值得我们注意的是，里·图米纳斯并非颠覆斯坦尼斯拉夫斯基某方面的戏剧理论，也未曾重新定义现实主义，只是为我们展示了现实主义舞台的另一种形式。里·图米纳斯本人也多次强调"幻想现实主义不是一个流派，而是一种创作方法"。现实主义舞台不一定百分百写实，写实也未必再现生活。而且，历久弥新的现实主义传统以及深刻宏大的斯坦尼斯拉夫斯基体系留给后世艺术家的是普世的艺术观，远非界限分明的流派论。南京大学的俄罗斯戏剧学者董晓说："对角色的内心体验绝非仅仅是现实主义舞台艺术观的要求，它是一切舞台表演艺术的基石。不仅现实主义戏剧表现生活的深度体现在对人物内心世界的把握的深度上，即便是象征主义、表现主义、未来主义戏剧，如果离开了对戏剧人物内心体验的要求，则舞台上的一切新颖的艺术呈现都将失去其内在的意义所指而沦为肤浅的赶时髦，因为戏剧舞台艺术归根结底是关乎人的内在精神的艺术。"①致力于非写实的象征主义同样需要对角色内心世界的深度把握，现实主义是在生活现实维度体验角色，象征主义则是在形而上维度罢了。

我们在里·图米纳斯的幻想现实主义版《叶甫盖尼·奥涅金》里看到了写意的现实主义，看到了一出戏巧妙地营造氛围比情节更能攫住观众的灵魂。实际上，里·图米纳斯的理念在方法论层面展示了现

① 董晓，再谈斯坦尼斯拉夫斯基戏剧观念的现实主义性//俄罗斯文艺，2017(4).

实主义戏剧建构的两条路径，其一是前文我们谈论的非写实形态，另一条是氛围戏剧。

针对现实主义戏剧，我们秉承的审美范式通常是客观、真实地再现生活、塑造典型环境中的典型人物、关注生活真实和内心真实。其演剧形式美的一切衡量标准基于是否逼真，即在舞台上制造"生活幻觉"，使演员像再现生活场景一样演戏。演员就是角色，想角色之所想，作角色之所作。我们甚至将理解现实主义戏剧的关键词进而推广为对斯坦尼斯拉夫斯基体系的概括。这一审美范式在一定程度上缘于我们对戏剧本质的定位。近代戏剧理论史上，围绕戏剧本质的问题先后出现了"冲突论""激变论"和"情境论"等。上述论说的提出主要基于戏剧在文本层面的功能，出发点在于戏剧表演是依照剧本进行的事件表现。因此，情节、冲突、台词这些因素在戏剧建构中就显得至关重要。

里·图米纳斯的路径则立足于戏剧在剧场层面的原始功能，将观众关注的焦点从剧本情节转移到戏剧氛围。里·图米纳斯为我们展示了建构氛围戏剧的可能，观众置身于奥涅金的回忆里，比旁观奥涅金和塔季扬娜按照剧本再现一遍爱情故事更动人心魄。戏剧不只是在舞台上打造剧本的故事世界，更是激发人们想象、营造一种氛围的艺术创作活动。戏剧本质是一种特殊的氛围，参与者的心灵在其中得到升华，冲突和情境都是这个过程的手段。建构氛围戏剧旨在将冲突、情境、情节等因素融合为一种能够激发直觉体验的氛围，让观众得以将身心交给舞台，发现另一个自己，用"第三只眼"审视表演，同时让剧本反哺观众的体验，具有哲学思辨意味。

戏剧特有的氛围来源于戏剧艺术的原始形态。戏剧起源于酒神祭，

或者说原始秘仪，是借模仿祭祀活动在人世间营造与神沟通的氛围，对远古人类来说，戏剧的氛围远比戏剧讲述的情节更重要，我们可以看到，古希腊悲剧描述的神话人物和故事早已为古希腊人所熟知，观众体验的是酒神祭的群聚氛围。这种氛围教给人创造角色，成为一个与自己不同的人，"进入角色的内心世界中去，用角色的言词代替自己的言词，用角色的行动代替自己的行动"①，而且，剧场无形中创造了与日常生活隔绝的环境。戏剧在本质上是营造生活中鲜有的氛围。关于戏剧活动参与者的这种心理效应，尼采在《悲剧的诞生》中称为"魔变"。酒神节庆时，"信徒们结队游荡，纵情狂欢，沉浸在某种心情和认识之中，它的力量使他们在自己眼前发生了变化，以至于他们在想象中看到自己是再造的自然精灵，是萨提尔"②，"而作为萨提尔他又看见了神，也就是说，他在他的变化中看到一个身外的新幻象……戏剧随着这一幻象而产生了"③。尼采将悲剧歌队的这一过程概括为"看见自己在自己面前发生变化，现在又采取行动，仿佛真的进入了另一个肉体，进入了另一种性格"。里·图米纳斯的"第三张脸"正是基于此发挥作用。

随着戏剧体系的逐步完善，这一原始属性渐渐淡出舞台，到19世纪中期，舞台成了反映生活、再现生活的场所。这种趋势本身无所谓对错，它加快了戏剧与观众的对接，但当反映生活成为舞台模式化的枷锁，剧作家和观众便尝试开辟新形式。同一时期布伦退尔、弗莱塔克等

① 朱狄，原始文化研究，生活·读书·新知三联书店，1988，第517页。
② 尼采，悲剧的诞生，周国平译，北京联合出版公司，2013，第114页。
③ 同上书，第116页。

戏剧理论家将关于戏剧本质的思考转向人的意志，在戏剧的特殊环境内看到意志的高扬、自觉意志的行动，戏剧氛围这个原始属性再次进入理论视野。

19世纪后期个别现实主义剧作家和导演也尝试在舞台上建构氛围（如易卜生、契诃夫及其合作导演斯坦尼斯拉夫斯基），但与幻想现实主义方法中的戏剧氛围略有不同。我们阅读契诃夫剧本之后会有一种说不出的感觉，不过，契诃夫的戏剧氛围是引导观众介入剧情的契机，而瓦赫坦戈夫和里·图米纳斯所运用的戏剧氛围旨在主动赋予观众审视表演的视角，是引导观众介入剧场的契机。简言之，写实的现实主义戏剧导演通常指导观众关注剧作家讲述了一个什么故事以及导演对这个故事的解读，写意的现实主义戏剧展现导演解读剧情的方法。

氛围戏剧成为现实主义戏剧建构的可能路径，因为氛围是戏剧区别于其他艺术形式的特殊属性。无论戏剧的舞台形象如何逼真，都无法与摄影术的效果企及，电影技术的发展更是对此构成了威胁。但戏剧氛围赋予舞台特殊魅力。在戏剧氛围里，每个人，包括演员和观众都得以暂时抛弃自我，以无"我"的状态参与到创造舞台现实的活动中。

然而，必须强调的是我们所谓的戏剧氛围不等于戏剧的外部气氛。气氛同剧情、冲突、情境一样，是戏剧建构的辅助手段，氛围是连通内在体验的促发机制。戏剧氛围应该能够激发观众日常生活中或在阅读剧本过程中迸发的不甚明显却关乎主题的情感体验。戏剧氛围是打开剧本奥秘的钥匙。

那是否可以认为营造氛围的工作做到位，观众定能从中有所感悟？回想观众对包括荒诞派在内的一些具有现代或先锋意味的剧本以及当下

部分经典剧本改编的反映，我们便可知晓答案。观众有可能无法接收戏剧氛围所传达的信息。不管是非写实形态还是氛围戏剧，都应立足于舞台能够激发观众的直觉体验，即观众对氛围的感知度。如果将建构氛围戏剧视作传递系统，导演在舞台上营造氛围是输出部分，感知度则是输入部分。感知部分不通畅，剧作家或导演再精巧的努力也可能失效。

观众对氛围的感知分为显性层面和隐性层面。显性层面主要表现在观众对导演为营造戏剧氛围而使用的可见手段的理解，如20世纪初欧洲象征主义戏剧通常基于在剧本中初步搭建一个非现实的世界结构，指向另一个承载着剧作家理想主义幻想的世界，这种极具个性特征的剧本需要有一定鉴赏力和美学修养的观众。然而，现场演出遭遇的情形是观众根本无法理解，也就无感受输入可言。隐性层面的情况则有所不同。观众可以理解导演手法，但与之欲表达的涵义无法对接，问题在于观众对剧本或舞台隐含意义的理解与作者或导演预期出现了偏差，观众的感受方式并非如其所愿。

现代戏剧要求的新型观演关系已经不仅仅停留于沉浸式或交互式互动，更是希望将观众的体验融入戏剧建构进程。里·图米纳斯版《叶甫盖尼·奥涅金》成型以来也不乏质疑的声音，被认为"莫名其妙"，但在俄罗斯被相当一部分观众评为"史上最好的《叶甫盖尼·奥涅金》"，同样说明了这种处理找到了与当下观众的共情之处。

5.3.3 康·博戈莫洛夫的现代戏剧探索[①]

今天我们提到舞台艺术领域的"俄罗斯戏剧学派"时，除了在斯坦

① 本部分内容原刊载于《外国文学动态研究》2023年第1期，标题为《"后戏剧"式重构：康·博戈莫洛夫对陀思妥耶夫斯基的戏剧书写》。

尼斯拉夫斯基"体系"框架内臻于完善的心理现实主义手法外，尤其值得关注的一个特点就是当代俄罗斯戏剧导演对本国经典的不懈阐释。这些形态各异的解读延续了俄罗斯戏剧绵延不断的艺术生命，同时，也造就了大放异彩的俄罗斯当代舞台艺术。在解读本国经典作品这条路上走得最远的当数近些年在俄罗斯观众中呼声愈发高涨、声誉日隆的年轻一代戏剧导演康斯坦丁·博戈莫洛夫①（Константин Богомолов）。

博戈莫洛夫1975年生于莫斯科，父母都是电影评论人，1997年从莫斯科大学语文系本科毕业后继续攻读了一年硕士学位，转学进入莫斯科卢那察尔斯基戏剧学院，师从苏联戏剧导演安德烈·冈察洛夫（Андрей Гончаров），2003年毕业。2007年至今，先后供职于莫斯科塔巴科夫剧院（2007-2011）、莫斯科契诃夫艺术剧院（2011-2018）和莫斯科列宁共青团剧院②（2014-2016），2019年起担任莫斯科小布隆纳亚话剧院③艺术总监兼总导演。博戈莫洛夫近些年越来越受到媒体和观众的关注不仅仅是因为他在剧院领域日渐走高的地位以及2019年与普京"小师妹"克谢尼娅·索布恰克（Ксение Собчак）博人眼球的婚礼，根本原因还在于他本人特立独行的艺术风格。④

① 国内有文章译作巴戈莫洛夫，我们采用的是《俄语姓名译名手册》（商务印书馆2014版）译法。

② 也有文章直接音译为连科姆剧院。

③ 因为该剧院位于莫斯科小布隆纳亚街，故名为小布隆纳亚剧院。由于历史上此地村庄聚集着制造铠甲的工匠，这条街的名称可意译为小铠甲街，我们采用莫斯科华人口语中常用的称呼。

④ 在个人生活方面，博戈莫洛夫的行事风格亦是如此。博戈莫洛夫和克谢尼娅将结婚登记的日子选在2019年9月13日周五（俄罗斯人认为一年中日期13和星期五在同一天只有一次，这一天是大不吉利的日子），当天两人躺在装饰有心形鲜花的黑色灵车里前往结婚登记处，车身上写有一行爱情誓言——只有死亡能将我们分开。

博戈莫洛夫执导的戏剧作品多为俄罗斯经典剧作，包括《父与子》（屠格涅夫，2008）、《狼与羊》（奥斯特洛夫斯基，2009）、《海鸥》（契诃夫，2011、2014）、《蛇妖》（施瓦尔茨，2017）、《三姐妹》（契诃夫，2018）、《罪与罚》（陀思妥耶夫斯基，2019）、《陀思妥耶夫斯基的群魔》（陀思妥耶夫斯基，2020）。这些作品经过重新演绎已经很难看出原作的痕迹，但于细微之处却又能显现原作的精神内核。在这里，观众同样可以体味到最正统的"俄罗斯戏剧学派"。

2014年《海鸥》上演时，莫斯科塔巴科夫剧院官网对该剧的评价是："博戈莫洛夫为观众带来了一出与之前作品完全不同的新版《海鸥》。导演及演员为我们呈现了真正的'人的精神生活'。"①塑造角色的"人的精神生活"是斯坦尼斯拉夫斯基体系反复强调的舞台艺术之基本目的，而形式上与"体系"背道而驰的博戈莫洛夫改编之作却能达到斯坦尼斯拉夫斯基体系所追求的创作目的，这恰恰反映了博戈莫洛夫大胆舞台实验的艺术真谛。博戈莫洛夫导演生涯至今所获奖项中有两项值得我们注意。一项是2007年的"海鸥奖"，获奖理由是"在经典作品的非传统解读方面'迈出了一步'"；另一项是2011年因"对本国经典的新颖阐释"而被授予的"塔巴科夫奖"，"新颖"（оригинальный）一词在俄语中可以作新颖、独到之意解释，另一层涵义则是尊重原文。应该说，上述两个奖项对博戈莫洛夫的经典解读工作所做的界定正是其舞台实验独具艺术价值的两个支撑点——现代解读和原始阐释。此亦即博戈莫洛夫舞台美学对"俄罗斯戏剧学派"悠久传统的创新与传承。

① https://tabakov.ru/performances/seagull/（访问日期：2023年7月）

一、经典作品的现代解读

俄罗斯第一频道电视台（1TV）报道博戈莫洛夫剧作上演消息时说，观众们已经习惯了从博戈莫洛夫的戏中期待惊喜。这里的"惊喜"指的就是博戈莫洛夫面对经典时的另类打开方式。经典剧作在博戈莫洛夫的舞台上往往被置于现代语境下，道具、服装、舞台布景都是现代风格，观众看到的是一百多年前的故事，但感觉却是发生在当下，在身边日常生活中。这种风格在博戈莫洛夫刚出道开始独立执导演出的时候就已现出端倪，在最近几年的作品，尤其是对陀思妥耶夫斯基的解读中，越发臻于成熟。这一舞台风格得益于导演一系列独特的艺术手法，表现在原作文本的处理和舞台呈现手段两个方面。

（一）"文本清零"

博戈莫洛夫在2020年2月3日接受第一频道专访时强调："如果观众想看原作的样子，翻开原作看书就可以了，不需要去剧院看戏。观众来到剧院不是为了看剧本朗诵的……那为什么要去剧院看戏？因为我，作为一名导演，丢掉了观众对这部作品的固有联想和固有形象，使观众在舞台上看到的戏与之前他通过原作获得的印象不一致。观众的好奇在于看另一个人如何理解这部作品，这部作品在另一个人那里是如何表达的。我的工作不是歪曲作者的思想，而是用自己的方式表达作者的思想。"[①]博戈莫洛夫处理原作的常用方式是"丢掉"原作文本，即被称作"文本清零"（обнуление текста）的手法。

"文本清零"并非将原剧本彻底抛弃，另起炉灶创作新剧本，而

① Познер В. В. "Гость Константин Богомолов". http://www.1tv.ru/shows/pozner/vypuski/gost-konstantin-bogomolov-pozner-vypusk-ot-03-02-2020

是对原作文本进行一定的重组和调整。博戈莫洛夫重新分配了传统解读版本中所谓重点场面和一般性场面的权重。传统的重点场面在博戈莫洛夫那里一笔带过，甚至完全消失。《三姐妹》第四幕威尔什宁与玛莎告别的场面并未如其他版本中那样着重解读，而仅仅是威尔什宁来到玛莎面前，用三句台词交代完毕，旋即下场，整段戏持续了不过几十秒，两人之间的"交流"甚至也被淡化。而2019年的《罪与罚》则略去了原作开头和结尾的重要情节。在原作中故事始于拉斯柯尔尼科夫犹豫是否要杀死放高利贷的老太婆来验证自己关于"平凡人"和"不平凡人"的理论，随后母亲的来信以及与索尼娅的父亲马尔梅拉多夫的相遇让他下定了采取行动的决心，接下来谋杀老太婆的场面是整部作品的第一个高潮，也是能够鲜明体现陀思妥耶夫斯基叙事风格和技巧的部分。而博戈莫洛夫则将幕启放在拉斯柯尔尼科夫母亲来信这里。开场就是拉斯柯尔尼科夫的母亲长达七分钟的大段独白，略带删减地读了一遍信的内容，随后是拉斯柯尔尼科夫与马尔梅拉多夫的会面。整部剧的主体部分是拉斯柯尔尼科夫与索尼娅、妹妹的雇主斯维德里盖洛夫以及侦查员波尔菲里之间的大段对白。原作中杀害老太婆阿廖娜和利扎韦塔的情节直接被删减掉了。原作结尾主人公被判服苦役并在西伯利亚与索尼娅相遇的情节，也没有出现在舞台上，而成了一段静场后，拉斯柯尔尼科夫面向观众宣告杀死阿廖娜和利扎韦塔的人是他，并深鞠一躬下场。这个结尾，博戈莫洛夫采用了葬礼上向逝者告别的形式。因此，圣彼得堡当地媒体fontanka.ru为报道拟定的新闻标题是"丧礼祷告"（поминальная молитва），认为"这个结尾以及整场演出是对人物直到最后一刻仍在坚持的执念的玩笑式送终"。这种处理方式与博戈莫洛夫不追求外部激

烈显现的舞台创作原则有关，我们将在后文详细论述这一点。2008年《父与子》的结尾也没有完全保留原作巴扎罗夫感染病菌身亡的情节，而改成了主人公解剖尸体时不慎割破手指之后，在想象中与奥金佐娃作别的场景。《父与子》是博戈莫洛夫的早期作品，主要情节与人物的改动并不是很大。但在近几年的作品，尤其是陀思妥耶夫斯基的戏中，博戈莫洛夫甚至对出场人物和情节做了"无中生有"的重组①。

以《陀思妥耶夫斯基的群魔》为例。这部剧出现了一个原作中并不存在的人物——布宁，由博戈莫洛夫本人扮演。他如同剧中人的导师一样与角色谈心，又像一个冷静的旁观者，质问"群魔"。除此之外，剧名是"陀思妥耶夫斯基的群魔"，而没用原作名称"群魔"，一个重要原因在于该剧的情节是陀思妥耶夫斯基几部作品的拼贴，糅合了《罪与罚》和《卡拉马佐夫兄弟》的片断。比如，彼得·韦尔霍文斯基和埃尔克利的一场戏，剧情用的是《卡拉马佐夫兄弟》第二部卷五第四部分《离经叛道》中阿廖沙和伊凡在酒馆会面的场景。台词还是小说原文，埃尔克利甚至穿的是小说中阿廖沙的修士服，还改信了基督。在这次交谈中，伊凡历数了无辜的孩子遭受的苦难，比如有人把吃奶的婴儿向上抛，然后用刺刀接住，把婴儿挑死，借此来说明"人残忍的技艺精

① 博戈莫洛夫对陀思妥耶夫斯基的偏爱或许缘于他在莫斯科大学读研期间的研究课题"18世纪俄罗斯共济会"以及随之萌生的对宗教问题的兴趣。当然，陀思妥耶夫斯基本身也是俄罗斯最具现代性的经典作家，对陀思妥耶夫斯基作品的现代解读空间恰好可以满足博戈莫洛夫的舞台美学探索。另外，博戈莫洛夫对情节和人物的重组手法在一定程度上也与其本科毕业论文研究"《上尉的女儿》中的神奇故事母题"这一学术经历不无关系。"神奇故事的母题"源自普洛普的结构主义诗学研究方法。普洛普将民间故事的情节和人物进行功能分类和划分，认为所有故事都不外乎相关情节和人物类型的重组。

湛",以及"人是照着自己的形象创造魔鬼的"①,进而表达他自己认为阿廖沙的上帝"好不到哪儿去",同样也不会接受上帝创造的世界这个思想。在《陀思妥耶夫斯基的群魔》里,"群魔"领袖彼得以伊凡之口向自己的属下(埃尔克利是彼得的狂热崇拜者)表达相同的看法来坚定他的信念是再合适不过的了。

博戈莫洛夫对原作文本的"清零"是可以做多重解读的。同样是在《陀思妥耶夫斯基的群魔》这部戏里,基里洛夫这个灵魂被操控者并未像原著中那样写下认罪声明替彼得背锅之后采取他始终宣扬的"封神"手段——自杀。舞台上他手里紧握的不是左轮手枪,而是白中白香槟,用开香槟的声音代替了枪声,接着字幕显示基里洛夫趁彼得在走廊里的时候扒着剧院窗户跳到了街上,逃走了。这个结尾可以说基里洛夫背信弃义,丧失了自己的原始信念,也可以解读为基里洛夫终于摆脱了"群魔"的控制,不再沦为思想的奴隶,而是义无反顾地去热爱生命,回归自由意志。

《陀思妥耶夫斯基的群魔》拼贴的故事至少还是来源于陀思妥耶夫斯基一位作家的作品,还有个别戏甚至来源于不同作家的作品,但这些片段的精神指向是一致的。这种手法在博戈莫洛夫近几年执导的陀思妥耶夫斯基作品②中十分常见。这一方面与陀思妥耶夫斯基作品本身的"对话性"有一定关系,另一方面,也是因为导演自身的创作思想逐渐成熟。艺术上日趋成熟的博戈莫洛夫形成了一套极具个性化特色的舞台

① 陀思妥耶夫斯基,费·陀思妥耶夫斯基全集,第十五卷,卡拉马佐夫兄弟(上),臧仲伦译,河北教育出版社,2010,第370—379页。

② 2016年改编自《白痴》的《公爵》(2016)、2019年的《罪与罚》以及2020年的《陀思妥耶夫斯基的群魔》。

呈现手段。

（二）舞台呈现手段

博戈莫洛夫是俄罗斯当代戏剧导演中风格化极强的一位。观众可以一眼分辨出他的手笔，因为就舞台形态来说，他的舞台非常显眼的一个特点在于诸如冲突、性格、行动等一系列传统的舞台表现手段在这里都被淡化了。《陀思妥耶夫斯基的群魔》中"瘸腿女人"扮演者玛丽亚·舒马科娃（Мария Шумакова）称这种舞台表现风格为"最小化外部表现"（минимальное внешнее выявление）。我们尝试从舞台氛围和舞台设计对其进行分解。

1. "舞台静默"

博戈莫洛夫的舞台氛围整体呈现为一种"舞台静默"（сценическое молчание）。"舞台静默"并非演员不说话、采取哑剧的表演方式，而恰恰相反，它呈现出来的是"纯净的"剧本，演员只有念白，没有形体动作，角色在整场演出中可以待在几个特定位置表述台词，而没有任何外部行动。传统舞台上的形体行动都隐匿在丰富的台词里，浸润在象征主义式的戏剧舞台氛围中。莫斯科大学艺术系的埃米利娅·杰缅佐娃（Эмилия Деменцова）将这种"静默"称为"能言善辩的静默"[①]。从这个意义上讲，博戈莫洛夫创作的是真正的"话"剧。中国学者王仁果称这种舞台呈现方式为"空谈实验室"[②]。在塔巴科夫

① Деменцова Э. В. Красноречивое молчание: сценическая тишина как средство художественной выразительности в спектакле «Волшебная гора» Константина Богомолова. Грамота, 2018.

② 王仁果、谭钧元, 根深叶茂, 融会贯通——俄罗斯戏剧演出2019年度评述 //戏剧（中央戏剧学院学报），2020(2)。

剧院时期，博戈莫洛夫在舞台上为形体动作尚且留有一席之地，不过比起传统的舞台表现形式，这里的形体动作更加抽象而大胆，已经显现出由繁入简的趋势。《狼与羊》（2008）里库帕文娜与丘贡诺夫、穆尔扎维茨卡娅与丘贡诺夫的外甥戈列茨基调情（同样是原作中"无中生有"的人物和情节）的场景借鉴了音乐剧的舞蹈形式，用男女人物在台上脱去衣裤的方式指涉全剧的核心描述对象——人在面对欲望时所显露出的兽性。待到执导《罪与罚》（2019）和《陀思妥耶夫斯基的群魔》（2020）时，博戈莫洛夫已经将形体动作从舞台上彻底消除了。《罪与罚》略去了拉斯柯尔尼科夫谋杀老太婆的正面冲突场面，只留下拉斯柯尔尼科夫与马尔美拉多夫、波尔菲里、索尼娅以及斯维德里盖洛夫几个人物之间的大段对话（对话多则长达半个小时，短则十几分钟）。《陀思妥耶夫斯基的群魔》的角色则待在各自相对固定的舞台区域进行对话，我们很少看到演员挪动位置，演员身上也鲜有手势和肢体动作，而是如同蜡像一般"空谈"，仅有的一次正面冲突场面——沙托夫被枪杀，也安排在主场景幕后区域。

"舞台静默"除了淡化外部行动，对演员的情绪表达也进行了相应处理。陀思妥耶夫斯基作品的人物往往表现出歇斯底里式的极度情绪，这也是陀氏作品的一个显著特征。博戈莫洛夫在舞台上关注的却不是那种狂热的情绪外在表现，而是歇斯底里背后人物的极度理性。《罪与罚》的人物一反常态地没有任何狂热、昏厥、神经质的抽搐等激动表现，相反，所有人物都处于冷静分析的正常状态。卢仁甚至自始至终没有一句台词。然而，我们绝不能据此判断演出中的人物是冷淡的、缺乏热情的，甚至认为他们的表演是没有体验的。正如俄罗斯本国的艺术媒

体Colta的剧评指出:"人物的热情只不过不再作为一种标记,(在博戈莫洛夫的戏中)将感受细腻的人与无动于衷的人区分开来就像拉斯柯尔尼科夫要把'平凡人'和'不平凡人'区分开来一样困难。"①这实际上呼应了原作中在与索尼娅探讨"罪"的问题时,拉斯柯尔尼科夫所表达的对"罪"的看法。

你同样出了格……你是自杀,你害了一个生命……自己的生命(这反正都一样)……所以我们应该一起走,走同一条路!让我们走吧!②

在拉斯柯尔尼科夫看来,索尼娅"自杀"和他自己杀死老太婆并无差异,都是"罪"。就像在博戈莫洛夫的舞台上,所有人物都处于冷静状态,没有区别,出场人物都是"平凡人"。这也是博戈莫洛夫舞台氛围的另一个特征——人物置于日常生活状态。

人物的日常生活状态在舞台上的一个鲜明表现就是人物念白的声音接近人们日常生活说话的音量和语气。没有任何"舞台腔"的痕迹,甚至于演员如果不佩戴麦克风观众都无法听清台词。这已经打破了传统的舞台表现原则,而且在个别场景中导演还特意安排演员背对观众。上述一切处理都呈现出一种不同以往的舞台风格。这样的"静默"舞台有着极大的台词密度,所有外部行动都被尽量缩减,因此,观众需要时刻关注演员本身的表演细节,而导演的非传统舞台处理又导致观众无法细致观察。在这种情况下,博戈莫洛夫借助摄像技术来解决艺术手法上的这

① Лилия Шитенбург: «Без истерики "Преступление и наказание" Константина Богомолова в "Приюте комедианта"». www.colta.ru/articles/theatre/20881-bez-isteriki#ad-image-2

② 陀思妥耶夫斯基,费·陀思妥耶夫斯基全集,第八卷,罪与罚(下),力冈、袁亚楠译,河北教育出版社,2010,第417页。

个矛盾。也可以说，正是因为博戈莫洛夫对摄像技术的青睐导致形成了这种舞台风格。两者是相辅相成的。除了演员，博戈莫洛夫通常会安排两个手持摄像机的技术人员在舞台上，分别对准一位演员，或者从不同角度拍摄同一位演员，然后将实时画面同步呈现在舞台上方（偶尔在后方）以及两侧的屏幕上。这种多角度近距离的观看方式为"舞台静默"氛围提供了技术土壤。坐在剧场任何位置的观众都可以清晰地看到演员的表情和动作的微小细节，观众仿佛身临其境一般，产生"演员就在自己身边"的舞台错觉。[①]这种突破传统的观看方式能够顺利应用在舞台创作上也得益于博戈莫洛夫很少使用人物众多的大场面。通常每个场景保持在2–3人，观众的视觉焦点相对固定，整部戏的出场人物也控制在10人左右。否则，摄像机在多焦点转换中将失去意义。这种简化处理也体现在博戈莫洛夫舞台本身的诸多设计中。

2. 简明的舞台设计

博戈莫洛夫的戏通常采用一个布景到底的舞台设计，鲜有布景转换。而这唯一的布景往往采用的是鲜明的极简设计风格，极简中又蕴含着丰富的象征指向。《群魔》中沙托夫对斯塔夫罗金说："我们两个人在无限的宇宙中走到一起。"[②]这句话同样适用于博戈莫洛夫的舞台设计。在这里，空间和时间的划分是不明确的，空间本身可以称得上是"空的空间"。博戈莫洛夫早期作品舞台上的建筑多为框架形式，比如《狼与羊》《父与子》里的庄园。舞台上除了建筑框架，就只有一张桌

[①] 对摄像机的运用在某种程度上与博戈莫洛夫兼任电视剧导演的身份有关。
[②] 陀思妥耶夫斯基，费·陀思妥耶夫斯基全集，第十一卷，群魔（上），冯昭玙译，河北教育出版社，2010，第305页。

子和几把椅子。《父与子》里的那张桌子从头至尾代表了餐桌、床、手术台等不同道具。《三姐妹》的道具稍微多了一些，除了LED灯柱搭起来的房屋形状的框架，舞台上还放置了一批家具——现代家居风格的沙发、桌椅和钢琴。到了《罪与罚》则更为简洁。舞台两侧各放置了一张长吧台，正后方是一个方台。这些区域在不同场景发挥着酒吧吧台、警局办公桌和索尼娅的床等功能。

值得一提的是，《陀思妥耶夫斯基的群魔》将框架形式运用得极为巧妙。舞台的主体由左右上三面屏幕（偶尔使用后方的屏幕）组成，中间是三面网格墙围出来的空间。这个设计灵感一方面让观众联想到原作彼得口中那个"笼罩整个俄国的绳结（сеть узлов）"，另一方面暗指《圣经》的典故。在彼得·韦尔霍文斯基向"五人小组"成员发表演说以及随后与其狂热崇拜者埃尔克利交谈的场景中，舞台上方屏幕显示的是牢房铁窗栅栏的图形（图形四个角配的是俄文"网"的四个字母）和《路加福音》5：5中的一句话"依从你的话，我就下网"。《路加福音》里西门彼得（圣彼得）是一个渔夫，一整夜没打到鱼，耶稣对彼得说"把船开到水深之处，下网打鱼"。显然，这是违背渔夫经验的建议。彼得并不情愿，但还是听从了耶稣的话。惊奇的是，他打到了很多鱼。于是，彼得放弃家产，跟随耶稣，成为十二门徒之一。巧合的是，"群魔"首领也叫彼得，只不过在这里，彼得不是追随别人，而是成为了被别人追随者，被他的崇拜者埃尔克利视为"耶稣"。因此，这个典故用在这里有异曲同工之妙。

此外，博戈莫洛夫的舞台设计以黑、白、灰的冷色调为主，没有明显的场幕区分。在这种情况下，不同场景切换则通过舞台区域转移或灯

光调整来实现。《蛇妖》《三姐妹》《罪与罚》舞台建筑框架上的LED灯都会随着场幕的转换而改变色彩。以《罪与罚》为例，当灰色的空房间亮起黄色灯光时，代表场景转换到了拉斯柯尔尼科夫与马尔美拉多夫初次相遇时的酒馆，蓝色灯光代表警局，而粉色灯光代表的是索尼娅的房间。空间是博戈莫洛夫简化的舞台设计最直观的体现，而舞台上还有一个被导演动了手脚却往往为我们所忽视的东西——时间。

我们仍然以《罪与罚》为例，舞台上的剧情时间已经不是小说的叙事时间，而是主人公拉斯柯尔尼科夫的内心时间。戏的情节是主人公内心斗争的心路历程。演出始于第一次引起拉斯柯尔尼科夫内心产生波动的母亲来信，其后与马尔美拉多夫、波尔菲里、斯维德里盖洛夫以及索尼娅的相遇都一次次推动主人公出现内心进展，而当内心的一切斗争结束，即拉斯柯尔尼科夫决定认罪的时刻，全剧幕落。主人公面向观众席宣布杀人凶手是自己，然后鞠躬下场。所以，舞台时间截取了拉斯柯尔尼科夫内心斗争的时间，对外部行动发生的时间（包括谋杀老太婆）做了减法。这就形成了迥异于传统的舞台设计风格。

除了时间的减法，博戈莫洛夫的舞台给人一种极强的时间错位感。不管是演戏的演员，还是看戏的观众，都感觉尽管舞台上演的是一百多年前的故事，但这些人物和台词好像就发生在自己身边。这也是博戈莫洛夫设计舞台时特别留意的一个原则——当代生活指向。

3. 当代生活指向

博戈莫洛夫用各种手段在舞台上创造了一种现代既视感，将剧情和人物拉到当下状态。人物穿的是现代服装[①]，舞台上的家具也都是现代

[①] 在《罪与罚》主人公的妹妹杜尼娅与斯维德里盖洛夫会面那场戏里，为了体现杜尼娅买了新衣服，导演特意在杜尼娅的连衣裙上留了价签。

风格，与观众日常生活中使用的家居用品别无二致。个别台词也做了现代化处理。比如《陀思妥耶夫斯基的群魔》最后基里洛夫犹豫要不要自杀的时候，他听到楼下的两个朋友喊他下来喝酒，他回答说："我不能下楼，因为我感染了新冠。"导演将剧情挪到了2020年上半年莫斯科居家隔离的语境下。

此外，博戈莫洛夫在创作中还极善于使用歌曲来营造当代氛围。演出中时不时穿插的《办公室的故事》主题曲和维克多·崔的摇滚歌曲[①]不仅与剧情的氛围相得益彰，更能让观众感觉仿佛置身于苏联时期的生活剧中。这种手法在《父与子》的开场片段运用得更为巧妙。幕启，巴扎罗夫趴在餐桌上昏睡。这时，舞台上响起了电台的声音，播放的是俄罗斯"灯塔"电台早晨六点的报时音——"现在时刻早上六点"。这给观众造成的错觉是剧情发生在现代，而随后奏响的国歌却并非俄罗斯联邦的国歌，而是沙皇俄罗斯的国歌《神佑沙皇》。这又在提醒观众看到的是一百多年前的故事。

小布隆纳亚剧院官网上博戈莫洛夫本人对陀思妥耶夫斯基《群魔》的评价是"几个世纪并未改变的俄罗斯社会生活的现实"[②]。在博戈莫洛夫看来，一百多年前的经典文学作品所描述的现实就是现在的俄罗斯。导演将经典呈现在舞台上不仅仅是让观众沉浸在故事本身，更是引

① 拉斯柯尔尼科夫的手机铃声是《办公室的故事》主题曲《我的心儿不能平静》，与人物的内心斗争相呼应；沙托夫被彼得枪杀时，舞台背景音乐是维克多·崔的《一颗叫做太阳的星星》，歌词是"红色，红色的血，一个钟头之后已成尘埃，再过一个钟头会生花长草，三个钟头之后，它继续流动"。

② https://mbronnaya.ru/performances/besy-dostoevskogo（访问时间：2023年8月）

导他们去思考当下的问题，"用时代经典回应当下热点"①，而且过去与现在是完全可以对接的，因为剧中人物所经历的现实就是我们现在的生活。如果说博戈莫洛夫对舞台的日常生活化处理目的是突显和释放人在日常生活中的情感，那么舞台的当代生活指向则让这种突显和释放落了地，引导观众将经典作品与人在当代日常生活中的状态联系起来，于是，博戈莫洛夫的大胆探索就有了现代意义和艺术旨归。这就是聚焦内心，呈现"人的精神生活"。因此，剥离博戈莫洛夫对经典作品的非传统解读手法之后，其舞台实验显露出来的依然是俄罗斯戏剧学派对经典作品的原始阐释手法，即俄罗斯戏剧源远流长的心理现实主义传统。

二、经典作品的原始阐释

我们在本章开篇提到博戈莫洛夫的解读是尊重原文的，但并不能理解为围绕原文最大化保持原貌地编排，这与博戈莫洛夫本人的创作思想也是相抵触的。原始阐释指的是传承最原始的俄罗斯心理现实主义理念去呈现作品，这体现在一系列雕刻内心的艺术手法上。

博戈莫洛夫执导的陀思妥耶夫斯基作品没有人物声嘶力竭的喊叫，也没有歇斯底里的行为，自始至终都是平淡如水的叙述，但我们却可以直观感受到导演所要呈现的人物内心状态。前面分析舞台表现风格时我们提到一个词"最小化外在表现"，它同样适用于分析人物的心理刻画。只不过前文论述时重点在舞台表现手段，这里的论述重点转到了导演对演员本身的一些处理方法上。舒马科娃说："在博戈莫洛夫的戏里，心理能量以最小化外部表现的方式强烈地流露出来。"这样，作为

① 王仁果、谭钧元，根深叶茂，融会贯通——俄罗斯戏剧演出2019年度评述//戏剧（中央戏剧学院学报），2020(2)。

角色的演员的诸多外在因素，如性别、年龄、服饰等外部特征，在舞台上的功能都被弱化了。

观众已经习惯了在博戈莫洛夫的舞台上看到演员与角色在性别和年龄上的错位，甚至把这种错位当成了对舞台创新的期许。《三姐妹》的图森巴赫由博戈莫洛夫的前妻达里娅·莫罗兹（Дарья Мороз）饰演，而《陀思妥耶夫斯基的群魔》的第一主人公斯塔夫罗金的扮演者则是博戈莫洛夫的"御用"女演员亚历山德拉·列别诺克（Александра Ребенок）。同样，原作中的人物年龄限定在舞台上也失效了。《陀思妥耶夫斯基的群魔》里学生身份的沙托夫的扮演者是演员阵容中年龄最大的弗拉基米尔·赫拉布罗夫（Владимир Храбров），而年长的基里洛夫则启用了最年轻的演员弗拉季斯拉夫·多尔任科夫（Владислав Долженков）。导演这样处理除了营造新奇效果外，一个更重要的目的在于刻意引导观众模糊对角色外在因素的关注，而将注意力转向角色的内心状态。莫罗兹就这一点明确强调："角色由谁来扮演不重要，不管你扮演的是男女老少，重要的是出场时你如何理解自己所处的状态，即便女演员身着男士制服出场，（只要你没热死）观众很快就会相信你所传达的状态。"①

因此，博戈莫洛夫的舞台实验看似随意，实际上对演员的内心体验有着极高要求，同时也需要积极调动观众对舞台的想象。在此基础上，观众可以洞察演员与角色错位的背后用意。比如，《狼与羊》中穆尔扎

① «Премьера МХТ имени Чехова — «Три сестры» в постановке Константина Богомолова». http://www.1tv.ru/news/2018-05-30/346321-premiera_mht_imeni_chehova_tri_sestry_v_postanovke_konstantina_bogomolova

维茨卡娅庄园的狗由人来扮演，这就与整部戏要表达的"面对占有欲时人同野兽一样"的思想不谋而合。《罪与罚》中扮演索尼娅的俄罗斯人民演员马林娜·伊格纳托娃（Марина Игнатова）比索尼娅母亲的扮演者还要年长很多。我们可以理解为这是索尼娅未来的样子。也可以认为这是导演向我们呈现了承受苦难的索尼娅（靠卖身为家人贴补家用）历经蹂躏之后内心衰败的状态。这一手法在《罪与罚》的卢仁身上用得更绝。在小说中，卢仁是拉斯柯尔尼科夫的妹妹杜尼娅的未婚夫。杜尼娅迫于生计委身于他，而这个人是一个宣称"爱人先爱自己"的内心扭曲形象，是自私自利的小人物。博戈莫洛夫出人意料地将这个角色交给了特型演员阿列克谢·因格列维奇（Алексей Инглевич）。阿列克谢在舞台上与杜尼娅出双入对，始终陪伴在她身边，没有一句台词，但他本人的侏儒身材在舞台上鲜明昭示了这个人物与身材高挑的杜尼娅极不般配，而且暗指他内心猥琐的小人物特质（我们在这里没有任何诋毁和侮辱阿列克谢本人身体缺陷的意思）。

除了人物外部特征的错位，博戈莫洛夫舞台上还有一个我们无法忽视，但往往又会做简单理解的手法——实时影像。

身为电视剧导演的博戈莫洛夫重视摄像机在舞台上的作用并不难理解，而且，将摄像技术运用在舞台上对于戏剧艺术本身来说并不算什么新鲜手法，从皮斯卡托、布里安，到斯沃博达，再到2014年轰动一时的来华展演剧目邵宾纳剧院版《朱莉小姐》，都在不同方面推动了舞台影像的进步，并发展出一套艺术技巧。不过，值得肯定的是，博戈莫洛夫将实时影像与自己的舞台氛围有机结合，在充分发挥影像现有作用外，同时挖掘了这门技术在戏剧舞台上的新功能。

首先，博戈莫洛夫维持了戏剧舞台上实时影像的基本功能——扩大观众的视力范围。导演较常使用的是实时画面，而且是将有对白的两个演员各自看对方的画面同时呈现在两个屏幕上，而第三个屏幕是两个人物对话的全景或者对焦某个第三位人物。画面以特写镜头为主，这样，观众不仅可以看到坐在观众席看不到的舞台细节以及演员的微表情，还可以在舞台人物多视角共时呈现中身临其境，感觉自己成为了舞台一员，与演员一同参与创作。这也是调动观众舞台想象，继而完成博戈莫洛夫舞台氛围营造的必要条件。美国学者特里·巴雷特（Terry Barrett）根据影像如何发挥作用将影像分为若干类①。根据他的分类，博戈莫洛夫的舞台影像可以归为"描述性影像"，即准确记录内容，描绘精确，不含有任何感情色彩的影像。如果说实时画面在舞台上的基础功能在于对某些细节做锐化处理，使其更清晰地呈现在观众面前，那么博戈莫洛夫运用的其他非实时影像则旨在补充舞台叙事。

《父与子》中巴扎罗夫在同学家做客时亲吻了同学的继母——女农奴费涅奇卡，因而与暗恋费涅奇卡的帕维尔·基尔萨诺夫决斗，所幸两个人并无生命危险。在巴扎罗夫伤愈离开庄园之后，帕维尔与费涅奇卡相遇这场戏里，帕维尔坐在圈椅里，身后大屏幕上播放的是1971年意大利电影《魂断威尼斯》的最后一个片段。电影主人公作曲家阿森巴赫来到威尼斯休养，偶遇美少年塔奇奥，并深深迷恋上了少年的青春和美，然而不幸的是，作曲家不慎染上了霍乱，最终丧命。这个片段描述的就是阿森巴赫最后坐在沙滩椅子上，已然神志不清，恍惚中看到塔奇奥要

① 特里·巴雷特，影像艺术批评，何积惠译，上海人民美术出版社，2006，第58页。

下海游向远方，于是他努力起身拦住他，但体力不支摔倒在沙滩上，气绝身亡。这个情节与舞台上随后巴扎罗夫感染伤寒而死的剧情极为相似，巴扎罗夫也是在恍惚之际看到了自己迷恋的奥金佐娃，做最后诀别。博戈莫洛夫在舞台上对巴扎罗夫的死轻描淡写，而是通过这段视频影像对主人公的结局，即缺失的舞台行动作了补充。

在有些场景，博戈莫洛夫也会用幕布上的文字说明代替视频影像，类似剧本中的情景说明，用以标注舞台行动。《陀思妥耶夫斯基的群魔》彼得杀死沙托夫之后，意图嫁祸基里洛夫，在谈话过程中反复用基里洛夫自己的理论"一个敢于自杀的人就是上帝"来说服他自杀，并让他写一份杀人声明，然而基里洛夫却犹豫不决。这时，屏幕上的字幕是"基里洛夫从朝向小布隆纳亚街的房子窗户向外看，他在想，莫斯科的形势如何才能好转（暗指疫情），接着又想到，今天米兰达家有沙龙，应该去一趟，明天帕尔菲奥诺夫的纪录片《俄罗斯的阿塞拜疆人》[①]首映，也需要出席；还有，德鲁扬[②]终于从泰国回来了，这就意味着生活要恢复正轨了……"然后，基里洛夫想起冰箱里还没开瓶的香槟，呷了一口，跳窗"叛逃"，幕落。这段文字把基里洛夫纠结的内心活动呈现了出来，而舞台上的演员本身除了拿香槟酒和最后的下场，没有其他外部行动。

[①] 此处指的是俄罗斯主持人、制片人列昂尼德·帕尔菲奥诺夫制作的纪录片《俄罗斯的格鲁吉亚人》，该影片于2020年2月19日在莫斯科首映，博戈莫洛夫夫妇出席了首映式。

[②] 此处指的是俄罗斯主持人米哈伊尔·德鲁扬，2020年疫情隔离期间在泰国隐匿了二百天，同时，德鲁扬还是莫斯科上流社交圈的活动组织者，"生活要恢复正轨了"意思是基里洛夫据此判断社交活动要恢复正常了，也意味着很快要解除居家隔离了。

因此，可以说，影像是舞台行动的注解，特写镜头拉近了观看距离，而外部动作的简化让直视人物内心的空间被让渡出来，观众得以直接洞察"静默舞台"表象之下的人物内心世界。这也是博戈莫洛夫在戏剧舞台上挖掘的影像新功能。我们借鉴巫鸿先生研究中国屏风时提出的概念"重屏"来定义这个功能。如果将整个镜框式舞台的台口视作一面展现在观众面前的屏幕，那舞台上的幕布就是屏中屏。它不仅仅是展示影像的场所，具有其舞台艺术性，它本身也是舞台上的一个道具，具有物质性。这个身兼艺术性和物质性的道具为观众提供了新视角，同时也划分了舞台空间，更重要的是，它在舞台上一样接受着演员的观看，作为映照人物内心的一面镜子而存在，为观众提供了一种新的观看方式，来审视人物内心世界。所以，重屏为演员表达和观众观看打造了一个二维的心理空间。

前文我们说过，博戈莫洛夫舞台上通常会设置三至四块屏幕（有时舞台前方和后方也会放置），不过舞台中央区域的屏幕一般是可升降的投影幕布，升起时，它悬在舞台上方，落下之后，就成了演员身后的隔板，将前台再次区隔出"前台"和"后台"。并非所有剧情都发生在"前台"（比如彼得枪杀沙托夫的场景就发生在"后台"），实时影像同步呈现在屏幕上。这就进一步压缩了外部行动在舞台上的比重（同理，《罪与罚》甚至没有呈现，直接略去了拉斯柯尔尼科夫杀害老太婆的戏）。这样，更多的舞台空间让给了内心世界。屏幕就是我们进入人物内心世界的入口，或者说，就是人物内心世界本身。演出中，当演员直视摄像机的时候，往往就是人物凭借独白揭露自己内心世界之际。人物仿佛在与另一个自己对话，构建另一个舞台叙事声音。

《陀思妥耶夫斯基的群魔》里沙托夫因意见不合与斯塔夫罗金产生冲突，这场戏将影像与字幕的功能发挥得相得益彰。沙托夫先是给了斯塔夫罗金一记耳光（这也是这场正面冲突唯一的外部肢体表达），斯塔夫罗金愤怒地抬起手，要回一巴掌，但手停在半空中。这场戏动用了四个屏幕，舞台正后方的屏幕上是摘自《路加福音》的文字"斯塔夫罗金想到'如果有人打你的右脸，将你的左脸也转过来由他打'"，而左右两侧以及上方屏幕投射的是斯塔夫罗金背在身后紧握着的拳头的特写镜头。于是，人物内心与动作之间的冲突所隐藏的巨大张力跃然于重屏这个空间之中。由此可见，屏幕作为一种物质性和艺术性的综合体，在博戈莫洛夫的舞台上发挥着直抵内心世界至深处的独特功能。

经过上述分析我们可以看到，博戈莫洛夫在俄罗斯当代年轻戏剧导演中称得上是一位最大胆的舞台实验者。他打破了我们对经典作品形式的固有印象，甚至在某种程度上重新定义了戏剧舞台呈现原则，让观众看到一个现代简约又真诚纯粹的戏剧舞台。博戈莫洛夫执导的戏剧作品是最偏离原作的尝试，因为不论剧本本身，还是其舞台呈现手段，都突破了传统戏剧范畴，但它同时又是最贴近原作的尝试，剥离一切非传统的技术外壳之后，显露出来的依然是在俄罗斯戏剧学派心理现实主义框架下极具现代主义意味和现代生活指向的原作精神内核。也有观点认为博戈莫洛夫的手法影响了观剧体验，但这种大胆尝试作为当代新锐导演对心理现实主义的传承与创新，本身就彰显了俄罗斯戏剧学派在当下时代的鲜活生命力。

结　语

20世纪初，俄罗斯象征主义剧作家针对当时戏剧创作手法和舞台表现理念尝试了大胆的方法论改革，探索出俄式象征主义戏剧形态，希望在舞台上创造一种生活模型，融合彼岸之理想与此岸之现实。那个时代广为知识分子阶层接受的几位先哲思想为他们锐意创新提供了方法论精华。柏拉图"二元世界"作为本体论基础让象征主义剧作家在两个世界相互作用中认识世界，把握二者之联系，吸收叔本华思想的认识论框架，确立主客一体的非理性直观方式，将个体意志上升为世界本体意志，宣称"我"即世界，同时借尼采之二元冲动模式，融合其为创造的意志力激情。他们亦在弗·索洛维约夫学说里找到俄罗斯本土方法论支撑，关注点从两个世界所谓的等级区分转向理想存在与现实存在相互作用，认为美更接近本质，是理想存在引起的现实存在改变，哲学功用在于知行合一，两个存在内在有机融合，用完整知识认识世界本原，改造世界，创造新人。

上述柏拉图、叔本华、尼采、索洛维约夫四位哲学家的思维方式在俄罗斯象征主义诗歌领域未掀起明显的方法论变革，但他们在艺术与生活交织的戏剧领域，则引导作为剧作家的象征主义者走向融合两种世界体验，指向一个共同目标——在舞台上创造新现实、改造生活，突破戏剧与生活二元对立模式，增强戏剧表现力。他们结合自身思想探索提出象征主义戏剧建构思想，首先致力于打破舞台与生活之界限。维·伊万诺夫和索洛古勃主张用秘仪蕴含的群体精神重新认识戏剧，认为戏剧是群体性活动，实现生活按照仪式模板进行群聚化改造，别雷更看重戏剧在剧院外建构生活方式的力量，象征主义风格模拟秘仪群体精神，而勃洛克一改用仪式扩展戏剧或用戏剧组织生活的一方屈从另一方的突破模式，戏剧转型与生活改造并举，建立"民众戏剧"；基于围绕舞台与生活新型关系的思考，剧作家普遍认为必须抛弃戏剧"反映论"思维，洞悉来自另一个世界的真实，同样借助群体精神实现观众与演员在集体创作形式中二元共生并依托基于现实的假定性想象建立舞台与生活之关联；俄罗斯象征主义戏剧思想归于塑造"新人"，人物塑造从外在描写与分析转向个体内在深层意识领域，对外在动作夸张化处理，增强身体表现力，用合唱和共情使个体具有群体性特征，展现全新的人。

俄罗斯象征主义戏剧二重整合方法论特征在剧本创作层面表现为戏剧场面、戏剧冲突和戏剧人物的相应新形态。戏剧场面是一定时间、环境内人物、行动的组织方式，仪式化场面以仪式的理想世界模式组织人物关系和行动，唤醒戏剧的仪式记忆，将个体置于群体存在中。其中，合唱是个体存在新形式，合唱精神的核心在于个体融入群体之后获得升华，而无序之力组织戏剧场面则是在解构既定秩序中建构基于群体精神

的新现实;俄罗斯象征主义戏剧冲突打破了二元对立模式,归于二重整合,使个体与外在力量的对抗让位于个体内部独立的冲突形态,升华个体精神,同时,立足个体内在双重体验,将两个现实的思考融于一身,而在个体之外,冲突形态基于个体与他人趋向融合的非矛盾关系,在个体消亡中隐射新现实;在俄罗斯象征主义戏剧里,人物塑造是人与世界的融合方式,通过类型化人物以及抒情化的人物将人物抽象为某种类型,成为作者的思想、情感符号,面具、木偶式的人作为特殊类型双重化人体表现,使人以形而上精神体验融入世界。剧中核心人物具有双重体验,立足于人格解体这种自我认知机制成为主客一体的观审方式,实现个体意志上升为世界意志。

象征主义本身作为一个美学反叛运动兴起,反叛旧有的审美秩序,主张艺术要创造生活,将革命视作颠覆传统、创造新现实的自然力。对变革即将降临的预感,尤其1905年革命,让一批象征主义者意识到艺术家是不可能抵御社会巨变的。他们开始探索将艺术与民众联系起来的路径。象征主义戏剧正是在这个时刻出现。象征主义向往另一个缥缈的美好世界的审美神秘主义思维延续到了布尔什维克身上。左翼戏剧以更为直接的姿态介入国家的政治生活和社会生活,依托戏剧直观展示的优势,积极对民众产生影响。而前期象征派剧作家所讨论和探索的一系列手法也自然而然进入了左翼戏剧活动家的视野,像勃留索夫和维·伊万诺夫甚至直接参与过早期左翼戏剧思想的理论建构。于是,象征主义戏剧手法以变体的形式与左翼戏剧的创作环境融合,产生了节庆表演和吸引力戏剧这种注重符号化处理方式的左翼戏剧形式。

象征主义戏剧作为一种戏剧类型已然进入历史,而作为19、20世纪

之交的戏剧改革思想，其方法论亮点依然能够照见当今剧坛。一方面，戏剧形态有必要摆脱写实束缚，观众走进剧院可以尝试撕毁与剧情的契约，另一方面，观众具备欣赏非写实戏剧的潜力，但剧本切忌为非写实而非写实，超越现实的内心体验需要基于戏剧形态与观众被压抑情感建立关联，在心理隐秘层面挖掘剧本价值；作为戏剧特殊属性的氛围源于戏剧的原始秘仪形态，在表现非写实戏剧方面效果远胜于剧情和台词，当观众明确剧作家氛围营造手段和隐含意义时，氛围戏剧能够促发观众内在体验；在剧场外，戏剧借助象征主义方法可以实现身体与内心体验对接与内在交互影响，在心理剧框架内运用象征主义方法营造整体氛围，取得戏剧治疗的务实性效果。

　　一部好戏经久不衰不只因其构思巧妙或内涵发人深省，更在于它已成为某一议题的论坛，这正是《俄狄浦斯王》《哈姆雷特》《等待戈多》等一批剧作跨越千百年成就永恒经典的关键。较之其他流派，处于转折期的象征主义戏剧发展史相对短暂，其意义更多在于开创了20世纪不同以往的戏剧建构思想，在戏剧领域解救被理性淹没的主体。象征主义戏剧留给后世的剧作不多，但它已然成为一种创作手法及思想的论坛，如满天星斗一般散落在后来各个戏剧流派。俄罗斯象征主义戏剧在不经意间诞生出不少至今仍未过时但在当年却不合时宜的主张，其中一些前卫思想通过爱森斯坦、梅耶荷德、瓦赫坦戈夫等人进入了以福金、里·图米纳斯和博戈莫洛夫为代表的当代俄罗斯戏剧导演的艺术遗产名录。象征主义戏剧思想以别样的方式扩展了现实主义戏剧走向更大创新的可能。

　　另一方面，以今日视角观之，俄罗斯象征主义戏剧的局限也恰恰出

现在其锐意改革之处。剧作家努力打破现实主义戏剧框架的同时，在某些方面的大胆尝试却在一定程度上违背了戏剧的基本原则，导致在有限的舞台条件下排演剧本的难度倍增，所以，不少作品不得不止于案头。不得不承认，当年象征主义基本流行于所谓的"精英"圈内，颇有如今的小资情调和文青范儿，其思想主张也极具阶层特色。剧作家针对戏剧艺术的诸多处理高估了观众的接受能力，作品也超出了观众的理解范围，一些独具个性化的剧本写作手法甚至对于圈内专业人士来说都极其难懂，更遑论以此改造大众的生活方式了。因此，反观象征主义戏剧在一定程度上对于当代戏剧改革具有借鉴意义。

余　论①

象征主义戏剧在我国俄罗斯文学研究领域是一个关注度较低的题目。谈到俄罗斯戏剧（按照我国惯用分类，这里指的是话剧），我们想到最多的是契诃夫、亚·奥斯特洛夫斯基、果戈理、万比洛夫以及罗佐夫。以上几位，可以说，分别在一定程度上代表了整个19世纪俄罗斯戏剧和20世纪苏联时期戏剧创作所取得的最高成就，也从整体上勾勒出了二百年来俄罗斯本土戏剧的大致发展脉络。然而，对戏剧象征主义阶段的探索却至今仍属于我国俄罗斯戏剧文学研究的盲区。

近几年，随着国内学者对19世纪末20世纪初俄罗斯文学形态多样性的不断开掘，陆续出现了一批与俄罗斯象征主义戏剧相关的论著。早在1993年，周启超教授的专著《俄罗斯象征派文学研究》中就辟有专章介绍那一时期俄罗斯剧坛情况，从戏剧体裁类型角度分类叙述了索洛古

① 本部分曾刊载于《戏剧》2015年第3期，标题为《关于俄国象征主义戏剧的几个问题》。

勃、梅列日科夫斯基、勃洛克等人的戏剧实践，而后1995年郑体武教授在《俄罗斯现代主义诗歌》勃洛克专章关注了这位诗人的戏剧创作。对世纪之交俄罗斯戏剧发展的整体概观做过较全面论述的是汪介之教授的《远逝的光华：白银时代的俄罗斯文化》，其中涵盖了戏剧创作、剧院建设、导演理论的发展情况。通过以上专著我们可以初步了解那一时期俄罗斯剧坛的大致情况，但象征主义戏剧在其中并非研究重点，那些资料对于深入挖掘象征主义的学术价值还是不够的。2011年，余献勤老师的博士论文《勃洛克戏剧研究》第一次尝试去啃俄罗斯象征主义戏剧这块硬骨头。余老师的研究围绕世纪之交俄罗斯剧坛的明星剧作家勃洛克展开，基本呈现出了勃洛克的戏剧创作形态，后续见诸期刊的几篇文章以及在此基础上形成的专著《象征主义视野下的勃洛克戏剧研究》（2014）为国内俄罗斯象征主义戏剧研究奠定了一定的学术基础。

 在为本书整理文献之余，我们也发现了界定相关概念的重要性。因为，研究中概念的混淆将造成国内学界对俄罗斯象征主义戏剧发展的认识混乱。例如，有文章将契诃夫戏剧看作俄罗斯象征主义戏剧的萌芽。这一观点首先在时间上就出现了混乱。文章中列举的契诃夫剧作创作于19世纪90年代末和20世纪初，而俄罗斯象征主义者创作自己的戏剧的观点在19世纪90年代初就出现了，只是其中的个别创作想法最终没能形成真正意义上的象征主义戏剧。另外，"安德烈耶夫是俄罗斯象征主义戏剧的代表"这一论断经常在不少文学史教材和戏剧研究文献中出现，而实际情况是，两者分属不同的戏剧探索形态。

 一些意在讨论象征主义戏剧的文献将这个概念与象征派戏剧混淆，造成戏剧文本选取杂乱，结果是一番论述之后象征主义戏剧的特征仍然

未能彰显。关于"象征主义戏剧"与"象征派戏剧"这两个概念我们在本书绪论中已经给出了界定。我们将象征派戏剧视作类的范畴，而象征主义戏剧属于质的范畴。类的范畴决定了象征派戏剧的定义更多是一个群体活动概念，即象征派作家的戏剧创作活动。这样，以文学派别划分，早在该派别的宣言《论现代俄罗斯文学衰落的原因及新流派》①正式发表之前的19世纪80年代，个别象征派作家就已经转向剧本创作了。梅列日科夫斯基于1888年出版了第一本诗集，但很快就对诗歌失去了兴趣，转向古希腊戏剧翻译，并在《欧洲信使》杂志翻译发表了古希腊三大悲剧诗人的剧作。1890年从克里米亚返回彼得堡的梅氏发表了创作于1887年的剧本《西尔维奥》，1892年秋又创作了四幕剧《雷雨来了》（1893年发表）。可见，时间范围上，象征派戏剧要比严格意义上的象征主义戏剧宽泛，但这一时期他们并未给自己的戏剧创作冠名"象征派戏剧"或者"象征的戏剧"，没有特意去创作一种独具特色的戏剧作品。所以，这些作品多表现出日常生活剧的描写倾向，相对于后来的俄罗斯象征主义戏剧更容易为观众所理解，也比较适合舞台呈现，上演率较高。1897年3月15日勃留索夫在日记中写道"我的象征派戏剧创作"②，这是我们目前能找到的"象征派戏剧"在19世纪末俄罗斯的第一次露面。虽然勃留索夫在日记里表达的创作意向，字面上看，是流派意义的，但实际已显露出一定的戏剧风格主张。换句话说，就是倡导新流派作家要从事戏剧创作且应围绕"象征"做文章。

① 国内的文献对该宣言的发表时间的记载往往略有不同，原因在于，它最早是梅列日科夫斯基在1892年10月底的一次讲座发言稿，同年12月讲了第二次，但直到一年之后，即1893年才出版单行本。

② 勃留索夫，勃留索夫日记钞，任一鸣译，百花文艺出版社，1992，第74页。

19世纪末俄罗斯象征派作家为什么痴迷于戏剧这种文艺形式？原因应该从象征派文学以及戏剧本身说起。俄罗斯象征主义引自欧洲，而戏剧是19世纪末欧洲象征主义的重要战场。易卜生的创作从19世纪80年代中期转向象征风格（如《野鸭》（1884）），但这种象征尚不能称作主义，确切地讲，是高度风格化的现实主义。现实形象发展到极致、高度凝结，就变成了一类形象的象征，从现实主义到象征主义在一定程度上是文学风格流变的必然过程。"戏剧自身的存在意味着它对象征性表演手法具有一种永恒的需要。因此，戏剧中的象征主义可以与现实主义并存，或完全消除现实主义的意象。"①易卜生于1897年与尤勒斯·克拉莱蒂谈话时曾谈到自己的想法是描写人，而不是象征，可以说，象征性人物是高度典型化的人。这些作品中的人物形象都是基于社会现实的，正如乔治·勃兰兑斯认为易卜生戏剧是现实主义和象征主义"共同繁荣了十几年之久"②，是建立在现实生活之上的象征。直到90年代，这种风格经过梅特林克的提纯，变为纯粹的现代戏剧流派。1890年的《不速之客》就是完全不同于易卜生风格的纯象征主义戏剧。在这一大背景下，学习西欧的俄罗斯象征派作家在内心生发出舞台悸动就不难理解了。

戏剧能够吸引俄罗斯象征派作家的另一个原因在于戏剧这种形式本身的特性。戏剧表演以其直观性自然而然成为视觉媒体欠发达时代的重要宣传工具。戏剧自诞生之日起就被打上了"传声筒"的烙印。作为

① 斯泰恩，现代戏剧理论与实践：象征主义、超现实主义与荒诞派，刘国彬等译，中国戏剧出版社，2002，第2页。
② 易卜生，易卜生文集·第八卷，多人译，人民文学出版社，1995，第316页。

戏剧雏形的酒神祭中与神沟通的女司祭就是人类舞台上最早的演员。她的一项功能就是代替信徒的声音。《哈姆雷特》中王子表演谋杀老国王的著名场面正是源于哈姆雷特表达自己想法的强烈愿望。用剧本表达见解主张的例子可以说是不胜枚举。19世纪末俄罗斯象征派刚刚起步，亟须宣传自己的主张以扩大自身影响，对戏剧的情有独钟便与这种宣传欲望紧密相关。二者的关系恰恰是我们今天回顾百年前俄罗斯戏剧发展状况的重要切入点，因为在西欧，象征主义戏剧是戏剧发展的自然结果，而在俄罗斯可以称得上是偶然。19世纪中后期俄罗斯戏剧从屠格涅夫到奥斯特洛夫斯基，再到契诃夫乃至现代派表现为一种断裂式转变，缺少戏剧发展应有的相对完整的演进过程。这也是为什么勃洛克会在《论戏剧》中断言，"戏剧在俄罗斯是舶来品，充满着异域的汁液"[①]。20世纪初戏剧作为重要的宣传媒介深受俄罗斯象征派作家的青睐，而当电影逐渐发展成熟时，戏剧自然而然要让位于更直观、更行之有效的宣传手段，未来派兴盛之时，许多作家转向电影脚本的创作就是一个例子。

说到广义上的俄罗斯象征派戏剧，我们可以列举出如下名单，涵盖主要的象征派作家的戏剧作品。我们按照象征派的发展时期分阶段介绍。早期的主要戏剧活动家是梅列日科夫斯基，这一阶段的作品有《米特里丹和纳坦》（1880）、《秋天》（1886）、《西尔维奥》（1887）、《雷雨来了》（1892）；象征派发展中期，亦即20世纪头十年，我们认为是象征派戏剧活跃期以及真正意义上的象征主义戏剧的成熟期，这一阶段大量作品涌现，其中有安年斯基的"古希腊悲剧

① Блок А. А. Собрание сочинений. в 5 т. Л.: Государственное издательство художественной литературы, 1962, с. 168-169.

四部曲"（1901-1906），伊万诺夫的《坦塔罗斯》（1904），勃洛克的抒情剧三部曲（1906）、《命运之歌》（1908）、《玫瑰与十字架》（1912），勃留索夫的《地球》（1905）、《死去的普罗特西劳斯》（1911）、《旅行者》（1910），索洛古勃的《死亡的胜利》（1907）、《智蜂的馈赠》（1906）、《爱情》（1907）、《管家万卡和侍从让》（1907）、《夜之舞》（1908）；象征派发展后期表现出集体反思的倾向，因此戏剧形态也相应发生了变化，戏剧的象征主义特征不再明显。另外，经过20世纪前十年关于象征主义的大讨论，诸位作家逐渐找到了各自的志向所在，并根据自身理论主张对戏剧中的象征主义做了不同处理，如伊万诺夫的"现实主义象征主义"[①]、勃留索夫的"假定性的象征主义"[②]、勃洛克强调戏剧的人民性，所以这一时期的俄罗斯象征派戏剧往往模糊象征主义轮廓，向其他戏剧体裁类型渗透，书中我们讨论的左翼戏剧便属于其中的一个例子。此类例子还有梅列日科夫斯基的宗教神秘剧，实际上梅列日科夫斯基的戏剧创作从没真正选择象征主义道路，而是试图开创独特的宗教剧，实践他的"新宗教"思想；还有勃洛克的最后一部剧《拉美西斯》，历史场面和剧本立意反映出此时的勃洛克将"狂暴的民众"作为一种美学力量引入戏剧，藉以思考"人民与知识分子""知识分子与革命""文化与自然力"等问题。

通过上述例子我们可以看出俄罗斯象征派作家的戏剧创作跨越了大致三十年，其间涌现了不少剧作，但并非都称得上象征主义戏剧，很多

① 汪介之，维·伊万诺夫的文学理论与批评建树//国外文学，2000(2)。

② Театр. Книга о новом театре: Сборник статей. СПб.: Шиповник, 1908, c. 243.

象征派作家的戏剧理念并没有结出象征主义戏剧的果实，另外一些作家则在探索过程中逐渐离弃了创作象征主义戏剧的初衷。这是戏剧发展、理论繁荣的正常表现，不存在孰优孰劣的硬性划分，我们尝试从象征派戏剧中抽取出象征主义戏剧为的是学术研究之便以及为进一步分析象征主义戏剧中的具体问题铺设前期道路。

作为整个象征主义戏剧发展的一个分支，俄罗斯象征主义戏剧自然具备该戏剧风格的普遍特征——通过隐喻、暗示、象征、假定等手法在剧本中描述可见世界与那个理想世界的应和关系。这是一个必要非充分条件，即象征主义戏剧一定具有上述特征，但使用上述手段尤其是象征方法的剧本不一定属于象征主义戏剧。这是一对必须严格区分开来的概念，否则一切谈论象征主义戏剧的概念都将毫无意义。

象征与广义的象征主义均为表现手法，都是一种从哲学思考进入文学创作的美学方法。象征作为一种表现手法进入戏剧创作起于戏剧这种艺术形式诞生伊始，古希腊悲剧剧本中关于场景、道具的使用已经具备了象征性功能。我们可以将普罗米修斯的锁链看作对人类灵魂的束缚，也愿意将安提戈涅刨泥埋尸体的双手看作人类对专制的反抗。我们甚至能够通过几根柱子把整个舞台想象成俄狄浦斯的宫殿，戏剧本身就是象征，象征着人类的祭祀活动。19世纪末，契诃夫、易卜生等一批现代戏剧改革家将象征手法的运用提升到一个新高度。然而，我们不会将这些象征的运用称作严格意义上的象征主义。"主义"一词在西方思想话语中虽不是神圣的后缀，但被冠以"主义"的名词通常要有一套系统的思想。关于"象征主义"理论的著述汗牛充栋，我们没必要再梳理一遍，做重复工作。简言之，象征主义主张以象征感知那种不受人控制的神秘

力量，藉此思考人的存在问题、参悟本质世界、无限接近表象世界背后的本真状态。实际上，上文描述象征主义戏剧总体特征的那句话已经点明两者的区别所在。象征主义与象征手法的象征生成机制是不同的。象征手法生成机制的基础是建立象征物与世界的联系，指向为人们所理解的世界，象征主义是结构文本的方法，通过一系列象征（可以是具体象征物，也可以仅仅是象征意义）营造出整体象征氛围，指向那个应有的世界，其生成机制立足于建立可见世界与理想世界的联系。例如，契诃夫的樱桃园固然是美的象征，不过象征的落脚点仍然是逻辑地建构象征与现实世界的联系，而象征主义戏剧的象征与形而上世界的联系具有神秘性和非理性色彩。梅特林克那个无形的"闯入者"和辛格那个被未知力量推着出海的"骑马人"营造的感受无时无刻不是神秘的，人在这些力量面前无能为力。所以，象征主义者总被看作"颓废派"，尽管两者性质上存在差异。个别学者尝试在契诃夫戏剧与象征主义戏剧之间找到某些本质上的联系，虽然两者确实存在关联，但并非同质的。我们认为，从两者性质层面考察俄罗斯戏剧形态的流变较之单纯将其归为一类做溯源式梳理更具有建设性意义。

同时期另一位经常被认为是俄罗斯象征主义戏剧作家的是列·安德烈耶夫，重要依据是其作品中多次运用象征和对内心的渲染。但根据上文我们表述的象征生成机制，安德烈耶夫的大部分剧本不属于真正意义上的象征主义戏剧。以《人的一生》为例，舞台一角那盏燃烧的蜡烛通常被看作安氏象征的标志之一，象征着人不断消耗的人生，无名无姓的主人公"人"则普遍地象征整个人类。实际上，这部剧里的象征建立的是象征物与可见世界的联系，描绘的是我们在这个世界上的生存轨迹。

如果说剧本中的象征主义倾向，我们宁可认为体现在这种描绘足以引起人们对人生的思考，但这一象征的生成并非象征主义那样着力呈现可见世界与另一个理想世界的联系，而且两个世界的联系在象征主义剧作家看来往往具有一定的神秘性和非理性特征，在剧本中常表现为无逻辑的剧情、无冲突的冲突、非人格化的人物等等。不可否认的是，安氏也创作过一些极具象征主义特征的剧本，如《黑面具》，但从整体看，我们倾向将安氏戏剧创作列入泛心理剧的探索。

称其为泛心理剧类型也正是因为剧本中占有重要地位的是心理描写，戏剧语言呈现出心理化，一切为渲染某种心理环境服务。心理描写是象征主义戏剧的一个标识，也是之前诸多戏剧流派的常用手法。即便如此，此处涉及的三种心理描写之间仍然存在明显差异。第一，安德烈耶夫的心理描写不再只是剧情的点缀、协助刻画人物性格，而是转而从配角变身为主角，构成剧本的主要呈现对象，现实世界中的某种心理氛围正是安氏大部分剧本欲把握好的关键内容。这种转变也是自19世纪中期以降西方非理性主义哲学和戏剧理论围绕"意志"展开的戏剧本质论说共同影响的结果。第二，尽管心理描写在安氏剧本中功能显著，但不具备俄罗斯象征主义戏剧心理描写的世界本体意义，换言之，前者描写世界中的心灵，从世界深入内心，后者描写心灵中的世界，从内心扩张至世界。所以，我们更倾向以泛心理剧的标签接受安德烈耶夫的戏剧创作。

我们一直在努力将俄罗斯象征主义戏剧同其他各种相关类型的戏剧区别开来，目的是营造一个相对明晰的环境，尝试总结它的主要特征。另一个世界对象征主义者未知、神秘，却有着无限的吸引力，向那个时

空的窥视蕴含着象征主义者的创作张力。象征被认为是最好的发力点，可以撬动对理想世界的集体幻想。"象征需要的是看透与无限精神元素相关联事件的能力，因为世界正是建立于这一精神元素之上。"① 象征赋予了他们特殊的力量。这样，俄罗斯象征主义戏剧的一个重要特征可归为：在戏剧中建立现实世界与理想世界联系的最佳途径是象征。象征作为直接体验另一个神秘世界的方法，是别尔嘉耶夫认为的"连接两个世界的桥梁"②。铺设这座桥梁，象征物只是一块块石头，真正搭建起它的整体架构，使其发挥功能还要借助整体的象征氛围。象征主义不是简单的指一说二，也不是一个一个的象征，而是象征地联系，将存在的各个方面统一起来，指向世界模型。一百年前安·别雷就表述过类似观点。这是俄罗斯象征主义戏剧与西欧象征主义戏剧的共同身份标识。

所以，俄罗斯象征主义剧作与西欧象征主义剧作共享着一些该流派特有的戏剧语言。首先，俄罗斯象征主义戏剧的情节为架设那座桥梁服务，剧情所指在于彼岸世界，因此故事往往发生在一个现实中不存在的假定环境中。我们可以在这些假定时空中大致看到三种类型。

第一种是日常生活型。这类剧本往往基于日常生活中的结构确立人物关系，剧情并非反映日常现实，而致力于挖掘象征主义能指意义。我们借用尼采的术语称之为"魔变"的现实。尼采的"魔变"指酒神节庆时，酒神的信徒把自己看成萨提儿，而作为萨提儿他又看见了神，他在他的变化中看到一个身外的新幻象。"魔变"的现实恰好点明日常生活

① 引自А. Л. 沃伦斯基刊载于1893年《北方信使》上的文章，见Северный вестник. 1893(3)。

② Бердяев Н. Воспроизводится по изданию: Философия свободного духа. М.: Республика, 1994, с. 51.

现实在象征主义氛围中改变原本的面貌,将现实的本质幻化为新的假定现实。属于这一类的有勃留索夫的《地球》、索洛古勃的《爱情》《管家万卡和侍从让》等。在这些剧本里日常现实或被置于末日启示录的情境中,或被做了荒诞化处理,"干群关系"、父女关系、主仆关系被神秘的、非理性情感所攫取,在此岸现实中迸发出彼岸的因子。

假定时空第二种是抒情型。勃洛克的剧作是典型。在这一类剧作中,抒情突破了心理描写的基本功能局限,被剧作家运用到神乎其神的地步。它可以传递某个人物的内心信息,也可以作为某类情感的象征,甚至经常被形象化为抽象人物,对剧情发展起着重要作用。抒情成为戏剧世界的结构原则。勃洛克剧本里的阿尔列金跳出窗户,坠入虚空,而象征主义剧作家透过抒情,进入通向另一世界的感应领域。抒情放大了感应彼岸世界的频率,以至于多为诗人出身的俄罗斯象征主义剧作家对这种方法青睐有加,剧本中经常运用诗体对白。勃洛克的抒情型假定风格后来也直接促成了梅耶荷德对假定性戏剧的舞台探索。

第三种类型是古希腊神话型,伊万诺夫和安年斯基的戏剧创作和理论就是专注于这一类型的探索。古希腊神话不管是情节,还是人物关系,都提供了一些固定模板,他们根据各自的理论追求对神话中的元素进行改动,经过重新组合和阐释,神话故事往往能够取得一定的象征主义意义,因为神话人物和基本故事框架是高度类型化的,有意识地排列可以构建出剧作家认为的世界模型。安年斯基将这种排列组合解释为"神话的时代化""将古希腊世界与现代心灵融合"[1],把古代神话与

[1] Анненский И. Меланиппа-философ. СПб.: Типо-литография М. П. Фроловой, 1901, с. 6.

现代心灵结合起来。伊万诺夫则把古希腊神话中的集合性精神运用到剧本中以抵抗当代的个人化倾向。象征主义剧作家的做法并非神话的"现实主义"解读，而是挖掘其精神力量。布格罗夫在《俄罗斯象征主义戏剧》中准确抓住了这一要义，"俄罗斯象征主义者将历史现实意义赋予神话，但主要提取的是历史现实精神层面的东西"[①]。神话故事本身就具有象征主义色彩。因此，勃留索夫认为它蕴含着一种有意的假定性（сознательная условность）。神话模板是固定的，在象征主义剧本中的涵义则取决于剧作家的阐释。我们可以看到伊万诺夫将坦塔罗斯的神话和伊克西翁以及西西弗斯的故事串联，取三者"永恒的惩罚"这个共同点（坦塔罗斯的三重痛苦、伊克西翁的火轮、西西弗斯的石头）勾勒"新人"的本性特征。我们也可以理解面对同一个故事——拉俄达弥亚的悲剧，不同作家写出了象征主义的不同韵味。[②]

　　象征主义剧作家对戏剧假定性[③]的偏爱是非理性主义哲学在戏剧领域激起的必然转变。用混沌理论分析，假定时空属于非线性系统，主宰是无序。该系统具有多样性和多尺度性，为事件进展提供了各种可能。该系统的重要特征就是一个微小事件引起的连锁反应可以导致整个系统发生变化。因此，这里的事件看上去似乎缺乏逻辑，没有传统情节中的"合情合理"，但偶然性正是这个系统的逻辑。"钉子缺，蹄铁卸；蹄

①　Бугров Б. С. Драматургия русского символизма. М.: Скифы, 1993, с. 19.
②　索洛古勃、勃留索夫和安年斯基都创作过基于这个悲剧的剧本，分别为《智蜂的馈赠》《死去的普罗特西劳斯》和《拉俄达弥亚》。
③　戏剧假定性包括剧本层面戏剧语言的假定性和舞台语言的假定性，先前的俄罗斯象征主义戏剧相关研究文献大多指的是后者，此处论及的剧情、冲突、人物等因素属于剧本的假定性。

铁卸，战马蹶；战马蹶，骑士绝；骑士绝，战事折；战事折，国家灭"的民谣反映的就是这种无逻辑的逻辑。非理性的方法被勃留索夫视作艺术认识世界的另一种方式，是"打开秘密的钥匙"。

假定性在一段时期内成了俄罗斯象征主义戏剧的创作原则。对戏剧假定性需求导致相关戏剧语言的改变。谭霈生教授在《戏剧本体论》中将常见的戏剧人物关系分为矛盾关系和非矛盾关系，前者引起的是冲突和抵触，后者引起的是非冲突。象征主义戏剧中的冲突往往不再意味着对立和抵触，也可以是形象本身的融合，人物的对立经常没有导致冲突的爆发，而代之以矛盾"莫名其妙"的消解。在冲突中展现性格让位于通过所谓的对立传达情愫。毫无疑问，这种关系中的人物必然发生一些变化。性格、身世背景、外貌甚至语言这些元素对于象征主义戏剧人物并非明确的。他们甚或表现出"超凡脱俗"的气质，甚或毫无形象可言，甚或扮演着作者"意志"的化身，甚或"脱胎换骨"地象征着一种情感。人物形象变动不居，人的身体仅仅称之为表象。人与周围环境的界限模糊不清，木偶化、塑像化、面具是象征主义戏剧塑造人物的常用手法。人物统一于整体象征氛围，甚至统一于作者至高无上的"意志"[①]。象征主义戏剧描写人物的最终目的是展现内心世界，而且这个世界是能够感应另一世界的。

那个未知的神秘理想世界是象征主义剧作家力求刻画的东西，但这里已然隐含着一个悖论。如果那个真实世界只有通过象征无限接近，

[①] 该主张可参见索洛古勃的戏剧理论文章《唯意志剧》(Театр одной воли)，该文章收录在《Театр. Книга о новом театре》: Сборник статей. СПб.: Шиповник, 1908, c. 289。

那么它永远无法被明确描绘出来，只能存在于体验中。因此，两个世界的联系只能是朦胧的、不可捉摸的、只可意会不可言传的。在这个问题上，俄罗斯象征主义戏剧提出了独具特色的方法，换言之，俄罗斯象征主义者借助戏剧这种直观宣传手段为自己确立了一个乌托邦式的使命——创造生活。

"创造生活"使得俄罗斯戏剧中的象征主义披上了不同于西欧的外衣。一切与象征主义戏剧有关的手法，其美学价值在于确立生活的典范，"艺术向生活渗透"。这是世界观层面的，因为内心体验的真实上升为世界真实。戏剧描写的对象是心灵中的世界，个人即世界。别雷在后期反思象征主义的文章《作家日记》中很明确地解释了这个理念："'我'已然不只是作为一个主体或个性思考，而是作为一个更宽泛的'我'思考，融合了世界和个性。'我'是一个群体精神。世界——在我之中，我即世界，世界不是世界，'我'不是'我'……大'我'是客观存在物单体与世界或集合体的桥梁，借助它我的内在活动与我之外的事件相结合。"①别雷阐述的大"我"指的就是俄罗斯象征主义戏剧的最终目标——创造新人。

西欧象征主义戏剧指向另一个世界，贬低现实世界，高扬象征的世界，因此，剧中静态的沉思往往被看作对待生活的颓废态度，而俄罗斯象征主义戏剧在美学上另辟蹊径，象征所指没有止于两个世界的对立，而试图创造一个新的现实，按照美的尺度再造人类。因为，在他们看来，象征不仅是艺术创造的魔棒，而是创造本身，"象征一旦被创造出来，创作机制就赋予它作为本体存在的机能，而这是与我们的意识不相

① Белый А. Дневник писателя//Записки мечтателей, 1919(1).

干的"①。在剧本中,俄罗斯象征主义作家提出了新现实的各种结构原则,有伊万诺夫的"聚合性"、索洛古勃的"唯意志"、勃洛克的"知识分子与人民结合"等等。这一时期,俄罗斯戏剧中的象征主义大多表现出"现实主义象征主义"倾向,这是不同于西欧象征派的更加"入世"的追求。周启超教授将他们的"创造"实质总结为:"创造这派文学家所向往的现实性,是把这派文学家的审美理想现实化——即按照美的尺度、艺术的规律并借助于艺术的手段来重建生活,是把世界存在本身固有的'神秘的美'与'审美性'突出到整个存在系统结构的第一位,使'美'的能量从'善'与'真'的纠葛中释放出来,在人们的心灵中烛照出来。"②

俄罗斯象征主义戏剧主要是20世纪前十年俄罗斯象征派作家创作的一系列剧本,主张用象征的思维探索世界本质、以象征主义美学尺度构建新世界。如今,我们反观俄罗斯象征主义戏剧的初衷时,不难发现它的理想是难以实现的,因为,剧本的艺术手法、整个戏剧美学理念对于观众都是陌生的、玄之又玄的,故无法在观众心中产生共鸣,也就达不到烛照之目的。然而,在象征派作家创造力迸发的年代,一个个思想的火花澎湃闪烁,预示着整个20世纪现代戏剧思想的燎原之火。

① Белый А. Символизм как миропонимание. М.: Республика, 1994, с. 140.
② 周启超,俄罗斯象征派文学研究,社会科学文献出版社,1993,第60页。

参考文献

一、俄文文献

（a）作家作品类

1. Анненский И. Ф. История античной драмы[M]. Гиперион, 2003.

2. Анненский И. Ф. Книга отражений[M]. Тип. Труд, 1906.

3. Анненский И. Ф. Материалы и исследования[M]. М.: Изд–во Литературного ин–та им. Горького, 2009.

4. Анненский И. Ф. Стихотворения и трагедии[M]. Л.: Советский писатель, Ленинградское отделение, 1990.

5. Бальмонт К. Три расцвета[J]. Северные цветы ассирийские. 1905.

6. Белый А. Дневник писателя[J]. Записки мечтателей, 1919(1).

7. Белый А. Москва: Драма в пяти действиях[M]. Наследие, 1997.

8. Белый А. Москва[J]. Театр, 1990(1).

9. Белый А. Основы моего мировоззрения[J]. Литературное обозрение, 1995, 4: 13–37.

10. Белый А. Пасть Ночи[J]. Золотое руно, 1906(1).

11. Белый А. Петербург: Историческая драма[M]. М.: Прогресс–Плеяда, 2010.

12. Белый А. Почему я стал символистом[M]. DirectMEDIA, 1994.

13. Белый А. Пришедший[J]. Северные цветы, 1903(3).

14. Белый А. Собрание сочинений. т.8[M]. Арабески. Книга статей. Луг зеленый. Книга статей, 2012.

15. Белый А. Символизм как миропонимание. Сост., вступит. ст. и прим. Л. А. Сугай[M]. Республика, 1994.

16. Блок А. А. Ваш А. Блок. Собрание сочинений: Стихотворения, поэмы, драматургия, публицистика. Хроника жизни и творчества[M]. Издательский Центр «Классика», 2006.

17. Блок А. А. Собр. соч. в 8 тт. М.–Л., 1962.

18. Блок А. А. Стихотворения и поэмы: Стихи, дневники, письма, проза[M]. Изд–во Эксмо, 2007.

19. Блок А. А. Стихотворения. Поэмы. Проза./Сост., предисл. и коммент. А. М. Туркова; худож. В. В. Медведев. М.: СЛОВО/SLOVO, 2004.

20. Блок А А. Полное собрание сочинений и писем в 20 томах: Драматические произведения (1906–1908)[M]. Наука, 2014.

21. Блок Л. Д. И быль, и небылицы о Блоке и о себе. Verlag K. Presse, 1979.

22. Брюсов В. Я. Земная ось[M]. Триада–Файн, 1993.

23. Брюсов В. Я. Искания новой сцены[J]. Весы, 1906(1).

24. Брюсов В. Я. Народный театр Р. Роллана[J]. Русская мысль, 1909 (5).

25. Брюсов В. Я. Ненужная правда[M]. Собр. соч, 1902, 6: 62–73.

26. Брюсов В. Я. Ночи и дни. Вторая книга рассказов и драматических сцен[M]. 1908–1912 гг.. М.: Скорпион, 1913.

27. Брюсов В. Я. Собрание сочинений в 7 томах[M]. М.: Худ. лит, 1973.

28. Виноградов–Мамонт Н.Г. Красноармейское чудо[M]. Л.: Искусство, 1972.

29. Иванов Вя. И. По звездам. Борозды и межи[M]. 2007.

30. Иванов Вя. И. По звездам[M]. СПб.: ОРЫ, 1909.

31. Мережковский Д. С. Драматургия/Вст. ст., сост., подгот. текста и коммент[M]. Е.А.Андрущенко. Томск.: Изд–во Водолей, 2000.

32. Мир искусства (в 12–и томах) [J]. 1899–1904.

33. Пиотровский А. За советский театр, Л.: ACADEMIA, 1925.

34. Пиотровский А. Театр. Кино. Жизнь. Л.: Искусство, 1969.

35. Соловьев В. С. Сочинения в двух томах[M]. М.: Правда, 1989.

36. Сологуб Ф. Собрание сочинений: в 8 т.[M]. М.: Интелвак, 2002.

37. Сологуб Ф. Собраніе сочиненій в 12 томах[M]. Изд. «Шиповник», 1909.

38. Троцкий Л. Сочинения(1925–1927). Том 2[M]. М.: Госиздат, 1927.

39. Хомяков А. С. Полное собрание сочинений: В 8 томах[M]. Москва, 1904.

（b）研究专著类

40. Аксёнов И. А. Сергей Эйзенштейн: портрет художника[M]. Всесоветское творческо–производственное объединение «Киноцентр», 1991.

41. Альтшуллер А. Я. Нинов А А, et al. Русский театр и драматургия 1905–1907 годов: сборник научых трудов[M]. Ленинградский гос. ин–т театра, музыки и кинематографии им. НК Черкасова, 1987.

42. Альтшуллер А. Я. Нинов А А, et al. Русский театр и драматургия 1907–1917 годов: сборник научых трудов[M]. Ленинградский гос. ин–т театра, музыки и кинематографии им. НК Черкасова, 1988.

43. Батракова С. П. Театр–Мир и Мир–Театр: творческий метод художника XX века. Драма о драме[M]. М.: Памятники исторической мысли, 2010.

44. Бачелис Т. И. Гамлет и Арлекин: сборник статей[M]. М.: Аграф, 2007.

45. Бобылева А. Л. Западноевропейский и русский театр XIX–XX веков[M]. М.: ГИТИС, 2011.

46. Борисова Л. М. На изломах традиции: Драматургия русского символизма и символистская теория жизнетворчества[M]. Таврический национальный университет им. В. И. Вернадского, 2000.

47. Бугров Б. С. Драматургия русского символизма[M]. М.: Скифы, 1993.

48. Бугров Б. С. Русская драматургия конца XIX–начала XX века. Пособие по

спецкурсу[M]. М.: Изд–во Моск. ун–та, 1979.

49. Вислова А. «Серебряный век» как театр[M]. Российский институт культурологии, 2000.

50. Волков Н. Д. Александр Блок и театр[M]. 1926.

51. Волконский С. Выразительный человек: сценическое воспитание жеста[M]. СПб: Сириусъ, 1913.

52. Волошин М. А. Федор Сологуб. Дар мудрых пчел[M]. О Федоре Сологубе. Критика. Статьи и заметки/сост. Ан. Чеботаревской. СПб.: Навьи Чары, 2002.

53. Воскресенская М. А. Символизм как мировидение Серебряного века[M]. Логос, 2005.

54. Галушкин А. Ю. Литературная жизнь России 1920–х годов: события, отзывы современников, библиография. Российская акад. наук, Ин–т мировой лит. им. А. М. Горького[M]. ИМЛИ РАН, 2006.

55. Герасимов Ю. К. Вопросы театра и драматургии в критике А. Блока[M]. Л., 1963.

56. Герасимов Ю. К. Прийма Ф. Я. История русской драматургии: вторая половина XIX – начало XX века до 1917г. [M]. Изд–во Наука, Ленинградское отд–ние, 1987.

57. Герасимов Ю. К. Очерки истории русской театральной критики. Конец XIX–начало XX века[M]. Л.: Искусство, 1979.

58. Громов П. П. А. Блок: его предшественники и современники[M]. Сов. писатель, Ленинградское отд–ние, 1986.

59. Грунтовский А. В. Русский театр[M]. СПб.: Издательский Дом «Русский Остров», 2012.

60. Давыдова М. В. Художник в театре начала XX века[M]. Наука, 1999.

61. Евреинов Н. Н. Театральные новации[М]. Пг.: Третья стража, 1922.

62. Ермилова Е. В. Теория и образный мир русского символизма[М]. Наука, 1989.

63. Забродин В. Эйзенштейн: попытка театра[М]. Эйзенштейн–центр, 2005.

64. Зноско–Боровский Е. А. Русский театр начала XX века[М]. Прага: Пламя, 1925.

65. Иванов В. В. ГОСЕТ: политика и искусство: 1919–1928[М]. ГИТИС, 2007.

66. История русской литературы в 4 т. Том четвертый Литература конца XIX — начала XX века (1881–1917)[М]. Академия Наук СССР. Институт Русской Литературы (Пушкинский дом), Ленинград, 1983.

67. Кандинский В. В. Из истории советской науки о театре. 20–е годы[М]. 1988.

68. Канунникова И. А. Русская драматургия XX века[М]. Флинта, 2003.

69. Керженцев П. М. Творческий театр[М]. Гос. изд–во Петерибург, 1920.

70. Козинцев Г., Крыжицкий Г., Трауберг Л. Эксцентризм[М]. 1921.

71. Краснова Л. В. Поэтика Александра Блока. Очерки[М]. М.: Изд. Львовского университета, 1973.

72. Лавров А. В. Русские символисты: этюды и разыскания[М]. Прогресс–Плеяда, 2007.

73. Литературное наследство: В. Брюсов[М]. Наука, 1976.

74. Лосев А. Ф. Проблема символа и реалистическое искусство. 2–е изд., испр[М]. Искусство, 1995.

75. Майер Б. О., Ляпина. Е. И., Наливайко Н. В. Проблемы русского символизма в философии образования[М]. Изд–во СО РАН, 2008.

76. Максимов В. И. Модернистские концепции театра от символизма до футуризма. Трагические формы в театре XX века[М]. СПб.: СПбГАТИ, 2014.

77. Максимов В. И. Театр. Рококо. Символизм. Модерн. Постмодернизм[М].

СПб: Гиперион, 2013.

78. Мейерхольд В. О театре[M]. СПб: Просвещение, 1913.
79. Минц З. Г. Александр Блок и русские писатели[M]. СПб: Искусство, 2000.
80. Минц З. Г. Александр Блок[A]. История русской литературы: В 4 т. АН СССР. Ин-т рус. лит. (Пушкин. Дом)[M]. Л.: Наука. Ленингр. отд-ние, 1980–1983.
81. Николеску Т. Андрей Белый и театр[M]. Радикс, 1995.
82. Пайман А. История русского символизма[M]. Республика, 1998.
83. Петровская И. Ф. Сомина В. В. Театральный Петербург: Начало XVIII века–октябрь 1917 года: Обозрение–путеводитель/Под общ. ред. И. Ф. Петровской[M]. СПб., 1994.
84. Петровская И. Ф. Театр и зритель российских столиц: 1895–1917[M]. Л.: Искусство, 1990.
85. Родина Т. М. Александр Блок и русский театр начала XX века[M]. Из-во Наука, 1972.
86. Семенова С Г. Русская поэзия и проза 1920–1930-х годов: поэтика, видение мира, философия[M]. ИМЛИ РАН «Наследие», 2001.
87. Смешляев В. Техника обработки сценического зрелища[M]. Всероссийский пролеткульт, 1922.
88. Соколов А. Г. История русской литературы конца XIX – начала XX века[M]. Высш. шк., 2006.
89. Стахорский С. В. Вя. Иванов и русская театральная культура начала XX века: Лекции[M]. М., 1991.
90. Стахорский С. В. Искания русской театральной мысли[M]. Свободное изд-во, 2007.
91. Степанова Г. А. Идея «соборного театра» в поэтической философии

Вячеслава Иванова[M]. Гитис, 2005.

92. Театр в русской поэзии: В 2т./Авт.–сос. М. В. Хализева[M]. Артист. Режиссер. Театр, 2007.

93. Театр. Книга о новом театре: Сборник статей[M]. СПб.: Шиповник, 1908. 289 с.

94. Терешина М. отв. ред. История русского театра[M]. Эксмо, 2011.

95. Титова Г. В. Мейерхольд и Комиссаржевская: модерн на пути к условному театру: учебное пособие[M]. Изд–во Санкт–Петербургской гос. академии театрального искусства, 2006.

96. Толшин А. В. Маска, я тебя знаю[M]. СПб.: Издательский дом «Петрополис», 2011.

97. Трагедии И. Анненского и символистская концепция драмы/Неординарные формы русской драмы XX столетия[M]. Вологда, 1998.

98. Туманов И.М. Массовые праздники и зрелища[M]. М., 1961.

99. Федор С, Лавров А. В., Павлова М. М. Неизданный Федор Сологуб[M]. Новое литературное обозрение, 1997.

100. Федоров А. В. А. Блок–драматург[M]. Изд–во Лени–ого университета, 1980.

101. Федоров А. В. Путь Блока–драматурга/Александр Блок. Собрание сочинений в шести томах. Том четвертый. Драматические произведения. [M]. Правда, 1971.

102. Федоров А. В. Театр А. Блока и драматургия его времени[M]. Изд–во Лени–ого университета, 1972.

103. Чечетин А. И. Основы драматургии театрализованных представлений[M]. Просвещение, 1981.

104. Шкловский В. Эйзенштейн[M]. Искусство, 1976.

105. Эйзенштейн С. Избранные произведения в 6 т. Том 2[M]. Искусство, 1964.

106. Эйзенштейн С. Избранные произведения в 6 т. Том 3[M]. Искусство, 1964.

（c）期刊、论文集、年鉴类

107. Акимова Т. Статуарность и танец как драматургические приемы организации действия в поэтической драме И. Анненского[J]. Некалендарный XX век. М.: Издательский центр «Азбуковник», 2011: 157–167.

108. Анна Андриенко. Новый взгляд на драматургию Валерия Брюсова[J]. Фанданго, 2015, № 24.

109. Асмус В. Философия и эстетика русского символизма[J]. Литературное наследство. Т. 27–28, Москва, 1937.

110. Бабичева Ю. В. Метаморфозы русской исторической драмы в 10-х годах XX века[J]. Неординарные формы русской драмы XX столетия. Межвузовский сборник научных трудов. Вологда. Русь. 1998.

111. Батюшков Ф. В. В походе против драмы (По поводу «Заложников жизни» Ф. Сологуба)[J]. Современный мир, 1912 (12): 234–248.

112. Белобородова И В. Онтологическая проблема двоемирия в творчестве Ф. Сологуба[J]. Проблемы изучения и преподавания русской и зарубежной литературы, 2005 (6): 65–80.

113. Берд Р. Вяч. Иванов и массовые празднества ранней советской эпохи[J]. Русская литература, 2006 (2): 174–189.

114. Блок А. А. Исследования и материалы[C]. СПб., 1987.

115. Блок А. А. Исследования и материалы[C]. СПб., 1991.

116. Блок А. А. Исследования и материалы[C]. СПб., 1998.

117. Блок А. А. Исследования и материалы[C]. СПб., 2011.

118. Борисова Л. М. Мистерия и трагедия в символистской теории

жизнетворчества[J]. Ученые записки Симф–ого госу–ого университета. Симферополь, 1999. №10 (49), с. 27–32.

119. Борисова Л. М. Проблема маски в символистской и постсимволистской драме[J]. Ученые записки Таврического национального университета им. В. И. Вернадского. Симферополь, 2000. №13 (52). Т.1. с. 238 – 243.

120. Борисова Л. М. Трагедии В. Иванова в отношении к символистской теории жизнетворчества[J]. Русская литература, 2000 (1): 63–77.

121. Борисова Л. М. Трагедии И. Анненского и символистская концепция драмы[J]. Неординарные формы русской драмы XX столетия. Вологда, 1987.

122. Взаимосвязи: Театр в контексте культуры: Сборник научных трудов. Редкол. С. К. Бушуева, Л.С. Овэс, Н.А. Таршис, предисл. С.К. Бушуевой[C]. Л., 1991.

123. Гейро Л. С., Платонова–Лозинская И. В. История издания вакхической драмы фамира–кифарэд[J]. Русский модернизм. Проблемы текстологии. СПб., 2001.

124. Герасимов Ю. К. Брюсов и условный театр[J]. Театр и драматургия, Л., 1967.

125. Герасимов Ю. К. Кризис модернистской театральной мысли в России (1907–1917)[J]. Театр и драматургия. Л, 1974 (4).

126. Герасимов Ю. К. О жанровых транспозициях текста в творчестве Ф. Сологуба[J]. Русский модернизм. Проблемы текстологии. СПб., 2001.

127. Герасимов Ю. К. Жанровые особенности ранней драматургии Блока[C]. Александр Блок: исследования и материалы. Л: Наука, 1987. с. 21 –37.

128. Грачева А. М. От Петрушки к царю Эдипу (о теории и практике «народного театра» А. М. Ремизова)[J]. Русская литература, 2007 (4): 70–78.

129. Деменцова Э. В. Красноречивое молчание: сценическая тишина как средство художественной выразительности в спектакле «Волшебная гора» Константина Богомолова[J]. Грамота, 2018. No. 2.

130. Дукор И. Проблемы драматургии символизма[J]. Литературное наследство, 1937, 27: 28.

131. Евреинов Н. Н. Новые течения в театральной мысли и сценические искания в предреволюционный период (1905–1917)[A]. История русского театра[M]. М.: Эксмо, 2011.

132. Карабегова Е. В. Пьеса В. Я. Брюсова «Путник» в контексте западноевропейской одноактной драматургии[J]. Брюсовские чтения 2006 года. Ереван: Изд–во «ЛИНГВА», 2007.

133. Кипнис Л. М. О лирическом герое драматической трилогии Александра Блока[J]. Русский театр и драматургия начала XX века: Сборник научных трудов. Ленинград, 1984.

134. Любимова М. Ю. Драматургия Федора Сологуба и кризис символистского театра[J]. Русский театр и драматургия начала XX века: Сб. науч. трудов. Л., 1984.

135. Михайлов А. В. Предисловие к публикации: Ф. Ницше «По ту сторону добра и зла». Разделы первый и второй[J]. Вопросы философии, 1989(5): 113–122.

136. Некалендарный XX век (сборник статей)[C]. М.: Азбуковник, 2011.

137. Неоконченная трагедия Вячеслава Иванова «Ниобея»/Публ. Ю. К. Герасимова[A]. Ежегодник Рукописногоотдела Пушкинского Дома на 1980 год[J]. Л., 1984.

138. Ничипоров И. Б. Русская драматургия XIX – начала XX века в оценке Иннокентия Анненского[J]. Драма и театр IV. Тверь: Тверской гос. унт,

2002: 135–148.

139. Пиотровский А. "Обрядовый театр" [J]. Жизнь искусства. 1922.3.7, № 10(832).

140. Порфирьева А. Л. Драматургия Вя. Иванова (Русская символистская трагедия и мифологический театр Вагнера)[J]. Проблемы музыкального романтизма. Л.: ЛГИТМИК, 1987: 31–58.

141. Порфирьева А. Л. Некоторые тенденции развития условного театра в 1905–1915 годах[J]. Русский театр и драматургия, 1907–1917. Л., 1988: 37–53.

142. Третьяков С. Театр аттракционов[J]. Октябрь мысли, № 1, 1924.

143. Фамарин К. Кино не театр[J]. Советское кино, № 2, 1923.

144. Филатова О. Д. К вопросу о понимании трагического на рубеже веков: Иннокентий Анненский[J]. Некалендарный XX век: материалы Всероссийского семинара 2003г./Сост.: Мусатов В. В.; НовГУ им. Ярослава Мудрого. Великий Новгород, 2003.

145. Фоменко И. Лирическая драма: к определению понятия[J]. Драма и театр IV. Тверь: Тверской гос. унт, 2002: 6–9.

146. Худенко Е. А. Проблема жизнетворчества в русской литературе (романтизм, символизм)[J]. Вестник Барнаульского государственного педагогического университета. Серия «Гуманитарные науки». Барнаул, 2001 (1): 58–63.

147. Шевченко Е. С. Эстетика балагана в русской драматургии 1900–1930-х годов[J]. Самара: Самарский научный центр РАН, 2010.

148. Шелогурова Г. Н. Античный миф в русской драматургии начала века (И. Анненский, Вяч. Иванов)[J]. Из истории русской литературы конца XIX–начала XX века. М, 1988.

149. Эткинд А. Вячеслав Иванов и психоанализ[J]. Cahiers du Monde russe, 1994: 225–234.

150. Эткинд А. Культура против природы: психология русского модерна[J]. Октябрь, 1993(7): 168–192.

151. Юренев Р. Эйзенштейн в воспоминаниях современников[C]. М.: Искусство, 1974.

152. Слышишь, Москва? https://ruthenia.ru/sovlit/j/2939.html[2023–2–22]

（d）学位论文类

153. Андреасян Н. Драматургия В. Я. Брюсова[D]. Тбилис, 1978.

154. Берендеева И. А. Стратегия и практика жизнетворчества в эпистолярном наследии А. Блока 1900–х годов : на материале писем к Л. Д. Менделеевой и А. Белому[D]. Тюмен. гос. ун–т. Тюмень, 2010.

155. Быстров В Н. Идея преображения мира у русских символистов (Д. Мережковский, А. Белый, А. Блок)[D], 2004.

156. Власова Т. О Поэтика стихотворной драмы Серебряного века[D]. Москва, 2010.

157. Дмитриев П. В. Театральная критика в журнале «Аполлон» (1909–1917)[D]. Рос. ин–т истории искусств, 2008.

158. Ибрагимов М. И. Драматургия русского символизма: Поэтика мистериальности[D]. Казань, 2000.

159. Иванова О. М. Лирическое в драме и драматическое в лирике А. Блока и У. Б. Йейтса: к проблеме символистской поэтики[D]. Владимир, 2004.

160. Колесникова А. В. Жизнетворчество как способ бытия интеллигенции[D]. Новосибирск, 2003.

161. Страшкова О. К. Валерий Брюсов в спорах о театре и драме конца XIX – начала XX века[D]. Диссертация канд. филол. наук : Специальность 10.01.02 – советская литература. Москва : б. и., 1980.

162. Фоттелер С. Л. Традиции ранней русской драматургии в лирических драмах

А. А. Блока: «Балаганчик», «Король на площади», «Незнакомка»[D]. Самара, 2002.

163. Чживон Ча. Драматургия Александра Блока. Метапоэтический аспект[D]. Рос. акад. наук, Ин-т русской литературы(Пушкинский дом), 2005.

二、英文文献

164. Binns C. The changing face of power: revolution and accommodation in the development of the Soviet ceremonial system: Part I[J]. *Man*, 1979: 585–606.

165. Braun E. *Meyerhold: a revolution in theatre*[M]. A&C Black, 2013.

166. Frame M. Cultural Mobilization: Russian Theatre and the First World War, 1914–1917[J]. *Slavonic & East European Review*, 2012, 90(2): 288–322.

167. Gharavi L. *The Rose and the cross: Western esotericism in Russian Silver Age drama and Aleksandr Blok's The Rose and the Cross*[M]. New Grail, 2008.

168. Green M. *Russian Symbolist Theater: An Anthology of Plays and Critical Texts*[M]. Penguin, 2013.

169. Green M. The Russian Symbolist Theater: Some Connections[J]. *Pacific Coast Philology*, 1977: 5–14.

170. Grimes R. L. *Rite out of place: ritual, media, and the arts*[M]. Oxford University Press, 2006.

171. Jones P. Therapists' understandings of embodiment in dramatherapy: Findings from a research approach using vignettes and a MSN messenger research conversations[J]. *Body, Movement and Dance in Psychotherapy*, 2009, 4(2): 95–106.

172. Jones P. Trauma and dramatherapy: dreams, play and the social construction of culture[J]. *South African Theatre Journal*, 2015, 28(1): 4–16.

173. Kot J. *Distance manipulation: the Russian modernist search for a new*

drama[M]. Northwestern University Press, 1999.

174. Lazzarato Maurizio, "Struggle, Event, Media", translated by Aileen Derieg, https://transversal.at/transversal/1003/lazzarato/en[2021–9–20]

175. Leach R. *Russian Futurist Theatre: Theory and Practice*[M]. Edinburgh University Press, 2018.

176. Mally L. JD Clayton, Pierrot in Petrograd: The Commedia del'Arte/Balagan in Twentieth–Century Russian Theatre and Drama(Book Review)[J]. *Canadian Journal of History*, 1995, 30(3).

177. Mason B. *Street theatre and other outdoor performance*[M]. Taylor & Francis, 1992.

178. Moeller–Sally B. F. The Theater as Will and Representation: Artist and Audience in Russian Modernist Theater, 1904–1909[J]. *Slavic Review*, 1998: 350–371.

179. Morrison S. A. *Russian opera and the symbolist movement*[M]. University of California Press, 2002.

180. O'Malley, L. D. Masks, pierrots, and puppet shows: 'Commedia dell'arte' and experimentation on the early twentieth century Russian stage, The University of Texas at Austin, 1991.

181. Paperno I. *Creating life: The aesthetic utopia of Russian modernism*[M]. Stanford University Press, 1994.

182. Pearson M, Shanks M. Theatre/archaeology. London and New York: Routledge, 2001.

183. Peterson R. E. *A history of Russian symbolism*[M]. John Benjamins Publishing, 1993.

184. Petratou V. Bring drama to dialogue–The use of dramatherapy methods in cognitive analytic therapy[J]. *Dramatherapy*, 2007, 29(1): 10–15.

185. Voloshinov A. V, Gozhanskaya I. V. Russian vs. English drama in the context

of network theory[C]. International Association of Empirical Aesthetics–XX Biennial Congress, Chicago. 2008.
186. Westphalen T. C. The Carnival–Grotesque and Blok's *The Puppet Show*[J]. Slavic Review, 1993: 49–66.
187. Yastremski, Slava I. Myth in Russian Drama of the Twentieth Century: Annenskij, Ivanov, Blok, Xlebnikov, Majakovskij, Leonov, Visnevskij and Arbuzov. Ph.D. diss., University of Kansas, 1981.

三、中文文献

（a）研究专著类

1. [奥]弗洛伊德，弗洛伊德文集[M]，车文博主编，长春：长春出版社，2004。
2. [比利时]梅特林克，梅特林克随笔书系：谦卑者的财富，智慧与命运[M]，孙莉娜、高黎平译，哈尔滨：哈尔滨出版社，2004。
3. [丹]克尔凯郭尔，畏惧与颤栗、恐惧的概念、致死的疾病[M]，京不特译，北京：中国社会科学出版社，2013。
4. [德]彼得·斯丛狄，现代戏剧理论[M]，王建译，北京：北京大学出版社，2006。
5. [德]尼采，悲剧的诞生——尼采美学文选[M]，周国平译，太原：北岳文艺出版社，2004。
6. [德]叔本华，作为意志和表象的世界[M]，石冲白译，北京：商务印书馆，1982。
7. [俄]别尔嘉耶夫，文化的哲学[M]，于培才译，上海：上海人民出版社，2007。
8. [俄]勃留索夫，勃留索夫日记钞[M]，任一鸣译，天津：百花文艺出版社，1992。

9. [俄]勃洛克，知识分子与革命[M]，林精华等译，北京：东方出版社，2000。

10. [俄]俄罗斯科学院高尔基世界文学研究所，俄罗斯白银时代文学史：1890年代-1920年代初[M]，谷羽、王亚民译，兰州：敦煌文艺出版社，2006。

11. [俄]霍达谢维奇，大墓地[M]，袁晓芳、朱霄鹏译，上海：学林出版社，1999。

12. [俄]梅耶荷德，梅耶荷德谈话录[M]，童道明编译，北京：商务印书馆，2019。

13. [俄]普希金，普希金全集[M]，杭州：浙江文艺出版社，1997。

14. [俄]瓦·叶·哈利泽夫，文学学导论[M]，周启超等译，北京：北京大学出版社，2006。

15. [法]阿尔托，残酷戏剧：戏剧及其重影[M]，桂裕芳译，北京：商务印书馆，2014。

16. [法]哈布瓦赫，论集体记忆[M]，毕然、郭金华译，上海：上海人民出版社，2002。

17. [法]萨特，萨特文集：戏剧卷[M]，沈志明、艾珉主编，北京：人民文学出版社，2005。

18. [古希腊]亚里士多德，诗学[M]，罗念生译，北京：人民文学出版社，2008。

19. [加]弗莱，批评的解剖[M]，陈慧等译，北京：百花文艺出版社，2006。

20. [美]Eva Leveton，心理剧临床手册[M]，张贵杰等译，台北：心理出版社，2004。

21. [美]Karp M, Holmes P, Tauvon K.B，心理剧入门手册[M]，陈镜如译，台北：心理出版社，2002。

22. [美]保罗·纽曼，恐怖：起源、发展和演变[M]，赵廉、于洋译，上海：上海人民出版社，2004。

23. [美]罗伯特·科恩，戏剧[M]，费春放译，上海：上海书店出版社，2006。

24. [美]罗伯特·兰迪,躺椅和舞台[M],邓勇文等译,上海:华东师范大学出版社,2012。

25. [美]纳尔逊·古德曼,艺术的语言:通往符号理论的道路[M],彭锋译,北京:北京大学出版社,2013。

26. [美]塔纳斯,西方思想史:对形成西方世界观的各种观念的理解[M],象婴、可佳等译,上海:上海社会科学院出版社,2007。

27. [美]特纳,戏剧、场景及隐喻[M],刘珩、石毅译,北京:民族出版社,2007。

28. [美]尹迪克,编剧心理学[M],井迎兆译,北京:北京联合出版公司,2014。

29. [美]尤金·奥尼尔,奥尼尔文集[M],郭继德编,北京:人民文学出版社,2006。

30. [挪威]拉斯·史文德森,恐惧的哲学[M],范晶晶译,北京:北京大学出版社,2010。

31. [挪威]易卜生文集:第二卷[M],潘家洵等译,北京:人民文学出版社,1995。

32. [瑞典]斯特林堡,斯特林堡小说戏剧选[M],北京:人民文学出版社,1999。

33. [斯洛文尼亚]齐泽克,幻想的瘟疫[M],胡雨谭、叶肖译,南京:江苏人民出版社,2006。

34. [苏]斯坦尼斯拉夫斯基,斯坦尼斯拉夫斯基论文讲演谈话书信集[M],郑雪来等译,北京:中国电影出版社,1981。

35. [苏]斯坦尼斯拉夫斯基,斯坦尼斯拉夫斯基全集[M],史敏徒译,北京:中国电影出版社,1979。

36. [英]Phil Jones,戏剧治疗[M],洪素珍等译,台北:五南图书出版有限公司,2002。

37. [英]阿诺德·P.欣克利夫，现代诗体剧[M]，马海良、寇学敏译，北京：昆仑出版社，1993。

38. [英]艾瑞克·霍布斯鲍姆，帝国的年代：1875-1914[M]，贾士蘅译，北京：中信出版社，2014。

39. [英]艾瑞克·霍布斯鲍姆，断裂的年代：20世纪的文化与社会[M]，林华译，北京：中信出版社，2014。

40. [英]彼得·布鲁克，空的空间[M]，邢历等译，北京：中国戏剧出版社，1988。

41. [英]马丁·艾思林，戏剧剖析[M]，罗婉华译，北京：中国戏剧出版社，1981。

42. [英]斯泰恩，现代戏剧理论与实践：象征主义、超现实主义与荒诞派[M]，刘国彬译，北京：中国戏剧出版社，2002。

43. 陈建娜，人的艺术：戏剧[M]，杭州：浙江大学出版社，2012。

44. 陈世雄，苏联当代戏剧研究[M]，厦门：厦门大学出版社，1989。

45. 陈世雄，戏剧人类学[M]，上海：上海古籍出版社，2013。

46. 陈世雄，戏剧思维[M]，厦门：厦门大学出版社，2012。

47. 陈世雄，现代欧美戏剧史[M]，北京：文化艺术出版社，2010。

48. 董健、马俊山，戏剧艺术十五讲[M]，北京：北京大学出版社，2004。

49. 顾蕴璞编选，俄罗斯白银时代诗选[M]，广州：花城出版社，1998。

50. 郭小丽，俄罗斯的弥赛亚意识[M]，北京：人民出版社，2009。

51. 黄文前，意志及其解脱之路[M]，南京：江苏人民出版社，2005。

52. 李贵森，西方戏剧文化艺术论[M]，北京：中国传媒大学出版社，2007。

53. 李渔，闲情偶寄[M]，杭州：浙江古籍出版社，2011。

54. 刘宁主编，俄罗斯经典散文[M]，上海：上海文艺出版社，2005。

55. 罗念生，论古希腊戏剧[M]，北京：中国戏剧出版社，1985。

56. 马新国主编，西方文论史（修订版）[M]，北京：高等教育出版社，2005。

57. 彭兆荣，文学与仪式：文学人类学的一个文化视野——酒神及其祭祀仪式的发生原理[M]，北京：北京大学出版社，2004。

58. 谭霈生，论戏剧性[M]，北京：北京大学出版社，1981。

59. 谭霈生，论戏剧性[M]，北京：北京大学出版社，2009。

60. 谭霈生，戏剧本体论[M]，北京：北京大学出版社，2009。

61. 童庆炳主编，文学理论新编[M]，北京：北京师范大学出版社，2010。

62. 汪介之，远逝的光华：白银时代的俄罗斯文化[M]，南京：译林出版社，2003。

63. 汪义群，西方现代戏剧流派作品选[M]，北京：中国戏剧出版社，1991。

64. 王爱民、任何，俄国戏剧史概要[M]，北京：中国戏剧出版社，1984。

65. 王彦秋，音乐精神[M]，北京：北京大学出版社，2008。

66. 王一川，语言乌托邦：20世纪西方语言论美学探究[M]，昆明：云南人民出版社，1994。

67. 肖琼，伊格尔顿悲剧理论研究[M]，北京：中国书籍出版社，2013。

68. 谢地坤主编，西方哲学史：学术版，第七卷[M]，南京：凤凰出版社、江苏人民出版社，2005。

69. 徐凤林，俄罗斯宗教哲学[M]，北京：北京大学出版社，2006。

70. 徐凤林，索洛维约夫哲学[M]，北京：商务印书馆，2007。

71. 余秋雨，观众心理学[M]，合肥：安徽文艺出版社，2014。

72. 余秋雨，舞台哲理[M]，北京：中国盲文出版社，2007。

73. 余秋雨，戏剧理论史稿[M]，上海：上海文艺出版社，1983。

74. 袁联波，西方现代戏剧文体突围[M]，成都：巴蜀书社，2008。

75. 张冰，白银时代俄国文化思潮与流派[M]，北京：人民文学出版社，2006。

76. 张杰、汪介之，20世纪俄罗斯文学批评史[M]，南京：译林出版社，2000。

77. 张杰，走向真理的探索——白银时代俄罗斯宗教文化批评理论研究[M]，北京：北京大学出版社，2012。

78. 张敏，白银时代——俄罗斯现代主义作家群论[M]，哈尔滨：黑龙江大学出版社，2007。

79. 郑体武，俄罗斯现代主义诗歌[M]，上海：上海外语教育出版社，1999。

80. 周靖波编，西方剧论选[M]，北京：北京广播学院出版社，2003。

81. 周宁编，西方戏剧理论史[M]，厦门：厦门大学出版社，2008。

82. 周启超，白银时代俄罗斯文学研究[M]，北京：北京大学出版社，2003。

83. 周启超，俄国象征派文学研究[M]，北京：社会科学文献出版社，1993。

84. 周启超主编，俄国白银时代精品文库：文化随笔卷[M]，北京：中国文联出版社，1998。

（b）中文期刊，论文类

85. 陈世雄，论戏剧场面的综合[J]，戏剧艺术，1996(03)。

86. 戴平，戏剧美学研究应和时代同行[J]，剧作家，2013(1)。

87. 董晓，再谈斯坦尼斯拉夫斯基戏剧观念的现实主义性[J]，俄罗斯文艺，2017(4)。

88. 杜文娟，象征主义，洞察本真世界——安德烈·别雷象征主义文学理论探微[J]，外国文学评论，1998(4)。

89. 冯伟，介入社会现实：浸没剧的越界美学[J]，外国文学研究，2017(5)。

90. 洪兆惠，戏剧的仪式功能[J]，上海戏剧，1988(4)。

91. 胡静，让话剧讲汉语[J]，剧作家，2011(3)。

92. 黄佐临，漫谈"戏剧观"[J]，上海戏剧，2006(8)。

93. 姜训禄，关于俄国象征主义戏剧的几个问题[J]，中央戏剧学院学报，2015(3)。

94. 姜训禄，视觉艺术家谢·爱森斯坦的吸引力戏剧理论与实践[J]，俄罗斯文艺，2022(1)。

95. 姜训禄，瓦·福金戏剧创新思维的俄罗斯现代派遗音[J]，中央戏剧学院学报，2016(2)。

96. 姜训禄，再现·仪式·参与：苏俄节庆表演建构策略[J]，俄罗斯文艺，2020 (3)。

97. 姜训禄，中国的莱蒙托夫译介与研究[J]，俄罗斯文艺，2014(3)。

98. 姜训禄、李雅琼，俄国象征主义戏剧理论视野中的"戏剧–生活"观[J]，四川戏剧，2021 (5)。

99. 李雪钦，戏剧，公共空间中的集体艺术[J]，中国艺术报，2011(6)。

100. 廖小东、丰凤，仪式的功能与社会变迁分析[J]，湖南科技大学学报社会科学版，2012(4)。

101. 刘大明，论法国大革命时期的革命戏剧[J]，湖南师范大学社会科学学报，2006, 35(3):120–124。

102. 刘慧兰、缪绍疆、童俊，戏剧治疗在心理治疗病房运用之初探[J]，上海精神医学，2005，17(3)。

103. 刘文辉，革命剧场、仪式与生活空间：中央苏区红色戏剧舞台的文化透视——从《庐山之雪》的演出说开去[J]，解放军艺术学院学报，2013(1): 42–47。

104. 冉东平，颠覆传统观念 开启现代戏剧——浅谈尼采的《悲剧的诞生》[J]，名作欣赏，2009(12)。

105. 苏玲，契诃夫传统与二十世纪俄罗斯戏剧[D]，中国社会科学院研究生院，2001。

106. 汪介之，弗·索洛维约夫与俄罗斯象征主义[J]，外国文学评论，2004(1)。

107. 汪介之，维·伊凡诺夫的文学理论与批评建树[J]，国外文学，2000(2)。

108. 王仁果、谭钧元，根深叶茂，融会贯通——俄罗斯戏剧演出2019年度评述[J]，中央戏剧学院学报，2020(2)。

109. 王彦秋，俄国象征主义"音乐精神"的历史传承[J]，俄罗斯文化评论，2006。

110. 夏忠宪，"先锋"+"荒诞"——俄罗斯后现代主义戏剧之管窥[J]，俄罗

斯文艺，2005(1)。

111. 徐凤林，柏拉图为什么需要另一个世界?——舍斯托夫对柏拉图哲学的存在主义解释[J]，求是学刊，2013(1)。

112. 徐晓钟，反思、兼容、综合[J]，剧本，1988(4)。

113. 薛艺兵，对仪式现象的人类学解释(上)[J]，广西民族研究，2003(2)。

114. 薛艺兵，对仪式现象的人类学解释(下)[J]，广西民族研究，2004(3)。

115. 杨雪冬，重构政治仪式，增强政治认同[J]，探索与争鸣，2018(2)。

116. 杨玉昌，叔本华的形而上学与柏拉图的理念[J]，云南大学学报社会科学版，2011.10(5)。

117. 余献勤，勃洛克戏剧研究[D]，上海：上海外国语大学，2011。

118. 余献勤，勃洛克与20世纪初俄罗斯现代戏剧[J]，俄罗斯文艺，2013(3)。

119. 余献勤，论勃洛克《滑稽草台戏》的传统元素和现代特征[J]，中国俄语教学，2014(1)。

120. 余献勤，宗教、神话和抒情——试论俄罗斯象征主义戏剧类型[J]，解放军外国语学院学报，2014，37(2)。

121. 张百春，索洛维约夫完整知识理论述评[J]，理论探讨，1998(6)。

122. 张冰，艺术的杂交与融合——白银时代俄罗斯诗坛诗歌与音乐的联姻[J]，四川外语学院学报，2006.21(6)。

123. 张先，戏剧的意义[J]，剧本，2013(8)。

124. 郑体武、刘涛，略论勃洛克文学批评的特色[J]，外国语，2007(6)。

125. 郑体武，俄罗斯象征主义先驱索洛维约夫[J]，外国语，1996(6)。

126. 朱霄鹏，论勃洛克的诗剧[D]，上海：上海外国语大学，2000。

附录1　俄罗斯象征主义戏剧主要剧作[①]

因·安年斯基

　　《哲学家梅拉尼帕》　　1901　　Меланиппа–философ

　　《伊克西翁王》　　　　1902　　Царь Иксион

　　《拉俄达弥亚》　　　　1902　　Лаодамия

　　《琴师法米拉》　　　　1906　　Фамира–кифарэд

安·别雷

　　《降临》　　　　　　　1903　　Пришедший

　　《夜的陷落》　　　　　1906　　Пасть ночи

亚·勃洛克

　　《滑稽草台戏》　　　　1906　　Балаганчик

　　《广场上是国王》　　　1906　　Король на площади

　　《陌生女郎》　　　　　1906　　Незнакомка

　　《命运之歌》　　　　　1908　　Песня судьбы

　　① 此处未涵盖全部象征主义戏剧作品，只列举了本书涉及的六位主要作家创作的象征主义风格剧本。

瓦·勃留索夫

《地球》	1905	Земля
《旅行者》	1910	Путник

费·索洛古勃

《事奉我的礼拜》	1907	Литургия мне
《爱》	1907	Любви
《死亡的胜利》	1908	Победа смерти
《智蜂的馈赠》	1908	Дар мудрых пчел
《夜之舞》	1908	Ночные пляски
《生活的人质》	1912	Заложники жизни
《深渊上的爱情》	1913	Любовь над безднами

维·伊万诺夫

《坦塔罗斯》	1904	Тантал
《尼俄柏（未完成）》	1904	Ниобея

附录2　俄罗斯象征主义作家的代表性戏剧论著[①]

因·安年斯基：

《古希腊悲剧》　　　　　　　　Античная трагедия

《古希腊戏剧史（讲义）》　　　История античной драмы

《列昂尼德·安德烈耶夫戏剧》　Театр Леонида Андреева

安·别雷：

《剧院与现代戏剧》　　　　　　Театр и современная драма

《意识危机与亨利克·易卜生》　Кризис сознания и Генрик Ибсен

《象征的戏剧》　　　　　　　　Символический театр

《亨利克·易卜生》　　　　　　Генрик Ибсен

亚·勃洛克：

《论戏剧》　　　　　　　　　　О театре

《论演剧》　　　　　　　　　　О драме

《三个问题》　　　　　　　　　Три вопроса

《佩利亚斯与梅丽桑德》　　　　Пеллеас и Мелисанда

《亨利克·易卜生》　　　　　　Генрик Ибсен

[①] 本附录所列为目前我们所掌握的资料中各位作家专门阐述其戏剧思想的主要文章，其他一些偶有涉及戏剧论点的文章暂未收入。

《从易卜生到斯特林堡》	От Ибсена к Стриндбергу
《纪念奥古斯特·斯特林堡》	Памяти Августа Стринберга

瓦·勃留索夫：

《不需要的真实》	Ненужная правда
《未来戏剧》	Театр будущего
《舞台上的现实主义与假定性》	Реализм и условность на сцене
《罗曼·罗兰的人民戏剧》	Народный театр Р. Ролана
《新舞台探索》	Искание новой сцены
《〈人的一生〉在艺术剧院》	«Жизнь человека» в Художественном театре

费·索洛古勃：

《唯意志剧》	Театр одной воли

维·伊万诺夫：

《预感与征兆》	Предчувствия и предвестия
《论悲剧的本质》	О существе трагедии
《新面具》	Новые маски
《戏剧的美学标准》	Эстетическая норма театра
《附论：论戏剧危机》	Экскурс: О кризисе театра
《瓦格纳与酒神秘仪》	Вагнер и Дионисово действо

后记

行文至此，围绕俄罗斯象征主义戏剧的探索可以暂时告一段落了。书稿的主体部分来自我的博士论文以及最近几年我在此基础上扩展研究所取得的成果。因此，本书多少也称得上自己俄罗斯戏剧研究从学生时代向"后学生"时代转型的产物。"后××"是近几十年人文社科领域经常出现的限定词："后现代""后戏剧""后真相"等等。在我看来，所谓的"后学"并非对前一个阶段的否定，更多的是一场反思，而且也绝非"斗志昂扬"地将之前的研究范式踩在脚下，相反，"后学"的拥趸往往踩着先前研究筑起的台阶，小心谨慎地摸索前行。

写学位论文的时候，我们选定研究对象之后，往往倾向将其置于一个比较崇高的地位，认为自己选择了一个足以"傲视天下"的题目，所以，整个论文撰写工作似乎是为了证明研究对象居于如此地位的合理性。这难免导致研究者的判断出现偏颇。而经过一段"后学生"的研究经历之后，我们重新审视自己的研究对象，可能会发现自己曾经的定论"名不符实"。如果有幸遇到这种情况，研究者们完全没有必要深感失落，相反，这说明我们思维深处那棵学术研究的嫩芽在成长。于我个人而言，"后学生"同样意味着对自己学生时代研究思路的反思。撰写博

士论文期间，我一度视象征主义戏剧为无敌的存在，视之为一种"前沿的剧作法"。而随着研究的深入，另一种声音逐渐进入了我的思辨视野——象征主义戏剧是特定时期、特定群体和特定艺术手法的产物，不乏其特定的局限。这些局限伴随着艺术演进和社会变革发生了什么变化？此外，象征主义的剧作法并未完全消亡，它在当代剧坛的回响又是什么样子？这些便成了我"后学生"时代戏剧研究的新起点。因此，在整理书稿的过程中，我将近几年的部分研究发现纳入了本书下编。这些文字是在我重新审视象征主义戏剧并拓展研究视野的背景下完成的。

回顾本书的写作过程，我曾经几次被问到的那个问题再次浮现出来——为什么研究俄罗斯象征主义戏剧？我想，原因大致有两个。一个是感性的理由——中国学界的相关研究成果少。国内分析西欧象征主义戏剧的论著尚且可以找出一批，相比之下，聚焦象征主义戏剧在俄罗斯发展状况的成果却寥寥可数。这自然而然给了我"钻空子"的可能，让我立志踏足中国的俄罗斯戏剧史书写这片人迹罕至之地。另一个理由则出于所谓理性的考虑。象征主义连通着戏剧艺术最古老的特性。戏剧是象征的艺术。戏剧本身是仪式的象征，演员及其表演是现实中某一类人和事件的象征。不论布景和道具制作得多么逼真，演员表演得多么入戏，缺少象征思维的参与，"戏"终究是做不成的。观众坐在大厅里一声不吭地看着舞台上的人"装样子"，而且像空气一样不被演员所看到，这本身就有赖于象征的机制。只不过这里的象征是作为"舞台幻觉"发挥功能，并未成为象征主义者那里的世界模型构筑方式。"象征"在现代人类社会也是必不可少的表述手段。毕竟"心直口快"并不总是那么受欢迎。很多时候"象征"能够以其独特的方式在人与人之间架起沟通的桥梁。

此外，让我下定决心深挖俄罗斯象征主义戏剧的还有专业层面的

考虑。象征主义戏剧刷新了我对俄罗斯戏剧的认知。在接触象征主义戏剧之前，我印象中的俄罗斯戏剧是亚·奥斯特洛夫斯基《大雷雨》那样的，俄罗斯戏剧演员的表演风格是周星驰《喜剧之王》告诉我们的斯坦尼斯拉夫斯基那样的。然而，索洛古勃、勃洛克、别雷的象征主义剧本完全颠覆了俄罗斯戏剧在我心中"应有"的样子。剧本字里行间散发出的神秘氛围仿佛墙上的一扇暗门，使我很难压抑推开它一探究竟的冲动。而且，近几年我开始着手俄罗斯左翼戏剧研究，当我在这一领域试着深潜的时候，发现俄罗斯的左翼戏剧与象征主义并非如我之前所设想的那样互不干涉。左翼戏剧与象征主义戏剧看似两个走向完全不同的艺术形式，实则深处由一条"暗河"连接在一起。这条"暗河"甚至通向了当代俄罗斯剧坛。因此，上编在结束关于俄罗斯象征主义戏剧本身艺术特色的论述之后，下编部分章节尝试将象征主义戏剧置于20世纪风云突变的俄罗斯社会变革进程和当代俄罗斯舞台艺术发展语境下重新考量，由此也确实得到了一些我撰写博士论文期间不曾有过的发现。

在选题的时候导师就对我说，俄罗斯象征主义戏剧是一块硬骨头。幸运的是，我坚持下来了，当然，不论书稿还是我的整个研究活动依然是不成熟的，有很多需要完善之处，专业知识储备也常常令我感到捉襟见肘，这也是我今后学术工作的起点。在此，我要特别感谢我的导师夏忠宪教授。夏老师不仅支持我选择了俄罗斯文学研究中这个相对冷门的论题，更以她的学识和眼界时时校正我的写作方式和研究思路。夏老师犹如我的学术定心丸，以其严谨治学让我学会冷静对待科研道路沿途遇到的各种诱惑，不致迷失自己的学术方向。

本书是中国石油大学（华东）人文社会科学振兴计划项目的成果。我这篇原本并不成熟的博士论文能够变身成为正式出版著作首先得益于中国石油大学（华东）文科建设处的大力支持，金玉洁处长和王晓琼老

师在项目执行过程中不遗余力地给予我各种帮助，还有学院的毛浩然院长和赵婷廷主任，总会在关键时刻向我施以援手，正是有了他们的协调和指导，出版计划才能顺利实施。

我作为山东省青创团队的带头人，在与团队成员交流中产生的灵感也是本书部分内容得以完善的重要条件。因此，本书离不开团队成员的灵感贡献，是山东省高等学校青年创新团队发展计划的成果。

另外，书中部分章节曾发表在《戏剧艺术》《俄罗斯文艺》《外国文学动态研究》《戏剧》等刊物上，个别内容略作改动。这些刊物的编辑与外审专家们在审阅过程中提出的中肯意见都融汇在我对书稿的修订中。其中部分文章也是近几年本人所承担科研课题的阶段性成果，因此，本书得以完成还要感谢国家社科基金、山东省哲学社会科学工作办公室以及山东省教育厅的资助。本书的校对与出版离不开北京大学出版社张冰老师的支持和鼓励、李哲老师的校阅和协调以及我的硕士生李亚婷同学的协助，为此深表谢忱！求学路上还有许许多多的老师和朋友在各方面给予了我莫大帮助，在此我不再一一列举。

本书所揭示的内容和探讨的问题仅仅是俄罗斯象征主义戏剧的冰山一角，还有许多侧面是我目前的眼界所无力触及的。在接下来的研究中我会就这一话题继续拓展和延伸，而本书的未及之处将在我下一部关于俄罗斯左翼戏剧的著作中完成属于它的华丽出场。

<div style="text-align:right">
姜训禄

2023年7月23日
</div>